KB144398

세계의
박물관
미술관
예술기행

-유 럽 편-

일러두기

인명, 지명은 한글맞춤법, 외래어표기법에 의해 표기하는 것을 원칙으로 했으나, 일부는 통용되는 방식으로 표기했다.

세계의
박물관 미술관
예술 기행

Playing art

Prologue:

그릴 수 없는
사랑의 빛깔까지도

2009년 봄, 항공사 처음으로 기내에서 현지의 문화예술에 대한 안내를
하는 Flying Art Ambassador란 제도가 만들어졌다. 돌이켜보면 이때
직원 교육을 위해 미술자료집 두 권을 만든 것이 이 책을 발간하게 된 인
연이 되었다. 당시 미술 강의시간마다 또렷한 눈망울로 한 마디 한 마디에
열중하고 감탄사를 연발하는 직원들의 열정적인 태도는 직무교육에서는
찾기 힘든 모습이었다. 필자 역시 대단한 해외유학파도 아니고 전문적인
미술평론가도 아니지만, 그림 한 작품을 찾기 위해 알려지지 않은 미술관

까지 발로 뛴 노력의 진정성이 전달된 시간이 아니었을까 추억해본다. 스위스 루체른에서 직원들이 시내 투어를 할 동안 남은 시간을 피카소 미술관에서 보내고, 출발 전에는 짬을 내어 건축가 장 누벨의 현대미술관을 보면서 삼성미술관 리움 ^{Leeum} 의 건축과 비교하는 일상이 나에게는 큰 즐거움이었다. 고흐의 마지막 순간을 담은 〈까마귀 나는 밀밭 ^{Wheatfield with Crows}〉이 보고 싶을 때면, 그냥 아무런 계획 없이 오베르 쉬르 우아즈로 무작정 향하기도 했다. 한 번은 나폴레옹 성이라고도 불리는 퐁텐블로 성을 우연히 들렀다가 자전거를 빌려 산을 넘고 개천을 지나 거의 두 시간을 달려 밀레의 생가가 있는 바르비종에 간 적도 있다. 처음 자전거를 타본 직원 한 명은 어느 새 누구보다 능숙하게 자전거를 몰게 되었다.

언젠가 프랑크푸르트에서 멀지 않은 마인츠 시의 슈테판 성당을 들렀다. 그때 샤갈의 마지막 스테인드글라스를 보고 나도 모르게 눈물이 주르륵 흐른 것은 마지막이 의미하는 숭고의 경험이 마음 속 깊이 느껴졌기 때문이다. 감동이란 스스로 눈물을 제어할 수 없게 만드는 묘한 힘이 있다. 당시 직원들이 얼마나 미술사 공부와 미술관 투어에 열중했는지, 나름 전공자였던 나로서도 부족함을 느낄 정도였다. 이는 미술이 주는 창의성, 자유, 희망 그리고 세대를 뛰어넘는 공감대 형성이라는 색다른 묘미가 예술이란 단어 속에 오롯이 녹아있기 때문일 것이다. 이 책을 준비하면서 많은 질문을 받았다.

"미술에 관심은 많은데 볼 줄을 몰라서요."
"미술에 소질이 없나 봐요.
그림을 보면 도무지 뭐가 뭔지 모르겠어요."

이런 질문을 받으면 으레, 운동이건 공부든 무슨 일을 하더라도 새로운 일을 시작할 때 테크닉을 배워야 하는 것처럼 미술 감상 역시 보는 것만으로는 부족할 거라고 말하곤 했다. 한때 아무리 테니스를 열심히 쳐도 구력은 구력일 뿐 실력으로 연결되지 않은 경험을 가지고 있었다. 이런 점에서 미술 역시 기본적으로는 배우고 이해해야 하는 것이 우선이고 감상은 그 다음의 일인 것이다. 물론 이런 말에 대해 감상과 이론을 혼동한다고 반론을 제기하는 사람도 있겠지만, 이것은 배우는 과정이야말로 또 다른 감상이라는 필자의 경험을 빗대어 표현했을 뿐이다. 필자와 함께 내셔널 갤러리를 갔던 일행 중에는 마치 다빈치코드를 찾아내는 것처럼 작가와 작가, 작품과 작품을 비교한 경험을 바탕으로 지금은 미술 공부에 매진하고 있는 사람도 있다.

그러나 가끔은 감상에 장애가 되는 것이 우리가 최선이라고 믿고 있는 서양 미술 화파의 분류방법이다. 고전주의, 르네상스, 매너리즘, 바로크, 로코코, 신고전주의, 낭만주의, 인상주의 등은 미술작품의 양식을 체계화한 것이지만 이 작품에 해당되지 않는 작품이나 작가인 경우에는 난감하기 그지없다. 필자 역시 한때 프랑스 미술사 분류만 머리에 넣은 상태에

서 영국 빅토리아 미술을 이해할 수 없었던 경험을 미뤄 종합적인 미술 이해를 위한 책의 필요성을 절감했다. 이러한 단점을 보완하기 위해 점, 선, 면, 형, 색채, 빛, 구도 등으로 나눠 자연스럽게 감상의 폭을 넓힐 수도 있겠지만, 미술이 아닌 과학과 문학의 연관성, 작가와 작품을 비교하는 미술 이야기는 작품을 더욱 흥미있게 감상할 수 있도록 만들어 주었다.

이 책은 기본적으로 예술기행문 형식으로 적은 것이지만 미술관의 건축에 얽혀있는 이야기, 미술 작품에 있는 심미적인 내용뿐만 아니라 작품이 이어져온 생명력에 중점을 두고 기술하였다. 이러한 글을 적게 된 데는 오랫동안 문화재와 박물관에 빠져 문화재 보전활동을 해온 경험에 기초한 바 크지만, 대학원에서 큐레이터를 공부한 것이 큰 도움이 되었다. 작품 자체만 보는 것이 아니라 전시기획자의 입장에서 작품의 구성과 주제, 관별 레이블, 동선을 먼저 보는 것이 이제는 버릇처럼 익숙해졌다. 길을 잃지 않으려면 먼저 산을 보고 숲을 찾는 것과 같은 이치다.

대학원 공부 중인 2004년에는 그 동안 해외의 관광지와 문화유산을 보고 감명 받은 경험과 국내의 활동을 기초로 '소창박물관'이란 사이트를 만들었다. 기대치 않게 당시 정보통신부의 청소년 권장 사이트 중 최우수 사이트로 선정된 바 있다. 가끔 초면인 문화재 활동가들이 필자의 이름은 몰라도 사이트는 알고 있다는 말을 할 때면 부족함에 고개를 들 수 없었다. 군이 변명을 하자면, 그 동안 두 권의 책을 준비하면서 중복된 내용을 사이트에 담지 않다보니 홈페이지 관리에 자연히 소홀할 수밖에 없었다. 문화재, 박물관, 여행, 미술의 각 부문을 겨우 사진 몇 장으로 아우르고 있음을 강호제현께 이 자리를 빌려 이해를 구한다. 건축, 조각, 회화, 공예

등 고古문화재를 오랜 기간 동안 다뤄온 나로서는 미술이란 영역이 그리 낯선 부문은 아니었다. 아주 오래 전부터 우리 문화유산은 부단히 외래적 요소와 결합되어 도입, 발전, 퇴화, 진보의 과정을 반복해왔고, 하나의 문화유산 속에는 한 시대의 문화, 예술, 그리고 사람들의 이야기가 그대로 스며들어 담겨져 있음도 잘 알고 있다. 이로 인해 직업상 아시아, 유럽, 중동, 미국, 오세아니아의 각국을 여행하면서도 타자의 방관자적 입장에서가 아닌 인간 보편의 애틋한 감정으로 인류의 문화유산인 작품을 지켜볼 수 있었다. 예를 들면, 한국의 불상과 인도, 파키스탄 불상의 유사성과 차별성은 과거 수많은 수도승들의 여행에 힘입은 바가 크다. 무엇보다 여행과 삶은 예술적 창의력의 가장 중요한 원천이기 때문이다. 이렇게 그들의 여행을 통해 저 머나먼 서역의 불교 문화는 바람을 타고 동쪽으로 이동하여 우리는 오늘날 우리나라의 박물관에서 그것을 우리의 눈으로 직접 확인할 수 있는 것이다. 몇 해 전, 베트남 하노이 국립미술관에서 그림을 감상하다가 페르낭 레제와 샤갈, 피카소의 작품과 유사한 그림을 발견한 적이 있다. 확인해보니 이들은 1925년 프랑스에 의해 하노이에 설립된 '인도차이나 에콜 드 보자르 미술학교' 출신들이었다. 우리나라와 마찬가지로 아시아 각국의 예술 역시 서세동점의 역사에서 자유로울 수 없었다. 이는 잔인한 전쟁을 수반한 비극적인 역사였지만 문화의 측면에서 본다면 하나의 융합이며 문화변동이라고 할 수 있다. 근대 문화재의 미술 부문은 공간을 뛰어넘어 자연스럽게 박물관과 미술관 그리고 박람회로 흘러들어가 근대를 형성하는 아이콘이 되어 버린다. 이후, 미술관과 박물관 그리고 동서양 예술의 접점에 있는 서적이 있는지 검색해보니 유럽미술관이나 박물관 건

축 등 부문별 주제를 보여주는 책은 더러 있었으나 세계 미술관과 박물관의 역사, 그리고 작품의 해설을 겸한 책은 그리 많지 않았다. 이 둘은 동질적 요소를 가지고 있지만 전시방법이나 역사에서 이질적 요소를 분명히 가지고 있기 때문이다. 그러나 필자의 전공이 박물관 교육이라 이 둘의 결합은 피치 못할 숙명으로 받아들여진다. 박물관은 그야말로 그 시대의 소중한 아이콘을 종합적으로 대변해왔지만 사회와 예술의 발전에 따라 서서히 분화되어 왔으며 그중의 하나가 미술관이다. 여기에 대해서는 필자의 소회를 책의 곳곳에 밝혀두었다. 현직 항공사 직원이란 장점으로 가본 곳을 반복적으로 다녀오면서 자연스럽게 그 속의 역사와 사람들의 마음을 조금씩 이해하게 되고, 작품을 머리가 아닌 가슴으로 느끼는 방법을 터득할 수 있었다. 이런 내용으로 박물관, 미술관의 예술기행과 작품해설을 중심으로 책을 엮어보기로 결심했다. 막상 그 동안 생각해 왔던 것을 책으로 엮으려니 두려운 마음이 앞서, 갔던 곳을 다시 몇 번씩 다녀오면서 정확성을 기하려 애썼다. 그럼에도 불구하고 이 책의 부족함은 두고두고 아쉬움으로 남을 것이다. 유럽과 아시아·미국이라는 불과 두 권의 책으로 세계의 박물관과 미술관을 어느 정도 이해할 수 있을지는 이제 독자들의 몫으로 남았다. 금번 개정판에는 전판에서 빠져있던 루브르와 오르세, 지베르니 그리고 영국의 레드하우스를 새로 넣었기에, 이 책을 읽은 독자들은 연상과 상상의 재미를 터득할 수 있으리라 믿는다.

이 책을 준비하면서 그 동안 다녀온 전시회의 리플릿leaflet을 담은 큰 박스를 열었더니 한 가득이다. 집사람은 필요 없는 물건이니 버리자고 안달

이지만 나에게는 하나의 흔적이며 기억의 단지라 남다른 소중함이 배여 있어 버릴 수가 없었다. 나는 기왓조각을 찾으면 제일 먼저 지문이 찍혀있는지 살펴본다. 기왓조각 속에서도 작은 인연을 찾기 위함이다. 유감이지만 필자가 발견한 조각 속에서는 아직까지 인연을 찾지 못했다. 모든 문화재나 미술은 사람의 냄새가 물씬 나는 진정한 시대의 리얼리즘임을 부인할 수 없다. 그림은 보는 것이 아니라 읽은 것이라 하여 독화讀畵라고 쓴다. 즉, 미술이란 그림이기도 하지만 읽을 수 있는 언어일 수도 있다. 나는 숱한 전시회를 다니면서 마음속으로 꼭 보고 싶은 작품이 나오길 늘 주문을 외우면서 작품에 대한 소통과 인연을 키워가기도 했다. 이런 과정을 반복하면서 사이트에 올리기 위해 힘들게 적은 전시 리뷰가 오늘날 책을 발간하는 밑거름이 될 줄은 꿈에도 생각지 못했던 일이다.

"아는 만큼 보인다."라는 말이 세간에 유행처럼 번진 적이 있지만 일단 미술관으로 먼저 가서 보자. 그러면 분명히 "본 만큼 알게 된다."라는 말에 더 의미를 둘 것이다. 솔직히 말하자면, 이 책은 처음부터 알고 적은 글이 아니라 보면서 알게 되고 미치도록 그림을 짝사랑하게 되어 쓰게 된 글이다. 그림은 나름의 사연과 내력을 가지고 있다. 화가의 생각과 자신의 추측이 합치되는 순간, 그림과의 소통은 이미 시작된 것이다.

이번에 유럽편과 아시아·미국편의 두 권 중 한 권의 개정판이 나올 수 있게 된 것은 성안당 최옥현 상무님의 도움이 크다. 책의 발간은 그리 쉬운 일이 아니다. 기획서와 본문의 검토만 해도 상당한 시간이 소요되지만,

예술서적 발간에 대한 성안당의 남다른 애착이 없었다면 이 책은 세상에 탄생되지 않았을 것이다. 또한 책의 발간을 위해 누구보다도 열심히 지원해 주신 한소영 선생님의 도움을 잊을 수가 없다. 윤병주 선생님은 책의 출간을 위해 백방으로 알아보는 노고를 마다하지 않으신 분이지만 이렇게 한 줄의 글로 인사치레를 대신하는 것이 미안할 정도다. 끝으로 항상 나를 신뢰한 가족에게 감사의 글을 남기고 싶다. 평생을 여행과 답사로 일관한 아빠가 놀이동산도 한 번 함께 가보지 못한 딸아이에게 미안함을 이 책으로 대신하는 것은 이기적인 생각일지 모른다. 그러나 오클랜드 도메인에 있는 전쟁박물관을 다녀오다가 도심 속에 있는 빨강, 파랑의 놀이기구 대신 수백 년 된 나무둥지에서 놀고 있는 어린아이들을 보면서, 이 책이 적어도 몇 사람만이라도 쉬어갈 수 있는 그루터기 같은 역할을 할 수 있다면 딸에게도 아빠가 자랑스럽게 보일 수 있을 것으로 생각했다. '그릴 수 없는 사랑의 빛깔까지도' 그릴 수 있는 이 작업이 끝날 때 쯤, 사랑하고 사랑받은 나는 이곳에서 행복하였노라고 말하고 싶다.

사랑하는 아내와 피아니스트가 꿈인 사랑하는 딸 예지에게 이 글을 바친다.
브리즈번Brisbane 골드코스트에서 이 글을 쓰다.

Contents

Germany
part 3. 독일

Switzerland
part 4. 스위스

Contents

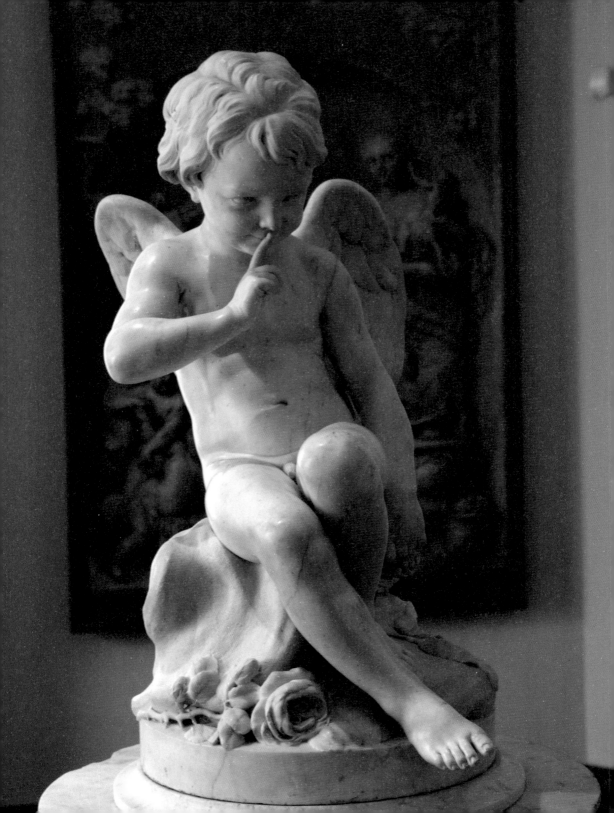

part 1.
Netherlands

네덜란드

북유럽 미술의 보물창고, 네덜란드 암스테르담 국립박물관
상처받은 영혼의 부활, 고흐 미술관
빛과 어둠을 훔친 곳, 렘브란트하우스 박물관
진주처럼 빛나는 마우리츠하이스 미술관과 게멘티 뮤지움

북유럽 미술의 보물창고,
네덜란드 암스테르담 국립박물관
레이크스 뮤지움
Rijksmuseum

🏛 **홈페이지 및 위치** : http://www.rijksmuseum.nl, 전차를 타고 Museumplein에서 하차

🏛 **개관시간** : 연중무휴 09:00-17:00, 1/1은 11:00-17:00

🏛 **입장료** : 17.50유로로(만 18세 이하 무료)

🏛 인근에 고흐미술관이 있다.

 스페인의 식민지였던 땅, 국토의 1/4이 해수면보다 낮은 국가, 해상무역을 통해 한 때 세계 최고의 부를 축적했었던 작지만 강한 나라. 오렌지 군단으로 알려진 유럽축구의 강국 네덜란드는 2002년 월드컵의 주역 거스 히딩크로부터 비로소 우리에게 친근하게 알려지기 시작했다. 그러나 거슬러 올라가보면, 박연朴燕으로 알려진 벨테브레와 조선의 사정을 유럽에 최초로 알린 헨드릭 하멜이 그 선구적인 역할을 한다. 이러한 것들은 네덜란드의 활발한 무역활동에서 기인한다. 자바섬의 바타비아에 거점을 두었던 네덜란드 동인도주식회사를 통한 해상무역은 일본, 중국의 도자기와 인도

네시아 자바의 향신료를 유럽인의 식탁에 올림으로써, 문화란 정지된 것이 아닌 살아 움직이는 유기체라는 것을 확인시켜 주었다.

현대 네덜란드의 관문은 암스테르담 스키폴 공항에서 시작한다. 인구가 불과 100만도 채 되지 않는 암스테르담의 외곽에 있는 이 공항에 항공기 엔진이 전시되어 있지 않다면 백화점, 면세점, 카지노를 연상할지도 모른다. 믿기지 않겠지만 1860년대까지만 하더라도 이곳은 해수면보다 무려 4.5m나 낮은 할렘이라는 호수였다. 이런 저습지를 흙과 돌로 메우고 나무를 심고 말뚝을 박는 어려움을 극복하여 오늘날 거대하면서도 동시에 시골풍경의 조용함을 가진 계류장과 5개의 활주로와 백화점을 갖춘 터미널을 건설할 수 있었던 것이다. 특히 스키폴 공항은 암스테르담을 둘러싸고 있는 주요 도시인 로테르담, 헤이그, 위트레흐트를 연결하는 란스타트 Randstad : 광역수도권 사업을 통해 암스테르담 도심지와 바로 연결되어 항공교통뿐만 아니라 지상교통 역시 편리하다. 암스테르담 도심은 오피스공간을 충분히 확보할 수 없어 스키폴 공항을 비롯한 남부 수도권 지역으로 그 기

암스테르담 스키폴 공항

능을 상당히 이전하게 되었다. 이로 인해 거미줄 같은 철도 네트워크가 구성되어 도심외곽에서도 쉽게 도심으로 진입할 수 있는 여건을 마련해 도시의 균형발전이라는 명제를 실현할 수 있게 된다. 자연히 도심 중앙부와 교외는 도시와 시골의 구분이 확실히 되어 풍차가 있는 전원 풍경과 넓은 목초지를 그대로 보존할 수 있었다.

우리나라처럼 철도망의 연결보다 도로를 우선하면 점과 점을 선으로 연결하는 것이 아닌 점과 점을 면으로 연결하는 결과를 낳게 된다. 밀집지역을 중심으로 도로가 연결되고 아파트 등의 대규모 주택단지와 상업시설이 들어서게 되면서 도시와 전원의 경계는 점차 모호해진다. 이런 악순환이 계속되는 것과 비교한다면, 네덜란드의 교통정책은 그들의 땅에 대한 공공적 개념만큼 매우 선진적이다. 티켓 자동판매기나 카운터를 들러 기차표를 구입해 지하로 내려가면 암스테르담 중앙역까지는 불과 15분 거리다. 아마 세계에서 공항과 도심지를 가장 짧게 연결한 곳 일지도 모른다. 암스테르담 중앙역에 이르러 기차가 속도를 서서히 줄일 즈음, 호텔 이비스 ^{Ibis} 밑을 아슬아슬하게 지나게 된다. 빌딩 밑을 기차가 지나가는 아이디어가 돋보인다. 오피스타워와 호텔이 결합된 이 빌딩은 철도 위에 사다리 형태의 기둥을 세워 죽은 공간을 활용하고, 홍보효과를 가미한 네덜란드 하이테크 건축물의 랜드마크이다. 더구나 호텔 외곽 운하와 연결된 자전거 거치대 ^{Bicycle Shed} 는 자칫하면 자전거의 무분별한 정차로 인한 혼란과 무질서를 질서정연하게 바꾼다. 5,000여 대를 동시에 수용할 수 있는 이곳은 운하 옆 볼썽사나운 현대식 건물의 느낌을 최소화시켜 일상의 불편함을 즐거운 추억거리로 전환시켜준다. 자전거는 속도에 있어서는 자동차보다 불편할 수 있겠지만 환경과 건강을 위해서는 충분히 감수할 수 있는 문명의 이기이다. 20여 년 전 호치민을 처음 갔을 때, 도심 교차로에서 아오

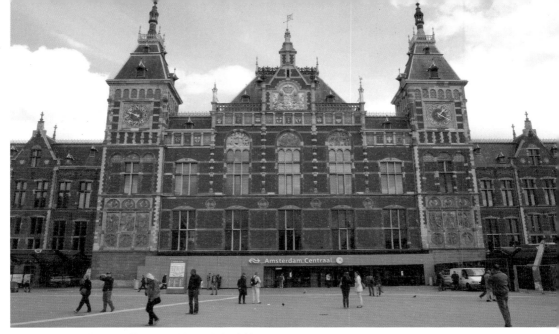

암스테르담 중앙역. 서울역과 유사한 느낌이 들지만 규모가 압도적이다.

자이를 입은 베트남 여인들의 자전거 행렬을 보고 무척 놀라워했다. 오늘
날 자전거를 포기하고 속도와 소음을 선택한 호치민은 매연과 소음이 끊
이지 않는 반면, 자전거 천국을 만든 암스테르담은 역동적이면서도 정원
같은 도시풍경을 보여주고 있다. 플랫폼에 도착해 건물 밖에서 본 풍경은
예전과 딴판이었다. 번잡하고 복잡했던 광장 앞이 말끔히 정리되어 트램
과 버스의 질서정연한 정차장이 마련되어 있었다.

　서울역을 연상시키는 암스테르담 중앙역은 암스테르담 확장계획의 일환
으로 네덜란드 근대건축의 선구자인 카웨파스가 1880년에 건축한 것이다.
건물의 파사드 facade : 건물의 출입구가 있는 정면부 는 당시 유행한 모르타르 건물에
종지부를 찍고 네덜란드의 전통을 되살린 역사적인 건축양식이다. 전통적
인 벽돌 건축양식을 건물의 전면으로 내세우면서 당시 주로 사용한 회반
죽으로 틀을 잡은 세밀하고도 경이로운 건물이라 할 수 있다. 우리나라에

는 이보다 100여 년이나 앞선 시기에 수원의 방화수류정에 이와 유사한 건축양식이 있는데 이를 「화성성역의궤華城城役儀軌」에서는 벽체석연이라 부르고 있다. 전통적인 화강암으로 틀을 잡고 그 내부를 당시 새로운 건축 재료인 벽돌을 사용하여 만든 아름다운 건물이다. 이러한 시도는 규모면에서는 큰 차이가 있지만 아름다움이 강함을 이긴다는 건축가의 의도는 어느 시대나 어느 장소에서든 마찬가지가 아닐까? 광장 앞의 트램과 버스는 알파벳으로 구분되어 목적지만 알면 누구나 쉽게 이동할 수 있다. 5년 전 이곳에 왔을 때의 무질서함은 이제는 더 이상 존재하지 않는다.

암스테르담 국립박물관인 레이크스 뮤지움으로 가기 위해서는 역 광장의 B정류소에서 2번이나 5번 버스를 타고 아홉 정거장을 더 가면 된다. 물론 여유롭게 운하를 따라 걸을 수도 있겠지만 레이크스 뮤지움까지는 30여 분 정도 걸어야 되기 때문에 체력소모가 많아진다. 호베마스트라트 Hobbemastraat 에서 하차하면 바로 길 건너편에 우아한 레이크스 뮤지움이 웅장한 자태를 드러낸다. 이 건물은 건축가 카웨파스가 중앙역을 건설하기 5년 전인 1875년에 만들어졌다. 붉은 벽돌을 주 건축 재료로 사용하여 모르타르로 틀을 잡은 전형적인 카웨파스적인 건물이다. 대부분의 유럽미술관들이 프랑스대혁명을 기점으로 왕궁이나 공공건물이 미술관으로 전용되는 과정을 겪지만 레이크스 뮤지움은 도시 시민단체의 도전정신과 추진력에 의해 미술관으로 만들어진 곳이다. 이런 시민정신의 결과, 국제적인 항구인 암스테르담에는 네덜란드는 물론 플랑드르와 유럽 각지에서 작가들이 모여들면서 정물화, 풍경화, 장르화, 역사화 등 다양한 장르의 작품들이 제작, 판매되기 시작했다. 네덜란드 미술은 역사상 처음으로 왕실, 귀족 그리고 교회의 후원에서 벗어나 독립적인 시장경제의 지배를 받게 된

것이다. 미술은 중산층의 수요에 힘
입어 기존의 역사화 중심에서 벗어
나 일상의 생활을 다룬 장르화가
주류로 성장하게 된다. 상업의 발
달과 함께 역사적인 황금시대를 구
가하며 17세기 네덜란드 회화의 본
령을 이루게 되는 것이다.

레이크스 뮤지움

　이 미술관의 소장품은 1800년
프랑스 황제 나폴레옹의 동생인 루
이 나폴레옹이 바타비아 공화국 후에 네덜란드 왕국 의 왕위에 올라 얀 아셀린
의 〈위협적인 백조〉를 구입한 것이 최초이며, 이것은 이후 본격적인 미술
품 수집의 계기가 되었다. 1815년 프랑스의 통치가 끝난 후, 레이크스 뮤
지움이 설립된다. 프랑스에 강제로 몰수당했던 미술품이 돌아오고 미술품
의 구입이 적극적으로 재개됨으로써 새로운 미술관 건립의 요구가 제기되
어 1875년 왕립미술관이 비로소 개관된다. 이 미술관은 애초에 미술관으
로써의 기능을 충분히 살리도록 설계된 네오 고딕식 건물로 17세기 네덜
란드 미술의 거장 렘브란트, 베르메르, 프란스 할스 외에도 무수한 네덜란
드 출신 화가들의 걸작이 소장되어 있다. 건물의 뒷면에는 워털루 플레인
광장 이 있고 건너편에는 반 고흐 뮤지움이 있다.

　입구에 들어가면 제일 먼저 바르톨로메우스 반 데르 헬스트의 작품과 만
난다. 이 작품은 547cm 정도의 크기로 렘브란트의 야경 Night Watch 보다 1m
이상 큰 편이다. 바르톨로메우스는 네덜란드 하를렘 출신의 초상화 작가
로 명성이 높았는데, 특히 수비대나 길드의 집단 초상화를 많이 그린 화가

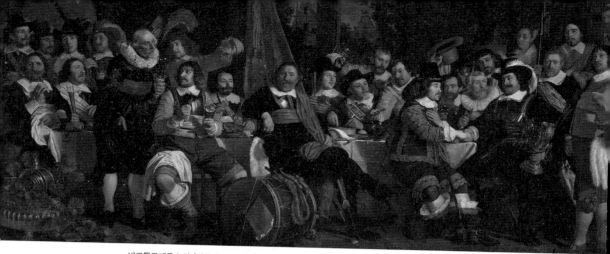

바르톨로메우스의 〈민병대 연회〉, 1648

다. 360여년이 지났지만 당시 사람들의 모습이 생생하다. 사실주의 그림의 생명력은 어디까지일까? 이 작품은 성 조지 수비대가 오랫동안 지속되던 전쟁을 끝내고 뮌스터 평화협정에 서명한 것을 기념하여 제작한 것으로, 소위 30년 전쟁으로 불리는 종교전쟁의 마무리를 그림 속에 나타낸 것이다. 평화회담을 찬미한 얀 보스의 시가 적힌 종이를 북에 꽂아 이 장소

 네덜란드의 '황금시대(Golden Age)'란?

17세기의 네덜란드는 스페인의 지배하에 있었다. 네덜란드 북부 7주는 스페인의 지배에서 벗어나기 위하여 독립운동을 전개한 반면, 가톨릭이 뿌리 깊고 경제적으로 부유했던 남부 10주(플랑드르 지역)는 스페인의 치하에 있다가 후에 벨기에로 독립한다. 당시 네덜란드는 해상무역을 통하여 자유도시국가들이 경제적인 번영을 누렸고 그로 인한 경제적인 부가 왕이나 귀족이 아닌 시민계급에게로 돌아갔다. 그리고 다른 유럽지역에 비해 사상과 신앙의 자유가 존중되면서 많은 유럽인들이 모여들어 다양한 문화적 영향을 흡수하게 된다. 이런 네덜란드는 17세기에 들어와 유럽에서 외교, 경제, 문화 등 모든 분야에서 두각을 나타내게 되는데, 이 시기를 황금시대라 부르고 바로크 문화의 성행과 깊은 관계를 가진다.

가 평화를 기념하는 연회임을 밝히고 있다. 이로써 사람들은 스스로 자신의 종교를 결정할 수 있는 권리를 가지게 되어 루터주의와 가톨릭, 칼빈주의 조차도 종교로 인정하게 된다. 1552년 이후 세속화된 교회영토에 대한 대립에 있어서 신교도들은 완전한 승리를 얻었다. 이렇게 기쁜 날 사진 같은 그림 한 장면을 남기지 않을 수 없었을 것이다. 그림의 우측 축배의 잔을 들고 있는 캡틴과 부관의 악수 모습은 이 그림 속의 장면이 축제의 장이라는 것을 의미한다. 이 그림 속에는 무려 25명이나 등장하지만 각자의 얼굴이 선명하게 묘사되어 있으며 시끌벅적한 모임의 소리가 계속 들리는

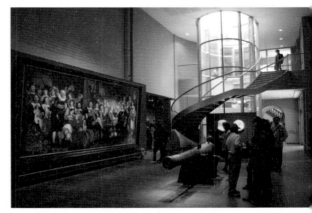

레이크스 뮤지움 내부 전경

듯하다. 렘브란트의 〈야경〉과 구도와 형식에 있어 유사하지만 그림 속 인물을 작품 속에 선명하게 표현함으로써, 그림 가격을 제대로 받지 못한 렘브란트의 실패담을 반복하지 않으려는 의도가 보인다. 그럼에도 불구하고 그는 의심할 여지 없이 많은 사람을 개성적으로 이끌면서 유쾌하고 활동적인 인상을 창조하고 있다.

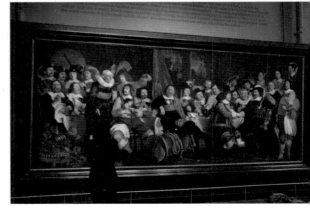

1층 전시관을 돌면 칼과 도자기들이 보이는데 필자는 작은 도자기 병과 박스에 주목한다. 이 맞춤형 도자기는 일본에서 제작되어 향신료의 용기나 화장품 병의 용도로 사용된 것으로 생각된다. 네덜란드 상인들은

목재가 풍부한 자카르타에서 병에 알맞은 나무박스를 짜 이것을 상품화시키는 작업을 했다. 놀랍게도 두 나라에서 분업을 해 완성품이 만들어 진 것이다. 당시 네덜란드 동인도주식회사 VOC ; Verenigde Oostindische Compagnie 가 바타비아 자카르타 에 있었기 때문에 중간기착지인 그곳에서 나무를 이용해 박스를 만든 것으로 생각된다. 오른쪽에 놓인 병의 옆구리에 VOC라는 명문이 보인다. 아마도 이러한 예쁜 도자기는 선물용으로 적합했을 것이다. 무슨 조미료 통이 이렇게 아름다운 병과 맞춤형 나무상자로 제작되었는가 싶겠지만 당시 향신료의 대부분을 차지하는 후추는 검은 금으로 불리며 유럽경제의 실물 화폐로써의 역할을 톡톡히 담당했던 것이다. 귀족과 부유한 상인들은 후추를 예쁜 병에 담아 스프나 음식에 뿌림으로써 위세를 보일 정도였으니 맞춤형 상자에 귀하게 보관하는 것은 당연하다고 하겠다. 오늘날 유럽인들의 식탁에 소금과 후추가 항상 올라와 있는 것은 이러한 역사적 사실에 기인한다.

전면에는 나무박스에 향신료가 담겼을 일본제 청화자기가 있고, 뒤에는 청나라 때의 주문형 자기세트가 보인다.

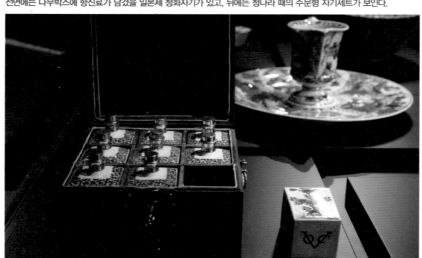

나무 박스 뒤에는 예쁜 자기 주전자가 놓여 있다. 이것은 청나라 때 푸른 코발트인 청화를 사용해 제작된 것이지만 그 주전자의 분위기는 청대의 것이라기보다는 유럽의 취향에 적합한 것으로 보인다. 찻잔과 차 주전자 등의 본격적인 생산과 보급은 17세기 동서양 무역이 활발해지면서 주문생산이 이뤄졌다. 명나라 때 생산되었던 차 주전자는 조선에 많은 영향을 끼쳤고 임진왜란 때 유출된 기술과 인력을 바탕으로 일본의 도자기 기술은 비약적으로 발전하게 된다. 특히 명나라와 청나라의 전쟁으로 양질의 도자기 생산이 어려워지자 유럽의 도자기 수입 상인들이 일본에 눈을 돌려 많은 대체 물량을 일본에서 수입하게 된다. 고가의 수입품 중 하나이던 아시아의 차 주전자와 식기는 부와 지위, 고상함의 상징이었다. 도자기는 요즘으로 치자면 반도체처럼 하얀 금으로 불릴 정도로 귀하고 값비싼 물건으로 간주되었기 때문이다. 동북아시아에서 수입된 도자기는 당시 제조 기술이 빈약한 서양 도자기 역사에 큰 영향을 미쳤는데, 특히 네덜란드에서는 중국의 청화백자를 모방한 도자기들이 많이 제작되었다. 18세기에 이르러 독일 마이센과 세브르 지방에서 자기제작에 성공하였고 18세기 중반 후 유럽전역에 보급되어 도자기 문화가 급속도로 유럽에 정착되었다. 이 때 중국과 일본의 도자기를 모방해 만들기 시작한 네덜란드 델프트 도자기는 초벌구이를 한 후 푸른색이 나는 코발트나 철로 직접 그림을 그려 다시 굽는 방식으로 제작된다. 델프트 도자기란 특별한 공방이 아니라 델프트 지역에서 생산된 도자기를 총칭하지만 지금까지도 수공예로 제작되어 관광객에게 많은 사랑을 받고 있다.

나무 계단을 올라가자마자 제일 먼저 만나는 것은 에티엔 모리스 팔코네의 〈앉아있는 큐피드 Seated Cupid〉다. 팔코네는 퐁파드르 부인의 후원으

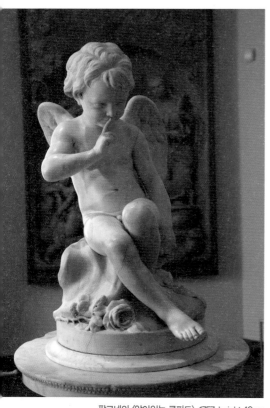

팔코네의 〈앉아있는 큐피드〉, 1757, height 48cm

로 많은 로코코풍의 조각 작품을 제작하게 되었는데 그의 작품은 루브르, 에르미타주 등 유명 뮤지움에 소장되어 있다. 이 작품도 그의 다른 모든 작품들 못지않게 우수한 조형적 감각을 자랑한다. 큐피드는 나무계단을 막 올라온 관람자에게 조용히 하라고 입술에 손가락을 댄다. 하지만 아래로 뻗은 그의 왼손은 이미 화살 통에 이르러 화살을 잡고 있다. 발은 이제 조심스럽게 움직이기 시작한다. 이 조각을 본 당신 역시 그의 화살을 피할 수 없을 것이다. 이 조각 받침대에는 볼테르의 글귀가 새겨져 있다. "당신이 누구일지라도 이 대가의 작품을 보라. 현재와 과거와 미래까지도"

헨드릭 아베르캄프의 〈스케이트 타는 사람들이 있는 겨울 풍경〉은 얼어붙은 운하에서 사람들이 스케이트를 타는 풍경을 세밀하게 표현한 것으로 유명하다. 전경의 화려하고 풍부한 색채와 언덕에서 내려다보는 시각으로 통일된 관점을 보여주는데, 화폭의 구성을 보면 지평선을 평소보다 높여 전경의 모든 부분을 한 화면에 담고 있다. 아베르캄프는 겨울 풍경에 매료되어 야외에서 하는 스포츠나 여가활동에 애정을 갖고 꼼꼼하게 관찰했다. 좌측 앞 양조장 건물의 2층에서 한 남자가 두레박을 내어 얼음구멍에서 물을 긷고, 사람들은 신분에 따라 다양한 옷을 입고 있으며, 어떤 이는 아이스하키를 즐기고 어떤 이는 스케이트를 타기도 한다.

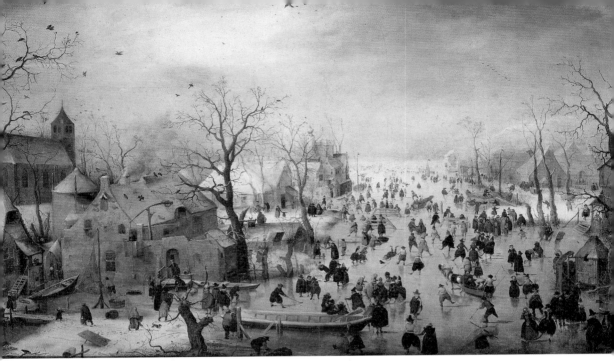

헨드릭 아베르캄프의 〈스케이트 타는 사람들이 있는 겨울 풍경〉, 1608

하지만 겨울풍경을 주로 그린 그의 그림에는 알 수 없는 불안감이 항상 도사리고 있다. 언제라도 깨질 것만 같은 얼음과 앙상한 가지 그리고 검은색의 까마귀들이 서서히 다가올 역경을 암시하는 듯하다.

얀 아셀린의 〈위협하는 백조〉는 1800년 왕립미술관에서 최초로 구입한 작품으로 현재도 레이크스 뮤지엄에 전시되어 있다. 날개를 활짝 편 백조 한 마리가 눈을 부라리고 입을 벌린 채 공격적인 자세를 취하고 있다. 좌측 편 아래에는 털북숭이 개 한마리가 이빨을 내 보이며 백조를 위협하는 게 보인다. 백조는 이에 질세라 자신을 더 큰 모습으로 위장한다. 백조는 당시 홀랜드주의 지도자며 총리인 드 비트 De Witt를 암시하며, 공격적인 개는 이들의 독립을 반대하는 영국을 말하고 있다. 네덜란드와 영국은 17세

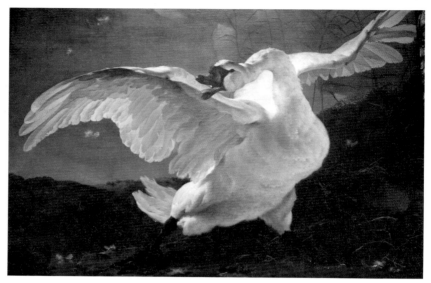
얀 아셀린의 〈위협적인 백조〉, 1652

기 중반에 두 차례의 전쟁(1652-1654, 1665-1667)을 치렀으나 명민한 비트에 의해 네덜란드에 유리한 조약을 체결한다. 이 그림은 전쟁의 위협이 고조되던 시기인 1652년 제작된 것으로 사회적 분위기를 적극적으로 반영하고 있다. 이런 점에서 〈위협하는 백조 The threatened Swan〉는 이 미술관의 설립취지에 가장 적합한 작품으로 생각된다.

인간의 솔직한 감정과 내면의 모습을 잘 표현하는 프란스 할스의 〈유쾌한 술꾼〉은 벌겋게 달아오른 얼굴에서 술 취한 모습이 자연스럽게 떠오른다. 오른손을 펴고 왼손에는 술잔을 잡고 있는 그의 유쾌한 기분은 관람자에게까지 전달된다. 이처럼 할스의 작품에는 다른 화가들에게는 없는 활발함과 생기가 존재하지만 그의 만년은 그리 순탄하지 못하였다. 그럼에도 불구하고 명료한 색조에 대한 그의 취향이나 힘 있는 색의 표현은 주목할 만하다.

초상화에 나타난 눈이나 들어 올린 한쪽 손, 술잔을 잡고 있는 손 등, 순간 순간의 모습을 즉흥적으로 묘사한 느낌이 생생하게 살아있다. 다른 화가가 시도한 적이 없는 편안한 초상화를 그리고자 하는 할스의 희망이 있기에 많은 비평가들이 할스의 작품을 미술사의 한 부분에 넣고 있는 것이다.

1621년이라고 연대가 붙은 〈부부의 초상〉은 프란스 할스의 예술가로서의 경력이 막 시작될 때 제작된 작품이다. 작품에 그려진 주인공은 프란스 메사와 그의 부인이다. 대기의 효과적인 묘사와 주인공의 모습은 마치 르네상스적인 느낌을 주고 왠지 모르게 작위적인 느낌이 든다. 전체적으로 밝고 풍부한 색조감을 나타내지만 당시 유행한 빛의 효과는 소홀히 처리된 감이 있어 〈유쾌한 술꾼 The Marry Drinker〉과 비교하면 내면보다는 이탈리아 그림의 모방적 성격이 강한 것 같다.

렘브란트만큼 많은 자화상을 그린 화가는 일찍이 없었다. 렘브란트는 자기 자신을 모델로 그리는 것을 즐겼으며, 그의 자화상으로 보이는 작품은

[좌] 프란스 할스의 〈유쾌한 술꾼〉, 1628-30 / [우] 프란스 할스의 〈부부의 초상〉, 1621

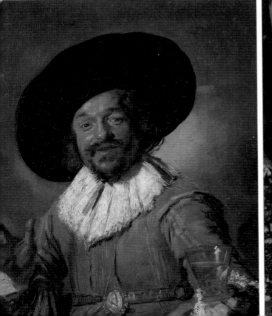
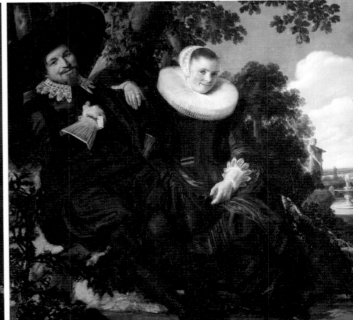

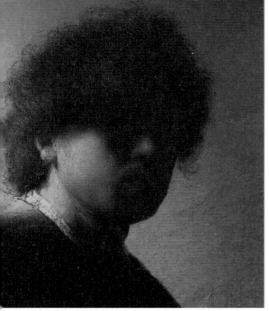

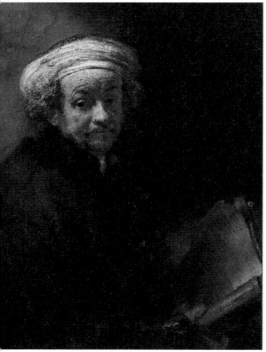

[상] 렘브란트(1606-1669)의 〈자화상(22세)〉, 1628
[하] 〈사도바울로 분장한 자화상(55세)〉, 1661

현재 70점 이상이 남아있다. 인간적인 면, 개인적 성향, 때로는 지나친 자신감을 보인 자화상도 있지만 그의 작품 중 자화상만큼이나 그를 직접적이고도 감동적으로 표현한 것도 없을 것이다. 그렇다면 렘브란트가 그토록 많은 자화상을 그린 이유는 무엇일까? 아마도 상업적인 작품은 의뢰자의 다양한 요구에 응해야 하는 만큼, 자유로운 예술적 감각을 시간과 형식에 구애 없이 표현하기에는 자화상이 가장 적절했기 때문이라 생각한다. 대학원 동료 중 안성에서 꽤 인기 있는 벽돌초상을 제작하는 K화가에게 언젠가 가족 초상화를 제작해 줄 것을 부탁한 적이 있었다. 그런데 어느 날 전화가 왔다. "차 선생님, 초상을 여러 차례 벽돌에 그리려 했지만 의뢰한 내용이 염려되어 작업이 어렵다."는 것이다. 아는 게 병이라고 몇 가지 주문한 게 영 부담스런 모양이었다. 이것은 단적인 예에 불과하지만 그만큼 화가가 자신의 방식을 버리고 구매자의 요구에 부응하기는 쉽지 않다는 것을 말한다. 그렇기에 렘브란트는 많은 작품 속에 자신의 이미지를 반영하여 다양한 감정과 표정, 무엇보다 빛과 그림자를 연구하기 위해 각각의 자화상을 모든 테마로부터 해방시켰

다. 그의 전 인생에 걸친 자화상은 미술사의 한 획을 그을 만큼 놀라운 여운을 남기고 있는 것이다. 이 왼편 위의 그림을 그린 것은 겨우 22세 때다. 어둠 속에 그의 얼굴은 아직 앳됨이 남아 있고 오른쪽 귀와 어깨 부분만이 밝게 표현되어 있다. 그림자의 치밀한 분배로 겨우 감지할 수 있는 시선은 관람객을 향하고 있는 일부분만이 남아있다. 가장 밝은 지점인 셔츠의 가장자리는 두꺼운 백연을 덧칠한 것이다. 이미 20대 초반에 빛과 그림자의 효과에 숙달하였음을 이 한 그림으로 나타내고 있다. 55세 때 그린 아래 그림은 〈사도 바울로 분장한 자화상〉이라 부르고 있다. 그림 속에는 사도 바울을 나타내는 두 가지 아이콘, 즉 한 손에는 성경과 가슴 속에는 칼자루를 품은 모습을 표현하여 이 그림이 사도 바울을 그렸다는 것을 암시하고 있다. 신약성경 27권 중 바울의 편지가 무려 13권이나 차지하니 성서로 바울을 상징하는 것은 당연한 것이며 칼은 역동적인 삶을 의미한다고 한다. 비록 암스테르담의 미술시장이 급격히 위축되어 미술가들의 생활이 예전과 같지 않았지만 그의 눈만은 여전히 한 곳을 응시하고 있다. 어쩌면 렘브란트의 자화상은 자기 자신을 찾아가는 길인지도 모른다. 사도 바울로 분장한 렘브란트의 그림은 노쇠하고 실패한 얼굴에서 비로소 바울의 모습을 찾은 것이다.

〈예루살렘의 멸망을 슬퍼하는 예레미야 Jeremiaiah Lamenting the Destruction of Jerusalem〉는 그의 대표적인 성경이야기 중 하나다. 젊을 때부터 만년에 이르기까지 성서를 주제로 한 그림을 700여 점이나 그린 사실은 그의 신앙이 얼마나 깊었는가를 단적으로 보여준다. 더구나 이 그림은 렘브란트가 불과 24살에 그린 것으로 그 자신의 절망과 희망이 녹아있는 그림이다. 원래 이 그림의 제목은 알려져 있지 않았다. 주인공의 자세를 볼 때

라파엘의 〈아테네 학당의 헤라클레이토스〉와 유사하게 그린 그림이란 설도 있었으나 지금은 눈물의 선지자 예레미야를 표현했다는데 이견이 없다. 예레미야의 왼쪽에 조그맣게 표현된 그림 속에는 눈이 먼 한 남자가 고통을 호소하고, 불타는 성 뒤에는 화염이 치솟고 있기 때문이다. 예레미야는 자기 백성이 죽어가는 순간 깊은 절망에 빠져있다. 그러나 그의 옷과 앞에 놓여있는 도구들은 화려하기 그지없다. 어찌된 일일까? 예루살렘을 멸망시킨 바빌론의 왕 느부갓네살 네부카드네자르 : Nebuchadnezzar 이 예레미야를 극진히 모시기를 청했으나 그는 이를 거절했다. 그러나 이 순간 왕이 보내준 도구들은 돌려보내지 못한 모양이다. 늙은 예언자는 자신이 사랑하는 도시 예루살렘의 멸망을 예언해야 했다. 애절하게 기도했으나 끝내 구원받지 못하고 멸망한 도시, 그 도시의 한편에서 불이 타고 있다. 예레미야는 동굴처럼 보이는 사원의 입구에 앉아 거룩한 예루살렘의 재난에 대해 괴로워하고 있다. 렘브란트는 아비규환의 울부짖음 속에서 불타는 건물과 사람들이 죽어가는 장면을 묘사해 극단적인 공포나 두려움을 부각시킬 수 있었

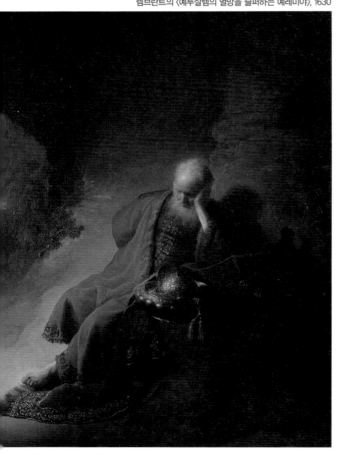

렘브란트의 〈예루살렘의 멸망을 슬퍼하는 예레미야〉, 1630

겠지만 정적인 화면을 구사함으로써 그 이면의 인간의 처연한 심사를 그리고 싶어했다. 렘브란트의 뛰어난 명암처리는 관람자로 하여금 주인공의 슬픔에 깊이 공감하게 만든다. 그림의 왼편에서 들어오는 빛과 그림자, 의복에 수놓은 자수 같은 세부는 매우 치밀하게 그려져 있다. 옅은 광선이 안면에 비추어 예언자 내면의 모습을 묘사하여 이전 회화들보다 한 차원 높은 예술로 승화시키고 있는 것이다.

 예레미야의 예언

이스라엘과 남유다 왕국이 각각 아시리아와 바빌로니아에 의해 멸망하게 된다. 예레미야 6장에 나오는 구절에서 "땅이여 들으라. 내가 이 백성에게 재앙을 내리리니 이것이 그들의 생각의 결과라. 그들이 내 말을 듣지 아니하며 내 법을 버렸음이니라."라고 말하고 있다.

이 슬픈 사나이는 누구일까? 궁금증을 자아낸다. 카푸친 capuchin 수도복을 입은 모습을 보면 아마도 성 프란체스코를 묘사한 듯하다. 우리가 알고 있는 카푸치노 커피는 이 카푸친 수도사들의 옷 색깔에서 유래한다. 모든 것을 다 버린 청빈한 삶을 살은 프란체스코는 가난한 사람들을 위해 시대적 소명을 다한 사람이다. 나는 10여 년 전 로마에서 아시시를 간 적이 있다. 그곳에서 들은 전설같이 전해오는 프란체스코의 첫 번째 이야기는 부호인 아버지의 재산을 포기하고 마지막 남은 옷까지 벗어 던지며 입은 옷이 카푸친이라는 수도사 복장이고, 두 번째로는 그가 젊은 시절 욕정을 이겨내기 위해 몸을 장미가시에 문지르자 장미에 가시가 돋지 않았다는 것이다. 이 사실을 시험하기 위해 그곳에 있는 장미를 다른 곳에 심으니 가시가 다시 자랐다고 한다. 프란체스코가 26살에 출가를 했으니 한창 때긴 하다. 이 그림은 당시 19살이던 아들 티투스가 모델이 되었다. 그가 종

렘브란트의 아들 티투스가 모델이 된 〈성 프란체스코〉, 1660

교에 심취해 있을 때 티투스도 마찬가지였던 것 같다. 그래서 아버지의 요구에 따라 쾌히 프란체스코의 모델이 되었던 것이다. 어두운 배경에 창백한 얼굴은 다가올 위험을 감지한 것일까? 렘브란트와 사스키아는 슬하에 4명의 아들이 있었지만 티투스를 제외하고 모두 어려서 죽었다. 티투스의 어머니 사스키아는 티투스를 낳은 뒤 산후 후유증으로 다음 해 사망하고 만다. 이 그림이 그려진 때가 1660년이고 이로부터 7년 뒤 티투스가 죽고 렘브란트는 1668년에 사망한다. 그런 가족사의 슬픔을 예언하는 듯한 창백한 티투스의 모습이 안쓰럽기까지 하다.

　네덜란드 그림에서 풍속화가 주로 등장하는 것은 그 만한 이유가 존재한다. 1597년 네덜란드 위트레흐트 조약이 체결된 이후, 네덜란드는 공식적으로 칼빈주의를 채택해 종교의 자유를 얻게 된다. 칼빈은 '기독교 강령'에서 성상에 대해 논하면서 종교화 대신 세속화를 그릴 것을 권고한다. 이로서 교회는 제단화를 더 이상 요구하지 않고 화가는 생업을 위해 세속화를 그리게 된다. 이러한 그림을 **장르화**라고 부르는데 네덜란드 사람들의 시민의식과 결합되어 다양한 일상생활을 그린 장르화가 발달하는 계기가 된다. 이 시기는 미술사 책에 등장하는 그

[좌] 베르메르의 〈편지를 읽는 푸른 옷의 여인〉, 1663 / [우] 베르메르의 〈연애편지〉, 1663

림의 교과서라 할 만한 그림들이 출현한다. 좌측 〈편지를 읽는 푸른 옷의 여인〉은 베르메르의 원숙기에 해당하는 작품이다. 화가의 부인으로 생각되는 여인의 뒤편에 있는 것은 네덜란드 지도인데, '그림 속 그림'은 베르메르의 그림에서 자주 등장하는 요소다. 그의 작품으로 알려진 36점의 그림 중 21개의 그림에서 '그림 속 그림'이 등장한다. 두 번째 작품 〈연애편지〉 속에는 두 여성이 눈을 마주보고 있을 뿐 마치 정물화처럼 시간 속에 멈춰선 사람들의 모습이다. 밝은 빛 때문에 일상의 세계는 보석처럼 빛나고 사람과 사물이 아름답게 느껴진다. 얀 반 아이크 이래로 이처럼 세심하게 물체를 관찰한 화가는 없었을 것이다. 베르메르는 얀 반 아이크가 시작

한 세밀화를 빛을 이용해 세상에 드러내었다. 앞쪽의 작은 문을 통해 들여다 본 여인네의 일상생활이지만 그것을 의미 없이 묘사하지는 않았으며 나무구두와 빗자루는 이 공간에서 왠지 친밀감을 제공한다. 편지, 저울, 천구의, 지구의, 격자무늬 바닥, 지도, 그림 등은 베르메르 그림에 자주 등장하는 요소다. 첫 번째 그림의 편지는 고요함과 정적이 흐르는 가운데 여인의 순수함이 돋보이지만 두 번째 그림의 편지에서는 오히려 밝은 모습을 엿볼 수 있다. 뒤편에 있는 해양화에 나타난 배들이 파도가 없는 고요한 수면 위에 떠 있는 것이 그러한 내용을 암시하고 있기 때문이다.

베르메르의 여러 작품이 전시되어 있는 긴 벽에 유난히 한 작품이 눈에 들어온다. 그림에서는 '조르륵…' 우유 따르는 소리가 들린다. 베르메르는 정지된 시간 속에서도 반복되는 일상의 시간을 표현할 줄 알았고, 좁은 실내에서도 인물과 공간을 정확한 구도로 그리는 천부적인 재능을 보였다. 먼저 이 그림의 놀라운 구성을 보면, 화면 앞쪽의 황금빛 빵 덩어리를 두텁게 붓질한 정물화에서부터 시작한다. 화려한 의상을 입은 것도 아닌 평범한 시골 촌부의 식탁을 이토록 친근하고 운치 있는 분위기로 만든 그림은 없을 것이다. 베르메르는 이제껏 봐왔듯이 사물을 사실적으로 묘사한

베르메르의 〈우유 따르는 여인(The milkmaid)〉, 1658

완벽한 구도의 그림을 만들어냈다. 창문에서 흘러 들어오는 빛은 푸른색이 번지는 흰색의 벽 뒤에서 은근히 분위기를 밝혀준다. 벽에는 못과 몇 개의 구멍이 남아있고 아래에는 푸른색 벽돌이 띠를 두른다. 그러나 정작 이 작품의 가치는 여인의 사실적인 몸짓도 아니고 놓여있는 정물도 아니다. 바로 하얀 빛의 우유에 있다. 그는 이 장면을 연출하기 위해 몇 번이고 우유를 따르게 했을지도 모른다. 가만히 귀를 기울여 보면 우유를 따르는 소리가 들리지 않는가? 모든 것이 정지된 이 그림에서 생동감을 느낄 수 있는 것은 오직 흘러내리는 우유뿐이다.

영어로는 '정지한 삶(Still Life)'이란 뜻을 가진 정물화는 1650년 경 네덜란드 지방에서 '움직이지 않는 자연'이라는 의미의 'Still Leven'이라 불렸다. 이곳 레이크스 뮤지움에는 빌렘 헤다와 빌렘 칼프의 작품이 유명한데 관람자들은 정물화를 통해 그림 속으로 빨려들어가 흐트러진 식탁에서 주인공의 감정을 상상하게 된다. 칼프의 작품에는 혼합된 물체들이 나열형으로 구체성을 잘 나타내고 있고 명암에 대한 높은 주의력과 예리한 사실적 표현이 묘사되어 있다. 칼프는 이처럼 어두운 배경의 정물화와 빛을 대비하는 것을 선호한다. 어둡게 묘사된 배경을 통과하는 빛으로 인해 바로크 형태로 나타난 은, 동의 금속 주전자, 도자기 등의 광택은 더욱 두드러져 보인다. 또

빌렘 칼프의 〈은주전자가 있는 정물(Still Life with Silver Jug)〉, 1660

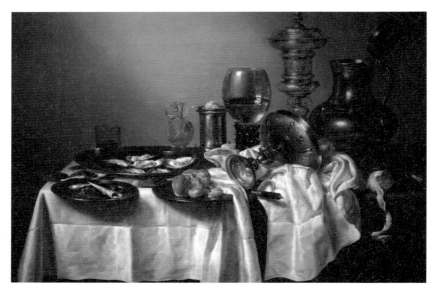

헤다의 〈도금 술잔이 있는 정물〉, 1635

한 오렌지 시트론 열매, 레몬 등을 칼로 깎은 껍질 모양은 매우 정교하여 독창적인 부분으로 생각된다. 헤다의 〈도금 술잔이 있는 정물〉은 한발 더 나아가 정물화에 감정이입이 되어 마치 이 자리를 지켜본 것 같은 감정을 느끼게 한다. 이렇게 오감을 상기시키는 것을 '에크프라시스(ekphrasis)'라 하는데 이는 관람객이 맛, 향기, 촉감을 생생하게 떠올리도록 하는 현장감을 불러일으킨다. 구겨진 식탁보와 먹다 남은 과일을 보면서 관람객들은 이미 현장을 본 것 같다. 17세기 정물화 화가들은 설탕과 소금, 밀가루를 구분하는 연습까지도 했다고 하니 그 숙련된 기술은 상상을 초월하는 것이다. 정물화의 형성시기에는 과일이 대체로 유럽 사회의 물질적 풍요와 욕망을 상징했지만, 아직 기독교적 윤리관이 강하게 남아있던 당시에는 이처럼 물질적 욕망의 추구를 견제하려는 태도 역시 뚜렷이 남아있다.

정물화는 그동안 다른 장르의 부속적인 하위 장르로 치부되어 왔었지만

이제는 화가로 하여금 자신의 최고 기예를 선보일 수 있는 장르가 되었다. 특히 정물화 중 바니타스 정물화는 르네상스 이후에 간간이 등장하는 해골을 사용하여 인간의 유한성과 인생의 무상함을 상징하고 있다.

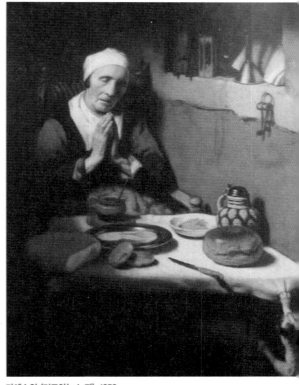

마에스의 〈기도하는 노파〉, 1656

마에스는 렘브란트의 제자로 1648년부터 1654년까지 그의 화실에 머물렀다. 고향으로 돌아온 1655년 이후 10년간이 그의 전성기며, 풍속화를 그리는 데 있어 렘브란트의 영향이 강하게 남아있던 시기다. 이후 플랑드르 지역인 안트베르펜에서 루벤스와 함께 플랑드르 지역을 대표하는 반 다이크 스타일의 초상화를 그리게 된다. 그림에서는 작고 낡은 일인용 식탁에서 한 할머니가 기도를 드리고 있다. 벽면에는 성경책, 깔때기, 모래시계, 그리고 몇 개 안되는 열쇠 꾸러미가 달려있다. 할머니의 소박한 삶을 보여주는 물건들이다. 하루 종일 고단하게 일하고 앉은 식탁에는 빵과 스프, 그리고 치즈로 보이는 덩어리가 전부다. 시름에 잠길 만도 한데 할머니는 식전에 드리는 감사 기도에 열중하고 있다. 기도를 방해하는 자가 있는데 바로 식탁 아래의 고양이 한 마리이다. 할머니의 기도를 기다리지 못하고 고양이는 두 눈을 빤짝이며 식탁으로 앞발을 뻗고 있다.

피터르 더 호흐와 베르메르는 작품제작에 있어 유사한 주제와 기법을

피터르 더 호흐의 〈린넨 옷장〉, 1663

사용하고 있다. 실제로 두 작가는 같은 시기에 델프트에 거주하였고, 이들은 가사 일에 전념하는 사람을 테마로 그림을 그렸다. 피터르 더 호흐의 그림 속에는 두 하녀가 세탁물을 옷장에서 꺼내는 장면이 보이고 우측에는 어린 여자아이가 스틱을 들고 놀이를 하고 있다. 이 놀이는 골프의 전신인 네덜란드 전통놀이 '콜프 kolf'라 부르는데 주로 나무스틱을 이용해 실내에서 어린이들이 하는 놀이를 말한다. 문 너머로 건물과 그 앞에 작은 운하가 보인다. 그런 것을 보면 이 중산층 가정은 제법 기품 있는 집인 셈이다. 두 사람 모두 어떠한 특징도, 이야기도 없이 정지된 화면 속 일상의 한 단면만을 나열하고 있다. 그러나 빛의 사용에 있어 베르메르는 한 면의 얇은 빛만을 이용한 반면, 더 호흐는 중앙부로 비치는 빛의 투시를 이용해 지정된 무대를 설정하여 무대의 깊숙한 곳까지 열고 있는 것이다. 등장인물들은 바둑판 모양의 바닥 위에서 화가의 계산대로 각자의 위치를 차지하고 있으며 인물의 구도, 배치, 문과 빛의 조화 역시 화가에 의해 계산된 것이다.

렘브란트의 서명이 들어있는 너무나 유명한 이 그림의 원래 명칭은 야간 경비대란 뜻의 〈야경夜警〉이 아닌 〈반닝 코크 대장의 시민군대 행렬〉로 반닝 코크대장을 중심으로 한 시민 민병대에서 의뢰한 작품이다. 이것은 당시 암스테르담에 있었던 시민 민병대 건물의 사령부를 장식하는 세 점의

그림 가운데 하나였다. 이들 작품은 1638년 마리 드 메디치의 암스테르담 방문을 기념하기 위해 주문된 듯하다. 이 그림은 강한 명암대비와 움직이는 사람들의 동세를 볼 때 바로크적인 특징을 잘 나타내고 있는 작품이다. 렘브란트는 이 그림을 그릴 때 인물들을 개개 초상화의 연장으로 파악하지 않고 야간경비대원의 움직임을 중심으로 포착하고 있다. 집단을 구성하는 인물들은 개성적이지만 고립되어 있지 않고, 어린이나 개 등 일회적 요소까지도 전체 속에 포함하는 것을 잊지 않는다. 그림 우측의 〈민병대〉처럼 렘브란트 그림 이전의 집단 초상화가 인물들의 위계질서에 따라 일렬로 배치되었던 것을 고려할 때, 이 작품은 자유로운 예술적 표현의 방해요소가 되는 위계질서를 드라마틱한 장면으로 전환시킨 기념비적인 작품이다. 전체적으로는 중심부에 있는 코크 부대장을 중심으로 한 수평축과 수직축으로 나눌 수 있다. 수평축에는 민병대의 특징적인 복장인 붉은 옷을 입고 소총을 만지는 사람, 어린아이, 북치는 사람과 2명의 장교를 배치하고, 수직축은 부대장과 부관의 위치와 높이를 결정한다. 화면 전체의

렘브란트의 〈야경(The night watch)〉, 1642

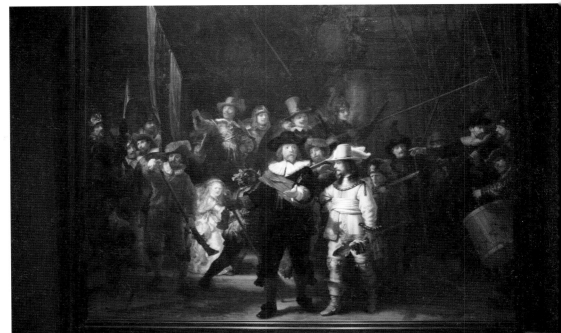

중심이 되는 인물은 프란스 반닝 코크로서 중앙의 검은 옷을 입은 인물이다. 그는 화면의 중심점이 되도록 선택되었으나 화면의 좌우 끝이 잘렸기 때문에 다소 균형감을 잃고 있다. 대장 옆에는 장교가 행군을 하고 광선이 그의 비단 허리 장식 띠에 선명하게 내리비춰 아랫부분에 대장의 오른손 그림자가 비춰지는 재미있는 현상이 생겼다. 어깨 뒤편에 있는 소총대원은 총의 장전을 위해 무기를 점검하고 있다. 그런데 좌측의 창을 들고 있는 병사는 마치 조각상처럼 우뚝 서있고 우측의 북을 들고 있는 병사마저 일부가 잘려 자연스럽게 느껴지지 않는다. 절단의 이유는 경비대 길드 홀에서 시청사로 옮길 때 설치장소에 작품크기가 맞지 않아 절단된 것이다.

그는 빛의 마술사답게 빛을 파노라마식으로 배열하여 공간과 거리감을 나타냈다. 어두운 배경 속에서 왼쪽에서부터 들어오는 측면광선으로 군인들 가운데 있는 소녀에게 인위적으로 강한 빛을 비추어 빛을 그림의 구성요소로 완벽하게 사용한 작품이다. 당시에는 단체 그림이 개인 초상화보다 고가였는데 몇몇 사람들의 얼굴이 다른 인물들의 움직임으로 인해 일부분만 보여 당사자들의 불만을 야기하기도 했다. 기념비적인 이 그림이 그려질 때 그의 부인 사스키아가 사망했었는데, 그녀에 대한 그리움이 남았는지 어린아이의 모습이 마치 사스키아를 닮았다. 사스키아의 죽음과 〈야경〉 의뢰자들의 불만이 재정위기로 번져 결국 그를 파산의 지경으로 몰고 간다. 그럼에도 불구하고 렘브란트의 천재성은 이 〈야경〉에서 비롯된다. 시류에 휩쓸리지 않고 인간적 감정을 깊이 있고 세밀하게 묘사함으로써 시대를 뛰어넘은 감동을 주는 참다운 걸작을 남기고 있다.

바로 옆의 작품은 프란스 할스와 피터 코데의 작품인데 이 작품의 제목은 〈마헤레 부대〉란 제목이다. 작품의 전면에 나온 인물들이 모두 깡마른 체격이라 '마른 단체'라는 이름을 붙이기도 한다. 어두운 암실 좌측에

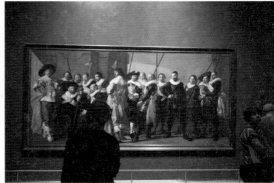

렘브란트의 〈야경〉에는 사람들이 몰려있고 프란스 할스와 코테(Codde)의 공동작품인 〈마헤레 부대〉는 한적하다.

있는 렘브란트 〈야경〉에는 사람들이 몰려있는 반면, 〈마헤레 부대〉의 그림에는 사람들이 그냥 힐끗 돌아보고 나가버린다. 〈야경〉이 완성되기 몇해 전에 그려진 이 작품은 고전적이고 전형적인 집단 초상화의 인물배치 방법을 이용해 등장인물들을 나열형으로 그리고 있다. 이 작품은 프란스 할스와 민병대의 의견차이로 작품이 완성이 되지 않은 것을 피터 코데가 이어서 완성하게 된다. 두 화가의 화법 차이점이 이 그림의 관전 포인트가 된다. 프란스 할스가 인물의 경직성을 탈피해 자유로운 붓놀림을 구사했다면 코데는 전형적인 초상화가의 기질을 발휘해 꼼꼼하고 세밀한 화법을 구사한다. 그림 좌측의 모자 쓴 사람은 필치가 대담하고 자유롭게 구사된 반면, 반대편 끝에 있는 인물은 마치 초상화의 주인공처럼 정확한 인물묘사가 두드러진다.

상처받은 영혼의 부활,
고흐 미술관

🏛 **홈페이지 및 위치 :** http://www.vangoghmuseum.nl
🏛 **개관시간 :** 연중무휴 09:00-18:00, 12/25 휴관
🏛 **입장료 :** 15유로, 18세 미만 무료

　레이크스 뮤지움을 나와 뮤지움 광장으로 들어서면 레이크스 뮤지움의 전경을 볼 수 있다. 시원한 분수 앞에는 'I amsterdam'이라는 캐치프레이즈가 걸려있다. 이 캐치프레이즈는 2004년 암스테르담 관광과 스키폴 공항의 물류산업을 발전시키기 위한 방안인 시티브랜드 사업으로 도입된 것이다. 레이크스 뮤지움을 배경으로 이 캐치프레이즈 앞에서 많은 사람들이 저마다의 포즈로 인증사진을 찍고 있다. 뮤지움 광장이라는 이름에 걸맞게 둥근 원형의 건물과 사각형이 어우러진 반 고흐 뮤지움을 이곳에서 볼 수 있다. 1973년 개관된 반 고흐 뮤지움은 건축가이자 디자이너인 리트벨트 Gerrit Thomas Rietveld 가 직선적으로 만든 본관과 1999년 쿠로가와

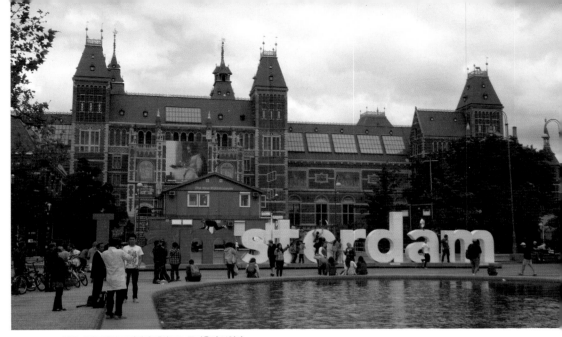

I amsterdam이란 캐치프레이즈 뒤편에 레이크스 뮤지움이 보인다.

키쇼가 설계한 반원형의 신관이 있다. 쿠로가와의 신관은 부족한 전시실을 보완하기 위해 본관 바로 옆에 기획전시관을 증축함으로써 고흐뿐만 아니라 동시대를 살던 인상주의 화가들의 작품을 안정적으로 전시할 수 있게 되었다. 이 신관을 건립하게 된 이유는 조금 색다르다. BBC 뉴스에 의하면, 1987년 일본의 야스다 해운이 구입한 고흐의 해바라기가 후기인상주의 화가인 에밀 슈페네케르에 의한 위작시비에 휩싸이자 고흐미술관에 진위여부를 의뢰하게 된다. 작은 차이점을 제외하고는 고흐의 해바라기로 인정하게 됨에 따라 야스다 해운에서 고흐 미술관의 신관건립을 지원했다는 설이 있다. 그렇다면 우리가 알고 있는 고흐의 노란 해바라기는 내셔널 갤러리와 고흐 미술관 외에 야스다 버전이 있는 셈이다. 신관 외부에 전시된 돌은 1889년 고흐의 〈수확하는 사람들〉이란 작품을 돌로 형상화시킨 작업이다. 반복되는 소용돌이무늬가 작열하는 태양과 어우러

져 하나의 패턴을 만들어낸다. 그런데 자료를 보다가 이상한 점을 발견했다. 고흐 뮤지움 본관의 완성은 1973년인데 건축가 리트벨트는 1964년에 사망을 했다. 나중에 안 사실이지만 리트벨트가 사망한 후 한동안 박물관의 건립이 지지부진하다가 1966년 밥 딜렌이 그 뒤를 이어 건물을 완성했다. 이런 의미에서 반 고흐 뮤지움은 리트벨트가 시도한 마지막 작품이 된 셈이다. 그는 미술공예운동의 영향을 받아 젊어서부터 신조형주의에 앞장서게 되었다. 1917년 네덜란드에서는 전위예술지 '데 스틸 de still'의 창간으로 많은 네덜란드 건축가와 디자이너가 참여한 가운데 기능성과 평면성의 조화를 추구하는 작업을 하게 된다. 불필요한 공간을 과감히 제거하고 합리적인 공간을 추구하는 그의 건축미학은 고흐 뮤지움에 고스란히 담겨 있다. 이러한 점은 데 스틸에 가입한 신조형주의 작가 몬드리안의 작품과도 유사한 점이 있다. 자연을 추상화하여 빨강, 파랑, 노란색의 삼원색과

왼쪽 반원형 건물이 반 고흐 미술관의 신관이고 오른쪽이 리트벨트의 본관이다.

본관 안쪽에 반 고흐의 〈펠트모자를 쓴 자화상(Self – Portrait with Grey Felt Hat)〉이 보인다.

무채색을 그림에 도입한 몬드리안처럼 그 역시 재료가 가지고 있는 원래의
색과 햇볕에 바랜 무채색을 좋아했기 때문이다.

쿠로가와의 반원형 신관을 지나 사각형 본관 건물의 정문으로 들어가
보니 회색빛 건물의 입구에는 벌써 많은 사람들이 줄을 서 있다. 애초에
연간 6-7만 명의 관람객을 예상했지만 지금은 연 200만 명에 육박하는
관람객들로 초만원을 이루는 곳이니만큼 어느 정도 혼잡은 예상된다. 티
켓 카운터 바로 옆에는 〈펠트모자를 쓴 고흐의 자화상〉이 있고, 바로 뒤
편에는 예전보다 확장된 뮤지움 샵을 볼 수 있다. 카운터를 돌아 2층으로
올라가면 한쪽 벽면으로 이어진 계단이 4층까지 연결된다. 시야에서 확
장된 공간은 그림들을 한 눈에 파악할 수 있도록 벽면과 벽면을 연결하
여 개방성을 유지하고 있다. 데 스틸파의 기능주의적 특징을 뚜렷하게 보
여주고 있는 건축물은 그야말로 회화를 고려한 최선의 공간건축이라 할
수 있다.

고흐의 유작 200여 점과 드로잉 500여 점, 고흐와 동생 테오와의 자필편지 800여 점, 4권의 스케치북, 동시대 화가들의 작품 600여 점을 함께 소장, 전시하고 있는 고흐 미술관은 비록 규모는 작지만 유럽에서 가장 많은 관람객을 유치하는 미술관 중 하나다. 2010년도 발표를 보니 142만 명이 고흐 미술관을 방문한 기록이 있다. 고흐의 삶과 죽음에서 엿 볼 수 있는 슬픔과 환희, 좌절과 희망이 교차하는 미술세계가 펼쳐지는 곳이기 때문이다. 예술가를 주제로 전시하는 수많은 공간이 있지만 이처럼 기구한 운명을 살고 드라마틱한 결말을 낸 예술가는 흔치 않기 때문에 그의 작품세계는 많은 영감을 남긴다.

고흐 마침내 뮤지움으로 세상에 부활하다

이 글을 적기 전, 토론토 AGO^{온타리오 아트갤러리}에서 피카소 국립미술관의 특별전시를 봤다. "Give me a Museum, I can fill it."이라는 포스터를 보면서 살아생전 최고의 예술가로 삶을 살던 피카소의 자신감과 다작에 대한 열정을 알 수 있었지만 고흐는 이와 전혀 다른 삶을 살았다. 미술관을 만들어주면 작품을 채운다는 말은 그에게 사치에 불과했다. 그는 짧은 생애를 통해 단 한 점의 작품만을 팔았다지만 실제로는 동생 테오에게 생활비 대신 작품을 주기도 하고 헐값이지만 작품을 처분한 일도 있기 때문에 '한 점 판매'란 것은 공식적인 전시회를 통한 판매를 언급한 것이다. 판매된 작품 한 점은 브뤼셀 20인 그룹전이 열렸을 때, 안나 보흐란 여류 인상파 화가가 구입했던 〈붉은 포도밭〉이란 작품이었다. 사실 테오의 가족은 고흐의 작품이 언젠가는 유명해 질 것이란 확신이 있었던 것 같다. 고흐가 자살한 이후 친구 베르나르의 도움으로 테오의 아파트에서 유작전을

개최했으나 정신병자의 작품이라는 평판 때문에 주변의 반응은 냉담했다. 그러나 테오 역시 정신병으로 고생하다 다음해 1월 오히려 빈센트보다 젊은 나이로 세상을 떠나고 만다. 그의 부인 조는 파리에 있는 빈센트의 친구 베르나르에게 부탁해, 집안을 장식하고 있었던 고흐의 그림과 고흐가 수집한 인상파 화가들의 그림들을 암스테르담에서 멀지 않은 부숨이란 곳으로 옮겨 몇 차례의 전시를 하다 그림을 파는 화상과 재혼을 하게 된다. 아마 무엇보다 테오의 부인 조는 고흐의 그림에 대한 남다른 안목을 가졌던 것 같다. 1914년에 마침내 고흐와 테오의 자필서한이 책으로 출간되면서 빈센트의 예술세계가 세상에 알려져 유명세를 타게 된다. 이는 고흐가 제작비를 지원 받기 위해 테오에게 작품의 구상을 설명하는 미술이론서이기도 했고, 그의 예술철학을 엿볼 수 있는 귀중한 자산이기 때문이다. 그녀의 가장 큰 업적은 바로 빈센트와 테오의 이야기를 책으로 엮고 고흐의 그림을 어둠에서 빛으로 내보내는 전시를 실현했기 때문이다. 바로 그 해 테오의 무덤을 파리에서 오베르에 있는 형의 무덤 옆으로 옮기게 된다. 조는 1925년 사망하고 남은 작품은 아들 빈센트 빌렘 테오의 아들 에게 상속되었다가 1962년 네덜란드 정부가 빈센트 반 고흐 재단을 설립하자 작품을 영구임대 형식으로 기증하게 된다. 이어 리트벨트가 설계한 반 고흐 뮤지움이 완성되자, 기증된 작품과 함께 1973년 역사적인 개관이 이뤄진다. 한 여인의 집요한 노력으로 반 고흐 뮤지움은 세상에서 가장 많은 고흐의 작품을 보유하게 되었으며 그의 작품들은 고향 네덜란드를 영원한 안식처로 삼게 되었다. 이제 그의 작품은 자신보다 더 불행한 사람들을 위로하고 안내하는 좌표가 되고 있다. 이즈음에서 조용필의 노래 〈킬리만자로의 표범〉이 떠오른다. "자고나면 위대해지고 자고나면 초라해지는 나는 지금 지구의 어두운 모퉁이에서 잠시 쉬고 있다. 야망에 찬 도시의 그 불빛 어디에

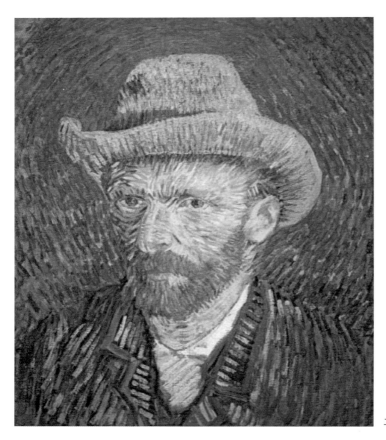

고흐의 〈펠트모자를 쓴 자화상〉, 1887

도 나는 없다. 이 큰 도시의 복판에 이렇듯 철저히 혼자 버려진들 무슨 상관이랴. 나보다 더 불행하게 살다간 고흐란 사나이도 있었는데…"

고흐는 파리에 살던 20여 개월 동안 200여 점의 작품과 자화상 27점을 남겼는데 그 자화상 중 18점이 고흐 미술관에 소장되어 있다. 총 36점으로 알려져 있는 자화상 중의 반이 고흐미술관에 있는 셈이다. 티켓카운터 옆에는 고흐의 대표적인 자화상인 〈펠트모자를 쓴 자화상〉이 확대되

어 걸려있어 흥분된 마음으로 계단을 오르게 한다. 2층으로 올라가면 본격적인 자화상이 펼쳐지는데 그 중에서도 〈펠트모자를 쓴 자화상〉이 색채, 구도, 안정감에서 가장 대표적인 작품으로 손꼽힌다. 쇠라, 시냐크 등의 신인상파 화가들과의 교유交遊를 통해 습득한 점묘법의 기술적인 한계를 뛰어넘어 다채로운 색채를 통해 빛과 그림자를 묘사해 전체적으로 동적인 느낌을 준다. 그에 비해 〈밀짚모자를 쓴 자화상〉은 그림의 배경에 색이 칠해져 있긴 하지만 파란색의 점을 완전히 찍지 않았고 윤곽선을 중심으로 색을 칠한 정도의 습작에 해당되는 그림이다. 이 그림에서 나타난 모자도, 옷도, 그림 바탕도 모두 강렬한 태양을 닮은 노란 빛깔이다. 붓놀림도 마치 햇빛 한 조각 한 조각을 표현하여 노란색에 대한 그의 각별한 애정을 보여주고 있는데, 당시 고흐가 쇠라Seurat의 점묘화법을 여러 습작을 통해 실험하고 있었던 것을 알 수 있다. 〈이젤 앞의 자화상〉은 파리시절의

[좌] 고흐의 〈밀짚모자를 쓴 자화상〉, 1887 / [우] 고흐의 〈이젤 앞의 자화상〉, 1887-88

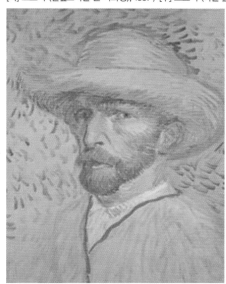
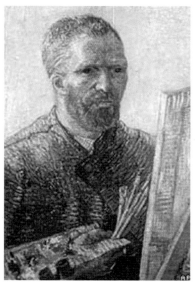

마지막 자화상으로 알려져 있다. 이 작품은 짙은 하늘색 계통의 자켓을 입고 오른손 엄지와 검지 사이에 팔레트를 끼워 화가로서의 자부심을 느끼게 하는 작품이지만, 이 시기에 고흐는 심각한 우울증을 앓고 있었다. 그러나 자화상의 완성도는 다른 작품에 비해 돋보인다. 이전에는 빛과 그림자를 표현하는데 자유롭지 못했지만 이 그림에서는 얼굴부분에 빛과 그림자의 음영을 비교적 자연스럽게 표현하고 있기 때문이다.

　고흐 미술관의 특징은 미술학교 학생시절인 보리나주에서부터 헤이그, 누에넨, 파리, 아를, 생 레미, 오베르에 이르기까지 다양한 시대의 그림을 보여준다는 장점이 있다. 아마 고흐의 그림을 시대별로 전시한 미술관은 암스테르담의 고흐 미술관 외에는 존재하지 않을 것이다. 그런 의미에서 누에넨 시대 1882.6-1885.11 의 그림은 황토색과 짙은 고동색을 사용한 인물화

고흐의 〈감자먹는 사람들〉, 1885

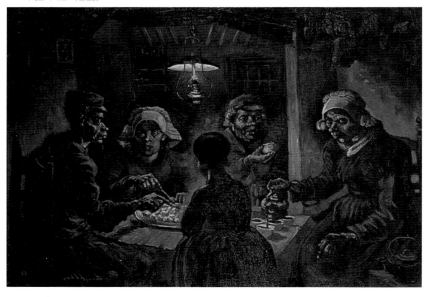

의 기초를 확립한 시기라 볼 수 있다. 이 그림은 네덜란드 시기인 고흐의 초기작에 해당되는 것으로 그의 유명세에도 불구하고 주변과 단절되었던 고립감, 그리고 아버지의 사망에 따른 슬픈 감정 속에서 그려졌기에 어둡고 침울한 느낌을 준다. 오랜만에 이곳을 찾으면서 꼭 보고 싶은 그림 두 점이 있었다. 하나는 〈감자먹는 사람들〉이고 다른 하나는 〈아몬드 꽃이 피는 나무〉다. 그는 〈감자먹는 사람들〉을 그린 후 친구 라파르트에게 보내준 석판화의 혹평을 받고 어처구니없다고 생각했다. 인체의 비례가 맞지 않고 인물들의 표정이 서로 연관성이 떨어진다는 말에 그는 단호히 말한다. "그림은 사진이 아니다. 보이는 것과 달리 상징적인 모습도 존재한다." 고 강한 어조로 대꾸한다. 이러한 그의 생각은 그가 죽음에 이를 때까지 변함이 없었다. 필자 개인적인 생각으로도 이 그림에서는 푹 파인 얼굴의 모습과 손의 과장된 표현이 전체적인 균형감을 떨어지게 하는 것이 사실이지만 그림은 사진이 아니라는 말에 절대 공감한다. 이 비평으로 라파르트와의 관계는 끊어지지만 라파르트도 고흐가 죽은 지 2년 만에 급성폐렴으로 사망하고 만다. 고흐는 이 그림에서 어두운 청록색을 지배적으로 사용했고 램프의 노란색은 유난히 빛나 시선을 집중하게 한다. 누가 이 그림을 보더라도 암울한 현실의 희망을 램프의 불빛으로 지탱하고 있는 것을 짐작할 수 있다. 솔직한 감정을 그대로 표현하는 것보다는 오히려 과장해서 표현하는 것이 더욱 숭고하다는 고흐의 생각대로 작업복 차림으로 감자를 먹는 일상의 모습은 당시 신앙으로 충만한 그에게는 숭고한 일이었던 모양이다. 그 얼굴들 안에는 자연의 섭리, 인간의 순박함이 가득 차 있고 집안 구석구석의 소품들에서 네덜란드 회화의 전통적 세밀화의 영향을 간과하지 않았다.

고흐의 〈아몬드 꽃이 피는 나무〉, 1890

　1890년 1월 생 레미 정신병원에서 요양을 하고 있던 고흐에게 한통의 편지가 도착한다. 테오의 부인 조가 아들을 낳았다는 소식이었다. 형의 이름을 따서 아들의 이름을 빈센트로 했다는 얘기를 듣고 그는 자신과 같은 불행이 새로운 생명에게는 생기지 않도록 기도하는 마음으로 한 점의 그림을 그린다. 아몬드 꽃이 푸른 하늘을 배경으로 하나씩 둘씩 탄생한다. 아마 그의 생애에 이렇게 밝고 환희에 찬 그림은 다시 없을 것이다. 이번 고흐 미술관 방문에서는 이 〈아몬드 꽃이 피는 나무〉를 보지 못했다. 필라델피아 박물관에 순회전시를 갔기 때문이다. 미술관을 나오는 길에 세상에서 가장 아름다운 향기가 나는 커피를 마실 요량으로 아몬드 꽃이 새겨진 머그컵 2개를 구입했다.

우타가와 히로시게와 고흐의 비 내리는 다리 풍경

　고흐가 안트베르펜에서 미술학교 학생시절 일본목판화 5점을 산 것이
일본목판화와의 최초의 인연이 아닌가 싶다. 원근법이 존재하는 3차원의
그림을 2차원적으로 표현하고 강렬한 선과 색채로 채우는 기법은 특히 인
상파 화가들에게는 새로운 활로를 열어주었다. 그는 언젠가 일본목판화
와 같은 작품을 만들 꿈을 꾼다. 그는 특히 후가쿠 36경 富嶽三十六景 을 그
린 가쓰시카 호쿠사이, 히로시게, 우타마루 등 풍경화가에 관심을 가졌다.
좌측의 그림은 우타가와 히로시게의 〈대교에 내리는 소나기〉이고 우측은

[좌] 우타가와 히로시게의 〈대교에 내리는 소나기〉 / [우] 고흐의 〈비 내리는 다리 풍경〉, 1887

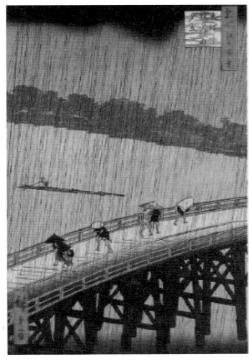 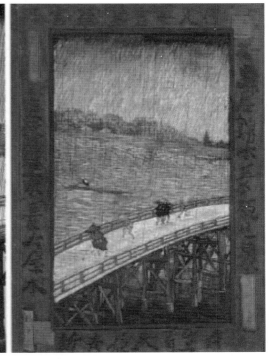

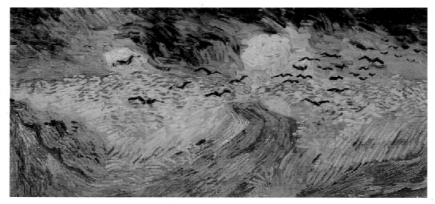

고흐의 〈까마귀 나는 밀밭〉, 1890

고흐가 히로시게의 그림을 그대로 모방한 〈비 내리는 다리 풍경〉이다. 그림을 보면 알겠지만 히로시게와 고흐의 그림을 구분하기는 쉽지 않다. 히로시게는 직접 풍경을 보고 그리는 화가로 그의 그림에서는 사실적인 느낌이 살아 있다. 다리 위에서 분주하게 움직이는 사람들의 생동감이 넘친다. 고흐는 가장자리에 있는 한자까지도 유사하게 모방해 아예 처음부터 똑같이 그림을 그리려 한 의도가 보인다.

〈까마귀 나는 밀밭〉은 고흐의 마지막 그림으로 알려져 있는 풍경화 연작 중 한 점이다. 다른 작품과는 달리 횡으로 긴 풍경을 묘사하고 있다. 그림 한가운데 황금빛 밀밭이 펼쳐져 있지만 밀레의 그림에서 보여지는 낭만적이고 고요한 밀밭이 아니다. 바람에 격렬히 몸을 뒤틀고, 때로는 거칠고 야만적인 자연의 힘을 과시한다. 강한 붓 터치로 줄기와 줄기들이 서로 부딪히는 소리가 들리는 듯하다. 힘 있게 흔들리는 밀밭은 고흐가 해바라기 연작으로부터 만들어낸 강렬한 노란색을 사용해서 한층 더 억세어 보인다. 거칠지만 난폭하지 않은 밀밭이 탄생한 것이다.

광활한 밀밭을 가로지르는 세 갈래 길이 보인다. 두 개의 길은 좌우 귀

퉁이에서 양쪽 밖으로 빠져나가고 있고, 중앙의 길은 저편 지평선을 향해 뻗어있다. 이 세 갈래 길이 밀밭을 두개의 역삼각형 모양으로 나누고 있다. 양쪽으로 향한 길들은 그 끝이 화면의 양 테두리에 의해 잘려 막히고 단절된 느낌을 주지만, 중앙의 길은 지평선과 맞닿아 있기에 무언가가 그 길의 끝에서 기다리고 있다는 느낌을 준다. 중앙의 길을 따라 저 지평선 너머로 가다 보면 밀밭을 덮고 있는 검푸른 하늘 가운데 흰 구름을 보게 된다. 구름은 고흐와 테오의 방황하는 영혼일지도 모른다. 격렬히 요동치는 밀밭과 어두운 하늘 사이로 한 떼의 까마귀들이 유유히 날아가고 있다. 오른쪽 모서리에 작은 까마귀들은 왼쪽 아래로 내려오면서 점차 커지고, 일부는 그림 중앙까지 내려오고 있다. 이 새들의 모습은 굵은 붓 터치로 힘 있게 그려지고 있지만 불안한 미래를 피할 수는 없는 듯이 보인다. 안토닌 아르토드는 빈센트의 검은 까마귀를 보고, "어떤 화가도 빈센트만큼 소나무와 버섯 색깔과 같은 검은색을 더 잘 만들어 낼 수는 없을 것이다."며 까마귀 그림을 호평하고 있다. 이 밀밭 그림에서도 폭풍우는 암울하고 불길한 미래에 대한 전조로 읽혀진다. 그러나 노란색의 강렬함은 삶에 대한 희망을 아직은 포기하지 않은 듯하다.

빛과 어둠을 훔친 곳
렘브란트 하우스박물관

🏛 홈페이지 및 위치 : http://www.rembrandthuis.nl
🏛 개관시간 : 매일 10:00-17:00, 1/1, 4/30, 12/25일 휴관
🏛 입장료 : 12.5유로

　렘브란트 하우스를 가기 위해서는 암스테르담역 광장 A정차장에서 9번 버스를 타면 된다. 워털루 광장 Waterloo Plein 에서 하차하면 사거리가 있다. 왼쪽의 주택지역으로 들어가면 운하가 있는 다리가 보이고 좌측 코너에 있는 가게의 이름이 렘브란트 코너 카페 Rembrandt Corner Cafe 다. 사람들이 이쯤에서 렘브란트 하우스의 위치를 많이 묻다보니 가게 점원은 귀찮아 으레 손가락만 가리킨다. 그도 그럴 것이 바로 옆의 건물이 렘브란트 하우스기 때문이다.

　사진 좌측의 신축건물은 현재 렘브란트 하우스의 주출입문으로 이용되는 곳으로 1998년 새로 신축한 건물이다. 사진 가운데의 4층 건물인 렘브

가운데 건물이 렘브란트 하우스 본관이고 왼편 신관을 이용해 입장하면 된다. 우측 건물은 렘브란트 코너 카페다.

란트 하우스는 얼핏 보기에도 오래되어 보인다. 반지하 1층과 지상 4층의 이 건물은 렘브란트가 직접 지은 건물은 아니지만 렘브란트의 중년기 대부분을 보낸 역사적인 장소다. 한스 반 부르트가 지은 건물을 피에트 벨튼이 1608년 구입하여 일부 창고로 사용하다가 이 집의 상속자인 두 자녀가 결혼한 후 실내를 개조하여 사용하게 된다. 그러다 두 가정이 살기가 불편하자 건물의 지붕부분을 일부 개조해 4층을 올리게 된다. 3층 이상은 가파른 계단식 합각부 Step Gable 가 보이는데 이를 방으로 개조해 창문을 내고 현재의 삼각형의 페디먼트가 전면 상부를 장식하고 있다. 장식용으로 사용된 건물의 상단부분을 방으로 개조한 것으로 생각된다. 1633년 이들 부부가 이사를 간 후, 렘브란트는 이 건물을 1639년에 구입하게 되는데 그 6년의 기간은 임대를 주었다. 마침 렘브란트가 이 집을 사게 되자 바로 앞에 운하가 개설되어 사실상 이곳은 당시 신흥부촌으로 개발된다.

돈 많은 유태인과 포르투갈 상인들이 이곳에 정착하면서 신주거지로 각광받게 된 것이다. 렘브란트가 이곳에서 1658년까지 거주하면서 그의 대작들 대부분이 이곳에서 탄생하게 된다. 렘브란트는 이 집을 13,000길더라는 엄청난 돈을 주고 매입했는데, 당시 암스테르담에 거주하는 일반 노동자가 연간 수백 길더의 임금을 받았던 것을 볼 때 그 돈은 상당히 큰돈이 아닐 수 없지만, 렘브란트의 그림은 당시 많은 수요층이 있어 이 정도의 돈을 지불할 능력은 있었을 것이다. 그러나 그는 애초 집을 구입할 때 일시불로 지불한 것이 아니라 집을 저당 잡혀 돈을 마련했기에 〈야경〉의 흥행 실패를 계기로 이자조차 지불하기 어렵게 된다. 1656년 결국 파산하게 된 그는 채권자들이 그의 작품과 집을 경매에 넘기자 2년 뒤 이 집을 팔고 로젠그라트의 작은 집을 임대해 1669년 그가 세상을 떠날 때까지 살게 된다. 이 렘브란트 하우스의 실내 장식 재현은 당시 경매에 붙여진 목록에 의해 비교적 디테일하게 복원된 것이다. 이곳에 있는 가구, 갑옷과 각종 도구들은 당시 재고목록에 들어있던 것을 전시한 것으로 렘브란트와 거의 동시대 물건으로 구성되어 있다.

렘브란트 하우스에 들어서다

렘브란트 하우스는 굳게 닫혀있어 바로 옆의 신관으로 들어서야 한다. 1600년대 건물임에도 불구하고 당시의 정취가 아직 잘 남아 있는 것이 놀랍다. 우리나라 같으면 주변 시설을 신축, 개조하고 대규모 안내판을 세우겠지만 이곳에서 렘브란트 하우스를 확인할 수 있는 것은 간판에 그려진 작은 초상화외에는 찾을 수 없다. 신관 지하를 내려가 제일 먼저 만나게 되는 것이 시청각실이다. 이곳에서 1층으로 올라가면 주방이 있다. 계단

은 나선형으로 되어 아주 가파르다. 당시 세금을 집안의 넓이로 매겼기 때문에 사용하는 방과 응접실은 크게 하고 가파른 계단을 이용해 가능한 건물을 높이 세우는 것이 유리했기 때문이다. 주방에 들어서니 쟁반, 그릇, 화로, 램프, 촛대들이 즐비했는데, 특히 도자기 그릇, 단지와 병은 렘브란트의 그림에도 자주 등장하는 고풍스러운 소재다. 17세기 드 호흐와 베르메르 그림에도 이 같은 소품들이 많이 등장한다. 특히 화병과 남은 음식은 인생의 허무함을 노래하는 바니타스 정물화의 소품으로 활용되기에 충분했다. 렘브란트와 가족들은 이곳에서 생활했고 작업실은 위층에 위치해 있다. 이곳을 찾은 학생들에게 무슨 과제물이 있는 모양이다. 주방의 소품을 하나하나 조사하더니 이름을 붙이고 숫자를 세고 있다. 17세기 주방의 소품을 확인함으로써 미술소품과 생활상을 공부하는 모양이다. 사실 유럽이나 미국에서 이런 과제물을 조사하는 학생들을 어렵지 않게 만날 수 있다. 교과서의 연장선상에서 설명을 하는 것과 달리 스스로 답을 찾아가는 공부를 유도한다. 예술과 문화에 정답이 있을 수 없듯이 스스로 찾아내는 지식이야말로 현장답사의 의미가 있는

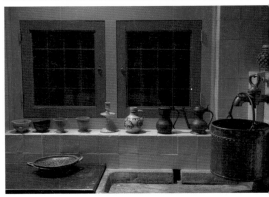

[상] 이층으로 올라가는 가파른 계단. 네덜란드의 건물이 위로 솟은 이유는 넓이로 세금을 매겼기 때문이다.
[하] 당시 주방용품이 즐비한 키친

것이다. 그래서 미술관이나 유적지를 갈 때면 훌륭한 스승보다는 좋은 친구와 함께 가는 것이 유익하다.

2층으로 올라가면 동판인쇄를 하는 에칭etching 작업실을 사이에 두고 좌측은 응접실, 우측은 침실로 꾸며져 있다. 에칭작업실은 평평한 선반에 프린트 물을 놓고 그 위에 조타 핸들처럼 생긴 프레스로 작업을 한다. 렘브란트의 위대함은 날카로운 바늘이나 펜을 이용해 외곽선 없이 명암의 극적인 대조를 통해 단순한 삽화를 에칭이라는 한 분야로 끌어올린 것에서도 찾을 수 있다. 30분에 한 번씩 시연을 보여주는 데 마음이 급해 먼저 옆 거실로 들어갔다. 거실의 침대는 가구와 일체형이 되어 상당히 고급스럽게 보였다. 북유럽은 겨울이 춥고 길기 때문에 목가구가 침실을 둘러싸고 침대 주변에는 두터운 커튼이 있다. 이런 것을 여러 번 본적이 있는데 렘브란트의 침실에도 유사한 것이 있다. 물론 왕실의 것과 비교할 순 없지만 물질적 여유가 없었다면 이 정도 침실을 꾸미기가 쉽지 않을 것이다. 건

에칭 작업실

응접실에 전시되어 있는 렘브란트 작품들

너편 응접실에는 렘브란트의 유명한 작품들이 여럿 보였다. 바닥은 격자형의 타일이 놓여있어 당시 네덜란드 중산층 가정의 전형적인 모습을 보여주고 있다. 아마 이곳에서 그림을 구매하려는 사람들을 만나기 위해 자신의 다양한 작품을 많이 진열했을 것이다. 이곳 난로 벽은 인도네시아 등지에서 수입한 고급자재인 단단한 마블우드 marblewood로 꾸며져 있다. 3층에는 작업실이 있는데 자연석 혹은 식물에서 채취한 여러 가지 종류의 물감들이 놓여있고 이것 역시 시연을 보여주는 직원이 있다. 현재 4층은 강의실 혹은 강당으로 이용되어 간단한 영상물이 상영 중이니 시간이 되면 그의 일생을 한번 되새겨보는 것도 좋을 것이다. 계단을 내려오면서 창문 사이로 햇살이 비친다. 조그만 창문에는 위대한 빛과 그림자의 서막을 연 옅은 빛이 여전히 비치고 있었다.

진주처럼 빛나는
마우리츠하이스 미술관과
게멘티 뮤지움

홈페이지 및 위치 : 마우리츠하이스 박물관은 2014년 중반까지 Gemeente Museum의 일부를 대관하여 사용(게멘티 뮤지움 http://www.gemeentemuseum.nl/en), 현재는 마우리츠하이스 미술관 운영(마우리츠하이스 http://www.mauritshuis.nl),

개관시간 : 10:00-18:00

입장료 : 14유로

마우리츠하이스 Mauritshuis 미술관을 가기 위해 스키폴 공항에서 아침 일찍 헤이그로 향했다. 헤이그는 영어 Hague의 발음이다. 현지의 표지판은 모두 덴 하그 Den Hagg으로 표기되어 있으니 유의해야 한다. 매 시간에 2회씩 출발하는 덴 하그 중앙역까지는 불과 30분도 걸리지 않는다. 베르메르의 인상 깊은 두 작품 〈진주귀걸이를 한 소녀〉와 〈델프트의 풍경〉이 모두 마우리츠하이스 왕립미술관에 있어, 불후의 명작을 본다는 기대감에 한껏 부풀어 있었다. 왕이 살고 있는 헤이그에는 국제사법재판소를 비롯한 많

은 국제기구가 집중되어 있는 곳이다. 100여 년 전 헤이그에 파견된 이준, 이위종, 이상설 의사의 피맺힌 외침이 남아있는 곳도 바로 헤이그다. 우리와 무관하지 않은 이 헤이그는 어떤 곳일까? 벌써부터 마음이 설렌다.

역에 도착해 마우리츠하이스로 가는 길을 물어보니 제각각 다르게 설명한다. 할 수 없이 일단 표지판을 따라 걸어 올라갔다. 레인 스트리트 Rijn Str 를 따라 올라가다가 코캄프 공원에서 좌측으로 돌면 제법 멋진 네덜란드풍 가게와 우람한 비넨호프 Binnenhof 건물이 보인다. 이곳 리더잘 Ridderzaal 은 1907년 만국평화회의가 열린 곳으로 이준, 이상설, 이위종의 헤이그특사가 파견되어 일본의 침략을 고발한 곳으로도 유명하다. 골목길을 사이에 두고 마우리츠하이스 건물이 보인다. 근데 웬일일까? 미술관 건물 앞에 공사 차량들이 가득하고 먼지가 자욱하다. 그토록 오랫동안 기다린 그림인데 볼 수 없을지도 모른다는 불안감이 든다. 역시나 문은 폐쇄되어 있고 인부들이 출입을 막는다. 공사장의 간부로 보이는 사람에게 혹 작품이 다른 곳에 전시되는지 물으니 게멘티 뮤지움 Gemeente Museum 에 임시로 전시

공사 중인 마우리츠하이스 미술관 전경. 2014년 7월부터 재개관하여 정상 운영 중임.

되고 있다고 한다. 그러고 보니 공사장 앞에 네덜란드어로 뭐라 적어 놓았다. 내용을 살펴보니 2012년 4월에서부터 2014년 중반까지 마우리츠하이스 왕립미술관을 폐쇄한단다. 전시공간과 휴게시설, 강당의 확장 때문에 2년 이상 폐쇄한다니 아쉽기 그지없다. 사실 얼핏 보기에도 유명세에 비해 건물의 크기는 작았다. 이 건물은 마우리츠에 의해 1633년에서 34년까지 약 2년에 걸쳐 지어졌지만 원래 미술관의 용도로 만든 곳이 아니다. 1679년 마우리츠가 사망한 후, 이 건물은 고급 임대 건물로 이용되었는데 1704년 말보로 공작이 이곳에 머무를 때 화재가 발생해 내부공간을 태우고 만다. 다행히 건물의 외관은 멀쩡해 내부수리를 한 후 헤이그에 머무르는 외교관들의 임시숙소로 사용하기 위해 베네치아 화가 펠리 그리니가 골든 룸의 내부를 단장하는 등 전체적으로 대규모 수리를 거치게 된다. 이후 나폴레옹의 네덜란드 침략으로 당시 총독이던 윌리엄 5세가 추방당하자 전시미술품이 루브르로 옮겨지는 등 수난을 당하지만 1815년 대부분의 약탈미술품이 헤이그로 돌아왔다. 윌리엄 5세가 소장하고 있던 미술품은 그 아들에 의해 국가에 기증되어 마우리츠하이스 바로 옆에 있는 비넨호프 건물에 보관되었지만 그 소장품이 점차 많아지자 1822년 정식 왕립미술관으로 개관한 마우리츠하이스로 옮겨 대중에게 개방된다.

게멘티 뮤지움

이곳에서 게멘티 뮤지움까지는 애초 헤이그 중앙역에서 17번 버스를 타야하는데, 다시 중앙역으로 돌아가기 보다는 일단 다른 버스를 타고 17번 버스를 환승하기로 했다. 30분 내로 환승하면 다음 구간은 무료이기 때문이다. 버스비는 2.5유로로 10유로 지폐나 20유로 지폐를 주어도 잔돈은

게멘티 뮤지움의 전경

거슬러준다. 17번 버스로 환승해 10여 분만 가면 게멘티 뮤지움에 도착한다. 이곳은 11시에 문을 연다. 뮤지움 건물은 암스테르담에 있는 증권거래소 건물을 설계한 베를라헤가 1935년 설계한 건물이다. 평온한 느낌을 주는 노란색의 게멘티 뮤지움은 유럽의 근현대작품 1,000여점을 소장한 곳이다. 마우리츠하이스 특별전시관은 좌측의 계단을 이용해야 한다. 2층으로 올라가 암실을 지나니 17세기 네덜란드 작품들이 나타난다. 당당한 위용을 갖춘 군함과 상선들이 해안가에 정박해 구입한 물건을 하역하고 있는 Golden Age, 즉 황금시대의 그림이다.

다음으로는 〈툴프박사의 해부학 강의〉를 볼 수 있는데 이 작품은 1632년 암스테르담 의사조합으로부터 의뢰를 받아 제작한 것으로 상당히 호평을 받은 작품이다. 렘브란트가 독립적인 공방을 차린 후 집단 초상화로는 처음 주문을 받는 것인데 이 작품이 성공을 거두자 성직자, 군인 등 많은 단체에서 주문이 쇄도하게 된다. 이 작품이 성공하게 된 이유는 과거 집단 초상화가 일렬로 늘어서서 집단 초상화의 인물을 개별적으로 묘사한 반

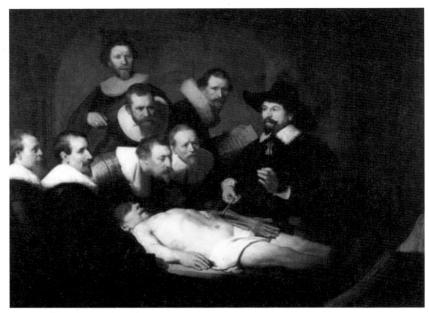

렘브란트의 〈툴프박사의 해부학 강의〉, 1632

면, 이 작품에서는 인물들을 삼각형의 구도로 배치하여 마치 그들이 죽은 시체 옆에서 근육에 대한 생생한 강의를 듣는 것처럼 묘사했기 때문이다. 전체적인 구도는 툴프박사를 둘러싸고 있지만 각자의 중요성에 따라 화면에 배치되어 있다. 7명의 수강생들은 저마다 해부학 책을 보는 사람, 찢어진 근육사이를 자세히 살피는 사람, 강의 내용에 수긍하는 사람 등 각자의 역할에 충실하면서도 전체적인 통일성을 유지하고 있다.

그림에서의 빛은 시체의 발끝에 놓인 책으로부터 시체 중앙과 수강생의 얼굴에 까지 비춰져 마치 수면에 떠오르는 느낌을 준다. 그러나 완숙기에 보여지는 순화되고 은은한 빛과는 달리 카라바조의 빛처럼 아직은 딱딱한 분위기를 탈피하지는 못한다. 그러나 이 그림의 성공으로 그는 명문가의 딸인 사스키아와 결혼하는 행운을 얻게 된다.

〈진주귀걸이를 한 소녀〉는 다른 말로 〈푸른 터번을 쓴 소녀〉라고도 하는데 마우리츠하이스를 찾는 사람들 대부분은 이 그림 하나를 보고자 미술관을 찾게 된다. 이날은 일본인 단체관광객 10여 명이 가이드로부터 이 그림에 대한 설명을 듣고 있었다. 가이드는 이 작품을 북구의 모나리자라고 치켜세우면서 설명을 시작했다. 실제 작품의 크기는 다빈치의 모나리자보다 작았지만 눈높이보다 높게 전시되어 작품 감상에는 오히려 도움이 되었다. 〈진주귀걸이를 한 소녀〉라는 작품의 제목이 어디에서 유래되었는지는 잘 모르겠으나 이 작품에서 푸른색과 유백색의 터번이 오히려 조화로웠다. 무엇보다 400여 년이 지났지만 아직 채 마르지 않은 입술의 촉촉함은 보는 사람들을 감동으로 이끌었다. 어느 작품에서도 이처럼 몸을 반 이상 돌린 상태에서 정면을 바라보는 작품은 흔치 않을 것이다. 이 작품을 보기 전 필자는 트레이시 슈발리에 원작, 피터 웨버가 감독을 한 영화 '진주귀걸이를 한 소녀'를 보고 갔다.

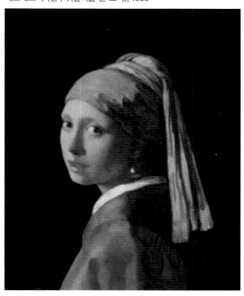

베르메르의 〈진주귀걸이를 한 소녀〉, 1666

그 영화의 마지막 장면이 무척 인상 깊었다. 베르메르는 부인 몰래 어린 하녀 그리트에게 부인의 진주귀걸이를 걸어주고 그녀의 초상화를 그렸는데 결국 그것이 화근이 되어 부인은 언성을 높이면서 베르메르와 그리트를 저주한다. 제발 그림을 보여 달라고 성화인 부인에게 그림을 보여주고 마는데, "It's Obscene. Why don't you paint me."라며 음란하고 외설스럽다고 소리 높여 그들을 저주한다. 붉은 입술, 사랑을 갈구하는 눈, 뭔가 말하려는 듯 반

쯤 연 입술은 루브르에 있는 모나리자에서는 느낄 수 없는 인간적인 뭔가를 느끼게 해준다.

다음으로 〈델프트 풍경〉을 보러 갔는데 다른 그림들과 달리 별도의 방에 전시되고 있었다. 〈진주귀걸이를 한 소녀〉를 본 직후라 느낌이 덜 전달될 것이라는 생각은 오산이었다. '본다'라는 시각적 의미는 망막에 기록되고 그 데이터를 관찰하고 판단하는 과정에서 '감상'이라는 느낌을 전달하게 된다. 역시 그는 빛의 마술사였다. 이 작품에서 2/3를 차지하고 있는 델프트의 하늘빛은 캔버스에 비친 과거의 그림자와도 같았다. 교과서적인 화면 구도와 정적인 앵글로 일관하여 긴장감이 떨어지지만 구름의 움직임 때문에 동세는 유지된다. 델프트는 동서 7,500~8,000m, 남북 1,300m에 불과한 작은 도시이지만 6만 명의 인구가 살고 있었다. 아마 오래전부터 동서교류로 도자기 공방이 생겨나 해상무역이 활발했기 때문일 것이다. 델프트에서 태어나 이곳 화가 길드에서 생활한 베르메르가 자신의 고향인 델프트의 남쪽 항구를 그린 것은 어쩌면 당연할 수 있지만 그의 작품에서 풍경화는 이 작품이 유일하다고 한다. 이 그림을 그리기 전인 1654년 화약고 폭발사건으로 델프트에는 대형화재가 일어난다. 그런 이유로 그림과 같은 풍광은 델프트 어디서도 찾을 수 없었을 것이다. 1660년 그는 〈델프트 풍경〉이란 제목으로 작가의 상상력을 더해 델프트의 옛 모습을 그림 속에 재현한다. 역에서 멀지 않은 곳에서 아우어델프트 운하를 만날 수 있는데 그곳에서 조금만 더 가면 그림 속 풍경을 볼 수 있다. 시간이 정지된 듯 모든 것이 고요하고 운하 주변에는 몇 명의 사람들만 보일 뿐이다. 그림 속에서 움직이는 것은 구름이 유일하다. 근경의 먹구름과 원경의 흰 구름을 표현하고 다양한 질감을 처리하는 솜씨는 당대의 어떤 화가

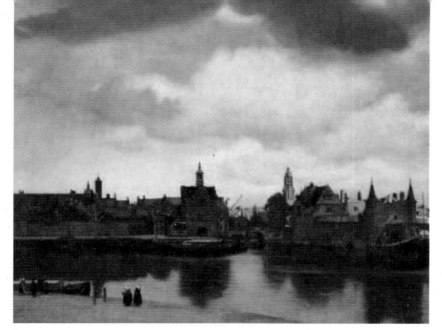

베르메르의 〈델프트 풍경〉, 1660

들과도 견줄 만하다. 그림 좌측의 신교회는 14–15세기 때 세워진 것인데 무려 높이가 109m고 왕가의 시조 오라녜가Orange家가 묻힌 곳이다. 건물들의 전체적인 스카이라인은 안정적이며 자연과 인공의 드라마틱한 조화를 이루고 있다. 베르메르는 영화에서처럼 부유한 환경은 아니었던 것 같다. 14명의 자녀를 두어 평생 쪼들리는 생활을 하면서 겨우 살만했으니까 말이다. 그가 그림을 그리기 위해 가톨릭으로 개종을 한 것이나, 사망하자마자 파산선고를 받은 것이 그의 생활고를 반증해준다. 그러나 생활의 어려움이 천재성을 상쇄시킬 수는 없는 모양이다. 〈진주 귀걸이를 한 소녀〉와 〈델프트 풍경〉 두 작품만을 보아도 미술사 책을 몇 번이고 반복해 읽은 것 같은 자신감이 생긴다.

part 2.
France

프랑스

세계 박물관의 랜드마크,
루브르 박물관

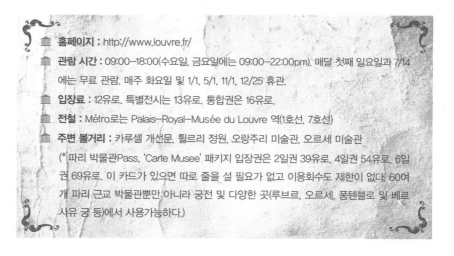

🏛 **홈페이지** : http://www.louvre.fr/

🏛 **관람 시간** : 09:00−18:00(수요일, 금요일에는 09:00−22:00pm). 매달 첫째 일요일과 7/14
에는 무료 관람. 매주 화요일 및 1/1, 5/1, 11/1, 12/25 휴관.

🏛 **입장료** : 12유로. 특별전시는 13유로. 통합권은 16유로.

🏛 **전철** : Métro로는 Palais−Royal−Musée du Louvre 역(1호선, 7호선)

🏛 **주변 볼거리** : 카루셀 개선문, 튈르리 정원, 오랑주리 미술관, 오르세 미술관
(* 파리 박물관Pass, 'Carte Musee' 패키지 입장권은 2일권 39유로, 4일권 54유로, 6일
권 69유로. 이 카드가 있으면 따로 줄을 설 필요가 없고 이용회수도 제한이 없다. 60여
개 파리 근교 박물관뿐만 아니라 궁전 및 다양한 곳(루브르, 오르세, 퐁텐블로 및 베르
사유 궁 등)에서 사용가능하다.)

여행 스타일에 따라 계획 없이 떠나는 여행과 면밀히 계획을 세워 떠나
는 여행이 있지만 유럽에 갈 때만큼은 철저한 사전 계획이 필요하다. 프
랑스에서의 여행은 때로는 환상적이다 못해 우리의 생활을 송두리째 바
꿀 수도 있기 때문이다. 필자는 30년 전 처음 가본 루브르 박물관에서의

하루 일정이 이후의 내 삶을 평생 박물관과 뗄 수 없는 길로 이끌게 될 줄은 꿈에도 생각지 못했다. 샤모니 몽블랑, 노르망디 몽생미쉘의 낙조, 보르도에서의 와인투어 못지않게, 루브르와 오르세 미술관에서의 짧은 일정은 문화적 충격과 자유와 관용의 똘레랑스를 체험할 수 있게 해 주는 곳이다.

프랑스대혁명의 역사가 서려 있는 콩코드 광장

세느강을 중심으로 한쪽으로는 루브르와 튈르리 정원, 콩코드 광장이 연결되고 강 건너편에는 오르세 미술관과 에펠탑이 연결되어 루브르와 그 주변부는 근대 박람회 도시의 면모를 보여주고 있다. 19세기 말 만국박람회 때 대관람차가 돌아가던 낭만적인 콩코드 광장은 프랑스대혁명 때는 루이 16세와 마리 앙투아네트를 비롯해 1,343명의 귀족과 혁명정부 요인들이 단두대의 이슬로 처참히 사라진 곳이다. 그러나 지금은 평화스럽고 고풍스런 추억의 명소로 이름이 높다. 여기에 있는 25m 높이의 오벨리스크는 이집트 카르낙 신전에 있는 람세스 2세의 거상 앞에 있던 것으로, 당시 지배자인 무함마드 알리가 세트 중 하나를 프랑스에 선물로 준 것이다. 1836년 파리에 오벨리스크가 도착하자, 루이 필리프 왕과 시민들은 열렬히 환영을 하며 이곳에 오벨리스크를 설치하게 된다. 오벨리스크의 상단 삼각부에는 화려한 금박을 입히고 받침대에는 도형과 글을 새긴다. 이로써 루브르 박물관과 콩코드를 연결하는 도로의 조형이 완성되어 20년 후 만국박람회가 열리는 중심축이 형성된다.

오늘날 세계 박물관의 랜드마크인 루브르는 1793년 혁명정부에 의해 공

공 박물관으로 전환되고, 1855년 만국박람회가 개최되면서 비약적으로 발전하게 된다. 근대 탐험가들의 활약과 침략 전쟁도 하나의 문화재 수집 수단으로 박물관의 발전에 기여했지만 무엇보다 이를 수집해 공공에게 전시한다는 계몽주의적 의식과 박람회의 개최가 프랑스 박물관을 발전시킨 원동력이었다. 누구나 처음 루브르를 가면 이 매머드 규모의 박물관을 과연 하루 만에 돌 수 있을지 걱정이 앞선다. 그리스, 이집트, 유럽의 유물, 왕실 보물, 조각, 회화 등 40여 만 점에 이르는 전시물과 225개의 전시실은 미리 준비하지 않은 사람에게는 그냥 공허한 메아리가 될 뿐이다. 단체 관광객의 틈바구니에 끼어 설명을 듣기도 하고 오디오가이드에 기대어 보기도 하지만 과장된 얘기와 교과서적인 정답은 새로운 것을 기대하는 사람에게는 신선하게 느껴지지 않는다. 루브르는 BC 3000년부터 19세기에 이르는 작품까지 체계적인 수집과 전시가 이뤄진 곳이기에 전체적인 맥락에서 이해하지 않으면 수박 겉핥기식의 관람이 되기 십상이다.

익히 알다시피 루브르 박물관은 12세기 바이킹의 침입을 막기 위해 요새를 만든 것에서 출발한다. 프랑수와 1세가 1528년 이탈리아 원정을 다녀온 후, 뾰쪽한 성채의 지붕을 해체하고 르네상스식 궁전을 만들게 된다. 프랑수와 1세는 당시 이탈리아 침략 원정에서 문화적인 충격이 있었던 모양이다. 그는 레오나르도 다빈치를 초대함은 물론 모나리자를 손에 넣어 로마의 회화에서부터 고대 미술품까지 다양한 분야를 수집하였다. 또한 르네상스에 심취하여 루브르 주위의 해자垓字를 메워버리고 내정을 포장함으로써 중세 성채의 면모는 사라지고 내부는 벽화로 단장하게 되었다. 그러나 여전히 보물창고나 무기고의 수준에 머물렀던 루브르는 앙리 2세에 이르러 국사를 보는 왕성으로써의 기능을 함에 따라 오늘날 루브르의 토대를 마련하게 된다.

마리 드 메디치의 부군인 앙리 4세는 왕실 소장품 중 가장 아름다운 고대 그리스와 로마의 조각들을 대회랑 1층의 한 방에 모아두는데, 이것이 루브르 최초의 전시실이라 할 수 있다. 중앙의 작은 궁전이 신축되자 루이 13세 때인 1610년 하나의 통로로 양측 두 건물이 이어지면서 중세적 루브르는 일대 변화를 겪게 된다. 왕립 회

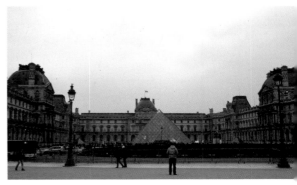

루브르 박물관 전경과 유리피라밋

화·조각 아카데미를 창설한 루이 14세가 베르사유 궁으로 천도한 뒤, 적극적인 미술품을 수집하여 루브르에 보관, 전시를 하면서 박물관 설립의 기운이 무르익는다. 루이 16세 때는 미술관의 용도로 그랑갤러리를 개축하였지만 1789년 프랑스대혁명이 발발함으로써 공공 박물관으로의 루브르 박물관 설립은 프랑스 왕정에서 혁명 정부로 넘어간다.

이때 혁명 정부는 루브르 궁을 공화국 박물관으로 개관하고 왕실에서 몰수한 미술품을 일반 대중에 공개하는 것을 의결한다. 왕실과 교회는 물론 망명 혹은 이민으로 남겨진 귀족들의 재산은 압류되고 경매를 통해 매각되기도 하였다. 왕의 사유재산 목록을 작성한 1791년 5월 26일자 법률에는 "예술과 과학적인 기념물"을 위해 루브르 궁을 몰수한다고 명시되었으며, 또한 왕실에서 몰수한 모든 값진 물건을 루브르로 보내라는 명령이 하달된다. 여기에 나오는 Art란 말은 과학과 예술을 뭉뚱그려 사용한 것이다. 18세기 말에 Fine Art Beaux-arts 란 말이 사용되지만 여전히 예술은 과학을 포함하고 있어 루브르 박물관이 혁명 당시 개관했을 때는 시계를 비롯한 과학적 수제품을 함께 전시하고 있었다. 이런 의미에서 1793년 Musee Central des Arts란 이름의 '중앙미술관'이 되었다가, 1803년 '나

유리피라밋 아래의 편의시설

폴레옹 박물관'으로 바뀌면서 회화와 조각 작품이 비약적으로 늘게 된다. 일반적으로 나폴레옹을 정복자로만 알고 있지만 그는 박물관의 역사에서 대단히 중요한 인물이다. 나폴레옹 시대에 많은 국공립박물관이 각국에 건립되는데 그 대표적인 것만 열거하면 네덜란드 국립박물관, 스페인의 프라도와 카셀, 밀라노의 브레라와 볼로냐 아카데미 등이 있다. 오래된 교회나 귀족들이 소장했던 작품을 공공의 박물관에 모아 혁명의 이데올로기를 전달하는 기능을 수행하도록 하는 것이 목적이었다. 그래서 나폴레옹이 실각한 후 각 나라에서 약탈하거나 강압적으로 기증받은 작품 중 5만 여점 이상이 반환되지만 일부 작품은 르네상스의 주요 작품이란 이유로 다시 구입되기도 했다. 아무튼 국내에서 수집한 상당수의 회화와 조각은 다시 교회와 소장자로 돌아가지 않고 여전히 박물관에 남아 루브르의 기초가 된다. 나폴레옹 전쟁으로 단번에 유럽 박물관의 중심이 된 프랑스는 나폴레옹이 축출되자, 문화재의 반환으로 자리가 비게 되었고, 그 빈자리는 얼마 후 이집트와 그리스 그리고 메소포타미아 문명의 예술품들로 채워진다. 이렇게 하여 루브르는 유럽을 넘어 세계 박물관의 랜드마크이자 관광의 중심지가 된다.

이후 Musee de Louvre란 명칭을 사용하게 되지만 일부 책에서는 루브르 박물관이라 하고 때로는 루브르 미술관이란 명칭도 사용한다. 하지만 정확한 명칭은 '루브르 박물관'이 맞는 말이다. 그렇다면 오르세 미술

관은 왜 오르세 박물관이라 부르지 않느냐란 질문이 있을 수 있지만, 프랑스는 19세기 후반에 이르러 만국박람회를 개최하면서 박물관의 분화가 적극적으로 이뤄진다. 이런 의미에서 미술과 조각 작품을 전문화한 것 역시 Musee란 용어를 사용하지만 편의상 미술관이란 이름을 붙인다. 1986년 오르세 미술관이 개관하자 1848년을 기점으로 그 이전의 것은 루브르 박물관, 1848년부터 1914년까지의 회화와 조각은 오르세 미술관에 전시하고 있다. 또한 1914년 이후의 작품은 퐁피두센터에서 전시를 한다. 따라서 프랑스는 박물관의 기능에 따라 박물관과 미술관을 구별하지 않고 'Musee'란 동일한 명칭을 사용해 왔음을 알 수 있다. 루브르는 지난 300여 년간 8차례의 증개축을 통해 완성된 프랑스 르네상스 건축의 발달사를 대표하는 수작의 건축물이기도 하다.

그랑루브르 정책

그런데 이렇게 유서 깊은 루브르는 1980년대 하나의 고민을 안게 된다. 전시시설의 태부족과 늘어나는 관람객 때문에 편의시설의 부족이 심각했기 때문이다. 루브르를 관람하려고 한 시간 이상씩 땀을 뻘뻘 흘리며 줄을 선 경험이 있는 사람은 박물관 투어가 얼마나 힘든 고행의 시간인지 알 수 있을 것이다. 인산인해로 밀려다니는 박물관 투어는 1990년대 말에 극에 달하게 된다. 이로 인해 사각형으로 된 쿠르카레 Cour Carre : 쉴리관의 네 모난 안뜰 3층의 박물관 행정시설과 리슐리외관의 재무부를 옮길 계획을 세우게 된다. 당시 세계 주요 박물관의 관람 시간과 비교해 볼 때 루브르 박물관은 그 대표작만 찾는데 만도 다른 유수 박물관에 비해 훨씬 많은 시간을 들여야 했다. 이로 인해 루브르는 전시공간을 편리하게 이용하고 편

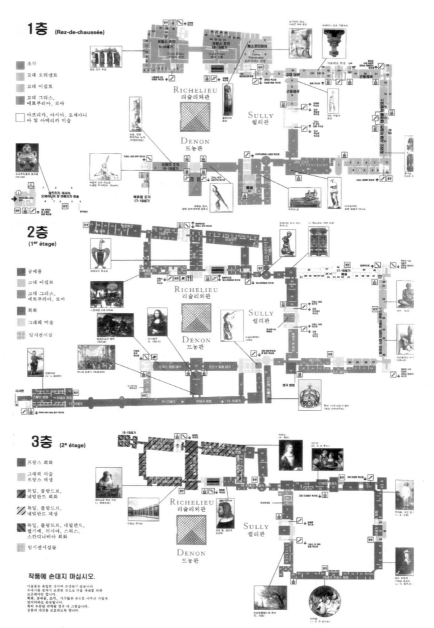

루부르 박물관 주요 작품 map (루브르 박물관 안내도 참조)

의시설을 확대할 계획을 세우는데, 이것이 '그랑루브르 프로젝트'다. 이로 인해 루브르는 온전히 박물관의 기능만을 위해 존재하게 된다. 1층을 보면, 가운데 유리 피라미드가 있고 중앙에 쉴리관, 좌측에 리슐리외관, 우측에 드농관이 있다.

루브르 박물관 앞에 있는 유리 피라미드는 파리의 에펠탑만큼이나 애물단지로 취급받았지만 지금은 파리의 최대 명물 중 하나로 이름나 있다. 이 유리 피라미드는 중국계 미국인 야오밍 페이에 의해 재창조되었다. 오래된 궁성의 공간 연결과 긴 동선, 부족한 관람 시설은 유리 피라미드란 투명 구조물로 지하와 지상이 연결되는 이상적인 구조를 만들게 된다. 유리란 재료를 사용함으로써 시각적 투명성을 확보하고, 피라미드란 구조적 특징으로 상부보다 지하가 넓어지는 공간의 확보가 가능하게 된 것이다.

간단히 가방 검사만 한 후, 유리 피라미드의 구조적 지하로 내려가 드농 Denon 관, 리슐리외 Richelieu 관, 쉴리 Sully 관 앞에서 편리하게 티케팅을 한 후 관람을 시작한다. 루브르가 가지고 있는 가장 큰 매력은 각 사조의 대표적인 작품을 볼 수 있다는 데 있다. 소위 후기 르네상스라고 불리는 매너리즘과 푸생과 로랭으로 이어지는 프랑스 고전주의, 바로크와 로코코에 이어 신고전주의와 낭만주의는 19세기 후반의 인상주의를 예고하면서 프랑스 회화의 대동맥으로 이어진다. 그 대표적인 작품을 살펴보면서 프랑스의 매력에 푹 빠져드는 첫 걸음은 바로 루브르에서 시작된다.

루브르의 관람 동선

전시실은 3개관으로 구성되어 있고, 지하와 지상 3개 층으로 서로 연결되어 있다. 1980년대 그랑루브르 공사 시 지하에서 루브르 초기 성벽

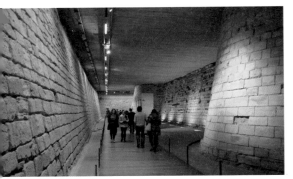

루브르의 지하 성벽

을 발견하게 되는데, 중세의 해자와 성벽 형태가 그대로 드러난 루브르는 건축 자체가 하나의 역사며 문화로 남아 있다. 네모난 뜰인 중정을 가진 쉴리관에는 이집트와 근동 지방의 유물과 프랑스 회화를 전시하고, 메소포타미아와 이집트 문명의 유물들이 전시되어 있는 리슐리외관에는 1993년까지 재무부가 위치해 있었지만 미테랑 대통령의 그랑루브르 정책으로 이전하게 되었다.

루브르를 관람하는 방법은 각 관별로 보는 방법과 층으로 보는 방법이 있지만 어느 것이 좋다고 추천하기는 쉽지 않다. 다니다 보면 각 관을 오가게 되고, 층도 오르락내리락 하게 되니까 무엇을 봐야할지를 먼저 정하는 것이 중요하다. 일단 박물관 지도를 확보해 전체적인 윤곽을 잡아야 한다.

제일 먼저 1층 ^{Ground Floor} 으로 가서 리슐리외관의 제4 전시실 메소포타미아실로 간다. 여기에는 〈함무라비 법전〉이 있다. 3층에는 메디치 갤러리로 불리는 〈루벤스의 연작 24점〉이 전시되어 있는 방이 별도로 있고, 나머지 전시실은 플랑드르 화파畵派의 회화가 주를 이룬다. 특히 제38 전시실에 있는 베르미르의 〈레이스 짜는 소녀〉와 〈천문학자〉는 작지만 가치 있는 작품이다. 드농관의 2층에는 〈모나리자〉를 비롯해 〈가나의 혼례〉가 제6 전시실에 있다. 제75 전시실의 〈그랑 오달리스크〉와 〈나폴레옹 황제와 조세핀 황후의 대관식〉, 제77 전시실에 있는 테오도르 제리코의 〈메두사의 뗏목〉, 들라크루아의 〈민중을 이끄는 자유의 여신〉 등의 명작은 각 시대의 기념비적인 작품으로 놓치지 않도록 해야 한다. 쉴리관에서는 고대

이집트, 그리스, 지중해, 페르시아의 작품을 차례로 볼 수 있는데, 제12 전시실의 〈밀로의 비너스〉는 시대를 뛰어넘는 명작이며, 와토의 〈피에로〉와 〈키테라섬의 순례〉는 로코코의 대표작이므로 빠트리지 않도록 한다.

 관람 순서

★ **지상층(1층) 관람 순서** *프랑스는 지상층이 우리의 1층에 해당됨
- 리슐리외관 ⇨ 쉴리관 ⇨ 드농관
- 〈함무라비 법전〉 ··· 리슐리외관 메소포타미아실 제3 전시실
 ⇩
- 〈스핑크스〉, 〈람세스 Ⅱ세의 좌상〉 ··· 쉴리관 제12 전시실
 ⇩
- 〈밀로의 비너스〉 ··· 쉴리관 고대 그리스실 제12 전시실
 ⇩
- 〈빈사의 노예〉 ··· 드농관 이태리 조각 16~19세기 제14 전시실

★ **2층 관람 순서**
- 드농관 → 쉴리관 → 리슐리외관
- 쥬세페 드 리베라의 〈안짱다리〉 ··· 드농관 스페인 회화실 제26 전시실
 ⇩
- 카라바조의 〈성모의 죽음〉 ··· 드농관 이태리 회화실 제8 전시실
 ⇩
- 다비드의 〈호라티우스 형제들의 맹세〉, 〈사비니 여인의 중재〉, 〈나폴레옹 황제와 조세핀 황후의 대관식〉 ··· 드농관 제75 전시실
 ⇩
- 제리코의 〈메두사의 뗏목〉 ··· 드농관 프랑스 회화 대작실 제77 전시실
 ⇩
- 들라크루아의 〈민중을 이끄는 자유의 여신〉 ··· 드농관 프랑스 회화 대작실 제77 전시실
 ⇩

- 앵그르의 〈그랑 오달리스크〉 ··· 드농관 프랑스 회화 대작실 제75 전시실
 ⇩
- 〈루이 15세 대관식 왕관〉 ··· 드농관 제66 전시실
 ⇩
- 레오나르도 다빈치의 〈모나리자〉 ··· 드농관 제6 전시실
 ⇩
- 베로네세의 〈가나의 혼례〉 ··· 드농관 제6 전시실
 ⇩
- 〈사모트라케의 니케상〉 ··· 드농관과 쉴리관 사이
 ⇩(반대편 작은 계단을 오르면)
- 레오나르도 다빈치의 〈성모자상〉, 〈암굴의 성모〉 ··· 이탈리아 르네상스 작품 그랑 갤러리(대회랑)
 ⇩
- 퐁텐블로화파의 〈가브리엘 데스트레와 누이〉 ··· 리슐리외관 제10 전시실
 ⇩
- 니콜라 푸생의 〈아르카디아의 목동들〉 ··· 리슐리외관 제14 전시실

★ 3층 관람 순서
- 리슐리외관 ⇨ 쉴리관 ⇨ 드농관
- 베르메르의 〈천문학자〉와 〈레이스 짜는 여인〉 ··· 리슐리외관 제38 전시실
 ⇩
- 렘브란트 〈베레를 쓴 자화상〉, 〈이젤 앞 자화상〉 ··· 리슐리외관 제31 전시실
 ⇩
- 〈루벤스의 24 연작〉 ··· 리슐리외관 제18 전시실
 ⇩
- 〈선한 왕, 장 2세〉 ··· 리슐리외관 제1 전시실
 ⇩
- 알브레히트 뒤러의 〈엉겅퀴를 든 자화상〉 ··· 리슐리외 제8 전시실
 ⇩
- 와토의 〈피에로, 예전 명칭 질〉 ··· 쉴리관 제36 전시실

지상층 관람 (1층)

〈붉은 스핑크스〉 〈서기상〉 : 쉴리관 이집트 전시실

"로마에는 이제 로마가 없다. 로마는 모두 파리에 있다."란 프랑스 희극 대사의 말처럼 세계의 주요 유물이 루브르에 모여 있다는 것은 결코 과장 된 말이 아니다. 서유럽의 여러 박물관에도 다양한 세계의 유물들이 전시 되어 있는 건 사실이지만, 루브르만큼 체계적이고 백과사전식으로 정리된 곳은 없다. 특히 루브르는 보석, 체스트넷, 미니어쳐 보트류 등 이집트 유 물에 있어서만큼은 대영박물관보다 훨씬 더 체계적으로 정리되어 있다.

제일 먼저 쉴리관에서 만나게 되는 것은 붉은색 화강암으로 된 〈스핑 크스〉다. 레이블을 읽어보니 타니스란 곳에서 가져왔는데, 타니스는 이집 트 북쪽 지중해 인근에 있는 도시로 한 때 이집트 수도의 기능을 할 정도 로 중요한 곳이었다. 스핑크스는 왕성 이나 신전의 입구에서 사자의 발톱과 왕의 얼굴을 한 형태로 수호자의 역 할을 담당했는데 이 조각의 가슴에는 왕실을 수호한다는 내용이 상형문자 로 적혀 있다. 필자는 이집트를 여러 차례 여행하면서도 이 정도로 아름다

이집트 타니스의 〈붉은 스핑크스〉, BC2600년 경

〈서기상〉, BC 2400년경

운 스핑크스를 본 적은 별로 없었다. 이 스핑크스는 코가 떨어져 있는 것을 제외하면 거의 완전한 형태를 가지고 있다. 이 스핑크스에는 고왕국에서부터 신왕국에 이르는 세 명의 왕 이름이 새겨져 있고 일부는 지워진 흔적이 있어 제작연대는 BC 2600년경으로 추정하고 있다. 1825년 이 스핑크스는 그 탁월한 외관 때문에 타니스에서 루브르로 보내져 전시된다. 스핑크스 맞은 편의 벽화는 카이로 기자 Giza 스핑크스 밑에 있던 고벽화를 떼어온 것이다. 조각으로는 〈람세스 2세의 좌상〉과 〈서기상〉이 유명한데, 특히 〈서기상〉은 카이로에서 멀지 않은 사카라 Saqqara 지역에서 출토된 것으로 수정을 넣은 푸른색 눈과 청동으로 된 테두리가 독특한 것으로 유명하다. 이것은 당시 서기 파라오 곁에서 파라오와 그의 주변인들에게 벌어지는 모든 일들을 기록하는 자 의 위상이 그만큼 높아졌음을 나타내고 있다.

그리스 미술

〈밀로의 비너스〉: 쉴리관 그리스 12전시실

밀로의 비너스는 시대를 초월한 놀라운 조각상으로 평가받고 있다. 마치 신전의 중심에 모셔둔 것처럼 붉은 대리석이 휘장처럼 받쳐주고 있어 더욱 돋보인다. 비너스상은 1820년 4월 8일 에게해 키클라데스 제도의 하나인 밀로 섬에 있는 아프로디테 신전 근방에서 밭을 갈던 한 농부에 의해 발견되었다. 마침 이 섬에 정박 중이던 프랑스 해군이 이것을 입수하여 다음

해 리비에르 후작의 손을 거쳐 루이 18세에게 헌납된 것이 루브르 박물관에 소장된 경위다. 발견 당시에는 고전기古典期의 거장 프락시텔레스Praxiteles의 원작이라고 추정하였으나, 지금은 BC 2세기에서 BC 1세기 초에 제작되었다는 설이 유력하다. 두발의 조각과 하반신을 덮은 옷의 표현은 분명히 헬레니즘의 사실주의적 특색이 남아있지만, 몸의 무게 중심을 한쪽 다리에 두는 S자형의 '콘트라포스토'Contrapposto를 취해 고전적인 자태가 더해진 걸작이다. 허리 부분을 단면으로 하여 상하 두 개의 대리석으로 이루어져 있고 양팔이 없다. 만약 양팔이 있었다면 완성도는 더 높아졌겠지만 아름다운 비너스의 자태는 반감되었을 것이다. 대좌臺座를 제외한 전체 높이가 209cm인 〈밀로의 비너스〉는 머리의 길이가 약 26.7cm로 거의 8등신에 해당된다. 발끝에서부터 배꼽까지와 배꼽에서 머리까지의 비례가 1.618대 1로 다리가 훨씬 더

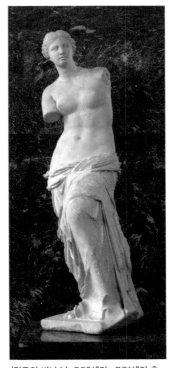

〈밀로의 비너스〉, BC2세기~BC1세기 초

긴 황금비율이다. 그런 이유로 밀로의 비너스는 높은 좌대에 올려져있지 않고 편안한 눈높이에 맞추어져 있는 것이다. 이것을 비너스라 부르는 것은 비너스를 모신 신전이나 주변 유적에 의해 명명된 것이긴 하지만 또 다른 이유는 이 조각 자체만 가지고도 미의 기준이 된다는데 있다. 고대 그리스 미술에서는 아름다움의 절대기준을 이상화된 인간의 신체에서 찾고자 했다. 그래서 인체를 8등신으로 나누고 콘트라포스토로 균형감과 조화로움을 더하게 된다. 여기에다 양쪽 가슴의 길이와 배꼽까지의 길이를 동일하게 만들고 상하체의 길이에 1.618이란 파이(π)값을 적용한 황금비를 미의 기준으로 삼게 된다.

르네상스의 조각과 미술

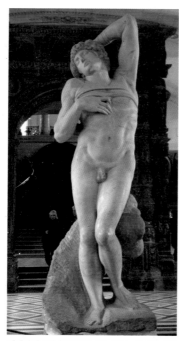

미켈란젤로의 〈빈사의 노예〉, 1513~15 (1층 4실)

미켈란젤로의 〈빈사의 노예〉와 〈반항하는 노예〉: 드농관 이태리 제14 전시실

시스티나 성당 천장화로 인해 중단된 율리우스 2세의 영묘 작업은 율리우스 교황이 죽었을 때는 정작 규모가 축소되어 일부 조각상은 계획대로 제작되지 못했다. 미켈란젤로는 율리우스 교황의 영묘 작업을 위해 직접 카라라로 가서 대리석을 채석하고 건축과 조각이 일치하는 예술적 표현을 보이고자 했으나 카라라에서 돌아왔을 때는 브라만테와 라파엘로의 방해로 교황의 열정은 시스티나에 쏠려 있었다. 그들은 천재 미켈란젤로의 건축, 조각, 미술 중 미술 분야를 가장 낮게 평가해 시스티나 천정화를 미켈란젤로에게 맡겼던 것이다. 그러나 예상과 달리 미켈란젤로는 모두를 감탄하게 하는 천정화를 완성한 후 율리우스의 묘당 작업에 전념하게 된다. 계획안에 따르면 이 무덤은 대략 길이 11m, 넓이 7m, 3층의 높이로 청동 조각과 40여 개의 대리석 조각이 화려하게 장식될 예정이었으나 교황이 죽은 후 이 프로젝트는 결실을 맺지 못한다. 하단에 배치될 승리상은 선악의 싸움에서 선이 승리하는 것을, 노예상은 인간이 무언가로부터 해방되고자 하는 처절한 몸짓을 표현하고자 하였다. 아마 계획대로 율리시스 묘당이 완성되었다면 시스티나 천정화 못지않은 최고의 걸작이 되었을 것이다. 죽어가는 모습을 표현한 〈빈사의 노예〉에서는 일반적인 받침석과 달리 원숭이가 사람을 잡고 있는 형상을 새겨, 보이지 않는 것으로부터의 억압을 표현하

고 있다. 인간의 처절한 투쟁으로 승리한다는 의미일수도 있고, 인간 본연의 고통과 억압을 의미할 수도 있는 이들 노예상은 주변의 작품과 함께 미켈란젤로를 느낄 수 있는 명작이다.

〈2층 관람〉

치마부에의 〈마에스타〉Maesta

마에스타란 말은 폐하 혹은 장엄이란 뜻을 가진 Majesty의 이태리식 표현이다. 회화에서 마에스타란 말은 '마리아와 아기예수 Virgin and Child '만이 아니라 천사로 주변을 둘러싼 작품을 가리킬 때 사용한다. 캡션에 쓰인 원제를 보니 마에스타를 풀어 쓴 〈6명의 천사로 둘러싸인 성모 마리아와 아기예수〉란 긴 제목을 붙이고 있다.

이 그림은 1811년 루브르의 전신인 나폴레옹 박물관 관장이던 비비앙 드농이 초기 르네상스 미술품을 수집하면서 소장하게 되었지만, 나폴레옹의 실각 후 작품을 돌려주었다가 다시 재구입한 작품이다. 그만큼 서양 미술사의 발전에 있어서 중요한 작품으로 분류된다.

치마부에의 〈마에스타〉, 1280년경

1280년경 만들어진 르네상스 여명기의 작품으로 기존의 비잔틴 회화와는 달리 원근법적인 구도를 가지고 있다. 성모를 비롯한 각 인물들은 얼굴에 어두운 음영처리를 하면서 공간감을 보여주고, 측면으로 비스듬히 튼 옥좌는 단축법을 통한 거리감을 살리고 있다. 그러나 르네상스의 여명기에는 공간과 거리감을 통해 인물의 크기를 조절하는 것이 아니라 여전히 주요 인물을 크게 하여 전면에 내세우고 그렇지 않은 것은 작게 그리는 방식

지오토의 공방에서 그려진 〈십자가〉, 1330년.

을 통해 주제를 부각시키는 방식을 취한다. 고딕 양식이 유럽의 전역에 유행하고 있을 때 조각에서는 변화가 일어났지만 회화에서는 여전히 구시대의 잔재가 남아 있었다.

치마부에와 마찬가지로 피렌체 출신인 지오토는 르네상스 시대를 연 화가로 비잔틴 미술을 딱딱한 구식의 유물로 만들어 버린다. 루브르 박물관에 있는 지오토의 모방작으로 알려진 〈십자가〉는 1330년경 지오토의 공방에서 그려진 것으로 알려져 있다.

어둡고 암울한 하늘에는 천사가 날아다니고 멀리 음산한 분위기를 연출하는 산들은 원근법이 적용되어 아주 멀리까지 거리감을 보여준다. 세 개의 십자가 가운데 있는 INRI는 Iesus 예수, Nazarenus 나사렛의, Rex 왕, Udaeorum 유대 의 약어로, '유대인의 왕 예수'란 뜻이다. 아래에 있는 사람들은 더 이상 무표정한 얼굴이 아니라 자신의 감정을 최대한 표현하고 다양한 자세를 취하고 있다. 어떤 이는 입을 다물어 고통스러워하는 모습을 하고, 어떤 이는 고함을 지르는 액션을 취한다. 오른쪽 가슴에 창을 찔린 예수의 모습은 고통스러운 표정이 아닌 평화로운 모습을 하고 있다. 르네상스 이전의 황금색 하늘의 배경은 르네상스 여명기의 화가들을 통해 이제 창조주가 만들어주신 원래의 푸른 하늘을 되찾게 된다.

프랑스 매너리즘

<u>퐁텐블로 화파의 〈가브리엘 데스트레와 누이〉: 리슐리외관 제10 전시실</u>
매너리즘이란 말은 17세기에 들어 가식적인 미술을 천박하다고 여기는

데서 유래하였다지만, 폰트르모, 파르미지아니노, 로쏘, 브론치노, 틴토레토, 엘그레코 등은 규칙과 조화를 중요시 여긴 미술의 한계성을 극복하고자 주관적이며 기교적인 작품을 그리기 시작한다. 이들의 작품을 하나의 '매너리즘'이란 양식으로 간주한 것은 불과 20세기가 시작된 이후였다.

퐁텐블로화파의 〈가브리엘 데스트레와 누이〉, 1590년 경

프랑수아 1세는 르네상스를 프랑스에 도입하고자 다빈치를 초대했었고, 루브르궁과 퐁텐블로성을 대규모로 개축하면서 매너리즘 화풍의 이탈리아 작가는 프랑스 미술 문화 발전에 상당한 영향을 미치게 된다. 특히 퐁텐블로의 내부를 장식하기 위해 많은 화가들이 초대되면서 새로운 화풍이 형성되는데, 여기에 소위 '퐁텐블로 화파'란 이름을 붙이게 된다. 이들의 영향을 받은 프랑스 퐁텐블로 화파의 작품이 〈가브리엘 데스트레와 누이〉란 작품이다.

요즘 시각으로 본다면 동성애를 연상시키는 작품이지만, 당시에는 알레고리적 작품이 많았다는 것을 고려한다면 어떤 암시가 그림 속에 숨어 있는 것은 당연해 보인다. 좌측의 여동생이 노란머리를 한 언니의 젖꼭지를 만지자 언니는 좌측 손의 반지를 관람자에게 내보인다. 이는 언니와 앙리 4세와의 결혼을 축복하는 행위였다고 미술사가들은 주장하지만, 선정적인 장면을 연상하기에 충분하다. 화면상으로 볼 때는 긴 목과 부자연스런 몸짓, 신비주의적인 내용은 프랑스 궁정에 정착한 매너리즘의 한 단면을 살펴볼 수 있게 하는 작품이다. 1599년 데스트레가 죽은 후 앙리 4세는 마리 드 메디치와 1601년 정략적으로 재혼하게 된다.

프랑스의 고전주의

니콜라 푸생의 〈아르카디아의 목자들〉: 리슐리외 제14 전시실

니콜라 푸생의 〈아르카디아에도 나는 있다〉, 1638

2008년 후반 서울시립 미술관에서 열린 '화가들의 천국'은 미술가들을 통해 재탄생되는 이미지를 보여주는 전시였는데, 필자는 당시 1일 도슨트 docent 로 관람자들에게 설명할 기회를 가졌다. 이 전시의 고전적 테마는 니콜라 푸생의 〈아르카디아의 목자들〉에서 시작한다. 푸생과 클로드 로랭은 앙리 4세 통치기 이후에 가장 걸출한 화가로 이름이 높다. 특히 푸생은 프랑스 고전주의의 교과서로 불릴 정도로 위대한 화가의 반열에 드는 인물이다. 이들은 매너리즘이란 가식을 벗어버리고 고전적인 풍경화를 재현하는 데 힘을 쏟았는데, 〈아르카디아의 목자들〉은 푸생의 대표적인 작품이다. 한때 무지한 목동들로 가득한 황량한 곳으로 취급받았던 그리스 중부에 실재하는 '아르카디아'는 로마의 시인이었던 베르길리우스에 의해 풍요와 축복을 받은 땅으로 묘사된다. 니콜라 푸생은 이상향 아르카디아를 해석하면서 고전주의에 새 생명을 불어넣었는데 이것이 프랑스 고전주의가 시작되는 시점이다. 당시 루이 14세는 아카데미를 중심으로 미술조차도 관학으로 두려는 시도를 하고 있었지만, 푸생이 고전을 새롭게 해석해 프랑스 미술론에 방향을 제시한 점은 오늘날까지도 그가 위대한 화가로 칭송되고 있는 이유다. 이상적 풍경화에 충실한 니콜라 푸생과 개방적 풍경화를 그린 로랭은 당시 미술의 주류를 이탈리아 미술에서 프랑스 미술로 바꾸게 한다. 푸생 회화의 상당수는 고전문학에 근거한 목가적 풍경을 그리고 있

으며, 인체에는 고대 건축물의 프리즈 조각에서 보이는 견고함이 서려있다. 푸생은 '아르카디아'에 관한 작품을 몇 점 남겼지만 루브르에 소장된 〈아르카디아의 목동들〉은 아주 정적인 느낌이다. 가운데 있는 석관에는 라틴어로 "아르카디아에도 나는 있다 Et in Arcadia Ego"라고 씌어 있으며, 이 석관을 중심으로 양옆에 두 명씩 짝을 지어 있다. 재미있는 것은 화면에 있는 4명의 눈은 다른 방향을 향하고 있지만 손은 마치 관람자에게 동의라도 구하려는 듯 모두 석관을 가리키고 있다. 멀리 전원 풍경을 배경으로 한 이 그림의 석관은 인간의 유한함을 상징하고 있다. 붉은 옷을 입은 우측의 젊은 목동은 옆에 있는 목동의 그림자를 가리키며 필연적인 죽음에 대한 동의를 구하는 것 같다. '죽음을 기억하라'는 메멘토 모리 Memento mori 에 대한 푸생의 생각을 그림에 고스란히 담고 있는 것이다. 푸생은 프랑스 아카데미에서 보낸 몇 년을 제외하고는 줄곧 이탈리아에서 살았지만 프랑스 미술 문화 형성에 지대한 영향을 끼친 인물이다. 그의 작품을 주문한 대다수의 사람들도 프랑스인이었다. 아르카디아를 통해 프랑스 미술의 황금시대를 열어간 사람이 바로 푸생이다.

신고전주의

자크 루이 다비드의 〈호라티우스 형제의 맹세〉: 드농관 제75 전시실

근대 프랑스 미술의 역사에서 두 가지의 큰 주류가 프랑스대혁명을 기점으로 탄생한다. 하나는 보수적 흐름의 신고전주의고 다른 하나는 진보적 흐름의 낭만주의이다. 고전주의는 그리스·로마에서 전통을 찾을 수 있는데, 이탈리아의 라파엘로와 프랑스의 푸생을 통해 고전주의의 전통이 이

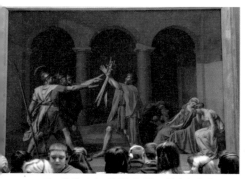
자크 루이 다비드의 〈호라티우스 형제의 맹세〉, 1784

어져 내려왔다. 이러한 고전주의는 루이 14세 때 왕립회화조각 아카데미 Academie Royale de Peinture et de Sculpture 의 창설로 국가에서 미술가들의 교육과 창작 활동, 전시회를 주관하면서 미술 전반에 지대한 영향을 끼치게 된다. 필자의 대학원 입학시험 문제였던 "프랑스의 아카데미즘에 대해 논하라"는 질문에 그리스·로마의 고전주의만 장황하게 설명하고 프랑스의 아카데미즘은 마지막에 몇 줄 썼던 부끄러운 기억이 있다. 물론 그리스·로마의 미술이 프랑스 아카데미즘에 많은 공헌을 한 것은 사실이지만 그 핵심적 의의는 국가의 적극적인 후원으로 미술의 중심을 그리스·로마에서 프랑스로 옮겼다는 데서 찾을 수 있다. 소위 프랑스의 아카데미즘에서는 미술의 이상적 미를 르네상스 미술에서 찾으려 했다. 이로써 고전주의가 부활되는가 싶더니 다양한 표현의 효과를 사용하게 되면서 바로크와 로코코 화풍이 유행한다.

당시 유행하던 로코코 양식과 정반대의 정서를 보여준 대표적인 작품은 왕립미술아카데미 회원이었던 다비드의 〈호라티우스 형제의 맹세〉다. 이 작품은 루이 16세가 주문했던 고전풍 작품인데 다비드는 직접 로마에서 그림을 완성한다. 이 작품은 강한 빛의 대조와 인물의 디테일이 살아 있으며 안정된 구도를 보여준 신고전주의의 대표적인 작품으로, 주제 역시도 아카데미적이며 교훈적이다. 다비드는 기원전 7세기경 로마와 알바의 전쟁에서 모티브를 얻어 작품을 만들었다. 당시 로마와 알바의 소모적인 전쟁이 계속되자 각국 대표 3명이 대결을 벌여 이기는 쪽이 승리를 하는 것으로 결정하고, 호라티우스 삼형제와 알바의 쿠리아티우스 삼형제가 목숨을 건 혈투를 벌이게 된다. 그런데 이들은 사돈지간이다. 호라티우스 가문

의 딸이 쿠리아티우스 집안과 약혼을 한 카밀라이고, 호라티우스 가문의 며느리가 쿠리아티우스 가문 출신인 사비나다. 이들 여인은 겁에 질려 공포에 떨고 있다. 자신의 오빠가 이기게 되면 자신도 살아남지 못할 운명이기 때문이다. 형제들의 팔이 모두 아버지가 쥐고 있는 칼에 쏠려 있는데, 색채보다는 형태를 가르는 선이 중요한 요소로 작용한다. 단조로운 석조 아트리움 외에는 주제를 간결하게 처리해 관람자들이 인물에 집중하게 만든다. 결국 싸움에서 호라티우스 형제가 이겨 쿠리아티우스 형제는 죽음을 당한다. 그림에서 흰옷을 입은 여동생 카밀라는 그녀의 약혼자가 오빠에 의해 죽음을 당하자 이를 원망하게 된다. 처음에는 싸움에서 이긴 호라티우스가 여동생을 죽이는 장면까지 드로잉하려 했으나, 관람자들의 정서가 여동생을 죽이는 것까지는 용인하지 않을 것이란 의견을 받아들여 형제의 맹세 장면으로 화면을 전환한다. 결국 호라티우스 가문이 여동생을 죽이게 되자 아버지가 아들을 변호해 생명을 구해준다는 얘기다. 이는 나라를 위해서는 개인의 비극을 초월해야 한다는 이념을 극명하게 그림으로 보여주는 것이다.

자크 루이 다비드의 〈마라의 죽음〉: 드농관 75 전시실

다비드의 〈마라의 죽음〉, 1793

자크 루이 다비드는 카멜레온처럼 자신의 정치적 색깔을 권력에 따라 다양하게 바꾼 사람으로 유명하다. 프랑스대혁명이 일어나자 그는 혁명에 가담하여 많은 미술 사업을 벌이게 된다. 그러다 그의 친구이자 정치적 동지인 마라가 지롱드파의 한 여인에게 피살당하게 된다. 현장을 본 다비드는 실제보다 이를 미화시켜 목욕탕, 상자 등 몇 개

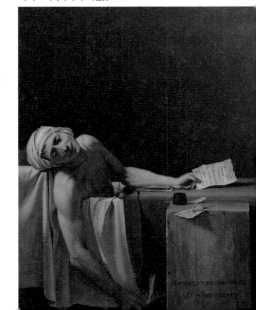

의 단서만 가지고 마리아에 안겨 죽은 예수의 모습을 그린 피에타의 형식을 빌려 작품을 완성한다. 이 작품에는 〈호라티우스 형제의 맹세〉처럼 요란한 외침이 들리지 않는다. 오히려 이 침묵의 소리로 혁명 순교자의 모습을 재현해 숭고의 미덕을 찾을 수 있다. 이 작품은 모두 3점이 있는데 상자 옆면에 "A Marat David"라 적혀 있는 원작은 브뤼셀 왕립 미술관에 소장되어 있고, 다른 2점은 다비드의 아틀리에에서 제작한 것으로 루브르와 랭스 미술관에 소장되어 있다. 루브르에 있는 것은 위의 글 대신에, "Nayant pu me corrompre ils m'ont assasin" Since they couldn't corrupt me, they've murdered me 로 "그들이 나를 매수할 수 없었기 때문에 나를 죽였다"란 글을 적고 있다. 마라가 손에 잡고 있는 편지에는 "1793년 7월 13일, 마리 앤 샤로트가 시민 마라에게 / 당신의 친절을 요구할 권리가 있다는 것은 슬픈 일입니다."라는 은유적인 구절이 적혀 있다. 마라가 지롱드파에 계속된 비난을 가하자 그를 살해함으로서 그 체제의 종말을 가져올 수 있을 거라 믿었던 것이다. 그녀의 예상과는 달리 지롱드파는 이 일로 오히려 소탕되는 결과를 가져왔다. 다비드는 이 그림에서 마라를 용감하거나 슬픈 모습 등으로 과장되게 등장시키지 않고도 성공적으로 작품을 호소할 수 있었다. 끝없는 죽음과 반란이 이어지는 프랑스 대혁명은 과연 실패였을까? 수많은 사람들이 죽어가면서 결국 혁명지도자인 로베스피에르마저 자신이 설치한 키요틴의 단두대에서 목숨을 잃게 된다. 그러나 프랑스의 민주주의가 탄탄한 것은 이러한 피의 역사가 밑거름이 되었기 때문이다.

다비드의 〈나폴레옹 황제의 대관식〉: 드농관 제75 전시실

다비드는 정치적 야망을 가진 것으로는 생각되지 않지만, 그림으로 체제 선전에 앞장을 서 왔던 것만은 틀림없다. 그 나름대로 아카데미의 구

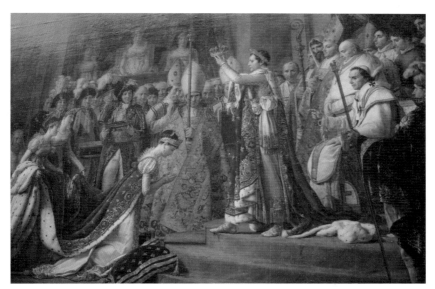

다비드의 〈나폴레옹 황제의 대관식〉, 1807

속으로부터 미술을 해방시키고 싶어 했고 위대한 그리스·로마 미술을 그의 그림을 통해 대중에 알리려 했다. 그래서 혁명정부 시절 일시적으로 아카데미를 폐지하기도하고, 로베스피에르가 실각된 후 그 역시 구속되기도 한다. 그렇지만 나폴레옹이 정권을 잡자 다비드를 다시 중용하고 아카데미 Academie de Beaux Arts 를 재설립하게 된다. 이 시기 그의 고전주의적인 작품으로는 〈나폴레옹 대관식〉을 꼽을 수 있다. 여기서 그는 사람들의 심리적 반응을 나타냄으로써 역사의 극적인 순간을 훌륭하게 재현하고 있다. 대관식은 1804년 12월 4일에 있었는데 다비드는 다음해 12월에야 제작을 시작했다. 이 그림을 위해 많은 밑그림과 다양한 구도를 시도했지만, 그는 나폴레옹이 조세핀에게 황후의 관을 씌어주는 장면을 선택한다. 그는 이 장면을 가장 바람직한 의식의 절정이라고 판단했다. 여기에서는 교황 비오 7세가 소심하게 그 대관을 축복하고 있는 모습이 보인다. 이러한 화면

구상은 나폴레옹의 권력이 자신의 힘에 의한 것이며 타인으로부터 부여받은 것이 아니라는 점을 강조하고 있다. 그림은 역사화의 한 단면을 보듯이 정교하게 묘사되어, 그림보다 기록화의 느낌에 가깝다. 초상화의 전시라 해도 될 만큼 나폴레옹 주변의 모든 인물들이 이 그림에 나타나 있으며, 또 제각기 개성적인 모습을 보여 주고 있다. 그림의 중앙 상단에 당시 참석하지도 않은 나폴레옹의 모후母后가 있고, 교황이 아닌 나폴레옹이 직접 조세핀에게 황후의 관을 씌어주는 파격적인 장면을 등장시킨다. 이 작품이 유명한 이유는 다비드의 창조적 구상력이 역사적 사실을 구체화하고 내용을 강조했을 뿐 아니라 여기 참석했던 인물들의 성격과 심리적 반응을 대관식을 통해 노출시켰다는 점이다. 미술사학자 빙겔만이 말했듯이 "고귀한 단순함과 고요한 위대함"이 이 작품 속에 숨 쉬고 있음을 느낀다면 루브르의 가장 중요한 메시지 하나를 얻은 셈이다.

제리코의 〈메두사의 뗏목〉: 드농관 77 전시실

제리코의 〈메두사의 뗏목〉은 이 전시실에서 단연 압도적인 크기로 눈길을 사로잡는다. 이 작품은 신고전주의 작품과는 판이하게 다른 느낌이다. 소위 낭만주의 화파로 분류되는 작품인데 언뜻 보면 낭만주의란 말 자체가 이해되지 않을 수 도 있다. 그림에는 어떠한 로맨틱한 장면도 없기 때문이다. 죽어가는 사람들과 마치 아귀지옥을 연상시키는 처참한 광경만이 보인다. 여기서 '낭만주의'란 것은 로맨틱이란 의미보다는 고전주의에 대비되는 말로, 형식을 탈피한 자유로운 구성과 '온화함'에 대한 반대의 의미를 나타내는 '격정'을 뜻하는 말로 이해할 수 있다. 고전주의의 대부인 다비드가 브뤼셀로 망명한 후, 1819년 살롱에 출품된 이 작품은 프랑스 아카데미즘에 정면으로 도전하는 작품이었다.

제리코는 신문에 난 기사를 보고 작품을 재구성해 극적인 장면을 연출했다. 사건은 작품이 출품되기 3년 전의 일로, 당시 메두사호는 이주민 400여 명을 태우고 아프리카 식민지 세네갈로 향하고 있었다. 배가 난파되자 선장을 비롯한 250명은 구명보트를 탔지만 하급 선원과 승객 등 150명은 뗏목을 타고 표류하다 12일 후 아르귀스호에 의해 구조되었을 때는 불

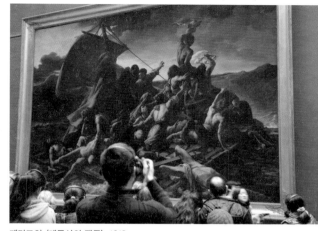

제리코의 〈메두사의 뗏목〉, 1819

과 15명의 생존자가 전부였다. 당시 제리코는 이 사건을 그림으로 그리기 위해 생존자를 찾아다니며 재구성하기 시작했다. 뗏목도 직접 만들고 시체안치소와 정신병원까지 찾아다니며 생존자의 고통을 그림으로 표현하기 위해 노력했다. 생존자들이 굶주림을 못 이겨 죽은 사람의 고기를 뜯어먹었다는 등 소문이 무성했지만, 그들이 겪은 고통과 시련은 많은 사람들의 동정심을 불러 일으켰다. 그런 이유로 수평선을 최대한 위로 끌어올리면서 뗏목의 처참한 광경이 화면의 대부분을 차지하게 했다. 빛과 그림자를 이용해 감정을 극적으로 끌어 올리며 형태보다는 색채로 화면을 표현하는 데 성공한다. 제리코는 천재적인 화가로서 각광을 받았지만 아쉽게도 그의 일생은 극히 짧았다. 영국에서의 성공 이후 프랑스로 돌아왔지만 낙마를 하여 1824년 33살의 나이로 목숨을 잃어 그의 무덤가엔 언제나 말馬 인형이 놓여 있다. 그래서 그런지 이 그림을 보면 세월호의 잔영이 떠오른다. 앞으로 10년 뒤 세월호란 제목의 그림이 탄생될 수 있을까? 그것은 화가의 몫이기 이전에 그림을 사랑하는 관람자의 몫이기도 하다. 바로 그 옆

에 〈말을 타고 있는 근위대 장교〉는 제리코가 1812년 그의 나이 21살 때 완성한 것이다. 여기에는 바로크적인 구성과 색채가 여전히 남아 있다.

<u>들라크루아의 〈사르다나팔루스의 죽음〉, 〈키오스섬의 학살〉, 〈민중을 이끄는 자유의 여신〉: 드농관 제77 전시실</u>

들라크루아의 작품은 다음의 세 작품을 눈여겨봐야 한다. 〈사르다나팔루스의 죽음〉, 〈키오스 섬의 학살〉, 〈민중을 이끄는 자유의 여신〉인데, 앞의 두 작품은 1820년대 알제리를 여행한 후 만든 작품으로 아시리아의 마지막 왕 사르다나팔루스가 적에 포위되자 하렘의 여인들을 불러 모아 죽이는 장면을 보여준다. 붉은 침대보에 누워있는 왕은 모든 것을 초탈한 듯 관조하고 있으며 여인들과 집기들은 무질서하게 뒤엉켜 있다. 이 작품에는 붉은색이 화면 전체를 지배한다. 〈키오스섬의 학살〉은 터키 군대가 독립을 쟁취하려는 그리스인을 학살하는 장면이다. 나폴레옹 전쟁이 끝난 후, 빈 체제 이전으로 돌린다는 조약으로 그리스의 독립이 무산되자 이를 점령한 오스만투르크는 키오스 섬에서 대량 학살을 자행한다. 당시 인구 10만 명 중 살아남은 사람은 불과 5분의 1도 되지 않았다. 그림은 모

[좌] 들라크루아의 〈키오스섬의 학살〉, 1824 / [우] 〈민중을 이끄는 자유의 여신〉, 1830

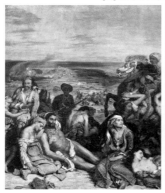
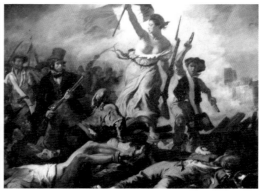

두 두 개의 삼각형 구도를 가지고 있다. 왼쪽에는 죽어 있는 남녀의 모습이 적나라하게 묘사되어 있고, 우측에는 어린아이가 어미의 젖을 빠는 장면이 담겨 있다. 들라크루아는 죽어가는 사람들의 마지막 미소와 절망의 포옹을 이 그림에 담았다. 이 그림에는 당시의 절망적인 상황이 담겨 있는데, 1912년 그리스가 독립하자 다시 주목받기 시작한다. 〈민중을 이끄는 자유의 여신〉은 널리 알려진 그림이긴 하지만 제리코의 그림과 비교할 때 규모에 있어 왜소한 느낌이 든다. 이 그림은 1830년 시민혁명이 일어난 짧은 기간에 그린 작품이다. 프랑스대혁명 후 나폴레옹이 실각 당하자 왕정복고가 일시적으로 이뤄지는데, 당시 루이 18세의 뒤를 이어 샤를 10세가 등극하면서 의회 해산과 언론을 압박하기 시작한다. 이것이 혁명의 도화선이 되어 샤를 10세가 1830년 폐위되는데, 그림은 바로 그 7월 혁명의 장면을 대담하게 그린 것이다. 오늘날 프랑스의 국기가 된 자유, 평등, 박애를 상징하는 삼색기를 든 민중의 여신은 가슴을 온전히 드러낸 채 죽은 정부군을 짓밟으며 혁명에 앞장선다. 반라의 모습에서 관능성은 돋보이지 않고 오히려 고결함이 느껴진다. 좌측의 장총을 든 사람은 중산층의 모습을 하고 있고 우측에 권총을 든 어린이는 무산계급을 대변하는 듯하다. 이들 모두는 정부군의 군수품을 빼앗은 것이다. 당시 프랑스에는 경제위기와 구체제 즉 앙샹레짐에 대한 반발이 있었지만, 무엇보다 그들에게는 프랑스 대혁명의 자유주의가 뿌리 깊게 자리잡고 있었다.

〈민중을 이끄는 자유의 여신〉은 들라크루아에게는 특별한 작품이다. 그는 형에게 보낸 편지에서 "조국을 위해 싸우진 못했지만 조국을 위한 그림을 그려볼 생각"이라고 썼는데, 이 작품에는 이런 그의 애국적 정신이 담겨 있다. 그림의 배경이 1830년 7월 혁명이지만 1832년 6월 봉기를 배경으로 쓴 빅토르 위고의 『레미제라블』과 여러모로 유사한 점을 보여주고 있

다. 자유주의자였던 장 막시밀리안 라마르크 장군의 장례 행렬이 바스티유 광장에 이르자 시민들은 "자유가 아니면 죽음을 달라!"는 구호를 외치며 봉기한다. 7월혁명이 부르조아 중심의 혁명이었다면 1832년 6월 봉기는 무산계급을 중심으로 한 미완의 혁명으로, 정부군에 의해 무자비하게 진압된다. 그림 우측의 어린이는 레미제라블에서 구두닦이 소년으로 나타난다. 이때 파리에 머물던 쇼팽은 자신이 머물던 아파트에서 이 광경을 보고 〈녹턴6번〉을 작곡하게 된다. 자유! 그것이 주는 의미를 음악과 그림에서 찾을 수 있다면 루브르 관람의 하루는 행복할 것이다.

다빈치의 〈모나리자〉: 드농관 제6 전시실

드농관에서 가장 주목하게 되는 그림은 두 말할 필요없이 〈모나리자〉일 것이다. 매년 천만 명에 육박하는 사람들이 모나리자를 보기 위해 루브르를 방문한다. '부인'이란 뜻의 '모나'와 이름인 '리자'가 결합되어 모나리자라 부르지만, 피렌체의 상인 델조콘다의 부인인 라조콘다를 그려 '라조콘다'라고도 불린다. 다빈치는 당시 24살이던 부인의 초상화를 의뢰받은 후 완성하지 못하고 있다가 프랑수와 1세의 초청으로 프랑스로 갈 때 이 초상화를 가지고 간 것이다. 이후 밀라노로 가지고 갔다가 다시 프랑스로 가져왔다는 설도 있지만 프랑스 왕실에서 계속 소장하고 있었던 것으로 알려져 있다.

사실 〈모나리자〉는 원래 루브르의 대표적인 그림은 아니었다. 수많은 그림 중 다빈치가 그린 그림이란 정도로만 알려져 있었다. 그런데 1911년 〈모나리자〉를 도난당하는 사건이 발생한다. 〈모나리자〉는 1793년 혁명의 회가 공공 박물관에서 대중에 처음 공개할 때부터 왕실의 소장품으로 내려오던 것이다. 대중에게 유명세를 타지는 않았지만 박물관에서 가장 중요

한 소장품 중 하나였다. 당시 관장인 도미니크는 도
난당한 그림을 찾기 위해 동분서주하지만 결국 찾
지 못했고, 당시 새로운 매체인 신문에 모나리자의
도난 사실을 공개하기에 이른다. 이로 인해 루브르
소장품에 대한 대중들의 관심은 고조되어 박물관
에는 관람객이 급증했다. 〈모나리자〉를 회수하는
것을 포기할 즈음, 한 이탈리아 청년이 피렌체 우
피치 미술관에 〈모나리자〉를 팔겠다는 제안을 하
자 당시 우피치 미술관 바사리 관장은 경찰에 신고
해 청년이 가지고 있던 〈모나리자〉를 압수하게 된
다. 작품이 다시 루브르에 돌려진 후 〈모나리자〉는

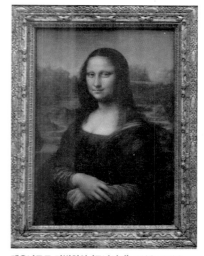

레오나르도 다빈치의 〈모나리자〉, 1503~1506

일약 신비의 미소를 가진 다빈치의 대표작으로 떠오르게 된다. 그 청년은
루브르에서 유리액자를 제작하던 페루자란 이름의 이탈리아 청년이었다.
다빈치가 이탈리아 사람이니 작품도 이탈리아에 전시해야 한다는 잘못된
역사관이 사건의 발단이었던 셈이다.

　얼마 전에는 〈다빈치코드〉라는 소설과 영화가 세계적 선풍을 일으키면
서 다빈치의 작품이 다시 한 번 사람들의 이목을 집중시켰다. 특히 〈모나
리자〉, 〈암굴의 성모〉 등 작품 속에 숨겨진 비밀을 확인하고자 하는 열풍
은 식을 줄 모른다. 2011년 이탈리아 국립 문화유산복원위원회는 모나리
자의 왼쪽 눈에 'L'이 오른쪽 눈에 'S'가 적혀 있고, 좌측 어깨 너머의 다리
교각 안에 숫자 '72'가 적혀있다고 확인하였다. 여기에서 L은 레오나르도
다빈치의 이름을, S는 밀라노의 유력 가문인 스포르자 가문의 여인을 나
타낸다고 한다. 또한 7은 하나님이 세상을 창조한 기간을, 2는 남녀를 의
미한다고 연구 결과를 발표한 바 있다. 아무튼 다빈치의 작품은 루브르 박

물관의 황금알을 낳는 거위이자 세계인의 상상력의 원천이 되고 있다.

〈모나리자〉의 특징 중 하나는 배경의 안개 낀 분위기와 외곽선이 명확하지 않은 은은함인데, 이를 소위 스푸마토 기법이라 하며 그 명칭은 '연기fumo'란 말에서 유래되었다. 일명 '선원근법'에 대비한 말로 '대기 혹은 공기원근법'이란 용어로 대체되기도 한다. 다빈치는 "경계선은 사물에 있어서 가장 중요하지 않은 부분이다"라 강조하면서 입과 눈 주위에 흐릿한 효과를 줘 모호한 신비감을 보여주고 있다. 경계선을 흐리게 하고 밝은 색을 사용하면서 주인공과 배경의 거리감을 느끼게 하는데, 이는 플랑드르 화가들이 주로 쓰는 방법을 스푸마토 기법을 사용하여 차용한 것이다. 루브르에 갈 때 짬을 내 영화나 소설 〈다빈치코드〉를 보고 간다면 이 같은 기법이나 상징은 더욱 흥미진진하게 다가올 것이다.

<u>〈사모트라케의 니케〉: 드농관과 쉴리관 사이 계단</u>

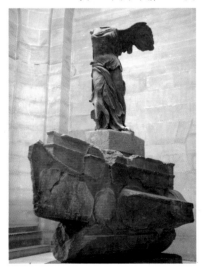

〈사모트라케의 니케〉, BC 2세기

때로는 보이는 것보다 보이지 않는 것이 더 설득력이 있는 것이 있다. 만약 이 여인의 얼굴과 날개가 완전하고, 거친 대리석의 표면이 아니라 말끔한 형태였다면 이렇게 동세動勢를 살릴 수는 없었을 것이다. 그런 것을 보면 때로는 불완전함이 완전함보다 신비감을 더 잘 나타내주는 것 같다. 이 작품의 이름은 〈사모트라케의 니케〉라 알려져 있다. 일명 '승리의 여신'이란 이 작품은 니케 여신이 막 하늘에서 내려와 승리의 기쁨을 알려주기 위해 뱃머리에 서 있는 형상을 하고 있다. 원래는 에게해 사모트라케 섬의 언덕 위에 세워져 있었지만 1863년

아마추어 고고학자인 프랑스 부영사 샹푸아소가 이 부서진 조각을 발견했다. 그는 발견 당시 "아테네의 부조상보다 더 훌륭한 조각"이라 확신했다고 감회를 밝히기도 했다. 이 조각을 수습해 루브르에 보냈을 때는 100여 개의 자루에 200개의 파편이 담겨져 있었고 몸통 부분만 118개였다고 한다. 이 정도라면 완전히 부서진 것임에도 이를 발견한 것은 기적이었다. 복원 전문가들은 거의 15년에 걸쳐 이를 수복하면서 부서진 것은 붙이고, 없어진 부분은 새로 채워 넣어 온전한 형태를 만들어 갔다. 그 도중 1879년 뱃머리 부분이 추가로 발견되어 지금의 완전한 형태를 보여준다. 이 작품에서는 니케의 아름다움도 중요하지만 복원의 중요성을 알리는 작품으로도 유명하다. Nike는 나이키 제품의 로고로도 유명한데, 한 때 "누가 나이키를 신는가. 스타플레이어가 신는 승리의 스포츠화"라는 카피는 스포츠를 좋아하는 누구에게나 승리의 필요성을 자극하는 말이었다. 마이클 조던이 신은 이 Nike는 루브르와 나이키 모두에게 자랑스러운 승리의 아이콘이 되었다.

〈3층 관람〉

베르메르의 〈천문학자〉와 〈레이스 짜는 여인〉: 리슐리외관 제38 전시실

베르메르가 활동하던 시기의 네덜란드는 스페인과의 오랜 갈등과 전쟁을 뮌스터조약으로 종식하게 되었다. 이 기간 동안 귀족 사회가 붕괴되고 시민 사회가 성장하여 평시민 집단이 새로운 지배계급을 형성하게 된다. 당시 암스테르담의 인구는 황금시대 Golden Age 라 불리는 경제의 호황으로 인해 급증하게 되었고, 베르메르가 살던 지역인 델프트의 인구도 남부 인구의 유입으로 2배 가량 증가하게 되었다. 더욱이 칼빈주의의 영향으로

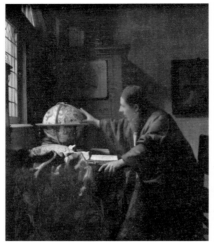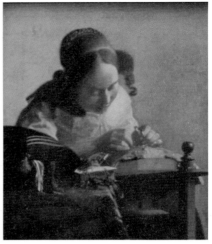

[좌] 베르메르의 〈천문학자〉, 1668 / [우] 〈레이스를 수 놓는 여인〉, 1665

제단화나 종교화의 장르보다는 오히려 중산층 시민계급의 집을 장식하는 풍속화와 지도에 더욱 많은 관심을 갖던 시대였다. 당시 시민들은 이러한 풍속화를 사서 다시 되파는 형태로 많은 이윤을 남겼기에 풍속화의 유행은 네덜란드를 중심으로 발전하게 되었다.

　루브르에는 이 같은 베르메르의 풍속화 작품 2점이 소장되어 있다. 그 중 〈천문학자〉는 프랑크푸르트에 있는 〈지리학자〉와 한 쌍을 이루며 엇비슷한 시기에 만들어진 작품으로, 옷장에 적힌 로마 숫자는 이 작품을 완성한 날짜인 1668년을 의미한다. 〈지리학자〉에서는 지도와 캔버스가 펼쳐져 있고 부수적으로 캐비닛 위에 지구의가 올려져있지만, 〈천문학자〉에서는 테이블 위에 1618년에 요도쿠스 혼디우스가 제작한 천구의와 1621년 암스테르담에서 출판된 아드리안 메티우스의 천문학 책을 펼쳐두었다. 여기에 열중하고 있는 사람은 당시 델프트에서 활동한 현미경 학자인 판 레벤후크다. 이때는 해외 무역에 치중하던 시기로 천구의와 지구의는 중산

층과 지식인에게는 필수품이었다. 작품 속 시기는 겨울인 듯, 화면의 주인공은 긴 옷을 입었는데 네덜란드 겨울의 추위를 잘 연출하고 있다. 학자 뒤로 캐비닛이 있고 벽에는 이집트로 피신한 아기 모세를 발견하는 장면의 그림이 걸려있다. 파라오의 딸이 모세를 안고 있는 것처럼 보이는 그림은 모세가 신의 보호를 받을 것이라는 것을 암시한다고 볼 수도 있지만, 지혜로운 모세의 발견을 상징적으로 나타내어 새로운 지식의 습득을 의미하는 것일 수도 있다. 그의 그림은 현재 36점이 전하고 있는데, 그 중 21점은 그림 속에 그림을 배치하여 작가의 의도를 전달하는 알레고리를 담고 있다. 테이블 앞 창문을 통해 들어온 자연의 빛은 방 안 깊숙한 곳까지 은은하게 스며들어 네덜란드 바로크의 긴 여운을 남긴다.

얀 베르메르의 대부분의 작품들은 거창한 주제나 신화와는 거리가 먼 전형적인 네덜란드 가옥의 실내풍경화가 주를 이룬다. 이들 작품을 장르화라 부르는데, 여기에는 일상의 풍경이나 정물이 하나의 주제로 등장한다. 당시 네덜란드 인구의 3분의 2가 그림을 소유하고 있었다는 사실은 시민계급의 그림 수요가 얼마나 많았는지를 짐작케 한다. 얀 베르메르의 〈레이스를 수놓는 여인〉 역시 일상의 풍경을 그린 작품이다. 전체적으로 따뜻한 질감이 만져지는 듯한 느낌은 색채나 형태가 완벽에 가깝도록 치밀하게 묘사되어 있다. 특히 여인의 앞에 있는 붉은색 실은 한 올 한 올이 보일만큼 사실적이며 정교함이 돋보인다. 당시 '카메라옵스큐라'라는 암실 효과를 이용하여 정교함을 배가시켰는데, 이는 네덜란드와 플랑드르의 대가들이 흔히 사용했던 기법 중 하나다. 얀 베르메르는 이 작품에서 단순하고 가식이 없는 서민들의 삶의 한 단면을 특유의 부드러운 회화 기법을 사용하여 잔잔한 감동을 불러일으키고 있다. 자세히 들여다보면 여인의 낮은 숨소리가 관람자의 귀에 울리는 것 같다.

렘브란트의 〈이젤 앞 자화상〉과 〈베레를 쓴 자화상〉: 리슐리외관 제31 전시실

이 작은 렘브란트의 자화상은 일명 〈이젤 앞 자화상〉인데, 1660년경 그린 것으로 루이 16세에 의해 루브르에 구입된 첫 작품이다. 이 작품에서 렘브란트는 1656년 파산 후 다시 붓을 잡고 이젤 앞에 서게 된다. 이때부터 렘브란트의 그림에서는 노화 현상이 급격히 나타나게 된다. 그림 속에 있는 렘브란트는 과거 즐겨 쓰던 베레모 대신 흰색 터번을 쓰고 낡은 가죽 내의를 입고 있다. 남의 시선에 개의치 않고 자신의 생업을 위해 다시 붓을 잡게 된 그는, 이전의 자신감 있는 모습과는 달리 겸손하고 초탈한 모

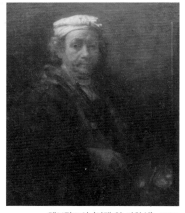

렘브란트의 〈이젤 앞 자화상〉, 1660

습으로 그려져 있다. 루브르가 가지고 있는 렘브란트의 자화상은 그의 인생이 평온을 얻은 만큼 빛과 그림자의 화해를 가져온다. 은은한 빛은 얼굴을 거쳐 팔레트에 이르러 서서히 어둠으로 사라진다. 루브르에는 〈이젤 앞 자화상〉 외에 그의 20대 후반인 1633년에 그린 〈베레를 쓴 자화상〉 1점이 더 있다. 미래가 촉망되고 자신감 있는 모습의 자화상과 노쇠한 렘브란트의 자화상 중 어떤 것이 관람자에게 더 깊은 감명을 줄지 내심 궁금하다.

렘브란트의 〈목욕하는 밧세바〉: 리슐리외관 제31 전시실

〈목욕하는 밧세바〉는 특히 루브르가 자랑하는 작품이다. 이 그림은 어두운 전시관에서 더욱 광채가 나는 작품이다. 작품을 제대로 보려면 성서의 알레고리를 이해해야 한다. 작품 속 밧세바는 차단되어 있는 공간에 앉아 체념한 듯 누군가가 보낸 편지 한 장을 들고 침대에 앉아 있고, 하녀는 밧세바의 발을 닦고 있다. 성경의 묘사에 의하면, 왕궁 옥상을 거닐다 한

여인이 목욕하는 것을 보고 다윗이 감탄하여 그 여인을 불러 함께 동침하는데, 그림에 등장하는 그 여인이 다윗의 부하 장수 우리아의 아내 밧세바다. 다윗은 밧세바가 임신하자 우리아를 전쟁터로 보내 죽게 만든다. 렘브란트는 이 이야기에서 여인의 목욕 장면을 훔쳐보는 기존 화가들의 주제 대신 편지 한 장으로 스토리텔링을 풀어간다. 외부의 어떤 상황에 대한 이해가 없어도 그림 속 긴장된 분위기를 느낄 수 있다. 머리를 묶은 장식이나 팔과 목걸이의 장식이 여인의 신분을 짐작케 하지만, 실제 모델이 된 여인은 부인 사스키아

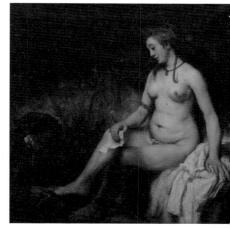

렘브란트의 〈목욕하는 밧세바〉, 1654

가 죽은 후 렘브란트의 두 번째 아내가 된 헨드리케다. 이 그림이 그려진 해, 교회에서는 한 때 집의 가정부로 일한 헨드리케와 렘브란트의 동거를 정당하지 않은 것으로 판단하였지만, 렘브란트는 다윗과 밧세바의 불륜도 신의 뜻이었듯이 자신에게도 정해진 운명이 있음을 믿었던 것 같다. 중년의 풍만한 몸매를 가진 그녀는 어두운 화면에서 빛을 한껏 받고 있다. 소위 키아로스쿠로 kiaroscuro 라는 명암법을 사용하여 수심에 가득 찬 여인의 모습을 성공적으로 그려낸 작품이다.

루벤스의 〈마리 드 메디치의 24연작〉: 리슐리외관 제18 전시실

리슐리외관의 한 방을 온전히 루벤스의 작품으로 채운 곳이 제18 전시실이다. 마리 드 메디치의 위상과 루벤스의 유명세를 톡톡히 알려면 이 〈마리 드 메디치의 24연작〉을 빠트릴 수 없다. 먼저 루벤스의 24연작이 만들어진 경위를 알려면 마리 드 메디치의 인생역정을 살펴볼 필요가 있다. 이 그림을 주문한 마리 드 메디치(1575-1642)의 아버지는 토스카나 공국의

루벤스의 24연작 중 〈마르세유 상륙〉, 1622-26

대공 프란체스코 1세였다. 그가 죽자 동생이 대공을 이어받아 조카인 마리 드 메디치를 프랑스의 앙리 4세에게 시집보내게 된다. 앙리 4세가 독일의 왕위계승 문제를 해결하기 위해 쉴리 공작을 만나러 가다가 파리 시가지에서 한 광신도에 의해 암살당했을 때 왕세자 루이는 겨우 9살이었다. 메디치 모후는 루이 13세가 성인이 되어 섭정 기간이 끝났음에도 불구하고 여전히 권력 다툼을 하다 결국 블루아성으로 유배를 가게 된다. 몇 차례 반란이 있었지만 아들 루이 13세와 메디치와의 화해가 이뤄져 뤽상부르궁으로 돌아온 그녀는 1627년 루벤스에게 자신의 정치적 역정을 표현하는 연작을 의뢰하게 된다. 하나는 마리 드 메디치 자신의 생애이고 다른 하나는 남편인 앙리 4세의 생애를 다룬 연작으로, 2층 갤러리의 서쪽과 동쪽을 장식하려 했다. 연작은 크게 네 개의 주제로 나눌 수 있는데, 〈초상화의 제시〉, 〈마리 드 메디치와 앙리4세 결혼식〉, 〈마르세유 상륙〉, 〈리옹에서의 만남〉으로 대별할 수 있다. 이것은 완성된 후 뤽상부르궁에 걸리는데 후에 그녀의 딸 앙리네트와 영국 왕 찰스 1세와의 결혼식 때 그녀의 정치적 위상과 선전을 위해 전시하려한 것이다. 그림의 주제가 여러 차례 변경되었지만 루벤스는 일관되게 정의와 지혜를 가진 미네르바로 메디치를 묘사하게 된다.

그림의 하이라이트는 결혼을 위해 마리 드 메디치가 마르세유에 도착하는 장면이다. 흰색 레이스가 달린 화려한 옷을 입은 메디치 양쪽에 있는 인물은 숙모인 토스카나 대공비와 언니인 만토바 공작부인이고, 천사들은 환영나팔을 불고 있다. 좌측 하단의 긴 수염을 가진 노인은 바다의 신 프

로테우스로 배의 하단부를 잡고 안전하게 도착할 수 있도록 도와준다. 당시 날씨가 좋지 않아 도착에 어려움이 많았는데 바다의 신이 지켜주었다는 의미로 해석할 수 있다. 아래에는 삼미신이 풍만한 몸매로 관람자의 주목을 끈다. 현재 〈마리 드 메디치 연작〉은 초상화 3점과 그녀의 생애에 관한 작품을 역사적 사건과 알레고리를 결합한 21점을 합하여 모두 24점이 전시되어 있다. 마리는 루이 13세와의 불화로 결국 폐위되어 독일 쾰른으로 망명해 거기서 생애를 마친다. 모후에 대한 증오는 극에 달했지만 그래도 루벤스의 그림을 루브르에 남긴 것은 정말 다행이 아닐 수 없다.

〈뒤러의 자화상〉: 리슐리외관 제8 전시실

뒤러는 이탈리아 르네상스를 북유럽으로 도입하려 노력한 화가로 폭넓은 여행을 통해 얻은 경험을 창작에 활용해 왔던 인물이다. 『서양 미술사』의 저자 곰브리치는 그를 가르켜, "뒤러는 그가 무엇을 하고 있으며, 왜 그것을 하고 있는 것인가를 생각하는 화가였다"고 평가한다. 초기에는 제단화 장식을 위해 장식적인 그림을 많이 그렸지만 루터의 종교개혁 이후 명상적인 패널화를 디테일있게 그리게 된다. 세밀화가 유행한 플랑드르 지역의 상업 발전이 뒤러가 살던 뉘른베르크 미술에 직접적인 영향을 끼쳤기 때문이다. 이 작은 패널화 작품은 뒤러가 1490년부터 1495년까지 5년간 라인강 유역을 거쳐 첫 번째 이탈리아 여행을 다녀올 때 바젤에서 제작한 그림이며, 22살 때의 자화상으로 알려져 있다. 당시 양가 집안끼리 혼인을 약속했다는 소식을 듣고 자화상 그림을 선물로 주기 위해 그린 것으로 생각

알브레히트 뒤러의 〈자화상〉, 1493

된다. 주인공의 머리끈이나 장식, 입술과 속옷을 보면 사뭇 진지하고 섬세하며 여성적인 모습이다. 특히 주름진 흰색 옷과 가로선은 마치 실물을 보는 듯해, 그의 그림이 아직도 북구 르네상스의 사실주의에 영향을 받고 있음을 보여준다. 그림 위에 있는 "나의 일에서 주의 손길이"라는 글귀에서는 그의 신앙심을 읽을 수 있다. 그는 1506년에서 1507년까지 두 번째 이탈리아 여행을 다녀온 후 이탈리아의 기하학적 원근법과 인체의 비례법을 습득하여 그림에 사용하였고, 또 그의 인생 후반에 루터와 많은 인문주의자에 대한 존경심을 가지고 종교화를 판화와 유화로 작업하면서 북구 르네상스의 선구자적인 역할을 했다.

장 앙트완 와토의 〈피에르〉: 쉴리관 제36 전시실

아마 로코코 시대의 작품이 이처럼 한 관을 가득 메운 곳은 루브르밖에 없을 것이다. 16세기 매너리즘의 영향으로 퐁텐블로파가 형성된 후 이에 대한 반동으로 푸생과 로랭에 의해 고전주의의 부활이 이어진다. 이후 프랑스 미술 400년의 명성은 바로크에서 일대 유행을 하게 되지만 로코코는 프랑스에서 그에 못지않게 유행했던 화파로 그 대표격인 와토의 작품은 루브르가 독보적으로 소장하고 있다.

와토는 〈키테라섬의 순례〉란 작품으로 일약 프랑스 아카데미 회원이 된다. 신화적 의미를 함축하고 있다고 생각한 심사위원들은 장 앙트완 와토에게 역사화가의 등급을 부여했지만 역사성이나 고전적 의미보다는 역사성을 가미한 유희라는 새로운 주제를 담고 있다고 하여 FETE GALAN-TE, 즉 '우아한 축제'라는 장르를 부여한다. 와토는 〈키테라섬의 순례〉를 제출한 다음 해 〈피에르〉를 그리게 되는데 그림 속 피에르는 피에르 질르란 코미디언을 묘사하고 있다. 그의 평소 끼와는 달리 왠지 모르게 멜랑콜

리하며 현실 삶의 고단함이 인물에 그대로 스며들어 있다. 이 작품 〈피에르〉에서는 직업상 노래하고 춤을 추면서 슬픔을 속으로 삼켜야 하는 피에르의 처지가 잘 묻어나고 있다. 주변에는 많은 사람들이 모여 있지만 자신의 내면을 보는 사람은 없다. 주변의 나무와 구름은 공허함을 나타낸다. 피에르 질르 Pierre Gilles 의 천진함과 소박함, 방심한 듯

장 앙트완 와토의 〈피에르〉, 1718-19

자신을 방어할 아무런 능력도 없는 것 같은 순진무구함, 그리고 생에 지치고 힘겨워하는 모습 등은 힘든 삶을 살다가 37살의 젊은 나이에 폐병에 걸려 죽은 와토 자신의 모습이라고 추측해 볼 수 있다.

근대미술의 요람,
오르세 미술관
Musee d'Orsay

🏛 홈페이지 : http://www.musee-orsay.fr/en
🏛 개관시간 : 09:30-18:00, 단 목요일은 09:30-21:45, 월요일은 휴무
🏛 입장료 : 일반 11 EUR, 오랑주리 미술관과 오르세 관람권 16EUR, 매주 목요일 저녁 6시
이후 입장료 무료

오르세 미술관은 루브르 박물관에서 도보로 10분 정도 소요되는 거리에 있다. 세느강을 건너서 오른쪽으로 약 500m 정도 걸으면 오르세 미술관이 보인다. 만국박람회 때 기차역으로 쓰이던 아르누보 양식의 오르세역을 개조하여 1986년 개관하게 되었다. 79년 공모전이 열려 ACT 프로젝트가 채택된 후, 기차역 출구가 있던 벨샤스 광장에 미술관의 입구를 만들고 지상층의 중앙통로에는 조각 전시장을, 양옆은 회화 전시실로 배치하게 된다. 실내장식은 올렌티(Gae Aulenti)가 맡아 1900년 만국박람회의 기차역이자 호텔이었던 오르세의 역사적인 가치를 그대로 유지하도록 설계되었다.

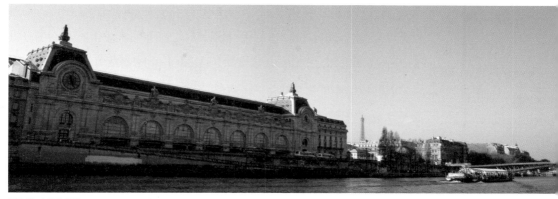

오르세 미술관 전경

　오르세 미술관은 파리의 여러 미술관 중 우리나라 사람들이 가장 좋아할만한 곳이다. 미술책과 달력에서 무수히 보아온 고흐, 고갱, 밀레, 모네 등 우리에게 친근한 근대 화가들의 작품을 감상할 수 있다. 루브르 박물관과 달리 이곳에 전시된 작품들은 1848년에서 1914년 사이에 발표된 미술품들로 사실주의, 인상주의, 후기 인상파, 아르누보 시대의 대표적인 작품들이 전시되어 있다. 회화뿐만 아니라 조각, 테마 예술품, 가구 재료, 건축 구조물, 포토그래피, 유명 작가들의 스케치북과 노트 등도 함께 전시되어 있다.

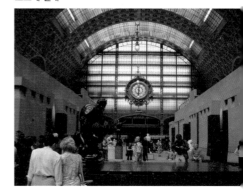

오르세 실내

1848년을 오르세 미술관의 출발 원년으로 잡는 것은 런던만국박람회가 열린 1851년과 파리만국박람회가 열린 1855년, 1863년 낙선전이 프랑스 미술에 있어 중요한 편년이 되는 해며, 무엇보다 1848년은 2월 혁명이 일어나면서 쿠르베가 아카데미 미술과의 단절을 선언한 기념비적인 해이기 때문이다. 1847년 쿠르베는 살롱전에 출품을 하였으나 낙선한다. 다음 해 심사위원제도가 폐지되자 쿠르베는 자

신의 대작 〈오르낭의 매장〉, 〈화가의 아틀리에〉란 작품을 출품해 드디어 거장의 반열에 들어가게 된다. 두 작품 모두 인물의 배열이 거의 실제크기에 가깝고 작품의 크기가 타 작품과 비교되지 않을 정도의 대작에 해당된다. 그렇다고 해서 오르세는 사실주의 작품에서 바로 출발하지는 않는다. 쇼샤르가 수집한 작품 중 밀레의 〈만종〉[1855], 코로의 〈요정들의 춤〉[1859]등 바르비종 화파들의 작품과 들라크루아의 〈사자사냥〉[1859]과 앵그르의 〈샘〉[1855]도 오르세 미술관에 전시되어 낭만주의와 신고전주의의 작품도 함께 아우른다. 오르세 미술관 전시의 상한선은 1914년까지로 제한하고 있지만 20세기 작품은 그리 많지 않다. 왜냐하면 회화의 대부분이 그 연관성 때문에 퐁피두센터에 전시되어 있기 때문이다. 그러나 장식예술에 있어서는 1914년까지의 작품을 소개하고 있음을 유념해야 할 것이다.

 오르세 미술관은 작품들을 예술 사조와 장르별로 관람할 수도 있고, 작품 제작 연대 순서에 따라 관람할 수도 있다. 일단 지상층에 입장하면 나지막한 오르막길에는 그리스신전을 연상시키는 조각들의 향연이 펼쳐지고 양 옆으로는 근대회화가 전시되어 있다. 지상층은 제 1회 인상주의 전시회가 열린 1874년 이전의 작품들을 소개하고 있다. 특히 1863년 살롱전은 논란이 무성했던 한 해였다. 마네는 〈풀밭위의 점심〉을 출품해 보기 좋게 낙선했지만 카바넬의 〈비너스의 탄생〉은 대상을 받아 나폴레옹 3세에게 팔린 작품으로 유명하다. 에밀 졸라는 카바넬의 〈비너스의 탄생〉에 대해 "미학의 엄격성이 사라진 그냥 아름답게만 꾸민 작품"이라며 폄훼했지만 마네의 〈풀밭위의 점심〉과 〈올랭피아〉는 시대의 정신에 부응할 줄 아는 누드로 상찬한다. 실제로 이들 작품을 직접 보게 된다면 오히려 〈올랭피아〉보다 〈비너스의 탄생〉에 눈이 더 갈지 모른다. 그런 점에서 형식적 아

름다움보다 개성적인 것을 상찬했던 시대를 앞선 비평에 놀라지 않을 수 없다. 1874년은 제 1회 인상주의 전시회가 열리고 새로운 회화를 지지하는 세력이 조직된 시기이다. 에스컬레이터로 지상층과 연결되는 5층으로 먼저 올라가자. 그곳에는 1874년 이후의 인상주의와 인상주의 이후의 예술 운동을 소개한다. 2층에는 아카데미풍 미술, 자연주의와 상징주의의 작품들, 그리고 아르누보와 20세기를 향한 미술이 자리

고흐의 마지막 '자화상', 1890

잡고 있다. 또 2층의 테라스를 따라가면 로댕, 부르델, 마욜 등의 조각 작품을 감상할 수 있고 세기말의 화려한 장식예술, 아르누보 전시실과 영화 전시실도 만날 수 있다. 사실 오르세 미술관의 대표 작품은 주로 1층과 5층에 전시되어 있다. 그래서 제일 먼저 5층으로 올라가서 인상주의 작품을 본 후 역순으로 관람하는 것이 바람직하다. 특히 고흐의 마지막 자화상은 그가 최후까지 추구했던 표현주의적 기법이 잘 나타나 있다. 나선형의 소용돌이 기법과 푸른색의 조화가 그의 눈에까지 스며들어 모든 자화상의 완성에 이르게 된다.

 오르세 작품 감상

- 지상층(1층) 카바넬의 〈 비너스의 탄생〉, 밀레의〈만종〉, 〈이삭줍기〉, 마네의 〈올랭피아〉, 〈풀밭 위의 점심〉, 〈피리 부는 소년〉, 쿠르베의〈화가의 아틀리에〉, 〈오르낭의 매장〉
- Middle level(2층) - 로댕의 〈지옥의 문〉, 마티스, 보나르의 작품
- Upper level(5층) - 드가의 〈댄스 교습〉, 모네의 〈양산을 쓴 여인〉, 〈수련〉, 고흐 〈자화상〉, 〈화가의 방〉, 〈오베르의 교회〉, 쇠라의 〈서커스〉, 르느와르의 〈피아노 앞의 소녀들〉, 고갱의 〈타히티의 여인들〉

고흐의 그림자가 남아 있는 곳,
'오베르 쉬르 우아즈'에로의 짧은 여행

기차요금 : 1Day 티켓(Paris Visite Card) 1~5 ZONE (교외, 베르사유 포함) 약 40.98 us$

가는 길 : 샤를드골 공항– 북역(GARE DE NORD) 40분소요, 북역의 1층 교외선 PARIS SUBURBS선에서 퐁투아즈(PONTOISE) 45분소요, 퐁투아즈에서 오베르(AUVERS)까지 10분소요

　나는 암스테르담의 '빈센트 반 고흐 국립미술관'에 들러 편년에 따라 정연하게 전시된 그림을 보면서 깊은 감명을 받았지만, 그가 살아 있던 시절에는 그의 그림이 사람들에게 감동을 줄 수 있다는 것은 상상조차 할 수 없는 일이었다. 몇 개의 평론이 그에 대한 긍정적인 평가를 내린 적이 있지만 그의 그림은 그의 시대와 간극을 가지고 있었다. 용광로에서 녹아내리는 현란한 보석들의 용액을 화판에 부어내는 몽티셀리의 그것보다 더 화려하고 완벽하다고 한 알베르 오리에의 평론이 있었지만 여전히 그의 그림에는 힘겨운 삶의 여운이 남아있다. 고흐 미술관에서 헤이그와 드렌터

Drenthe 시절, 누에넨과 안트베르펜, 파리, 아를, 생 레미와 그의 마지막 안식처 오베르 시절의 전시관을 돌면서 그의 그림에 대한 경외심은 커졌고, 그 시간이 미술순례라 할 만큼 가슴 뭉클한 시간이 된 것은 나뿐만이 아니라 순례객 모두가 경험하는 일이다.

사실 그간 어떤 여행에서건 고흐의 그림과 떨어진 적은 별로 없었다. 어느 지역, 어떤 미술관에서도 그의 그림은 놀라움과 감동을 전해 주어 지난 10여 년간은 그를 이해하기 위한 시간이었는지도 모른다. 오르세 미술관에서 꼭 빼놓지 않고 찾는 그림이 〈오베르 교회〉다. 목사가 되고자 했던 그의 신앙심은 예배당을 여러 차례 그리게 된다. 1875년 드라우트에서 열린 밀레의 전시회에서부터 그의 마음속에 자리 잡은 그레빌의 교회는 고흐에게 평생의 주제로써 자화상과 함께 그 내면세계의 또 다른 기초가 되었다. 〈오베르 교회〉는 오래된 종각에서 비스듬히 내려온 지붕의 처마, 안이 보이지 않는 창문, 두 갈래 갈림길, 여인의 총총한 발걸음, 노란색과 어두운 회색의 대비와 짧은 붓질로 덧칠한 그림이다. 두 갈래의 길에는 수많은 사람들이 지나갔던 흔적이 고스란히 점으로 남는다. 단순한 표현이지만 압축적인 의미와 청, 녹, 황색으로 삶의 기쁨, 애환을 표현한 이 그림은 그가 죽기 한 달 전의 그림이다. 그림으로 사람들의 마음속에 부활한 오베르의 모습은 어떨지 궁금해진다.

이번 파리 여행에는 오베르 교회가 있는 그의 마지막 정착지인 파리 근교의 오베르 쉬르 우아즈에 가려한다. 오베르 쉬르 우아즈란 '우아즈 강이 있는 오베르'라는 뜻으로 그 정감 있는 이름처럼 오베르에 대한 기대감에 부풀어 있었다. 아침 일찍 샤를드골 공항에서 1-5구간을 커버하는 One Day 티켓 Paris Visitte 을 끊었다. 무슨 좋은 일이 생기려는지 이태리 청년의 멋들어진 오솔레미오를 들으면서 어느새 북역 Gare de Nord 혹은 Paris de Nord로 부

를에 도착했다. 1층 교외선 Paris Suberbs 에서 퐁투아즈 Pontoise 까지는 40분이 걸렸다. 여기에서 기차를 다시 한 번 갈아타야 하는 번거로움이 있다. 하지만 여기서 오베르까지는 4정거장밖에 되지 않는다.

오베르 쉬르 우아즈 Auvers Sur Oise

역을 나서자 고흐의 풍경화가 그려진 안내판이 보였다. 고흐 정원이란 꼬리표를 붙인 도비니의 정원은 갖가지 꽃들로 장식된 명화의 한 장면처럼 정돈되어 있다. 이곳에서 마치 베토벤의 머리에 남루한 군인복장을 한 청동조각 하나를 만나게 된다. '빈센트 반 고흐 기념비'다. 작가는 자드킨

자드킨의 〈고흐 기념비〉, 1956

으로 고흐 기념비의 연작을 통해 전우애처럼 간절한 고백을 나타낸 작품이다. 2차 세계대전이 발발하자 미국으로 간 그는 에른스트, 몬드리안, 페르낭 레제 등과 더불어 망명 예술가전을 열기도 했다. 1945년 파리로 돌아온 그는 사랑이라는 주제와 조형을 결부시키는데, 그 중 반 고흐 연작은 단순하고 청동의 차가움을 띠고 있었지만 가슴 깊은 내면의 소리를 내는 작품이었다. 청동의 투박한 옷은 나무 조각 같이 거칠다. 오른손에는 붓, 어깨에는 찌그러진 물감 통, 등에 이젤을 맨 모습은 다각적인 시각에서 출발하는 피카소의 그것과도 유사하고 모딜리아니의 작품과도 크게 다르지 않았지만 사실주의에 대한 거부감이라는 면에서는 고흐의 작품과 일맥상통하는 점이 있었다.

오베르 마을의 중심인 시청을 그린 작품 〈오베르 시청 광장 La Mairie D'Auvers〉은 예전의 모습을 그대로 간직하고 있다. 양편에 있는 두 그루의 나무는 120년 전 고흐가 바라본 그 나무인지는 모르겠으나 2층 베란다에 프랑스 국기를 꽂은 그 모습은 그림 속 풍경 그대로였다. 확실히 이 시기 고흐의 그림은 역동성을 가지고 있었지만 특유의 소용돌이 터치를 사용하면서 불안한

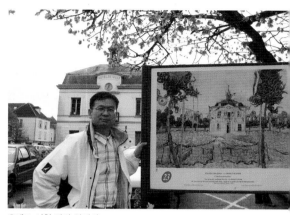

오베르 시청 광장 앞에서

마음을 보이기 시작했다. 그러나 〈오베르 시청 광장〉은 좌우대칭으로 그림의 한가운데 시청을 둠으로써 안정된 구도를 보여준다. 이때는 거의 밤낮을 가리지 않고 그림을 그려 모든 정념은 그림으로 향했던 시기다. 불과 70일 동안 머문 오베르에서 그가 80점 이상을 그린 것을 보면 하루에 한 점 이상을 완성시켜 창조적인 작업에 거의 모든 에너지를 쏟아 부었음을 짐작할 수 있다.

시청을 지나 유치원 옆길로 들어서면 라부의 여인숙이 보인다. 현재는 '고흐의 집 Maison de Van Gogh'이라 불리며 1층은 레스토랑으로 이용되고 2층은 고흐 기념관으로 운영되고 있다. 이 라부의 여인숙은 벨기에 실업가에 의해서 고흐 자료관으로 바뀌게 된다. 식당 옆으로 나 있는 나무계단을 올라가 뮤지움 샵에 이르면 제일 먼저 슬라이드 상영실로 안내를 받는다. 슬라이드 상영실에는 일본인 부부가 먼저 앉아 있었다. 처음에는 가벼운 마음

라부의 여인숙

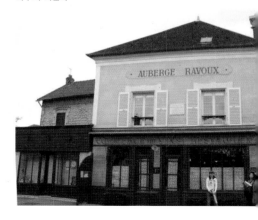

오베르 교회에서의 기념 사진

으로 슬라이드를 감상했지만 시간이 흐를수록 일행의 마음은 긴 침묵과 명상으로 가득 찼다. 자화상으로부터 시작된 슬라이드의 해설은 짧은 프랑스어 자막으로 시작되었지만 오베르 마을의 오랜 기억을 더듬어 올라가기란 그리 어렵지 않았다. 마을의 옛 모습과 고흐와 관련된 그림 풍경들이 연속으로 나오면서 오로지 그림에만 빠져 일생을 힘들고 지치게 산 한 청년을 떠오르게 한다. 3층에는 그의 생의 마지막 안식처였던 다락방을 만날 수 있다. 두개의 방으로 이뤄진 이곳은 방과 작업실로 나누어져 있는데 방에는 아를에서 그린 '빈센트의 침대' 대신 철제침대 하나와 그림과 유사한 나무 의자 하나가 보인다. 천정에는 조그만 광창에서 햇빛이 비치고 있다. 지금은 볼품없는 곳이지만 한때는 그의 최고작인 〈오베르 교회〉, 〈까마귀 나는 밀밭〉 등을 낳은 산실이었다. 꼬불꼬불한 작은 골목길을 지나 계단에 올라서니 마을 아이들이 교사의 인솔 하에 언덕을 오르고 있었다.

"혹시 우리와 같이 고흐의 무덤으로 향할까?" 오래된 옛길을 따라 5분 정도 걸으니 오베르 교회가 보였다. 실제의 오베르 교회는 천년의 역사만큼이나 외벽에는 세월이 녹녹히 녹아 있었다. 교회는 공사 중이었으나 고흐의 그림 방향인 뒤와 측면에서는 공사현장이 보이지 않아 그림과 유사

하게 사진을 찍을 수 있는 것이 다행이었다. 입간판에 있는 고흐의 그림이 오히려 실제 오베르 교회보다 더 강렬한 느낌을 준다. 오렌지색 지붕은 세월의 흔적으로 거무스레하게 변했고 푸른 스테인드글라스는 주인 없이 비어있는 집처럼 군청색으로 채워져 있어 그림은 있는 그대로의 모습이 아니라 많은 변형이 이뤄진 것을 알 수 있다.

고흐는 여동생에게 오베르 교회와 관련된 편지한통을 보낸다. "마을의 교회를 아주 큰 화폭에 담았다. 하늘은 단순하고 심오한 코발트색으로 나타냈고 스테인드글라스는 군청색으로 표현했다. 지붕은 부분적으로 오렌지색을 띤 보라색이다. 전경에 보이는 꽃과 초목의 푸른빛은 누에넨의 낡은 탑과 묘지에서 유심히 보았던 것과 같은데 지금은 단지 그 색채가 더 풍부하고 화려하다."고 적었다. 아마 이 그림을 그리면서 그는 고집스럽고 완고한 아버지의 작은 목사관과 그 앞에 피어있던 꽃을 기억하고 있는 모양이다. 그는 아버지와의 불화로 교회 그림을 그리지 않았는데 이곳에서 다시 교회 그림을 그린 것이다. 교회란 주제로 회귀한 것은 죽음을 예감한 것일까? 해가 뉘엿뉘엿 지고 있는 해질녘에 길을 가는 한 여인이 밟고 있는 길과 푸른 하늘, 비뚤어진 교회는 변형과 단순화를 통해 표현주의적 그림으로 변화하고 있다.

고흐의 〈오베르 교회〉, 1890

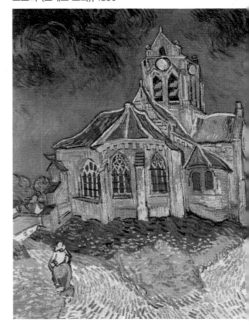

오베르 교회 옆길을 따라 위로 올라가면 오베르의 마지막 비경 〈까마귀 나는 밀밭〉이 광대하게 펼쳐져 있었다. 마치 이곳은 밀레의 바르비종처럼 원래 그대로의 모습을 간직하고 있다. 우리가 갔을

까마귀 나는 밀밭의 실제 배경

때는 누런 밀밭은 보이지 않았고 군데군데 유채꽃이 피어 있는 것이 보였다. 고흐는 끝없이 펼쳐진 밀밭에서 무엇을 생각하고 있었을까? 까마귀, 죽음, 먹구름, 샛노란 밀밭의 풍요로움, 고통, 고독, 두려움과 같은 그저 혼란스러운 단어들을 계속 되뇌었는지 모른다. 동생 테오에게 보낸 마지막 편지에 "나는 그림에 내 운명을 걸었으며 이제 그 반은 성취한 느낌이다. 나머지 반은 어쩌면 더 이상 필요하지 않을지도 모른다."는 글에서 죽기 전에 자신의 예술적 목표를 어느 정도는 성취했다고 보았던 모양이다. 〈까마귀 나는 밀밭〉에는 세 갈래의 길, 까마귀, 검푸른 하늘과 대조적으로 휘몰아치는 스산한 바람을 느낄 수 있다. 기울어진 밀밭은 내적표현의 탐구이기에 또 다른 영혼과 삶의 묘사로 생각된다. 아니 이런 미사여구가 아닌 죽음으로써 그림의 완성에 종지부를 찍고자하는 광란적 의지의 표현일 수도 있다.

어느새 우리는 그의 마지막 안식처인 묘지 앞에 섰다. 그의 묘지를 찾는 것은 어렵지 않았다. 어린 학생들과 순례객들의 발길이 끊이지 않아 덩굴 무덤 앞에 체온이 느껴지는 꽃송이들이 놓여 있었기 때문이다. 작은 들꽃 몇 송이를 가져다 그의 가슴 위에 두었다.

고흐의 무덤 옆에는 동생 테오가 함께 누워 있다. 고흐의 마지막 순간,

테오는 여동생 리스에게 이렇게 편지를 보낸다. "나는 죽어가는 형의 침대 옆에서 빨리 회복되어 이 슬픔과 고통에서 벗어나라고 말했으나, 슬픔은 영원히 존재하는 것이라며 죽기를 원했단다. 나는 형의 뜻이 무엇인지 잘 알고 있다. 잠시 숨을 가쁘게 쉬고 고통을 느끼며 그렇게 그는 눈을 감았단다."

고흐와 테오의 묘지

리스에게 보낸 편지에서 고흐의 죽음을 쉽게 받아들이지 않던 테오 역시 고흐가 숨을 거둔지 1890.7.29 불과 6개월 만에 정신병 발작으로 세상을 떠나게 된다. 테오는 그토록 원하던 형의 유작전을 열지 못한 채 세상을 떠났고, 그것은 부인 조의 몫이 되어 버렸다. 그의 부인은 재혼 후 고흐의 작품을 네덜란드로 모두 가져간다. 고흐와 테오의 편지를 모아 출간하고 잇달아 연 유작전은 뜻하지 않게 엄청난 반향을 일으키게 된다. 고흐와 테오의 편지에서 그림 외의 또 다른 내면적 표현과 예술적 평가가 내려진 것이다. 그렇게 본다면 고흐의 그림은 그림의 가치보다 형제의 사랑이 더 앞선 것 같다.

평면적 가치의 아름다움을 표현한 고갱, 큐비즘을 예고한 다시각적 작품을 구사한 세잔보다 고흐의 그림에서는 고독한 삶에서 피어난 슬픈 영혼의 모습을 발견할 수 있다. 오베르 쉬르 우아즈는 그 자신의 위로에서 출발해 이제는 고통 받고 힘든 삶을 사는 현대인 모두의 성지가 되었다. 까마귀 나는 밀밭 위, 초라한 넝쿨무덤을 찾아 작은 묘지 앞에 섰다. 오늘 하루 고흐의 마지막 안식처 오베르에서 본 것은 그림이 있는 풍경이 아니라 고결한 영혼의 자서전이다.

파리의 일 번지
노트르담의 자유로움과
화가 나혜석의 〈정원〉

파리의 날씨는 때로 종잡을 수가 없다. 파리를 추억할 때는 파리지앵의 변덕을 닮은 파리의 하늘을 그리워해야 한다고 했던가? 노트르담 성당에 도착하니 아침에 한두 방울씩 내리던 비와 세찬 바람이 잠잠해졌다. 세계각지에서 모여든 낯선 사람들이 누르는 셔터소리만큼이나 이곳의 아침 분위기는 자유로웠다. 잠시 일행들의 기념사진을 찍고 우리는 마티스와 피카소 그리고 여류화가 나혜석이 그랬던 것처럼 생 미셸 다리에서 멀리 노트르담을 바라보았다.

1944년 2차 대전이 끝나갈 무렵, 나치의 지배하에 있던 파리의 마지막 모습을 지켜본 피카소는 바로 이곳에서 〈노트르담의 조망〉을 화폭에 담았다. 화면 속 하단에는 노랑, 빨강, 주황색의 배가 3척, 중단에는 생미셸 다리, 상단에는 노트르담 성당이 입체적 조망으로 놓여있지만 인파로 북적되던 번잡함도 자유로움도 시간이 멈춘 것처럼 주변에 둘러싸인 도로에 의해 차단되어 있었다. 내가 고등학교를 졸업하고 대학에 들어간 해 '파비

안느'라는 영화를 본 적이 있다. 그때는 감성이 풍부한 때라 2차 세계대전이란 역사적 비극 속에서 벌어지는 사랑하는 사람들의 만남과 헤어짐은 오랫동안 뇌리에 남았다. 당시 흥행에도 성공한 이 영화는 2차 대전이 발발되기 직전 자유와 희망의 상징으로 가득 찬 파리에서 만난 친구들이 각자의 나라로 돌아가 서로 적이 되는 멜로풍의 영화였다. 사실 이 영화 덕분에 대학시절부터 파리는 꼭 한번 오고 싶은 동경의 대상이 되었고, 문화재와 미술에 관심을 둔 후에는 피카소의 〈노트르담의 조망〉 역시 내가 다시 노트르담을 찾게 한 이유 아닌 이유가 되어 버린 지 오래다. 그러나 지금은 노트르담과 알렉산더 대교가 있는 센 강변은 소매치기들의 소굴이 되어 버렸다. 관광객들의 만족도 조사를 한답시고 집시들이 삼삼오오 관광객에 접근하면서 가방 속 지갑을 훔치고 심지어는 가방을 찢기도 한다. 도대체 경찰들은 어디에 있나요?

화가 나혜석의 〈정원〉

이번에 파리 노트르담을 찾은 이유는 나혜석이란 화가의 흔적을 찾기 위해서다. 아니 거창하게 화가의 일생을 운운하기보다는 1931년 조선미술전람회에 특선한 〈정원〉이란 작품의 배경이 된 장소를 찾아보기 위해서였다. 석사학위 논문을 준비할 때 조선미술전람회에 관한 자료를 찾으면서 알게 된 나혜석이란 여류화가는 시대를 앞선 여성이었다. 과거의 풍속과 권위가 겉으로는 흐물흐물해졌지만 오히려 정신적 봉건사상은 더욱 강건해진 시기가 근대라는 시대였다. 비록 모던보이와 모던걸이 댄디즘을 가장하지만 신여성의 지위는 제한적이었고 결혼이라는 더 큰 정신적 봉건제가 여전히 존속했다. 나혜석은 이러한 시대를 살면서 여성으로서의 억압

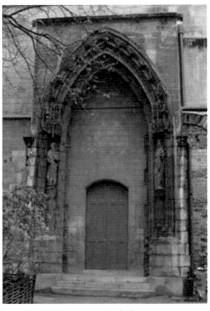

[좌] 나혜석이 '조선미술전람회'에 출품한 그림 〈정원〉 / [우] 클뤼니 미술관 뒷문

된 껍질을 벗으려 몸부림쳤다. 만약 한 시대를 앞선 것이 죄라면 죄일 테지만 말이다.

그녀는 애인 최승구가 결핵으로 죽은 뒤 일종의 계약결혼 같은 타협점을 찾아 1920년 변호사 김우영과 결혼한다. 그런데 이들은 나혜석의 옛 애인 최승구의 무덤이 있는 전남 고흥으로 신혼여행을 떠난다. 남자로서 나혜석의 행동을 받아들이기가 쉽지는 않았겠지만, 그래도 이해해 보고자 한다면 나혜석은 이 여행을 최승구를 잊고 김우영을 남편으로 받아들이는 출발점으로 생각했을 것이다. 그런데 느닷없이 나혜석은 김우영에게 최승구의 비석을 세워줄 것을 요구한다. 일종의 새로운 출발을 위한 당당한 신고식인 것이다. 요즘 변변찮은 남성에 비교해 얼마나 당찬 출발인가? 이러한 그녀가 1927년 일본 외무성의 초청으로 남편 김우영과 함께 세계

일주 여행을 떠나게 되는데, 이때 그녀가 본 파리는 여성의 자유와 해방
이라는 새로운 질서가 존재하는 신천지였을 것이다. 이곳에서 삼일독립선
언에 참여한 33인 대표 중 한명인 최린이라는 한 남자를 만나게 되고 그
와의 짧은 로맨스는 결국 그들 부부가 이혼에 이르는 빌미를 제공하게 된
다. 그녀는 서양화를 전공한 최초의 여성 중 한명이지만 화가로서 그다지
성공한 사람은 아니었다. 현재 남아있는 그녀의 전성기 작품은 일부 도록
에만 남아있을 뿐이고, 현존하는 작품은 겨우 30여 점이 있을 뿐이다. 얼
마 전 파리생활 때 그린 그림 한 점이 발견되었다는 기분 좋은 기사를 보
았다. 내가 찾고 있는 〈정원 1931〉이란 작품은 그녀가 이혼 후 처음으로 조
선미술전람회에 출품한 작품이었다. 뜻하지 않게 조선미전에서 특선을 차
지한 그녀는 이혼의 아픔과 좌절을 뒤로한 채 화가로서의 성공적인 삶에
대한 새로운 희망을 품게 된 시기가 아니었나 싶다.

중세미술의 보고,
클뤼니 미술관

🏛 홈페이지 : www.musee-moyenage.fr

🏛 주소 : 6, place Paur Painleve, 75005 Paris

🏛 지하철 혹은 RER : Cluny-La Sorbonne역, Saint-Michel역

🏛 개관시간 : 09:15-17:15(매주 화 휴관, 1/1, 5/1, 12/25 휴관)

🏛 입장료 : 8유로

생미셸에서 클뤼니 미술관까지

내가 알고 있는 것은 나혜석이 그린 〈정원〉의 배경이 클뤼니 미술관Musée Cluny 근처라는 사실 뿐이었고 그녀의 그림을 조그맣게 복사해간 것이 자료의 전부였다. 일단 클뤼니 미술관을 목적지로 삼아 지도를 펼쳐 들었다. 노트르담이 있는 생미셸에서 클뤼니 미술관을 찾기는 어렵지 않았다. 생미셸로를 따라 직진하면 생제르망 거리가 나오고 이 길을 건너 조금 더 올

라가면 소르본느 대학이 보이는데 그 바로 앞의 정원 너머 있는 건물이 클뤼니 미술관이다.

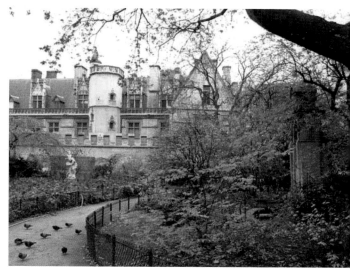

클뤼니 미술관의 정면이며 뒷면은 나혜석의 〈정원〉이 그려진 곳으로 지금은 동네정원이 되었다.

〈정원〉 그림이 복사된 흑백사진 한 장을 들고 클뤼니 미술관 후원에 감춰진 〈정원〉에 등장하는 문을 찾았다. 현재 그곳은 미술관의 뒤뜰로 어린이들 놀이터로 이용되고 있었다. 아주 오래된 나무 뒤로 감춰진 그 문은 첫눈에 범상치 않았다. 그러나 언뜻 보기에도 나혜석이 그린 그림과는 차이가 있었다. 아마 그것은 파리 시절 데생으로 남겨둔 작품을 몇 해 후 다시 그리면서 어느 정도는 작가적 상상력이 더해진 부분이 있었을 것으로 생각되지만, 지금의 문 또한 당시와는 차이가 있을 것으로 짐작이 된다. 당시 문으로 이용되었을 열주列柱 가 있는 개방적인 문은 현재 붉은색으로 칠을 해 사람들의 왕래가 끊긴 지 오래되어 보인다. 나는 이곳에서 기념사진 한 장을 찍으며 생제르망 길을 내려오면서도 왜 하필이면 그림처럼 아름다운 파리의 수많은 명소를 두고 작은 미술관 뒤뜰에 있는 오래된 문 하나를 그렸을까 하는 의문을 쉽게 풀지 못했다. 그러나 한 가지 분명한 것은 소르본느 대학과 미술학교의 젊은이들이 붐비는 이 근처가 그녀에게는 머나먼 봉건적 나라 조선에서 벗어난 페미니즘의 상징이었고 때로는 그녀만의 비밀이 간직된 장소였음을 짐작하면서 우리는 가던 길을 재촉했다. 여행을 다녀온 후, 나혜석 화가의 자료를 찾아보니 1948년 요양원

클뤼니 미술관의 태피스트리 전시

에서 행방을 감췄다가 1949년 어느 날 길거리에서 발견되어 행려병자로 생을 마감했다고 한다. 너무나도 앞선 그의 가치관에 경의를 표한다.

이제 클뤼니 미술관으로 들어갔다. 그곳은 고딕양식으로 지어진 아주

오래된 성처럼 보였다. 입구에 있는 작은 문을 통해 들어갈 때는 별로 기대하지 않았는데 생각보다 많은 전시 유물에 눈이 휘둥그레진다. 참새가 방앗간을 지나치지 못한다고 이런 오래된 미술관을 그냥 지나칠 수 없다. 바깥에서 기다리는 일행들이 금방 다녀온다는 내 말을 믿고 커피 한잔 마시는 동안 나는 이곳 사진을 찍어야 했다. 유리로 된 쇼케이스나 지나치게 어두운 곳은 그냥 지나치기 일쑤였지만 온갖 상상을 하면서 중세시대로 거슬러 올라간다.

이곳은 원래 1884년에 설립된 국립 중세미술관 Moyen Age 이다. 15세기 경에는 클뤼니 수도원으로 이용되었기 때문에 현재도 '중세미술관'이란 공식 명칭보다는 '클뤼니 미술관'으로 더 많이 알려져 있다. 프랑스 혁명 때 이곳은 혁명군에 의해 한때 점령되기도 했고, 1833년에는 아마추어 중세유물 컬렉터 솜나르 알렉산더에게 임대되기도 하였다. 1842년 솜나르가 사망하자 정부는 이 건물과 유물 1,400여 점을 사들여 박물관으로 개방한다. 현재는 약 2만여 점의 유물을 소장하고 있으며, 그중 태피스트리는 대표적인 전시품 중의 하나다. 특히 건물의 이층에 올라가면 많은 태피스트리를 볼 수 있는데 그중 〈유니콘을 데리고 있는 여인 Lady and the Unicorn 〉은 이곳의 명물이다. 25년 전 파리를 처음 방문했을 때 선배 한명이 나에게 파리의 명물인 태피스트리 tapestry 를 구입하라고 권했다. 지금도 방안 한구석을 차지하고 있는 태피스트리의 전통이 바로 이것에서 시작한다는 것을 안 것은 그리 오래되지 않았다. 아무튼 이 작품은 15세기 후반 프랑스 미술가에 의해 디자인되고 제작은 플랑드르에서 이뤄졌다고 한다. 1841년 메리메는 프랑스 중부의 한 성에서 일부 손상된 〈유니콘을 데리고 있는 여인〉 연작 6점을 발견한다. 1882년 프랑스 정부는 이 사실을 알고 파리의 클뤼니 미술관에 소장하기 위해 이 태피스트리를 사들였고, 복원 후 특별

히 지정된 방에 걸어두었다. 현재는 이곳을 대표하는 작품으로 유명하다. 이 태피스트리의 정체를 캘 수 있는 열쇠는 태피스트리에 사용된 문장^{紋章}이다. 파리의 귀족 장 르 비스트 가문의 문장은 소장자를 파악하는 중요한 단서가 된다. 태피스트리에 등장하는 여인들의 옷과 태피스트리 직조 기술은 이 태피스트리의 탄생 시기를 15세기 말쯤으로 짐작하게 하지만, 르 비스트 가문의 누가, 언제, 왜 의뢰했는지를 구체적으로 아는 것은 여전히 수수께끼로 남아 있다.

총 6점의 연작으로 구성된 이 작품은 '촉각', '시각', '미각', '후각', '청각', '나의 유일한 소망'이란 제목으로 주제에 따라 나름의 특징을 담고 있다. 예를 들면 미각의 작품 속에는 음식이 들어 있을 테고 청각은 악기가 들어있을 것이다. 그러나 '나의 유일한 소망'이란 제목을 담은 〈유니콘을 데리고 있는 여인〉은 어떤 소망을 담고 있을까? 양, 소, 토끼 등이 외곽을 감싸고 장막을 열어 제친 화려한 복장을 하고 있는 여인은 그 옆에 있는 시종에게 뭔가를 받고 있다. 숲속의 공주처럼 사람과 자연의 피조물이 함께 공존하는 세상 바로 그것이 그녀의 소망일까? 장막의 양쪽에는 사자

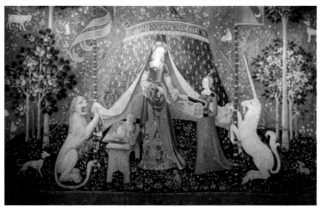

클뤼니 미술관의 〈유니콘을 데리고 있는 여인〉

와 유니콘이 앞발을 들고 뭔가를 축하하는 듯한 모습이다. 원근법이 전혀 적용되지 않았지만 그 화려함과 구성의 세밀함이 돋보이는 이 작품은 중심인물은 크게 주변인물은 작게 그리는 원근법 이전의 화풍을 간직하고 있어 오히려 정감이 간다. 태피

스트리는 벽화와 조각을 대신하고 방한과 보온을 위해 발전한 장식공예의 일종이다. 태피스트리, 콥틱 Coptic 텍스타일, 알라버스터, 대리석 조각, 스테인드글라스 등 각 전시관을 관람한 후 긴 터널 같은 계단을 내려가면 이 건물의 아래가 로마 목욕탕이었다는 것을 알 수 있다. 작은 로마 위에 파리의 중세수도원이 만들어졌다는 사실이 놀랍다.

근대조각의 기념비,
로댕 미술관
Musee Rodin

🏛 **홈페이지 및 위치 :** http://www.musee-rodin.fr/
🏛 메트로 13호선 바렌(Varenne)역에서 79 Rue De Varenne, RER 이용 시 Invalides 역
에서 내리면 된다.
🏛 트로카데로 궁전에서 에펠탑을 바라보는 거리가 샹드마르스인데 이 길을 따라 에펠탑
을 지나면 앵발리드란 군사 박물관(나폴레옹 박물관)이 있는데 이 근처에 로댕 미술관
이 있다.
🏛 **개관시간 :** 금, 토, 일 10:00~17:45(티켓판매 : 오후 5:15)
🏛 **입장료 : 7**유로(정원 2유로)

로댕 미술관, 내러티브^{Narrative}가 살아 있는 곳

얼마 전 상트페테르부르크에서 미켈란젤로의 〈웅크리고 있는 소년〉을
보았다. 평소 미켈란젤로가 주장했듯이 그는 조각을 하는 것이 아니라 자
연 속에 있는 원형을 단지 꺼낼 뿐이라는 사실을 입증하는 경이로운 작품

이었다. 작품의 입체감과 순수함, 거친 터치, 커팅 부분을 남겨 미완성적 느낌을 주는 그의 작품은 평소 그가 가진 조각예술을 짐작하게 했다. 이렇게 미완성적 느낌을 주는 작품을 Non-Finito ^{미완성품}라 하는데 로댕의 조각 역시 미켈란젤로의 Non-Finito에 영향을 많이 받았다. 그것은 로댕이 이태리 여행 후 그에게 남겨진 숙제며 근대미술의 사명감이기도 했다. 신과 건축에 종속된 전시대의 조각을 하나의 독립적인 부문으로 거듭나게 한 것은 로댕의 예술사적 업적이다. 이러한 이유로 우리는 로댕을 근대조각의 효시라 부르는 것이다.

오래전 파리의 로댕 미술관을 처음 찾은 적이 있었다. 당시는 박물관·미술관학을 전공하기 전이라 주로 고대 조각과 동서양 조각의 비교공부를 많이 했었다. 그러나 이번에 미술관의 구석구석을 살펴보면서 로댕의 내

로댕미술관 전면

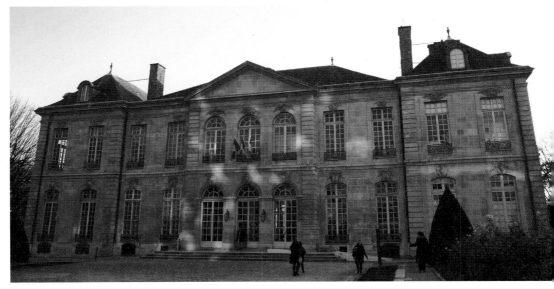

면세계와 이곳에서 소장하고 있는 고흐의 '탕기 아저씨'를 보고 싶어 일행과 함께 이곳을 찾았다.

　오늘은 센 강의 파란 물결이 하늘에 비친 것 같은 맑은 하늘이다. 루브르, 오르세 미술관, 튈르리 정원, 콩코드 광장, 오랑주리 미술관을 지나 센 강변을 기분 좋게 거슬러 올라간다. 마치 연어가 제 고향을 찾아가듯 종종걸음으로 가면 어느 새 알렉산드리아 3세 대교에 이른다. 번잡한 이곳을 가로질러 에펠탑으로 곧장 향했다. 늘 파리에 가면 즐기던 길이지만 혼자 걷던 날에 비해 동행이 있다는 것은 더 큰 즐거움이다.

상드마르스에서 본 에펠탑

이야기가 살아있는 로댕 미술관

　트로카데로 궁전에서 에펠탑을 바라보는 공원이 상드마르스인데 이 길을 따라 에펠탑을 지나면 군사박물관이 바로 보인다. 에펠탑 아래에서 허기진 배를 채우러 샌드위치 하나를 먹었다. 비둘기가 얼마나 많은지 이들의 눈치를 보느라 먹는 둥 마는 둥 서둘러 자리를 정리했다. 이 에펠탑은 1889년 프랑스 대혁명 100주년을 기념해 열린 만국박람회 때에 세워진 것이다. 높이 320m에 가스등 2,000개를 단 에펠탑은 엄청난 화젯거리였지만 건립 당시에는 많은 지식인들이 반대했었다. 프랑스의 유명 작가인 모파상은 에펠탑이 파리의 흉물이 될 것이라 공공연히 비판하면서도 식사는 에펠탑 아래 있는 레스토랑에서 했다고 한다. 왜

냐하면 파리에서 에펠탑이 보이지 않는 유일한 곳이 에펠탑 아래밖에 없었기 때문이다.

에펠탑을 지나면 앵발리드라 불리는 군사박물관을 볼 수 있는데, 로댕 미술관은 군사박물관의 긴 벽면을 따라 하얀 색 대리석 건물로 되어 있다. 입구 전면은 새로 만들어져 현대식으로 깔끔하게 단장되어 있었고 우측에 있는 뮤지움 샵은 외부에서도 보이도록 개방적으로 꾸며져 있다. 오후임에도 입구에는 많은 사람들이 줄 지어있다. 로댕 미술관은 로댕이 만년에 사용하던 아틀리에를 1916년 국가에 작품과 함께 기증하여 현재 국립미술관으로 개장 중인 곳이다. 로댕은 1895년부터 뫼동 ^{Meudom} 에 있는 저택을 작업실로 이용하다가, 1916년에 뇌출혈로 건강이 악화되자 자신의 남은 모든 작품을 기증하게 된다. 1917년 그는 그에게 평생을 바친 부인 로즈와 뫼동에 있는 그의 저택에서 1월 29일 결혼식을 거행한다. 그가 죽기 불과 몇 달 전이다.

로댕 작품의 파편성과 완전성

뫼동에 있는 로댕 미술관의 아름다운 정원에는 입구 오른쪽에 〈생각하는 사람〉이 나무숲에 우뚝 솟아있어 관람객의 눈길을 사로잡는다. 〈세 사람의 망령〉을 지나면 길 끝에는 로댕조각의 종합세트인 〈지옥의 문〉이 자리 잡고 있다. 나는 건물의 입구에 들

로댕 미술관 정원 : 〈생각하는 사람〉

어섰다.

건물의 첫 갤러리에는 〈걷고 있는 사람〉이라는 토르소와 두상조각이 있다. 이는 〈세례 요한〉이란 완성작을 만들기 위한 습작으로 그는 〈걷고 있는 사람〉과 〈세례 요한〉의 두상을 여러 점 만들게 된다. 1층은 세례 요한을 만들기 위한 제작과정을 보여주는 곳으로 〈세례 요한〉 조각을 중심으로 그의 습작들이 배치되어 있다. 〈세례 요한〉이란 작품은 살롱에 출품하여 3등상을 받았는데 이 작품은 미켈란젤로의 다비드와는 달리 인체의 근육이 잘 드러나고 검은 청동의 재질이 긴장감을 자아내고 있는 작품이다.

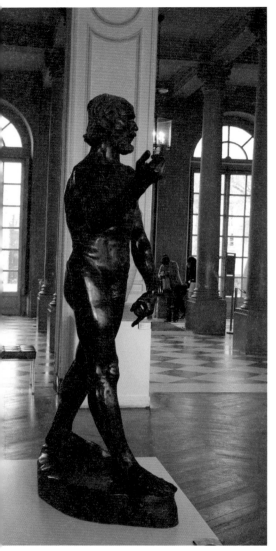

로댕의 〈세례 요한〉

동년배 화가 에드가 드가가 이 〈걷고 있는 사람〉을 보고 "왜 머리와 팔을 제거했습니까?"라며 로댕에게 질문하자 로댕은, "머리와 팔로 걸을 수 있는 사람이 어디 있습니까? 나는 단지 다리로 걷고 있는 사람을 표현하려 했을 뿐이지요."라 대답한다. 이 말은 로댕이 얼마나 동작의 표현과 부분적인 파편성을 중요시했는지를 보여주는 일례라 생각된다. 한때 로댕의 비서기도 했던 시인 라이너 마리아 릴케는 『로댕의 파편화된 인체조각의 연구』에서 "로댕의 팔 없는 조각은 완성된 것이기 때문에 필요한 것은 더 이상 아무것도 없다."라

는 말로 그의 파편성의 완전성을 인정하고 있다.

마르코타주

2층에는 발자크 작품의 소형 브론즈와 〈옷을 벗은 발자크〉 등 완성작 이전의 실험적 습작을 보여주고 있다. 이는 로댕이 해부학적으로 얼마나 완벽한 작품을 만들기 위해 노력했는지를 알게 해준다. 그는 발자크를 알기 위해 그가 자주 들른 양복점을 찾아내 그의 치수를 알아내는 등 그에 대한 자료를 수집하는 치밀함을 보인다. 그래서 그는 실제 인물에 가까운 발자크를 만들게 된다. 아무리 그렇다지만 옷을 벗고 불룩한 배를 드러낸 발자크를 왜 제작했을까? 이런 것을 '마르코타주'라 하는데 완성되지 않은 작품에 다른 조각물을 덧대어 별개의 작품을 하나의 작품으로 만드는 것을 의미한다. 실제 로댕의 작품은 이렇게 실험수준에서 완성이란 단계로 나아간다. 사실 이곳 로댕 미술관을 오지 않으면 발자크의 마르코타주를 이해하기 힘들다. 오르세 미술관에도 발

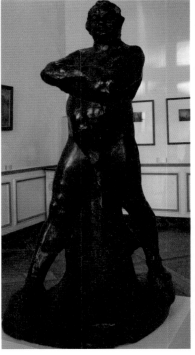

로댕 미술관 실내 : [좌] 옷을 벗은 발자크 습작
[우] 발자크 완성작 소형브론즈

자크의 석고 작품이 있긴 하지만 그것은 이미 주물로 완성하기 전 단계인 석고 습작이기 때문이다. 아무튼 이로 인해 로댕은 발자크의 위대함을 훼손시켰다는 이유로 프랑스 문인협회에서 소송을 걸겠다는 위협에 직면한다. 결국 발자크에게 거친 양감의 외투를 걸침으로써 몸을 가리게 했지만, 그의 얼굴 전면에는 강인한 내면의 모습이 고스란히 드러나 있다.

로댕 미술관에 있는 〈지옥의 문〉, 로댕 사후에 주조

로댕 작품의 종합세트, 〈지옥의 문〉

　2층의 갤러리에는 〈지옥의 문〉에 사용된 조각들의 단편적인 작품들이 많이 보였고, 특히 〈칼레의 시민〉에 이용된 6명의 인물들에 대한 습작과 테라코타 작품이 대리석으로 만들어진 것이 인상적이었다. 〈지옥의 문〉은 로댕이 사망하기 전까지 20여 년 동안 쉴 새 없이 생각하고 작업을 반복했던 작품이다. 그의 전성기에서부터 그가 세상을 떠나기 전까지 계속해서 작업해 왔던 결과, 그의 걸작 대부분이 이 하나의 조각에 모두 포함되어 있다. 독자적인 공간을 가진 〈세 망령〉이 지옥의 문틀 상단을 장식하고, 문 상인방 쪽에는 〈생각하는 사람〉이 자리 잡고 있다. 〈세 망령〉은 모두 고개를 한쪽 방향으로 떨구고 머리와 어깨가 수평이 되어 있다. 뭔가에 절망하는 모습은 미켈란젤로의 〈반항하는 노

예>와 흡사하다. 아마 이탈리아 여행
후 그는 미켈란젤로의 작품에 많은 관
심을 가지고 그를 모방하고 재창조하려
는 생각을 잊은 적이 없을 것이다. 그래
서 그는 단테의 신곡을 쉴 새 없이 읽
고 또 읽어 <지옥의 문>을 창조의 순간
으로 만들고 싶어했을 것이다. 그 아래
양쪽 문에는 단테의 신곡에 나오는 수
많은 인물들인 <웅크린 여인>, <이브>,
<아담>, <절망>등 독립적인 조각들이
하나의 세트가 되어 어우러져 있다. 수
많은 두상과 고대조각의 연구가 상상력
의 원천이 되었다는 것을 로댕 미술관
의 방문을 통해 확인할 수 있다.

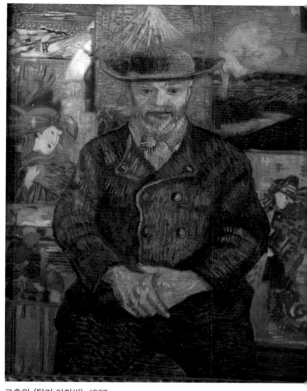

고흐의 <탕기 아저씨>, 1887

　2층 마지막 전시관에는 꼭 봐야할 그
림 한 점이 있다. 바로 <탕기 아저씨의
초상>이란 작품이다. 명제표를 보니 1887년에 제작되어졌는데 이 시기는
고흐가 네덜란드에서 파리로 올라온 시기로 소위 파리 시기로 분류된다.
그의 전 생애 작품 성향을 고려할 때 일종의 수련 기간으로 볼 수 있는 시
기다. 특히 포장지에 새겨진 일본의 판화인 우끼요에 그림에 심취하여 그
것을 자기화시키는 시기이기도 했다. 그림에는 짧은 터치의 붓놀림과 균
등한 공간의 배치가 돋보인다. 더구나 그림에는 여백과 원근감이 없어지
고 극히 평면화 되었지만 뒷배경의 균등한 배치로 초상의 단면이 잘 드러
나는 명작이다.

이야기가 있는 〈칼레의 시민〉

그림을 본 후 마지막으로 정원에 있는 〈칼레의 시민〉을 향한다. 영국과 프랑스의 100년 전쟁이 끝난 후 도버해협에 인접한 프랑스 칼레시를 대표하는 6명의 인물이 처형되는 과정을 작품화 한 것이다. 처형되기 전 6명의 사형수 중 한명인 피에르는 사형 전날 자살한다. 죽음을 앞두고 사람들의 신념이 약해지는 것을 경계하기 위함이었다. 그의 용기를 통해 영국의 왕 에드워드 3세는 왕비의 간청으로 처형을 중단하게 된다. 칼레시는 이를 기념하기 위해 영웅적인 모습으로 높은 기단 위에 배치하기를 희망하였지만 로댕은 인간의 가장 근원적인 두려움과 공포를 이 조각에 담는다. 쇠사슬을 목에 걸고 공포감에 떠는 그들의 모습이 얼굴과 옷 주름 하나하나에도

로댕 미술관 정원 : 〈칼레의 시민〉

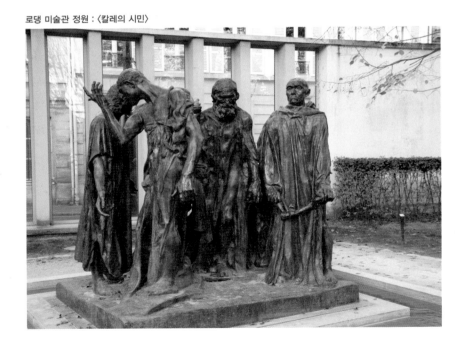

표현되어 있다. 비록 정적이지만 눈에 보이지 않는 동세가 느껴진다. 로댕은 이것을 눈높이에서 보여줄 수 있도록 건의해 현재는 어느 미술관을 가도 이 작품은 눈높이에서 감상할 수 있도록 되어 있다.

　가끔 우리들의 신념이 약해질 때 이 조각을 보자. 우리 사회에 절실히 필요한 노블레스 오블리주 ^{noblesse oblige} 이야기가 담겨 있는 로댕의 작품은 그냥 조각이 아니라 하나의 이야기가 담겨진 책과도 같다. 근대 조각의 효시^{嚆矢}라 불리는 로댕의 열정을 로댕 미술관에서 느낄 수 있다면 오늘 파리의 힘든 일정은 여행이 주는 아름다운 추억으로 남을 것이다.

청동 덩어리에 신화를 새긴 조각,
부르델 미술관

🏛 **가는 길** : 메트로 4, 6, 12, 13호선 몽파르나스(Montparnasse-Bienvenue)역 하차

🏛 **개관시간** : 10:00-18:00, 월요일 휴관

🏛 **입장료** : 무료(기획전 제외)

🏛 **홈페이지** : www.bourdelle.paris.fr

　몽파르나스역에서 올라오니 바로 라파예트 갤러리가 보인다. 길을 건너
'Musee Bourdelle'이란 표지판을 따라 아래로 내려가다 보이는 골목 안
붉은 벽돌집이 부르델 미술관이다. 입구에 들어서니 안내원이 친절하게
맞이한다. 오전이라 미술관에는 사람이 거의 없다. 미술사 공부를 하면서
로댕과 그의 제자인 부르델을 이미 알고 있었지만 실제 그의 작품이라고
는 오르세 미술관에서 본 〈활을 쏘는 헤라클레스〉와 청동으로 만든 〈빈
사의 켄타우로스〉가 내 기억의 전부다.

　"거목 아래에는 거목이 자랄 수 없다."는 부르델의 자신감은 로댕의 문하

에 들어간 15년이란 짧지 않은 기간 동안
로댕과 상반되는 작품을 만들고자 하는
열망의 표현이었다. 하지만 1908년 로댕
으로부터 독립한 후에도 그의 작품과 많
이 닮아 있는 것은 어쩔 수 없었다. 이런
기본적인 상식을 일행에게 전하면서 그의
정원에 첫발을 내딛었다. 데생에 기초한
정밀한 작업을 염두에 둔 선입견은 정원
에 놓인 거친 양감의 브론즈를 보는 순간
깨졌다. 나의 선입견이 무리가 아닌 이유

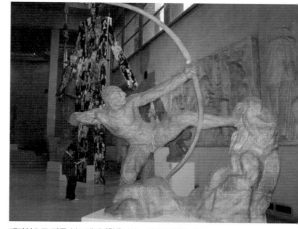

대리석으로 만든 부르델의 〈활을 쏘는 헤라클레스〉, 1910

가, 그의 해외전시는 거친 대리석보다 잘 파손되지 않는 브론즈와 소품을
위주로 이루어지는 것이 대부분이었기 때문이다.

첫 번째 전시실의 문을 여는 순간, 거대한 대리석 덩어리들이 방 안을
가득 메우고 있었다. 조각을 건축화 시킨 〈알베아르 장군의 기념비〉, 〈활
을 쏘는 헤라클레스〉와 그리스 관련 조각상들이 즐비한 가운데, 가장 눈
에 띄는 것은 대리석으로 만든 〈빈사의 켄타우로스〉였다. 1908년 로댕의
문하에서 벗어나게 한 작품은 〈아폴론의 두상〉이지만 독립을 선언한 부르
델의 이름을 일층 세상에 떨치게 한 것은 〈활을 쏘는 헤라클레스〉다. 대
리석으로 된 〈활을 쏘는 헤라클레스〉에는 거친 조각칼의 긴장감과 풍부
한 양감이 거대한 돌덩이 위에 그대로 살아 있다. 1910년 미술국제연맹 살
롱에 출품된 이 작품은 당시 열광적인 찬사를 받았다고 한다. 활을 쏘는
순간 근육이 팽팽하게 솟구치고 바위 위에 올린 왼발 및 구부러진 오른발
의 힘의 균형과 뒤로 젖혀진 그의 자세는 문자 그대로 돌에 새긴 역동감
을 느끼게 한다. 이러한 그의 조각은 새기고 파고 자르는 그러한 수동적

조각이 아니라 공간 속에서의 새로운 창조라는 개념으로 발전되었다. 미술에 비해 덜 독립적이고 오히려 건축에 종속된 시대적 분위기 속에서 조각을 하나의 장르로써 독립시킨 작품이 된다. 또한 이것은 현대미술의 시작을 알리는 독창적인 작품으로 상찬되기도 하였다. 그는 "과일이 나무에 그 자체를 접목시키는 것과 같이 건축에 조각 자체를 접목시켜야 한다."는 신념을 가진 사람이었기에 가능한 일이었다.

전시실 계단 위 가장 은밀한 곳에 육중한 크기의 〈빈사瀕死의 켄타우로스〉가 전시되어 있다. 몇 명의 미술학도들이 데생 작업을 하고 있어 조심스럽게 앞뒤를 살펴보았다. 커다란 대리석 덩어리는 수평과 수직으로 이뤄져 있고 그 사이로 난 2개의 빈 공간은 공허함을 느끼게 한다. 죽어가

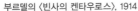

는 순간을 표현한 반신반인 혹은 반인반수인 켄타우로스는 영원한 생명을 가지고 있었지만 화살을 맞고 고통스러워하면서 영원한 생명을 반납하고 오히려 죽음을 택한다. 그의 목뼈는 부러지고 뒷다리는 젖혀져 팔과 몸의 균형은 뒤로 넘어진다. 가슴의 근육은 극도의 긴장감으로 처리되어 죽음의 순간을 장엄하게 묘사하고 있다. 이 작품에서는 무엇보다 공간 속의 조각이란 개념을 넘어 오히려 공간을 지배하는 건축적 조각양식의 면모를 유감없이 발휘하고 있다.

이 공간을 벗어나는 순간, 다물었던 입을 겨우 열었다.

"휴~굉장하네."

다음 전시실에는 부르델의 대표적인 시리즈물

부르델의 〈빈사의 켄타우로스〉, 1914

인 '베토벤 상'이 전시되어 있다. 부르델은 몇 해 전 히트한 드라마 제목처럼 '베토벤 바이러스'에 걸린 최초의 사람이 아닐까 싶다. 그는 생전에 베토벤 연작을 무려 21점이나 제작했다. 이를 보면 그가 얼마나 베토벤에 빠져 있었는지를 알 수 있다. 〈한 손을 뺨에 댄 베토벤〉, 〈장발의 베토벤〉, 〈눈을 감고 기둥에 기댄 베토벤〉 등 정감에 넘치는 잠재적 품격을 형상화했다. 이는 아마 베토벤에 대한 음악적 존경심에서 제작한 것이지만, 스승인 로댕이 발자크상을 제작하는 과정을 연상하지 않을 수 없었을 것이다. 1901년 작품 〈베토벤 거대한 비극적 얼굴〉은 연작 중에서도 추상적 조형미를 가졌다는 작품으로 평가받고 있다.

화가의 생활공간과 그의 아틀리에는 박제된 동물과 제작기구들이 그대로 보관되어 있어서 그의 창조적 순간을 함께 공유할 수 있게 해준다.

작으면서도 결코 작지 않은 부르델 미술관에는 현대미술의 새로운 장을 연 그의 작품 전부가 진열되어 있다고 해도 과언이 아니다. 입체파와 야수파가 미술계의 주도적 위치에 있을 때 과감히 그리스적 조각의 형태를 탐미했던 그의 혜안에 다시 한번 경의를 표하며 출구를 빠져 나왔다.

부르델의 〈베토벤〉 시리즈

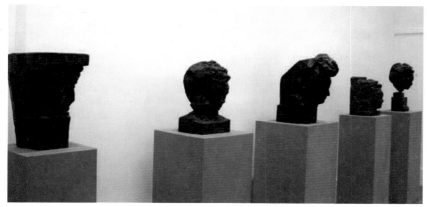

인상주의의 보물 창고,
마르모탕 모네 미술관

🏛 **홈가는 길** : 2 Rue Louis Boilly 75016 Paris, Metro 9호선 _ La Muette역
🏛 **홈페이지** : www.marmottan.fr/mobile
🏛 **입장료** : 11유로
🏛 **개관시간** : 10:00–18:00(화요일 20:00까지 연장, 월요일, 1/1, 5/1, 12/25일 휴관)

　마르모탕 미술관은 그리 알려진 미술관이 아니다. 그러나 모네의 작품을 가장 많이 소장하고 있고 인상주의의 서막을 연 〈인상, 해돋이〉가 소장된 곳이란 사실을 안다면 마르모탕 미술관이 어떤 미술관인지 갑자기 궁금해지기 시작할 것이다.

　파리 지하철 9호선 라뮤트 ^{La Muette} 역에서 내려 가로수 길을 따라 10여 분 걷다보면 마르모탕 미술관의 팻말이 보인다. 11월 중순의 파리는 겨울의 문턱을 넘어섰다. 이 날은 특히 비바람이 무척 세고 거칠어 우산을 들고 바로 서 있기조차 힘든 악천후였다. 그러나 길을 알지 못해도 걱정할게

없다. 지하철에서 함께 올라온 사람들이 삼삼오오 모여 세찬 비바람을 헤치며 향하는 곳이 바로 다름 아닌 마르모탕 미술관 Marmottan Museum Monet 이었기 때문이다. 입구에는 모네 작품을 보기 위해 이미 많은 사람들이 장사진을 치고 있었다. 외국인이라고는 독일 단체 관람객이 있긴 했지만 동양인은 나 밖에 없어 사람들의 시선이 나에게로 향했다. 사람들의 표정은 무척 진지했고 모네의 작품에 대해 얘기할 수 있을 만한 교양 있는 사람들로 붐볐다. 명칭에서 알 수 있는 것처럼 이 미술관의 대표적인 그림은 모네의 작품을 중심으로 이뤄져 있다. 가는 날이 장날이라 마침 인상주의 화가들의 전람회가 처음으로 이 미술관에서 열렸다. 모네의 작품 136점: 유화 96점. 드로잉 29점 등 과 많은 수의 인상파 화가들의 작품이 전시 중이다. 여기에는 모리조, 마네, 르누아르 등의 작품이 함께 전시되었고 이들이 그린 모네의 초상화도 흥미로웠다.

원래 이곳은 발미 Valmy 공작인 에드먼드 켈러먼이 사냥을 위해 만든 별장이었다. 이후 줄레스 마르모탕이 이 별장을 구입해 다음해 1883년 그의 아들 폴 마르모탕에게 유산으로 남겼다. 줄레스 마르모탕은 플랑드르, 독일, 이탈리아 시대의 작품을 다수 소장하는 등 수집에 관심이 있었다. 그의 아들 폴 마르모탕 역시 컬렉션에 남다른 관심이 있어 27세 때 미술품 수집에 열정을 바치기로 결심

마르모탕 모네 미술관

하고 러시아, 이탈리아, 독일 등 수많은 여행을 통해 고서와 작품을 구입하기 시작했다. 특히 나폴레옹 시대의 가구를 비롯해 다양한 시대의 미술작품을 구입하고 마르모탕 저택을 확장해 열정적으로 그가 수집한 컬렉션을 이곳에 전시하기 시작했다. 당시 모은 고서로 인해 현재 마르모탕에는 대형미술관처럼 도서실도 개관되어 있다. 1932년 그는 평생을 통해 모은 소장품과 저택을 보자르 아카데미 _{프랑스 예술학회}에 기증하게 된다. 이로써 1934년 마르모탕 미술관이 탄생된다.

이 미술관이 인상주의 미술관으로 자리 잡게 된 데는 유명한 조력자가 존재한다. 빅토린 몬치 _{Victorine Donop de Monchy}는 그의 아버지 조르주 벨리오가 수집한 인상주의 작품을 기증한다. 조르주 벨리오는 루마니아 출신이지만 프랑스 여인과 결혼해 의사로 자수성가한 사람이다. 벨리오는 수집가로도 유명했는데 1874년 '제1회 인상주의 전시회'에서 모네 그림을 구입했고, 1878년에는 〈인상, 해돋이〉를 단돈 20프랑에 구입하기도 한 사람이었다. 이처럼 벨리오는 인상주의를 사랑하고 이들을 지원한 1세대에 속하는 사람이다. 그의 유일한 혈육인 빅토린은 유산으로 받은 전 작품을 마르모탕 미술관에 기증하게 된다. 모네, 모리조, 피사로, 르누아르, 시슬리, 도미에 등 다양한 작가의 작품들은 물론, 그 유명한 모네의 〈인상, 해돋이〉도 여기에 포함된다. 이러한 사건은 모네의 둘째 아들 미셸 모네를 충분히 고무시켰다. 빅토린은 계속

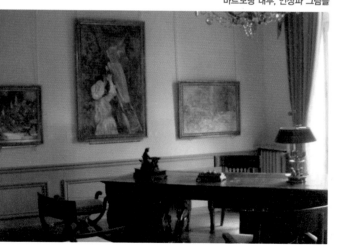

마르모탕 내부, 인상파 그림들

해서 미셸 모네를 설득해 그가 가지고 있는 인상주의 작품을 마르모탕 미술관에 기증하도록 했다. 결과적으로 모네의 작품을 보다 완전하게 구성하고 싶어하는 미셸 모네의 결심으로 1966년 기증이 이뤄진다. 이로 인해 모네의 작품은 더욱 풍부하게 되었고 '마르모탕 모네 미술관'란 긴 이름의 미술관이 생기게 된다. 이때 기증한 작품은 작품목록에 포함되어 전시되어 있고, 그 외 소품들은 전시실 내 유리 선반에 전시되고 있다. 모네의 스케치북, 팔레트, 편지, 친구들로부터 받은 데생 등 많은 것이 기증되어 마르모탕 미술관은 인상주의 작가들의 작품 소장처로 인정받게 된다. 그 후 1985년에는 넬리 드흠 Nelly Duhem 이 고갱, 코로, 르누아르 등의 작품을 기증해 더욱 다채로운 작품을 소장하게 된다.

1985년 엄청난 사건이 하나 있었는데, 그것은 모네의 〈인상, 해돋이〉를 비롯한 9점의 인상주의 작품이 도난을 당한 사건이다. 프랑스에서 헤로인 밀수로 복역한 일본인 야쿠자 출신과 일부 미술중개상들이 개입되어 관리가 상대적으로 허술한 파리 외곽의 미술관 작품을 훔친 것이다. 도난당한 미술품은 1990년 코르시카 섬의 한 별장에서 회수되어 오늘날 마르모탕에 다시 전시하게 되었다.

마르모탕 모네 미술관

마르모탕 미술관으로 일단 들어가 보자. 개인저택을 미술관으로 개조한 탓인지 입구는 아주 좁았다. 티켓을 발부하는 좁은 입구를 지나면 미술관은 미로 같은 동선이 만들어져 있다. 1층에는 주로 인상주의 화가들의 작품들이 전시되어 있는데 마네가 그린 모리조의 작품이 눈에 띈다. 마네는 생전에 모리조의 초상을 여러 점 남겼다. 그들은 1868년 살롱전에서 만난

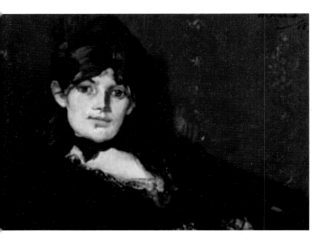

마네가 그린
〈모리조 초상〉, 1873

이후 친구로서 때로는 경쟁자로서 서로를 존경했다고 한다. 모리조의 집안은 부유했고 그녀의 아버지는 에콜드 보자르에서 건축을 전공했으며, 그의 조부는 유명한 로코코풍의 화가 프라고나르였다는 사실은 그녀의 집안 분위기를 엿볼 수 있는 대목이다. 모리조는 마네의 동생 외젠과 결혼하였고 모리조는 마네의 그림 속에서 사랑스러운 모습으로 남게 된다. 이 작품은 1873년에 그려졌지만 유사한 형태의 그림이 몇 점 더 있다. 그림 속 모리조는 화가로서의 모습보다는 매력적인 여성 모델로서 등장한다. 중간 가르마를 탄 갈색머리와 검은색 드레스를 입은 모리조의 부드러운 머릿결과 각진 얼굴 생김새에서 이지적인 모습이 엿보인다.

나폴레옹 시대에 수집한 작품들이 걸려있는 거실을 통과해 2층으로 올라가면 모네의 노르망디 시절 스승인 외젠 부댕 Eugene Boudn: 1824-1898 의 작품이 걸려있다. 모네를 이해하기 위해서는 그의 재능을 지켜본 부댕을 먼저 이해해야 할 필요가 있는데, 마르모탕 미술관에서는 부댕에 대해 비중 있게 소개하고 있다. 부댕 작품 일부는 모네가 학생시절 그린 캐리커쳐와 함께 전시하고 있다. 일전에 워싱턴에 있는 내셔널 갤러리에 갔을 때도 모네의 그림 옆에 부댕 그림을 전시해 두 사람의 인연을 알 수 있었다.

모네는 어린 시절 주로 인물풍자화와 풍경화를 그렸다. 그의 인물풍자화가 미술품 상점에 진열되면서 그의 인생에 중요한 인물과 만나게 되는데 그가 바로 르아브르 Le Havre 화방 주인이었던 부댕이다. 부댕은 그 시절

바르비종파 화가들과 교류하며 인상주의적 시각에 대해 실험적인 그림을 그리고 있었다. 모네는 이 시기부터 빛과 대기의 아름다움을 직간접적으로 체험하고 있었다. 이러한 체험을 위해 모네는 부댕과 함께 야외에서 작업을 하기도 했고 이론적으로도 많은 가르침을 받았다. 부댕의 그림에는 유달리 바닷가 풍경과 구름이 많이 등장한다. 그것은 노르망디 지방이 바닷가와 접해있는 지역적 특성 외에도 코로의 그림을 존경해 수채화 스타일의 실험적인 그림을 그린 것과도 연관성을 가지고 있다. 이런 이유로 모네의 그림 〈생라자르 기차역〉, 〈루앙 성당〉 등 그의 역작에도 연기처럼 끼어있는 구름이 마치 몽환적인 분위기를 연출하면서 자연스럽게 빛과 대기의 변화를 보여주게 된다. 이곳에 걸려있는 1863년 작 〈On the Beach〉는 부댕의 작품으로 파스텔 톤의 구름사이로 비치는 빛의 조화로움이 잘 살아나 그가 풍경의 세부적인 시각보다 하늘과 빛, 대기의 변화에 얼마나 관심이 컸는가를 알 수 있게 해 준다.

2층 암실에는 그 유명한 〈인상, 해돋이〉가 전시되어 있다. 작품은 생각보다 자그마했고 수채화 같은 은은한 느낌이며 물에 투영된 해의 그림자가 명성만큼이나 일품이었다. 그림에서 산업화의 진행으로 매연이 뿜어져 나오는 굴뚝과 자연의 빛은 서로 대비된다. 이들은 물감의 두께를 달리할 뿐 붉은 색 해를 더욱 강렬하게 돋보이는 보색의 역할을 맡고 있다. 많은 사람들이 이 그림 앞에 모여 있었지만 누구 하나도 작품에 대해 이렇다 할 설명을 해주는 사람은 없다. 그냥 보고 즐길 뿐이다. 아리스토텔레스가 얘기한 "예술은 자연의 모방"이란 관점에서 볼 때 그림은 자연의 본질을 보다 잘 표현한 사실적 작품을 말하는 것이다. 플라톤의 입장과 같이 "모방을 위한 모방"이라면 빛과 대기라는 왜곡된 시각으로 자연을 바라보는 차이점을 가질 수 있다. 그러나 인상주의 화가들이 본 빛은 왜곡

이 아니라 새로운 발견이다. 그렇기 때문에 모방의 본질에 더욱 가깝게 갈 수 있지 않을까?

　사족을 붙인다면 〈인상, 해돋이〉는 작품 자체도 물론 중요하지만 작품의 제목에서 나타난 것처럼 '인상주의'의 이름이 붙여진 기념비적인 작품이다. 물론 '인상주의'란 기사가 평론지 '샤리바리'에 실렸을 때는 다분히 조롱이 섞인 말투였지만 인상파 작품전이 8회에 걸쳐 진행되면서 자연히 이 명칭이 따라붙게 되었다.

　바다에 떠 약간의 흔들림이 있는 배, 물의 찰랑거림, 길게 드리워진 그림자, 산업화된 도시의 매연, 떠오르는 햇살과 구름의 붉은 잔영은 시시각각 빛이 바뀌기 때문에 사진처럼 세밀하게 묘사할 겨를도 없이 순간적인 인상만을 포착해 채색함으로써 자연의 색채를 회화로 표현하는 기법이 탄생하게 된다. 특히 바다에 비치는 형상을 훌륭히 표현한 이 작품은 빛과 대기 외에도 시간의 흐름을 인상적으로 잘 표현했다. 2008년 여름 제주 시립미술관 오픈 전에 이이남은 〈소치와 모네와의 대화 2008〉란 작품에서 빛, 대기, 시간을 재해석하여 영

[상] 모네의 〈인상, 해돋이〉, 1873
[하] 소치 허련의 〈추경산수화〉
화가 이이남은 〈모네와 소치의 대화〉라는 작품에서 이 두 점의 그림을
디지털로 결합한다. 소치의 섬은 모네의 그림으로, 모네의 배는 소치의
그림 속으로 이동해 그림 속에서 동양과 서양은 만남을 이룬다.

상미디어로 표현한 작품을 선보인 바 있다. 고전을 패러디하여 영상으로 재해석한 작품이다. 모네의 배가 소치 허련 선생의 배를 스쳐 지나간다. 이질적인 인상파와 한국화를 영상으로 접목시킴으로써 그림에 생명을 부가하여 새로운 그림으로 소생하게 한 그는 가는 곳마다 최정상의 인기를 누리고 있다.

이 〈해돋이〉에서는 '색채분할'이 유난히 돋보였는데 이는 한 가지 색을 표현하기 위해 여러 개의 물감을 혼합하는 것이 아니라 병렬을 통해 물감의 밝은 느낌을 살리는 것이다. 초록의 옅음과 짙음으로 하늘을 그리고 조금 더 진한 청색과 검정으로 배를 표현한다. 바로 그 하늘에 솟아오른 붉은 색 해가 순간적인 인상 속에 포착되어 실제 아침 해의 풍경을 잘 묘사하고 있다.

모네는 일생을 기나긴 센 강을 따라가며 살게 된다. 파리 근교의 아르장떼이유 1872-78 는 모네가 유망작가로서 인정받은 가장 중요한 장소이다. 이때 제작한 작품만 170여 점이 넘는다. 1872년에 르아브르에서 그린 〈인상, 해돋이〉를 1874년 파리 중심부에 자리한 나다르에서 전시한다. 이것이 1회 인상파 전시회가 된다. 모네는 1878년부터 3년간 베떼이유에서 거주하면서 자연의 다양한 현상을 다루게 되지만 그의 부인 카미유를 잃고 한때 붓을 놓기도 했다. 그는 1883년부터 1926년 사망할 때까지 오랜 시간 동안 지베르니에서 작업을 펼치게 된다. 그는 "어떻게 그릴 것인가?" 보다 "무엇을 발견할 것인가?"를 더욱 중요시 여기고 자연 속에서 순간적으로 변하는 빛의 효과를 지속적으로 분석하였다.

이곳에 전시된 〈에트레타의 거센 바다〉는 1883년 제작된 작품으로 사실주의 대가 쿠르베의 작품과 종종 비교된다. 쿠르베의 절벽이 육중하고 거친 질감인데 반해 모네의 것은 경쾌하며 오히려 바위의 질감보다는 시각

적 경험을 더욱 중요시하고 있다. 이것은 주로 화실에서 완성한 쿠르베의 작품과 야외에서 그린 모네 그림의 차이점이라 생각된다. 그만큼 모네는 현실 속에서 빛의 흐름에 따라 변화하는 모습을 그림에 표현하고자 했다. 이곳에는 프러시아와 프랑스 간의 보불전쟁을 피해 영국에 건너가 터너의 영향을 받은 작품들과 아르장뜨이유에서의 작품이 함께 전시되어 있다.

복도를 따라 아래로 내려가면 미셸 모네가 기증한 지베르니 시기의 작품을 볼 수 있는데, 수련 작품은 물론이고 다양한 꽃그림들이 선보이고 있다. 1893년 모네는 지베르니에 연못을 조성하기 시작해 센 강의 지류인 엡트천川의 물을 끌어오고 일본풍의 다리를 놓기도 한다. 이 정원에는 아름다운 꽃들이 피어나고 수련 Les Nympheas 혹은 Water Lilies 은 무리를 지어 수면 위로 떠오른다. 지베르니에 정착하게 되면서 이 같은 수생식물은 작품의

주로 기획전이 열리는 마르모탕 미술관 지하, 이 날은 모네 기획전이 열림

모티프가 되어 모네의 수련 연작작업은 계속된다. 이때 그린 수십 점의 그림이 이채롭게 1층의 한 벽면을 아름답게 수놓고 있다.

모네는 마티스처럼 불굴의 화가로도 명성이 높은데, 그는 말년에 백내장으로 수술[1923]을 받아야 했고, 1차 세계대전의 발발로 작업을 중단해야 했으며, 두 번째 부인 알리스의 죽음[1911]과 장남인 장 모네의 사망[1914]으로 계속된 고통을 감내해야만 했다. 그러한 어려움 속에서도 모네는 〈수련〉의 대장식화 작업을 1900년부터 15년에 걸쳐 지속하고 있었다. 1차 세계대전 동안 모네는 〈수련〉 대장식화를 작업하기 위해 천장 꼭대기에 전등을 밝힌 스튜디오를 직접 지었고, 1918년 종전 후 수상 클레망소에게 프랑스의 승리를 축하하는 의미로 패널화 2점을 국가에 헌납하겠다는 제안을 해 결국 1922년 튈르리 공원의 오랑주리에 모두 8점으로 된 연작물을 걸 수 있게 된다. 이런 불꽃같은 빛의 화가 모네는 1926년 향년 86세의 나이로 임종한다. 그가 임종한 다음 해 오랑주리에는 〈수련〉 대장식화의 개막식이 열리게 된다. 거장의 작품이 전 세계인들에 공개되는 순간이었다.

나오는 길에 이미 해가 져버렸다. 엄청나게 쏟아지던 비는 진정되어 한두 방울 내리는 정도였다. 축축한 옷은 이미 말라버렸고 머릿속은 온통 인상파 화가들의 그림과 그들의 삶에 대한 기사로 가득 찼다. 백내장과 노환으로 육체적으로는 점차 빛을 잃어갔지만 그의 누적된 슬픔은 그를 오히려 정신적 빛과 사유의 세계로 인도했다. 이러한 역경을 극복하고 〈수련〉 대장식화를 제작한 모네를 빛의 화가로 부르는 것은 너무나 당연한 일이었다.

빛의 화가 모네,
오랑주리 미술관

🏛 **홈페이지 및 위치 :** http://www.musee-orangerie.fr/
메트로 1/8/12호선 콩코드역에 하차하여 틸르리 공원으로 이동, 입구쪽에 위치
🏛 **개관시간 :** 09:00~18:00(화요일 휴관, 5월 1일 휴관, 12월 25일 휴관)
🏛 **입장료 :** 9유로, 매달 첫 번째 일요일 무료

　이왕 점심을 먹을라치면 피카소와 함께 먹을 요량으로 몽파르나스역에서 한 정거장 거리에 있는 바뱅 ^{Vavin} 역에서 내려 피카소가 평소 즐겨 찾던 로톤드 ^{La Rotonde} 라는 레스토랑으로 갔다. 25-30유로, 일행의 말대로 피카소와 함께 하기에는 현실적으로 우리의 주머니 사정이 여의치 못해 기념사진 한 장 남기고 아쉽게 발길을 돌려 길 건너 레옹 ^{Leon} 으로 갔다. 콩코드 ^{Concorde} 광장에 처음 온 2명이 루브르와 오르세에서 사진을 찍는 동안 나는 콩코드 광장 바로 옆에 있는 오랑주리 미술관에서 모네의 대표작 〈수련 대장식화〉를 관람한다.

오랑주리 미술관은 입구에서부터 사진을 엄격히 통제한다.

이 오랑주리 미술관은 2006년 5월 재개관되었다. 6년 동안 미술관 개조공사를 했는데 그 이유는 자연광을 가리는 콘크리트 천장을 들어낸 후, 모네의 수련 연작 8점에 자연광을 들어올 수 있게 하기 위해서였다. 당시 공사비만 무려 2천 800만 유로가 들었다고 하니 모네에 대한 애정이 어느 정도인지 짐작하고도 남는다. 나는 자연채광 공사 후 두 번 오랑주리를 방문했는데 처음 1년간은 내부에서 사진을 찍도록 허락했지만 지금은 아주 엄격하게 제한하고 있어 사진을 찍을 엄두를 내지 못한다. 오랑주리는 예전부터 인상주의 작품을 대량 보관하고 있는 곳으로 유명한데 그중에서 특히 1층의 전관을 사용하고 있는 모네의 수련 작품 8점은 그 크기에 있어 타의 추종을 불허할 정도로 엄청나게 크다. 모네가 수련을 그리기 시작한 것은 1897년부터 그가 사망한 1926년까지였는데, 처음에는 벽 등

의 빈 공간을 채우는 이젤화를 그렸지만 후기로 갈수록 그림은 점점 대형화하여 장식화의 성격을 띠게 된다. 그래서 이곳에 전시된 그림은 벽 전체를 장식하는 수련장식화라 할 수 있다.

모네의 수련 연작은 지베르니에 정착하게 된 이후, 매일 조석으로 변하는 연못의 모습을 그림으로 묘사하는 것이었다. 수련 연작 초기의 작품들은 버드나무와 수련 그리고 다리가 놓인 정원의 한쪽 모퉁이를 대상으로 하여 객관적 시각으로 그린 것이다. 그러나 1900년 이후 그의 그림은 연못에 있는 연꽃을 대상으로 그리게 된다. 즉, 제2의 수련 연작 시기가 된다. 수련의 전시는 모네의 친구이자 프랑스 총리인 클레망소에게 작품의 기증을 약속한 후, 1927년 오랑주리 미술관이 개관되자 이뤄진다. 모네가 사망한지 몇 달이 지난 뒤였다.

제2관에 있는 모네의 〈버드나무가 드리워진 맑은 아침〉

실제 오랑주리 미술관의 수련 연작을 보면 크기와 작품의 완성도에 있어 감탄이 절로 나온다. 자외선이 차단된 자연광이 비추는 1층 두 군데의 방안에는 수련장식화 8점이 마련되어 있다. 미술관에 작품을 전시한 것이 아니라 작품의 크기에 따라 미술관이 만들어진 것이다. 수련 장식화는 사각이 아닌 원형의 공간속에서 빛과 다양한 색조로 깊이감을 부여한다. 색조를 입힌 곳을 또 다른 색으로 입히면 불투명해지는 것이 당연하지만 오히려 연못의 보이지 않는 부분까지 보이도록 만든다. 그 속에는 의도하지 않은 또 다른 수면 속의 세상이 존재한다. 좌측의 그림은 〈버드나무가 드리워진 맑은 아침〉인데, 1914년 1차세계대전에서 희생된 젊은이를 위해 심은 것이다. 모네의 아들 장 모네 역시 이때 사망했기에 버드나무는 모네의 슬픈 가족사를 나타낸다.

이곳에 전시된 8점의 수련 연작은 모네가 1914년부터 1926년까지 그린 대작으로 전체 길이가 100m이며 높이가 2m에 달한다. 그러나 이 작품은 오랑주리를 벗어나 다른 곳에서는 전시될 엄두를 내지 못해 세상에 덜 알려진 대작 중 대작이다. 그는 생전에 수련을 300점이나 그렸고, 만년에는 백내장으로 앞이 잘 보이지 않는 상태에서도 작업을 계속했다. 그의 작품은 마지막을 향해가면서 시각적 작업보다 추상회화로 치닫는다. 그의 눈이 백내장으로 점차 흐릿해 참을 수 없는 고통을 느끼면 느낄수록 그림은 추상으로 나아갔다. 뚜렷한 색채의 영역이 점차 흐릿해지고 동적으로 변화한다. 역경과 고난을 이겨낸 이런 그림이 오랑주리에 있다는 이유만으로 파리에 가는 것이 더욱 즐거워진다.

인상파 화가들의 성지(聖地),
모네의 **지베르니**
Giverny

🏛 **파리에서 지베르니 가는 길**

- 메트로 14번 종점인 생라자르(St-Lazare)에서 내려 지하보도로 역까지 이동. 일반적으로 원데이(One-Day) 티켓은 일드프랑스 지역은 적용되지만 지베르니는 행정구역상으로 노르만디에 해당되므로 시외요금을 적용한 티켓을 구입해야 한다.
- 쇼핑센터의 3층에 올라가면 기차역이 나오는데 이 기차역의 모습이 인상파의 기념비적인 모네 작품 'St-Lazare'역이 탄생한 장소임을 기억하자.
- 일단 트레인 티켓 카운터로 가서 베르농(Vernon)까지의 왕복 티켓을 받는다. 기차 타임테이블을 구해 돌아올 시간을 확인한 다음 기차에 탑승한다. 명심해야 할 것은 기차의 종점이 루앙이므로 루앙행 기차를 타고 베르농에서 내려야 한다.

🏛 **파리에서 지베르니 왕복 전체요금 :** 지베르니에서는 모네의 집과 정원, 인상파미술관을 들러야 하지만 티켓을 한꺼번에 끊는다고 할인해 주지 않으니 지베르니에서 끊는 것이 좋다.

🏛 **2등석 파리-베르농 왕복 :** 27,80 유로 (1등석은 41,80 유로)

🏛 **베르농에서 지베르니 버스왕복 :** 8 유로

🏛 **모네의 집(Maison)과 정원(Jardin) :** 9,6 유로/ 4월에서 10월까지 매일 09:00~18:00 개관.

🏛 **인상파미술관 :** 7 유로

월(Lundi)~토(Samedi)		일(Dimenche)		월(Lundi)~토(Samedi)		일(Dimenche)	
출발	도착	출발	도착	출발	도착	출발	도착
8h20	09h07	08h20	09h06	09h20	09h40	09h20	09h40
10h20	11h06	10h36	11h24	11h15	11h35	11h30	11h50
12h20	13h06	12h20	13h06	13h20	13h40	13h20	13h40
파리에서 베르농(루앙행) : 기차				베르농에서 지베르니 : 버스			

Gare St-Lazare-Vernon역에서 SNCF 기차로 45분 소요 / Vernon에서 Giverny까지 버스로 20분 소요

월(Lundi)~금, 토		일(Dimenche)		월(Lundi)~금,토		일(Dimenche)	
출발	도착	출발	도착	출발	도착	출발	도착
14h20	14h40	14h20	14h40	14h53	15h40	14h53	15h40
16h20*토X	16h40*토X	16h20	16h40	16h53*토X	17h40*토X	16h53	17h40
17h20	17h40	17h20	17h40	17h53	18h40	17h53	18h40
18h20	18h40	18h20	18h40	18h53	19h40	18h53	19h40
지베르니에서 베르농 : 버스				베르농에서 파리행 : 기차			

Giverny에서 Vernon (버스로 20분 소요) / Vernon에서 Gare St-Lazare역 SNCF 기차로 45분 소요

파리에서 모네를 만나는 일은 어렵지 않다. 콩코드 광장 인근에 있는 오르세 미술관과 오랑주르 미술관에서 그의 일생의 대작을 볼 수 있고, 시내에서 멀지않은 곳에 있는 마르모탕 모네 미술관에서는 인상파란 유파를 남긴 〈인상, 해돋이〉를 볼 수 있기 때문이다. 이런 이유 때문에 정작 그가 43년간 살았고 수련 연작의 대부분을 작업한 아틀리에가 있었던 지베르니는 곧 잘 빠트리게 된다.

지베르니에 갖은 꽃들이 피어나는 늦은 봄에 가는 것은 더없는 행운일 터지만, 비바람이 몰아치는 변덕스러운 날씨에 매서운 한기마저 느껴지는 날에도 지베르니는 나름의 운치를 가지고 있다. 인상주의의 시스티나 성당이라 말하곤 하는 오랑주리 미술관의 수련을 본 사람에게 지베르니는 마치 종교인들의 성지순례와도 같은 느낌을 줄 것이기에, 파리에서 지베르니를 가는 것은 선택이 아니라 필수코스임에 틀림없다.

생라자르 역에서 12시 20분 루앙 행 기차를 타기 위해 안내소에서 시간표를 구한 후, 베르농 Vernon 까지의 왕복티켓을 16유로에 끊었다. 아곳 생

[좌] 모네의 〈생라자르 기차역〉, 1877 / [우] 모네의 그림 배경이 된 생라자르역

라자르 역은 모네의 걸작 〈생라자르 기차역〉이란 작품이 탄생한 역사적인 장소다. 1877년 그는 첫 연작인 생라자르역을 그리기 위해 역장을 설득하는 데 성공한다. 아마 연기를 내뿜는 기차를 보고 훗날 자신이 위대한 화가의 반열에 오를 것을 이미 예감했는지도 모른다.

모네는 석탄을 가득 실은 기차의 연기를 내뿜게 하면서 며칠 동안 쉴 새 없이 그림을 그린다. 기차에서 내뿜는 증기와 삼각형의 구도에서 전면에 비치는 아침 햇살은 열차와 함께 인상주의의 기념비적인 작품을 만든다. 이 작품을 아는 사람이라면 과연 생라자르역이 어떻게 생겼기에 그 많은 역 중 이곳에 택해 그림을 그렸는지 의문이 들 테지만, 모네 역시 북역 ^{Gere du Nord}과 생라자르역 중 어떤 곳을 선택할지 고민이 되었던 모양이다. 직접 이곳에 와서 보니 생라자르의 개방적이고 트인 진입 공간이 극적인 효과를 낼 수 있다고 생각되었다. 당시 기차는 1960-1970년대 우주선인 아폴로만큼이나 경이로운 이동수단이었다. 그는 이곳에서 무려 12점이나 되는 생라자르 연작을 탄생시키게 된다. 이 작품의 가치는 '순간'이란 시간의 연속성을 보여준다는 데 있다. 이후 그는 파리의 북쪽 세느 강변의 뻬떼이

유에서 살면서 아내 카미유의 죽음을 맞이하지만, 그 어떠한 장소도 지베르니에서의 시절과 비교할 수 없다. 40여 년을 보낸 기간도 기간이려니와 빛의 변화를 다양하게 표현한 〈루앙 대성당〉과 〈수련〉 연작이 발표되었기 때문이다. 그는 1883년 지베르니에 정착한 이후, 베르농 기차를 타고 그의 집과 파리를 오갔을 것이다. 당시의 증기기관차는 온데간데없지만 모네가 예술혼을 불태웠을 생라자르역을 생각하면서 베르농행 기차에 탑승했다. 기차는 50분도 채 걸리지 않아 베르농에 도착했다. 역 앞에는 세찬 비가 내리는 가운데 버스를 기다리는 사람들이 장사진을 치고 있었다.

유적지나 미술관의 코앞에 버스를 대는 우리와는 달리 버스정류장이 '모네의 정원'과는 멀찌감치 떨어져 있었다. 여느 프랑스 시골과 유사한 풍경을 가진 지베르니의 카페와 갤러리는 대부분 모네의 성지 안에 자리 잡고 있었다. 모네가 걸으면서 생각하고 구상한 모든 아이디어가 이 도보 길에 고스란히 남아있는 듯 하여 한 걸음 한 걸음 내딛는 발걸음이 조심스러웠다. 이곳에서 꼭 빠트리지 말고 찾아보아야 할 곳은 '모네의 집과 정원'

Maison et Jardins de Claude Monet , 인상주의 미술관, 미국 예술 박물관 Musee d'art Americain , 보디 호텔 Baudy Hotel 과 많은 카페 그리고 지베르니 성당 안에 있는 '모네의 무덤'이다. 그는 반 고흐처럼 극적으로 인생을 마감하지는 않았지만 그의 마지막은 위대한 자연을 캔버스에 담는 실천의 과정이었다. 모네는 지베르니에 정착한지 7년이 지나 땅을 매입해 집을 짓

모네의 집 입구

기 시작했다. 아마 여기에서 재혼한 알리스와 새로운 희망을 꿈꾸었을 것이다. 알리스의 전 남편 에르네 오슈데는 한 때 모네를 후원한 미술상이었지만 1879년 파산하자 생활비를 줄이기 위해 모네와 함께 생활해 왔다. 얼마 후에 알리스는 남편과 별거하게 되었고 모네의 아내 카미유의 죽음으로 모네와의 동거가 시작되는데 알리스의 여섯 자녀와 모네의 두 자녀를 합쳐 모두 열 명의 대식구가 생활하기에는 넓은 공간이 필요했다. 모네는 집과 정원을 만들고 그의 작품도 〈노적가리〉, 〈포플러〉, 〈루앙대성당〉 등 연작으로 발전해 〈수련〉을 서서히 다루기 시작한다. 담이 있는 긴 골목을 지나 이곳에 발을 들여놓으면 계단 아래 큼지막한 갤러리숍을 볼 수 있는데, 이곳은 수련 공방 ATELIER DES NYMPHEAS 이란 이름이 말해주듯 모네 생전에 대형의 수련 Water Lily 캔버스를 걸어두던 작업실이었다.

이런 용도의 방은 건물 내에 자리 잡는 것이 일반적이지만 모네의 집은 그의 작업 스튜디오가 가장 먼저 자리하고 있다. 높이 15m, 길이 23m, 넓이 12m인 아틀리에는 1차 세계대전 중인 1915년에 완성되었다. 좌측 사진의 천정 철골과 분리 가능한 차양 유리 덮개는 과거의 모습 그대로며,

1920년대 찍은 모네의 스튜디오와 오늘날 개조한 갤러리숍.

프렌치 스타일의 창문을 단 모네의 집과 정원

단지 어지럽게 놓여 있던 가구와 화구들은 기념품으로 탈바꿈해 오늘날 관광객을 맞이하고 있다.

이 아틀리에를 지나야 아름다운 모네의 정원을 볼 수 있는데, 모네의 정원에서는 꽃과 수목이 가지고 있는 원색을 마음껏 감상할 수 있다. 이 정원은 1890년대에 현재의 모습으로 꾸며졌다. 대가족이 살던 살림집은 온통 초록색으로 칠해져 있으며, 곧 무너질 듯한 건물을 허물고 새로 지은 이 건물은 깔끔하게 치장되어 있었다. 이곳을 다녀온 뒤, 사진을 보면서 꽃의 색을 비교해 보니 각양각색의 꽃을 적절하게 배치해 정원 전체가 조화롭게 어울렸다. 모네 자신이 평소 가장 잘하는 일을 "그림 그리기와 정원 가꾸기"라고 입버릇처럼 말한 것처럼 그의 정원은 수목원을 방불케 하였고 동양적 신비감까지 느껴지는 정원이었다. 창문 두 짝을 한 쌍으로 만든 프렌치 윈도우를 가진 진한 녹색의 집은 문을 사이에 두고 양쪽으로 나눠져 있는데 좌측 편의 넓은 응접실에는 그의 흉상과 그림 복제품을 걸어두

[좌] 모네의 〈하얀수련〉 푸쉬킨 미술관, 1899 / [우] 모네의 그림에 등장하는 일본풍의 다리

었다. 반대편 입구에는 모네에게 깊은 영향을 준 우키요에 浮世繪 를 만날 수 있는데, 여기에는 히로시게의 〈후지산〉과 호쿠사이의 〈가나가와의 큰 파도〉가 걸려있다. 우측 편에는 응접실과 달리 타일과 가구들이 밝은 색 벽면을 빈틈없이 메워 현대적 인테리어에 견주어도 손색이 없을 정도다.

이제 정원을 지나면 엡트 Epte 강에서 끌어온 작은 수로를 보는 즐거움을 맛볼 수 있다. 지하터널을 지나면 휘늘어진 버드나무와 보라색의 아이리스는 수련 위에 떠있는 초록빛 일본풍 다리와 조화로움이 절정에 달한다. 활처럼 휘어진 일본식 다리를 연못 위에 지은 뒤, 그의 눈은 그에게 또 하나의 야외 스튜디오가 된 다리에 머물렀다. 그는 이곳에서 수련이란 모티프를 그린 것이 아니라 빛과 안개의 변화를 다리 위에서 다루기 시작했다. 다리 위에 서서 꽃들로 가득 찬 연못을 바라보며 버드나무와 풀벌레 그리고 오리들의 헤엄치는 소리, 나뭇잎 사이로 들어오는 빛 등 그 모든 것에서 묵언의 영감을 느꼈을 것이다.

모네가 수련이란 모티프를 본격적으로 이용하기 시작한 것은 1897년부터 그가 사망한 1926년까지였는데 처음에는 이젤을 이용해 그렸지만 점차 그림이 커져서 대장식화의 성격을 띠게 된다. 그래서 모네의 집 입구의 갤러리숍과 같은 대형의 공간이 필요하게 된 것이다. 1900년 이후 그의 그림은 오직 연못에 있는 연꽃만을 대상으로 그리게 된다. 동료 미술가 로제 마르크스가 이 연못 정원의 작품을 모아 따로 전시하고 싶다고 제안하자, 총리이자 모네의 친구인 클레망소에 의해 오랑주리 미술관에서 연작 전시가 실현된다.

지베르니 정원은 그의 그림에서 볼 수 없는 빛과 소리의 진동을 느낄 수 있는 곳이다. 이런 것을 평론가들은 때론 '회화적 음악'이라고 부르고 있지만 위대한 작품이 된 지베르니 정원을 두고 딱히 무엇이라 단정할 수는 없을 것 같다. 지베르니는 40여 년간 모네가 만든 하나의 완성된 작품이다. 예술을 왜 좋아하느냐 묻는다면, 바람을 타고 시간을 건넌 오래된 화가들의 이야기를 들을 수 있기 때문이다. 파리를 다녀와 단 한 곳의 힐링 장소를 고르라면, 나는 지금도 지베르니를 첫 손에 꼽는다.

기메(Guimet)
아시아 박물관을
지키는 조선의 석상

🏛 **홈페이지 및 위치** : http://www.guimet.fr/, 메트로 9호선 Iena역에서 하차

🏛 **개관시간** : 10:00~18:00, 화요일 휴관

🏛 **입장료** : 7.50유로

　파리는 과거와 현재를 조형물로 표현하는 그야말로 박람회의 도시다. 나폴레옹 시대에서부터 수집한 소장품과 근대문명의 개최장인 만국박람회를 수차례 거치면서 파리의 모습은 오늘날과 유사한 모습을 하게 된다. 이러한 근대화의 기운으로 미술과 비평에서 새로운 사조의 발전과 실험적 정신이 파리를 장식하였고, 여기에 더해 근대적 건물의 완성으로 파리는 더욱 활기에 넘치게 된다. 멀리 에펠탑을 바라보는 사이오 궁 ^{트로카데로} 에서 멀지 않은 이에나 ^{Iena} 역에는 근대 건물 중 하나인 루브르 박물관의 분관인 기메 박물관이 있다. 사업가 에밀 기메는 19세기 후반 그리스, 이집트, 중국, 일본, 인도로 여행을 다니면서 수집한 예술작품을 처음에는 리옹에

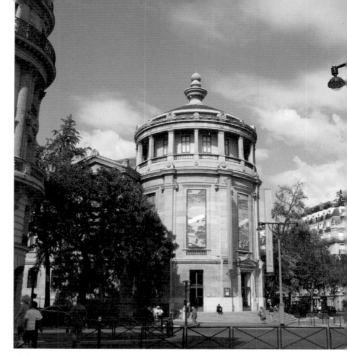

기메 아시아 박물관 전경

전시하였다가 늘어나는 수집품으로 인해 파리 이에나 지역으로 옮겨 아시아 문화를 소개하는 전문 박물관을 설립했다. 에밀 기메가 박물관을 설립할 당시에는 순수 연구기관과 도서관으로서의 기능에 관심을 보였지만, 현재는 아시아 14개국의 유물을 골고루 소장하고 있는 루브르의 아시아 분관이 되었다. 1929년 국립박물관이 된 후 소장하고 있던 이집트 유물을 루브르에 주고 루브르가 소장하고 있던 아시아 유물을 양도받는 등, 유물교환을 통해 양질의 아시아 유물수집에 열을 올리고 있다. 1층에는 동남아시아 고대유물과 석상이 즐비한데, 특히 캄보디아, 인도, 태국의 불교문화가 질서정연하게 전시되어 있다. 극동의 문화재 중 한국관은 중국과 일본관에 비해 비중도 작지만 정교함이 크게 떨어지는 감이 든다. 다만 기메 박물관의 입구에는 한국에서 가져온 두 점의 석인상이 있다. 한 점은 안내데스크 바로 옆에 있고 다른 하나는 계단 위 입구에 있다. 이것을 문인석이라 부르기도 하지만 실록의 기록에 의하면, '문석인'이라 부르는 것이 올바른 표현이다. 왜냐하면 문인석이라는 표현은 무덤주변을 장식하는 돌로 만든 하나의 조경물임을 강조한 반면, 문석인이라면 무덤의 주인공을 지켜주는 사람을 강조해 무덤을 죽은 사람의 또 다른 세계인 명계로 생각한 것이기 때문이다. 문석인의 배치는 세종실록의 오례 중 〈흉례치장조凶禮治粧條〉에 구체적으로 명시되어

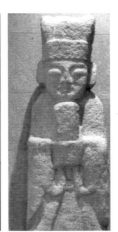

기메 박물관의 조선석물

있다. 성종 때 국조오례의가 제정되어 석상의 종류와 제작 방법 등이 정해지지만 사대부의 묘에서는 왕릉처럼 법전화 된 규정은 찾을 수 없고 일반적으로 문석인과 상석, 혼유석, 향로석, 망주석, 장명등이 한 쌍으로 갖추어져 있을 뿐이며 석수는 배치하지 않는 것이 상례이다. 조선 전기의 묘제는 16세기 중반에 이르러 이전에는 없던 금관조복 형태의 석인과 동자석이 보이기 시작한다. 기메 박물관의 입구에 있는 두 점 중 좌측 복두공복帳頭公服의 형태는 임진란의 이후에 퇴화되어 이후에는 우측의 사진처럼 점차 금관조복의 형태가 유행하게 된다. 작은 귀에 가지런한 얼굴모습, 눈망울이 적절히 표현된 복두공복의 형태와는 달리 금관조복金冠朝服의 형태는 머리의 양관이 다소 마모되었고 눈두덩이가 튀어 나왔으나 좌측과 비교하면 형태, 크기에서 유사한 외관을 하고 있다. 언제 어떻게 이곳에 왔는지는 모르지만 유럽 최대의 아시아 박물관에서 조선의 석인상에 관심을 보인다면 이제 한국의 대표적 유물로써 석인상은 보다 광범위하게 활용될 필요가 있지 않을까 싶다.

혹자는 파리의 조형물에서 고대 그리스와 로마의 영향을 떠올린다고 한다. 그만큼 프랑스는 유럽미술을 체계화함으로써 그러한 신기루를 근대에 형성하게 된다. 앙리 4세의 그리스 로마 미술품의 수집과 루이 14세의 유럽 미술품의 열정적인 수집 및 이로 인해 발전하게 된 인체에 대한 해부학적 지식과 원근법의 문제점에 대한 인식은 프랑스 아카데미즘의 형성에 영향을 주게 된다. 아카데미즘과 인상파의 출현에 이르기까지 사회의 변화에 따른 미술에 대한 예리한 비평은 고정된 형식에 머물지 않고 새로운 표현수단을 성취하게 한다. 이처럼 우리의 석인상의 활용을 위해 우선적으로 해야 할 것은 체계화된 양식보다는 시대에 따른 가치를 부여할 예리한 비판과 관심이다. 석인상에는 이러한 비판과 관심이 상대적으로 결여되어 있다. 민화만큼 대중적 관심도도 떨어지고 고인돌처럼 세계문화유산으로 지정되지는 않았다 하더라도 한반도의 광범위한 지역에서 엄청난 양의 석인상이 사라지고 있다. 토론토의 ROM에도, 일본 동경 국립박물관

의 표경관 정원에도 있는 우리 산하의 흔하디흔한 조각품인 석인상은 이제 유명 박물관의 조경물이 될 정도로 가치를 인정받고 있다. 마티스와 피카소가 인류학 박물관의 아프리카 조각에서 새로운 영감을 얻었듯이 우리의 석인상에서 또 다른 위대한 영감의 순간을 기대하는 것은 지나친 억측일까.

기메 박물관의 동남아시아 유물

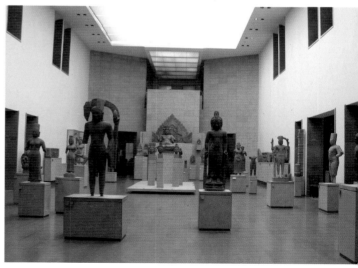

나폴레옹의 퐁텐블로와
밀레의 바르비종Barbizon

🏛 **퐁텐블로 가는 길 :**

• 파리 리옹(LYON)역에서 SNCF 이용. 티켓을 끊을 때는 지상층 우측코너에 있는 퐁텐블로 행 카운터에서 발권한다. LYON, MELON, BOIS LE ROI, FONTAINBLEAU, AVON 4개역 통과 후 도착(40분 소요).

• 퐁텐블로 아봉역 앞에서 퐁텐블로 가는 버스를 타면 퐁텐블로 샤토에 도착한다.

• 자전거를 임대하는데 위치는 안내카운터 밑 골목길로 200m 정도 가서 사람들에게 물어보거나 분수대 건너편 골목으로 들어가서 자전거 빌리는 곳을 찾으면 된다(신분증 요구).

🏛 **바르비종 가는 길 :**

• 퐁텐블로에서 바르비종을 가기 위해서는 자전거를 타고 큰길을 나가야 한다. 안내카운터에서 직진으로 가다보면 오거리 로터리가 나오는데 로터리에서 숲이 펼쳐진 길로 100m 정도 가다보면 우측에 숲길이 나온다.

• 이 길이 퐁텐블로(FONTAINBLEAU)와 바르비종(BARBIZON)을 연결하는 퐁텐블로 숲길로 바닥에 'FB'란 표식이 있다. 가파른 이 길을 따라 약 8km 정도 달려야 목적지 바르비종에 도착한다.

처음 그대로의 모습, 바르비종^{Barbizon}을 만나다

전날 바르비종을 다녀온 피로가 덜 풀렸을까? 가슴 한편에 아련한 그리움이 남아 있는 것은 피로가 아니라 감동의 여운 때문일 것이다. 항상 보헤미안적 생활을 즐기는 내가 사람, 장소, 시간의 삼박자가 맞는 답사를 만나기란 쉽지 않지만 급조된 멤버들이 가진 조화로움은 여행의 즐거움을 배가시켜 주었다. 여행은 그 자체를 즐길 줄 알고 호기심으로 가득 찬 사람이라면 지식의 많고 적음과 관계없이 언제나 좋은 여행이 된다. 채우러 갔다가도 텅 비워서 오는 여행이 있는가 하면, 비우러 갔다가도 채워서 돌아오는 여행이 있기 때문이다.

살아 있는 역사 퐁텐블로로 향하다

"밀레의 그림은 당시 그림 소재에 있어 일종의 혁명적이었지요. 단순한 풍경화가 아닌 농부와 시골풍경, 감자, 교회 등 당시는 사용하지 않던 소재들을 그림 속에 사용했습니다. 이때 밀레와 함께 그린 일군의 화가와 이들의 그림을 모방한 사람들은 파리 교외의 시골 한촌 바르비종에서 활동했기에 바르비종파라 하지요. 이들은 풍경화에도 사람들의 모습을 그렸습니다. 〈이삭 줍는 여인들〉, 〈만종〉 등이 그렇지요. 그림의 풍경은 바로 퐁텐블로에서 10km 떨어진 바르비종에 있습니다."라는 몇 마디 설명에 갑자기 퐁텐블로와 인근에 있는 바르비종으로 가기로 결정하였다. 바르비종은 비단 밀레뿐만 아니라 루소, 코로, 도비니, 뒤플레도 이곳을 좋아해 그들은 소위 바르비종파 화가로 불린다. 오늘의 미술 답사지는 바로 퐁텐블로 성에서 바르비종에 이르는 길이다. 약 10km에 이르는 길을 어떻게 갈지는

현장에서 결정하기로 했다.

이전에 퐁텐블로에 간 적이 있긴 하지만 그래도 10년 전의 일이고 더구나 퐁텐블로에서 바르비종으로는 가본 적이 없었기에 불안한 심기를 감출 수가 없었다. 리옹역에 도착하니 11시 40분이었다. 티켓을 끊기 위해 퐁텐블로행 왕복티켓과 입장료를 냈다. 출발은 12시 51분. 시간이 아직 여유로워 역에서 식사와 커피 한잔을 하는 사이 어느새 출발시간은 가까워져 푸른 분수라는 이름의 퐁텐블로로 향한다. 퐁텐블로행 기차를 탄지 불과 40분 만에 아봉역에 도착해 건너편에서 버스를 타면 10분 뒤 샤토 퐁텐블로에 이른다.

이곳 퐁텐블로는 궁전 이름인데 일드프랑스 Ile de France 센에마른주에 위치해 있다. 일드프랑스란 우리로 치자면 경기도에 해당되는 지역으로, 파리를 둘러싸고 있는 반경 100km지역을 말한다. 퐁텐블로는 파리에서 57km 떨어진 지역에 위치해 파리지앵과 외국관광객들이 즐겨 찾는 곳이다. 1981년 퐁텐블로 성과 그 정원이 세계문화유산으로 등재되었으니 우리나라로서는 세계문화유산을 꿈도 꾸지 못하던 시절 퐁텐블로는 세계인의 발길을 파리에서 이곳으로 돌려놓은 곳이다. 퐁텐블로는 푸른 빛 bleu 의 맑은 연못 fontaine 이란 말에서 이름이 유래되었지만 나폴레옹이 생전에 머물렀던 곳이고 그의 폐위도 결정된 곳이라 일반적으로 나폴레옹 성이라고 부르기도 한다. 사실 미술에 관심이 있는 사람이라면 퐁텐블로는 나폴레옹뿐만이 아니라 중요한 미술작품과도 관련이 있다는 것을 알 것이다. 프랑수와 1세는 이태리 건축가 세를리오와 레오나르도 다빈치를 이곳으로 데려와 궁전을 증축하고 작품을 그리게 했다. 원래 모나리자도 루브르 박물관이 아니라 이곳에 있는 프랑수와 1세의 화랑에 걸려있었다. 루이 14세와 앙리 2세는 물론, 2차 세계대전 때는 미국의 패튼 장군이 파리를 탈환한 후 연합군사령부로 퐁텐블로를 사용했으니 이곳은 살아있는 프랑스

의 역사라고 할 수 있다. 그런 의미에서 프랑스 근대철학자 아나톨 프랑스는 "역사를 알려면 책을 읽는 것보다 퐁텐블로에 와보는 것이 더 낫다."란 말을 남긴 것도 일리가 있다.

하지만 아무리 켜켜이 쌓인 역사라 할지라도 태양왕이라 불리는 절대권력자 루이 14세가 온 힘을 쏟은 베르사유의 화려함에 비할 수는 없다. 그러나 베르사유가 프랑스 전제정치의 절정을 보여주는 화려함의 극치에 이른 궁전이라면 퐁텐블로는 그 이름처럼 그냥 푸른 분수를 가진 흔히 볼 수 있는 성에 불과할지 모른다. 1995년 세계문화유산으로 등재된 종묘가 여러 세대에 걸쳐 왕과 왕비의 제례공간으로 사용된 건물인 것처럼 퐁텐블로도 프랑수와 1세부터 7대에 걸쳐 증축하여 완공한 궁전이다. 처음에는

퐁텐블로 성의 전면 휘어진 계단 페라슈발이 인상적이다.

폰텐블로 성의 정원 Jardin

이러한 궁전의 모습이 아닌 단순한 사냥을 위한 건물로 지어졌다. 지금도 성 입구의 계단형태가 말발굽의 형태로 되어있고 유독 사냥과 관련된 동상이 많이 보이는 것은 그러한 이유 때문이다.

전체 건물의 형태는 궁전, 정원JARDIN, 운하로 구성되어 있다. 페라슈발이라 불리는 독특한 모양의 전면 계단은 인기가 많은 곳이다. 그 계단 아래로는 마차가 지나다닐 수도 있다고 하니 그 규모가 굉장히 크다고 할 수 있다. 베르사유는 건물보다 정원이 더 유명한 곳이지만 폰텐블로 역시 건물만큼 정원이 유명하다. 프랑스의 정원과 건물은 항상 세트로 만들어진다. 베르사유는 센 강의 물을 인공으로 끌어 들였다지만 이곳 운하는 그렇게 요란하지 않다. 인공적인 숲과 자연적인 숲의 차이점에서 오는 편안함이 이곳 폰텐블로에는 남아있다. 자연을 인위적으로 재구성하는 근대 프랑스인의 부유함과 치밀함에 놀라기보다는 오히려 작은 언덕과 다양한 나무로 꾸며진 영국식 정원이 맘에 드는 것은 우리가 인공적인 것보다 자연에 순응하는 건축물에 익숙해서 일 것이다.

풍텐블로 국립박물관은 관람이 가능하지만 궁전 내부는 비공개라 언제와도 한적하다. 홍예 문의 윗부분을 곡선 모양으로 반쯤 둥글게 만든 문로 된 궁전 뒤를 들어가 본다. 커다란 운하가 양쪽에 난간을 두고 크리스마스트리처럼 깔끔히 다듬어진 나무사이로 놓여 있다. 프랑스 정원의 전형적인 모습이다. 건물 주위에 높다란 나무가 길 양옆으로 놓여 있는데 그곳으로 마차가 다닌다. 뒤로 돌아가 보니 전혀 다른 석재가 사용된 흔적이 벽 곳곳에서 발견된다. 오랜 세월을 두고 증축했다는 것을 보여주는 사례다. 한국의 목조건물은 증축 시 목재로 이어 붙여 결구방식을 알지 못하면 구분하기 힘들지만 서양건물은 대부분 한눈에 들어온다.

밀레의 만종을 찾아 바르비종을 가다

영국의 미술사가 곰브리치는 밀레의 〈만종〉을 풍경화의 진솔한 모습과 계산된 리듬이 있다고 평가했다. 끝없이 펼쳐진 평원에서 기도하는 농부 부부와 해질녘 낙조가 비친 들판과 교회 종소리가 한데 어울어져 있는 이 작품은 어릴 때 이발소에 가면 흔히 볼 수 있는 그림이었다. 그런데 모든 사람이 동일한 관점으로 그림을 보는 것은 아닌 모양이다. 스페인의 괴짜 초현실주의 화가 달리는 1930년대에 〈만종〉을 보고 남녀의 숭고한 기도보다는 이면에 감춰진 성적인 공격성에 입각한 해석을 내놓았지만, 1963년 〈밀레 만종의 비극적 신화〉를 썼을 때는 다른 관점에서 기술한다. 자신이 만종을 보고 불안감의 원인을 알아본 결과, 밀레가 작품의 두 인물 사이에 죽은 자식의 관을 그렸다가 덧칠했다고 주장한 것이다. 후에 루브르 박물관에 요청하여 X-ray로 조사해보니 관으로 보이는 사각형의 상자가 있다는 사실이 밝혀지기도 했다. 그것이 관인지 그냥 사각형의 상자인

지는 확실하지 않으나 달리의 말이 맞다면 만종의 숭고함은 그래서 더 절실한 것인지도 모른다.

바르비종까지의 자전거 여행

이제 퐁텐블로 성 투어를 서둘러 마치고 원래 목적지인 바르비종으로 가기 위해 발걸음을 재촉했다. 바르비종까지는 10km. 혹 언덕길은 아닐까? 그렇다면 시간은 더욱 많이 들테고⋯⋯. 택시를 타고 가자니 바르비종의 느낌은 반감되어 퐁텐블로 숲을 그린 수많은 바르비종화파의 모습은 상상하기 힘들 것이다. 할 수 없이 자전거 대여점에서 자전거를 빌려 출발하기로 했다. 퐁텐블로 숲은 바위와 언덕이 중첩되어 바르비종화파들의 바위 습작의 전통이 깃들어 있는 곳이다. 바위를 습작하는 일은 빛과 그림자로 중첩된 표면의 질감을 연구하는 데 도움이 되어 화가들은 직접 현장에서 나무와 바위를 스케치하곤 했다. 바르비종화파 이전의 화가들이 화면구성의 부분적인 스케치를 위해 바위를 그린 것이라면, 바르비종화파는 있는 모습 그대로 화면에 담으려 노력했다는 것이 차이점이다. 바로 인상파의 전주곡이 바르비종화파로부터 시작되기에 이 길을 꼭 가야하는 당위성을 가지고 있다.

근데 아뿔싸 일행 중 2명이 자전

밀레의 만종을 찾아 자전거 여행을 시작하다

거를 타지 못한다는 것이다. 갈이천정渴而穿井이라. 목마른 사람이 우물을 판다고 잠시 후 이들이 자전거를 타고 따라 오고 있다. 다녀올 몇 시간동안 이곳에서 자전거 타는 연습을 하랬더니 맘이 조급했던 모양이다. 안내소를 지나위도 올라가니 로터리가 나왔다. 마침 지나가던 사이클링 선수에게 길을 물어보니 친절히 안내해준다. 100m쯤 지났을까? 길가에 조그마한 숲길이 나왔다. 이곳에서 퐁텐블로와 바르비종이 연결된 숲길이 시작된다. 기념사진을 한장 찍고 가파른 언덕을 한참이나 올라갔다. 이 숲길에서 바르비종까지는 8km라 한다. 처음에는 막 쓰러질 것 같던 여인들이 이제 앞장서기 시작한다. 한참을 오르락내리락 반복하면서 이 길을 점점 좋아하게 되었다. 퐁텐블로와 바르비종을 연결한다고 해 'FB'라 부르는 길은 유명세에 비해 소박했다. 숲에서는새소리와 바람소리가 우리를 즐겁게 했고, 간혹 마주치는 마을사람들과 인사를 나누는 것이 오래전 떠난 고향을 다시 찾아가는 느낌이다. 바르비종화파로 분류되는 루소의 〈아침, 요정들의 춤〉처럼 숲의 요정들도 외지인을 반기는 듯 맑은 하늘은 자전거 타는 즐거움을 배가시켜 주었다.

돌로 된 협곡(gorge)

잠시 돌무지에서 휴식을 취했다. Gorges라는 곳이다. 마치 고인돌처럼 수많은 돌이 자연스럽게 중첩되어 숲길 양옆으로 놓여 있다. 고인돌처럼 생긴 이유하나만으로 나의 관심은 이곳에 꽂힌다. 1999년의 어느날 강화에서 교동도로 가려다 안개로 길이 막혀 고려산으로

발길을 돌렸는데 그곳 적석사 주지스님의 제보를 받아 의문의 돌을 찾으러 산 정상으로 올라간 일이 있다. 우리는 우거진 억새풀을 헤치고 산 정상으로 올라가 반쯤 토사에 묻혀 있는 고인돌군^群을 발견하였다. 일행과 더불어 이 고인돌의 실측과 도면을 담은 보고서를 인천시에 제출해 결국 고천리 고인돌로 명명되어 시 기념물로 지정하게 되었다. 현재 발견된 18기는 세계문화유산으로 등재되어 세계적인 강화 고인돌의 일원이 되어 있다. 현재까지 고인돌 장소로는 가장 높은 곳에 위치하고 주변에 고인돌 채석장도 발견된 중요한 장소로 되어 있다. 이런 전력을 가진 나로서는 돌무더기가 그냥 돌로만 보이지 않는다. 퐁텐블로 숲은 전체 1만 7,000ha ^{25,000ha라고도 함} 에 해당하는데, 그 중 1/4이 바위로 덮여있다. 나중에 자료를 찾아보니 18세기 이전 퐁텐블로 숲은 거대한 바위와 가시덤불로 마치 사막처럼 황량했다고 한다. 당시 프랑스 재상 콜베르가 6,000ha에 이르는 바위 숲에 참나무와 너도밤나무를 심어 지금은 울창한 숲길과 바위로 이뤄진 삼림지역이 되어 있다. 한때 채석장으로도 이용된 것을 보면 지상에 노출된 바위가 장관을 이루는 곳이었던 모양이다. 이런 역사를 맞추어보면 여기에 있는 나무의 수령은 약 300년은 되는 셈이다. 프랑스의 왕과 귀족들이 사냥을 하고 밀담을 나눈 오붓한 오솔길을 따라 밀레의 집을 찾아 계속 달린다.

만종의 주 무대, 바르비종 마을과 밀레의 집

어느새 시간은 4시가 되어 바르비종이 1km 남았다는 팻말이 나왔다. 마지막 대열을 정리하고 우리는 마치 개선장군처럼 바르비종 마을로 한달음에 달려갔다. 마을은 틀림없이 관광객으로 북적이고 기념품 가게가 즐비할 것으로 믿은 우리의 생각은 잘못이었다. 바르비종 마을은 시간이 멈춘 듯 앤티크한

풍경 그대로였다. 밀레의 바르비종을 보는 순간 그림 속 모습이 실감되었다.

현재 마을 사람은 1,000명이 조금 넘지만 19세기 초만 해도 수십 명의 화가들이 옹기종기 모여 바르비종과 퐁텐블로의 숲을 화폭에 담았다. 학교 하나 없더라도 자연이라는 위대한 스승이 있으므로 그들은 서로 존중하며 의지하였던 것이다. 바르비종화파란 하나의 결속된 화파나 양식적인 측면에서 동일한 예술가 집단을 지칭하는 말은 아니라 자연과의 교감을 위해 이곳의 마을에 아틀리에를 만들어 작업을 한 작가들의 통칭인 셈이다. 디아즈, 뒤프레, 루소, 트루아용, 밀레가 주축이 되는 화가고 도비니, 자크, 코로 등은 이들과 직간접적으로 관련을 맺고 유사한 그림을 그렸던 화가다. 일행 한 명이 질문을 한다.

"수십 명의 화가들이 모여 이곳에서 작업을 했다면 뭔가 이유가 있겠죠?"
"이들 화가의 대다수는 풍경화를 그리는 화가들이었지요. 그런 의미에서 퐁텐블로는 자연이 보존된 최적의 장소였고 사람의 정신을 정화하는 도덕적 성지로도 알려지곤 했습니다. 물론 예술의 도시 파리의 근교에 위치하고 있다는 가장 큰 장점을 가지고요."

바르비종 들판 앞 안내판

바르비종화파에 대한 연구는 프랑스보다 오히려 미국에서 활발하였다. 1962년과 1986년에 열렸던 바르비종화파의 순회전시는 미국의 화가들을

밀레 생가 옆 교회

퐁텐블로 숲 주변으로 모이게 하고, 풍경화 수업을 받는 붐을 일으키기도 했다. 그러나 무엇보다 바르비종화파의 두드러진 특징은 대상에 대한 철저한 관찰이 선행하고 있다. 이들 방식은 레오나르도 다빈치의 자연관찰 태도와 유사해 과학자와 같은 태도로 그림을 그린다. 테오도어 루소의 작업과정은 독특했는데 빛, 색, 구성, 원근법을 각각 별도로 습작하지 않고 한 화면 위에 복합적으로 그려 나갔다. 그러한 작업을 통해 자연의 생동감과 다양성을 화면에 옮겼기에 이를 자연주의라 부르고 있다.

좁다란 길은 자동차가 차지하고 있었지만 마을풍경을 어지럽히지는 않았다. 전봇대는 덩굴로 덮여있고 튀지 않는 화랑과 구불구불한 동네 고샅길이 마음에 들었다. 오래된 교회와 낡은 찻집을 지나 밀레의 그림을 전시한 기념

관을 찾았다. 나중에 알고 보니 이 오래된 교회 옆에 밀레의 묘지가 있었다. 그리고 우리가 우연히 밀레의 그림을 사기 위해 들어간 집이 바로 밀레의 생가였다. 더욱이 우리가 커피를 마신 레스토랑도 영국여왕이 다녀간 곳이라니 우리의 심미안審美眼이 그리 낮은 수준은 아닌 모양이다.

'Maison Atelier de Jeon Francois Millet de 1849-1875'란 표지판은 담쟁이넝쿨에 가려 하마터면 지나칠 뻔 했다. 안을 들여다보니 여주인이 손님이 오는 줄도 모르고 실내 정리를 하고 있었다. 잠시 후 눈길이 마주치자 반가운 인사를 한다. 화실의 실내는 바르비종화풍의 그림이 벽에 걸려있고 밀레의 복사본 그림들이 진열대에 놓여있다. 밀레의 그림은 크게 나누면 노동을 하는 장면과 정적인 분위기 두 종류로 나눌 수 있는데 바르비종에서 생활1849-1875 할 때의 그림은 정적인 분위기의 그림이 다수다. 일을 하다가 잠시 휴식하는 농부의 모습과 광활한 들판의 정경을 묘사하는 방식이다. 주인장의 말에 의하면, 밀레는 이 방에서 〈만종1857-59〉과 〈이삭줍는 여인들1857〉을 그렸다고 한다. 두 그림 모두 정적이고 평온한 시골의 풍경을 묘사한 서사적 자연주의의 성격을 띠고 있다. 안쪽 방은 한때 에밀 자크가 작업실로 쓴 방이고, 끄트머리에 있는 방은 이곳에서 작업을 하는 화가들의 전시회가 가끔 열리기도 하는 곳이다. 작품이 팔리면 70%를 '밀레의 집' 운영자금으로 쓴다니 한 푼도 시의 지원을 받지 못한다는 말로 들린다. 나중에 이유를 물어보니 프랑스는 이런 경우에도 자율경영을 해야 한단다. 시나 공기업의 지원에 매달리는 우리나라 시민단체도 이런 정신을 배워야 할 터인데. 우리는 밀레가 그린 만종의 현장을 물었다.

주인장의 말에 따라 길을 나섰다. 마을이 거의 끝나갈 무렵에도 밀레의 그림 속 풍경은 나오지 않았다. 우리는 점점 밀레의 만종에 몰입해 가고 있었고

밀레의 아틀리에

막연한 그리움이 되어버렸다. 어렵사리 퐁텐블로를 거쳐 바르비종까지 온 목적이 수포로 돌아가는 것인가? 우리는 밀레와 만종이란 그림의 배경만이 아니라 어릴 때부터 보아온 이발소 명화의 추억을 우리 눈으로 직접 확인하기 위해서 이곳을 찾았던 것이다. 그러나 마을이 끝나는 곳에서 실망은 갑자기 환희로 바뀌었다. 비록 깊은 종소리는 없었지만 이곳에 오면 누구나가 만종의 주인공처럼 승화될 수 있다고 확신이 들었다.

 기차 안에서 디지털 카메라로 찍은 사진을 보았다. 낙조가 있는 들판에서 낫과 곡괭이를 내려놓고 가슴에는 손을 올려 기도하는 부부의 모습에서 우리 자신의 모습을 찾았을까? 그러나 바르비종에는 만종의 그림 속처럼 아스라한 들판 뒤로 교회는 보이지 않았다. 화가의 상상력이었던가? 그러나 기차를 타고 오는 길에 우리 모두는 들판의 교회를 가슴 속에 그려 넣으려 무던히 애쓰고 있었다. 밀레가 그렸던 모습 그대로 바르바종의 해는 서서히 지고 있었다. 나는 다음 날 일찍 혼자 오르세 미술관을 찾았다. 밀레의 그림이 가장 많이 소장된 곳이 오르세 미술관이기 때문이다. 그곳에서 밀레의 〈만종〉을 만났다. 세간의 이야기처럼 노동자를 신으로 둔갑시켰다는 작위적인 해석

밀레의 〈만종〉, 1857-59

도, 사회참여적인 내용도 필자의 눈에는 보이지 않았다. 그곳에는 그냥 아름
다운 농부의 기도만이 남아 있었다.

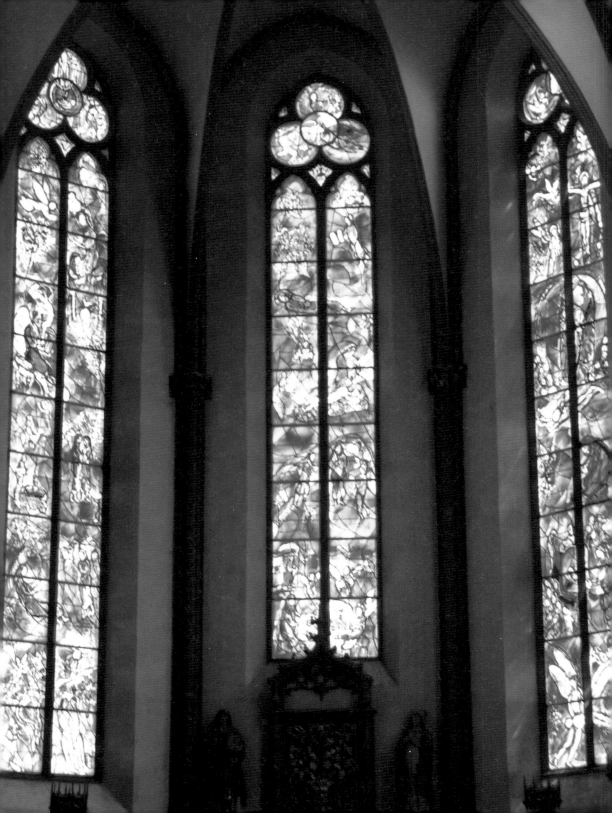

part 3.
Germany

독일

마인 강의 기념비, 프랑크푸르트암마인 슈테델 미술관
죽을 시간조차 없었던 사갈, 드디어 독일 땅을 밟다
슈테판 성당의 푸른 스테인드글라스

마인 강의 기념비, 프랑크푸르트암마인
슈테델 미술관

🏛 **홈페이지 및 위치** : http://www.staedelmuseum.de/, Schaumainkai 63 60596 Frank-
furt am Main Germany(프랑크푸르트 시내 소재)

🏛 **관람료** : 12유로(토, 일, 공휴일 14유로)

🏛 **개관시간** : 화, 수, 토, 일 10:00~18:00, 목, 금 10:00~21:00, 월요일 휴관

프랑크푸르트는 라인 강의 기적을 이룬 금융과 상공업의 중심지이자
괴테의 고향이다. 매년 가을이면 세계적인 북페어가 열리는 출판도시라

[좌] 슈테델 미술관
[우] 슈테델 미술관
　　신관 입구

는 이미지와 더불어 마인 강가의 박물관 클러스터 River bank of Museums 로 유명한 도시다. 이곳 프랑크푸르트에는 현재 100여 개의 박물관과 미술관이 있는데, 1980년을 전후하여 아름다운 경치를 배경으로 마인 강 일대에 박물관, 미술관 건립 붐이 일어나기 시작했다. 1985년 세계적 건축가 리처드 마이어에 의해 설계된 수공예 박물관 Museum for Kunsthandwerk 은 빌라 메슬

뢰머 광장 뒤편에 있는 쉬른 복합예술공간. 로마유적을 도심 한복판에 노출시키고 있다.

러 건물의 증·개축을 통해 흰색의 우아함과 통일된 기하학적 형태를 취하고 있고, 고딕시대부터 독일 유켄트 스타일에 이르는 수많은 유럽가구 컬렉션을 자랑하고 있다. 이외에도 민속박물관, 건축박물관, 영화박물관, 통신박물관 등 20여 개의 박물관이 이곳 마인 강가에 자리 잡고 있다. 그 중에서 가장 우수한 미술관을 꼽으라면 뢰머 광장 쪽에 있는 프랑크푸르트 현대미술관과 강 건너 슈테델 미술관을 들 수 있다.

마인 강을 건너기 전, 로마인이란 뜻을 가진 뢰머 광장에 둘러싸인 고전미 넘치는 건물들을 감상하는 시간을 잠시 갖는 것도 유익하다. 프랑크푸르트의 심장과도 같은 이곳은 2차 세계대전 때는 형체를 알아볼 수 없을 만큼 엄청난 폭격을 받은 곳이다. 2차 세계대전이 끝난 후 독일인들은 이곳에 현대적인 철재와 유리로 포장된 도심을 만드는 것을 포기한 대신 과거 로마의 역사에서 근대에 이르기까지 역사적인 도심을 만들기로 결정한

다. 필자는 이곳을 숱하게 오가면서도 뢰머 광장에 있는 쉬른 쿤스트할레, 즉 예술문화복합공간의 시멘트 건물이 좁은 광장 틈에 존재하는지 알지 못했다. 건축가 승효상의 '지문'을 읽으면서 미술전시관과 음악학교, 공방, 숙박시설을 가진 이곳이 단순한 건축물이 아니라 시간과 시간을 이어주고, 공간과 공간을 연결하는 유기적 기능이 담겨있는 곳이란 걸 이해하게 되었다. 건축물 앞에는 로마시대의 유적이 노출되고 쉬른 쿤스트할레 바로 옆에는 이곳에서 발굴된 유물을 중심으로 역사박물관이 세워져 있다. 땅의 역사는 그곳을 살아온 사람들의 역사인 점에 미뤄 이들은 건축물을 세운 것이 아니라 자신들의 철학을 뢰머 광장에 지은 것이다.

이제 운치 넘치는 운터마인 다리를 건너 슈테델 미술관으로 향한다. 슈테델 미술관은 상인자산가이자 은행가인 슈테델이 수집한 작품과 기부금을 바탕으로 1815년에 설립되었다. 현재의 건물은 1870년대에 완성되었다. 2차 세계대전 때의 슈테델 미술관은 연합군의 공중폭격으로 건물의 정면 파사드 건물의 전면부 가 상당히 훼손되었는데 1960년대 이를 재건하면서 무거

슈테델 미술관이 있는 박물관 클러스터와 연결된 다리, 홀바인스텍(Holbeinsteg)

운 느낌의 파사드를 좌우 벽 표면으로 줄임으로써 가벼운 느낌을 받도록 했다. 건축가 요하네스 크란은 이러한 원칙을 건물의 외부뿐만 아니라 내부 인테리어에도 적용해 전시공간의 확장과 전통회화와 근현대회화의 조화를 꾀했다. 전시작품은 14세기 종교화에서부터 현대작품에 이르기까지 광범위하

며, 2,700여 점의 회화를 비롯하여 조각, 판화 등 약 10만점을 소장하고 있다. 특히 이곳의 도서관은 프레드릭 슈테델이 소장하고 있던 책과 더불어 방대한 양의 고서를 자랑하고 있다.

슈테델 미술관의 주요 전시작품

2층

렘부르크는 독일의 대표적인 표현주의 작가로 20세기 초 다양한 유파의 소용돌이 속에서도 극단적 추상을 거부한 채 인간의 내적 진실추구에 전념하여 독특한 표현주의적 조형이념을 부각시킨 작가다. 그는 로댕의 동적인 형체와 마이욜 Aristide Maillol 의 깊은 양감을 부각시키는 영향에서 벗어나 사유를 통한 인체의 변화를 꾀한다. 2층 첫 번째 전시실에서 볼 수 있는 〈앉아 있는 청년〉은 1차 세계대전 직전 슈테델 미술관이 직접 작가에게서 구입한 작품이다. 작품은 마치 요즘 우리나라 청년실업의 절망을 빗댄 모습 같기도 하고, 혹은 실연의 슬픔을 감내하고 있는 형상 같기도 하다. 이 작품은 브론즈와 달리 대리석이란 재료의 특성상 부드럽고 밝은 빛을 띠고 있다. 1918년 렘부르크는 예술원 회원으로 선출되기도 했지만 생활고와 연인과의 이별로 1919년 3월 자살로 생을 마감한다. 〈앉아 있는 청년〉을 보면 극도의 변화와 혼란의 시대를 산 작가의 내적 절망을 느낄 수 있다.

빌헬름 렘부르크의 〈앉아 있는 청년〉, 1916

슈테델 미술관은 독일의 표현주의 작가들의 작품을 다수 소장하고 있는 대표적 미술관 중의 하나이다. 특히 에른스트 루드비히 키르히너 ^{Ernst Ludwig Kirchner} 의 작품을 많이 소장하고 있다. 그는 바이에른주 아사펜부르크에서 태어나 화학교수였던 아버지를 따라 프랑크푸르트, 스위스 루체른, 캠니츠에서 유년 시절을 보냈고 대학 시절은 드레스덴에서 보냈는데, 그는 그곳에서 다리파 ^{Die Brucke} 회원들을 만나게 된다. 비록 드레스덴의 미술관은 보수적이었지만 화단은 고흐와 고갱의 전시를 열 정도로 표현주의에 대해 적극적인 호응을 보였다. 이들 다리파 회원들은 목판화 혹은 목각에도 상당한 관심이 있었는데, 그 이유는 나무를 깎아내고 도려내는 각 단계의 과정과 뚜렷한 흑백의 대조, 축소된 공간의 개념, 거칠면서도 생명감 있는 선의 작업 등에서 희열을 느꼈기 때문이다. 더구나 목판은 원시미술과 고딕양식의 성격을 대변해주기 때문에 적극적으로 차용하게 된다. 당시 드레스덴이나 베를린의 민속박물관에서는 아프리카나 오세아니아 조각을 많이 전시했는데 이들 조각에서 영감을 받은 것으로 알려졌다. 이런 이유로 슈테델 미술관은 2010년에는 프랑크푸르트의 대표적 미술관으로서 키르히너 기획전을 성황리에 개최했고 이때 다리파의 작품도 다수 전시했다. 키르히너 전시작품 중 가장 매력적인 작품이 슈테델 미술관에 소장되어 있다. 바로 〈모자를 쓰고 있는 누드 여인 ¹⁹¹¹〉과 〈목각 누드 여인 ¹⁹¹²〉이다.

다리파

독일어로 브뤼케는 다리^橋라는 뜻을 가지고 있어 다리파 ^{Die Brucke} 로 칭한다. 1905년 드레스덴을 중심으로 활동하던 헤켈, 에른스트, 키르히너, 슈

미트, 로트라프, 에밀 놀데 등의 독일 표현주의의 대표적 화가들이 창설한 화가 단체인데, 다리파는 근대미술과 현대미술의 다리가 된다는 의미를 가지고 있다.

이 그림의 주인공은 한때 키르히너의 연인이었던 도리스 그로세로 알려져 있는데 이 작품의 영감은 루카스 크라나흐에서부터 비롯되었다. 뒤러의 〈이브〉가 비너스의 영감에서 비롯되었다면, 크라나흐의 〈비너스〉는 이브에서 비롯되었다고 한다. 이브의 몸매가 비너스에 비해 볼품없다는 의미로 당시 종교개혁에 맞선 구舊체제에 대한 비판의 의미로 그린 그림이다. 크라나흐 1세의 그림과 키르히너의 그림은 두 주인공의 자세와 목걸이, 목의 위치, 발의 방향과 체형이 유사하다. 다만 키르히너의 작품에서 손을 살짝 잡고 있는 것과 검은 모자를

키르히너의 〈모자를 쓴 누드 여인〉, 1911

눌러 쓰고 붉은 신을 신은 여인의 모습이 다를 뿐이다. 키르히너 그림의 배경은 철저히 원근법을 배제한 평면으로 구성된다. 병과 그릇이 놓여있는 탁자, 마룻바닥, 유리, 카펫 등이 노랑, 파랑, 붉은 색으로 흰색의 여체와 대비된다. 키르히너는 이렇게 평면을 능숙하게 배치하고 위에서 내려다보는 부감법을 사용해 관람자가 여인을 가깝게 느끼도록 만들었으며 에로틱한 효과를 잘 살리고 있다. 붉은 구두, 긴 창을 가진 모자, 붉은 젖

꼭지 등은 직업여성을 묘사하고 있는 것 같다. 그러나 이 작품에서는 어딘가 모르게 불안한 갈등의 심리상태가 표출되고 있어 다소 충격적이다.

〈목각 누드 여인〉은 〈모자를 쓴 누드 여인〉과 관계가 있어 보인다. 다만 붉은 신발과 모자가 없으며 음모가 표현되지 않은 차이점만 가지고 있다. 1917년 그가 스위스의 다보스에 정착할 때 위의 회화작품과 더불어 목각작품도 제작되었다. 이것은 나중에 베를린에서 그에게 전해졌는데 이때 상당수가 훼손되어 다시 제작했다. 이외에도 키르히너의 작품이 상당수 전시되어 있는데 대상의 사실적 특성보다는 느낌과 충동, 본능, 그리고 열정을 중시해 본질적 회화적 요소를 찾고자 하였다.

키르히너의 〈목각 누드 여인〉, 1912-13

3층

이곳에는 특정한 유파와 사조의 그림보다는 편년사적으로 전시를 해 두었다. 주목해야 할 그림은 독일의 국민화가 뒤러 Albrecht Dürer 의 〈멜랑꼴리아 1〉이다. 이 시기에 나온 동판화는 그의 걸작으로 알려져 있다. 뒤러는 당시 종교개혁에 가담한 화가로서 루터의 가르침에서 참 기독교를 보았고 "루터야 말로 자신을 큰 고뇌로부터 구해준 그리스도인"이라 칭송하곤 했다. 그래서 뒤러는 생의 말년에 종교개혁사상을 작품으로 표현한 최초의 개신교 화가가 된 것이다. 당시 유행한 목판화보다 훨씬 섬세하고 정교한

표현의 이 판화는 날개달린 천사가 눈을 부릅뜨고 뭔가 깊은 생각에 잠겨있으며 손으로는 컴퍼스를 잡고 뭔가를 적고 있다. 옆에 있는 아기 천사도 뭔가를 만지작거리고 있는 듯하다. 상단에는 사다리, 저울, 종이가 있고 천사의 왼편에는 다면체 수정, 하단에는 톱, 연장 등이 있다. 그리고 날개를 펼친 박쥐는 〈멜랑꼴리아 1〉이라는 푯말을 보여준다. 도상해석학을 제창한 파노프스키는 그의 저술에서 멜랑꼴리아가 '우울'이란 의미를 동반한 천재성을 나타내는 것으로 해석했다. 즉 1단계는 예술가, 2단계는 지식인, 3단계는 신학자를 말함이다. 따라서 이 그림의 제목에 붙은 '1'이란 의미는 결국 예술가의 한계로 표현

뒤러의 〈멜랑꼴리아〉, 1514

된다고 보겠다. 즉, 천사의 모습을 자신의 모습으로 표현하였으나 끊임없이 정진해도 지식인과 신학자의 단계에는 이르지 못하는 것을 알레고리적 해석으로 표현하였다.

베르메르의 〈지리학자〉

그림 속의 그림을 그리는 화가 베르메르는 늘 유사한 형태의 실내를 재현한다. 그의 작품 중 '그림 속의 그림'을 담고 있는 작품은 그의 작품 36점 중 무려 21점에 이른다. 테이블, 의자, 붉은 색 러그 Rug, 격자무늬의 바닥 등의 모티프는 그의 풍속화에 반복해 등장한다. 이 〈지리학자〉는 그

베르메르의 〈지리학자〉, 1668-69

의 또 다른 작품 〈천문학자〉와 유사한 화면구도를 가지고 있다. 천문학자는 테이블 위에 천구의를 놓고 지리학자는 캐비닛 위에 지구의를 놓고 있다. 베르메르가 살았던 시대에는 천구의와 지구의가 항상 짝을 이루어 팔렸는데 이는 천문학과 지리학이 밀접한 관계가 있기 때문이다. 천구의와 지구의가 베르메르의 화면에 등장하게 된 배경에는 바로 17세기가 발견의 시대라 일컫는 '대항해시대'라는 사실에 기인하고 있다.

지리학자가 손에 든 컴퍼스와 펼쳐진 지도는 두 가지 의미를 상징한다. 하나는 고가의 지도를 소유하는 부유함이고 또 하나는 높은 교육수준을 나타낸다. 지도 작성법 자체가 당시에는 하나의 과학이었으며, 지도는 지적 욕구가 뛰어난 사람들의 소유 목록 리스트에 오르내리면서 실내 장식 품목으로 인기가 대단했었다. 2009년 밴쿠버 아트갤러리에서 '네덜란드의 황금시대' 특별전을 개최했을 때 델프트와 암스테르담의 운하와 지도를 전시한 적이 있었는데, 17세기의 지도는 정교함은 물론 화려함에서 최고의 수준에 오른 시기였음을 알 수 있었다. 당시의 지도는 거리와 운하뿐만 아니라 개별적인 집들과 나무들까지 묘사하기도 했다. 지도는 단지 길잡이 역할을 하는 외에도 도시의 번영을 보여주는 벽장식물로도 기능할 정도였던 것이다. 터키 카펫이 전경을 채우고 있는 이 그림에는 빌렘 블

라외가 그린 유럽 해도가 벽장식을 하고 있고 헨드리크 혼디우스가 제작한 지구의가 화면 속의 캐비닛 위에 놓여있다. 〈지리학자〉는 새로운 지도를 만들고 있는 학자의 열정과 고민이 엿보인다. 창밖을 바라보는 그의 눈동자와 테이블의 한편을 잡고 있는 그의 손에서는 지식인의 사명감이 강하게 느껴진다.

요한 하인리히 빌헬름 티시바인

〈캄파냐에서의 괴테〉는 티시바인의 유명한 그림 중의 한 점이다. 이 그림이 탄생하게 된 것은 괴테의 이탈리아 여행과 관련이 깊다. 괴테는 1786년 역사적인 이탈리아 여행을 떠난다. 그는 로마에 살고 있던 티시바인과는 이미 그 이전부터 편지를 교환해 잘 알고 있었지만 이탈리아 여행을 통해 본격적으로 화가와 문학가의 교류가 시작된다. 이들은 나폴리를 거쳐 시칠리아까지 여행하려 했지만 티시바인이 나폴리에서 직업을 가지는 바람에 괴테는 다른 동반자를 찾아 시칠리아로 여행을 떠나게 된다. 이로 인해 두 사람은 서먹하게 되었지만 수년이 지난 후 티시바인의 스케치가 괴테에게 전달됨으로써 괴

요한 하인리히 빌헬름 티시바인의 〈로마 캄파냐에서의 괴테〉, 1787

지하입구에 있는 앤디워홀의 괴테

테는 다시금 영감을 얻게 된다. 이때 지은 시는 1827년『빌헬름 티시바인의 전원생활』이란 제목으로 출간된다.

티시바인은 괴테와의 우정을 〈로마 캄파냐에서의 괴테〉에서 당당하고 이지적인 모습으로 표현했지만 지나치게 크다고 불평했다. 하지만 이 작품에는 로마의 폐허 위에 기대어 있는 한 지식인의 이지력을 충분히 표현하여 내면의 이상적인 모습을 나타내고 있다. 모자 옆에 나타난 푸른 하늘은 마치 후광을 표현한 듯하고 은은한 빛과 구름의 대조는 역사적 가치 위에 앉아 있는 괴테를 표현했다. 이 그림은 1887년 로스차일드 가문의 기증으로 슈테델 미술관에 전시되게 되었다. 이때부터 이 작품은 유명세를 타기 시작해서 현재는 슈테델 미술관의 대표적인 작품이 되었다. 1981년 앤디워홀은 이 아이콘을 활용해 괴테의 모습을 실크스크린으로 제작해 〈괴테 시리즈〉를 만들게 되었다. 앤디워홀의 괴테시리즈는 4개의 그림으로 반복, 구성되어 있어 워홀 특유의 매혹적인 색의 변화를 이용하여 낭만주의 시대의 슈퍼스타였던 괴테를 회상시켜 준다.

독일 야외 풍경화의 대가 막스 레베르만

전후 도시의 기억이 물씬 풍기는 레베르만의 〈고아원〉이라는 제목의 그

림은 많이 알려지지 않은 작품이다. 그는 유태계 독일인으로 부유한 가정에서 자라 베를린대학에서 철학과 법학을 공부한 후 뒤늦게 화가의 길로 들어섰다. 프랑스 인상파 화가의 작품은 빛의 변화를 중시한 나머지 화면의 깊이가 부족하다는 단점이 있지만 그의 작품은 서민생활의 고단함을 따뜻하게 표현했다는 평가를 받고 있다. 부유한 부모에게서 물려받은 재산 때문에 그는 많은 프랑스 인상파 대가들의 그림을 수집할 수 있었고, 이로 인해 독일 인상파 화단의 대표적인 화가로 성장할 수 있었다. 이 그림은 1875년부터 몇 개월간 네덜란드를 여행하면서 본 한 고아원에서 스케치한 것을 후에 유화로 다시 그린 것이다. 여행에서 돌아올 때 붉고 검은 고아원의 옷을 구입한 것을 보면 나중에 유화로 그리고자 이미 맘을 먹었던 것이 분명한 것 같다. 나무 사이에서 떨어지는 빛은 공간의 깊이감을 더하고 건물의 외벽은 빛의 반사로 묘한 색채감을 보여주고 있다. 사람

막스 레베르만의 〈암스테르담의 고아원〉, 1881

들의 얼굴은 고단한 삶의 일상에서 벗어나지 못하지만 현실을 받아들이는 편안함이 엿보인다. 프란스 할스의 작품을 오랫동안 연구해온 그는 밝고 화사한 웃음 대신 서민들의 생활을 깊이 있게 표현하는데 주력한다. 그것은 보불전쟁 이후 유럽인들의 생활이 더 나아지지 못한 사회상과 관련이 있을 것이다. 레베르만은 후에 독일 아방가르드의 선봉에 서서 새로운 화풍을 개척해 간다. 그러나 나치정권이 들어서자 그는 유태계이라는 이유로 아카데미 의장직을 사퇴당하고 그의 그림도 독일의 공공미술관에서 철거되기 시작했다. 그는 본격적인 유태인 탄압이 이뤄지기 전, 88세의 나이

얀 반 아이크의 〈루카 마돈나〉, 1437-38

로 죽음을 맞는다. 그나마 생의 최악의 순간을 겪지 않은 것이 다행이 아니었을까?

얀 반 아이크 Jan van Eyck 의 〈루카 마돈나〉와 로이에 반 데르 바이덴의 〈성모를 그리는 성 루가〉, 〈젊은 여인의 초상화〉 등의 작품을 중심으로 2009년 '플랑드르의 거장전'을 연 적이 있었다. 당시 프랑크푸르트의 많은 미술애호가들이 참석했던 것으로 기억한다. 그중 가장 인상적인 작품은 베를린 국립미술관 Staatliche Museen zu Berlin 에 소장되어 있는 얀 반 아이크의 〈젊은 여인의 초상〉이었는데 그림 속 여인의 선명한 눈동자는 그려진 지 수백 년이 흐른 후에도 관람객의 가슴을 송두리째 빼앗을 만큼 뛰어난 명작이었다. 슈테델 미술관에서는 얀 반 아이크의 〈루카 마돈나〉를 전시작

으로 내었는데 선명한 색상, 세밀한 형체, 상징적 배치는 명작이 가질 수 있는 요건을 두루 갖춘 작품이었다. 이러한 작품들을 제작할 수 있는 배경은 부르군디 Burgundy 혹은 Bourgogue: 브뤼주, 겐트, 안트베르펜 등 지역을 다스리는 선량공 필립이라는 강력한 후원자가 있었기 때문이다. 그는 매우 적극적인 채색 필사본 수집가이자 예술 애호가였다. 그는 1425년부터 1441년까지 얀 반 아이크를 그의 시종이자 궁정화가로 일하게 하면서 총애를 아끼지 않는다. 부르군디 공국의 궁정이 플랑드르 미술 발전에 끼친 영향은 크다. 그림의 수요가 많았기 때문에 이 지역출신 화가들은 다른 지역의 후원자를 찾아 외국으로 떠나지 않고 대부분 플랑드르 지역에 정착하게 된다. 부르군디 궁정이 플랑드르 브뤼주로 옮기면서 플랑드르화파는 얀 반 아이크 1395-1441, 로베르 캉팽 1375-1444, 로이에 반 데르 바이덴 1399-1464 과 같은 거장을 배출해, 알프스 이남의 피렌체와 함께 15세기 서양미술을 주도하는 양대 문화의 중심지로 발전하게 된다.

얀 반 아이크의 〈루카 마돈나〉에서 성모 마리아가 예수에게 모유를 수유하는 장면은 14세기 이탈리아 화단에 간혹 사용해 온 방식을 북유럽 화단에 적극적으로 도입한 것으로 생각된다. 특히 얀 반 아이크와 로지에 반 데르 바이덴의 작품에서 이런 형태가 많이 나타나는데, 이는 중세적 종교 성인이자 신적인 어머니인 마리아의 이미지를 '만인의 어머니'로 전환시키는 계기가 되었다. 얀 반 아이크는 유화를 최초로 사용하고 실내의 세밀한 부분까지 묘사하는 특징을 가졌지만 그것에 지나치게 치중한 탓에 전체적인 형태를 재현하기보다는 재구축하는데 주력했다는 지적을 피할 수 없을 것이다.

3층 이탈리아관 풍경화의 계단 아래에는 르네상스 그림의 대가인 보티

보티첼리의 〈여인의 이상적인 초상화〉, 1480
레이스와 머리끈에 진주가 달려, 당시 여성 패션의 유행을 보여준다

첼리의 그림이 있다. 1480년대에 이르면 그의 그림에 등장하는 인물들은 더욱 정형화되고 외형적인 아름다움보다는 내면적인 미와 가치를 추구하게 된다. 비슷한 시기에 제작된 〈프리마베라〉와 〈비너스의 탄생〉에서 보여주는 이상적 여인의 얼굴부분만을 확대한 이 그림에서는 더욱 생기 있는 여인을 만나게 되는 느낌이다. 밝은 채색을 기대해서였을까? 마치 한 꺼풀 유리를 씌운 것처럼 그림은 어둡고 여인의 얼굴 역시 밝지 않다. 귀족적 의상과 머리에 갖은 장식을 하고 아직 파마 끼가 남은 붉은 머릿결에 하얀 피부는 그녀가 한 곳을 응시하는 것만큼 창백해 보여 슬픔의 덩어리가 화면에 어우러진 것 같다. 나는 알 수 없는 아름다움에 매혹되어 한동안 넋을 잃고 그림을 쳐다보았다.

아래층으로 내려가면 현대 미술작품이 있다. 최근 전시된 앤디워홀의 연작을 지나면 1954년부터 모노크롬이란 단어를 사용하며 작업을 시작한 이브 클랭의 작품을 볼 수 있다. 그는 모노크롬 작품세계를 구축해 나가다가 푸른색만을 이용한 모노크롬을 본격적으로 제작하면서 '이브 모노크롬'이라는 대명사를 사용한다. 이 작품처럼 스펀지를 붙인 부조는 단순

히 스펀지를 붙인 것과 푸른색을 침투시
킨 스펀지를 돌이나 나무로 된 판 위에
철사로 고정시킨 것으로 나눌 수 있는데
이 작품은 후자에 속하는 작품이다.

클랭은 스펀지 작업을 통해 액체를 빠
르게 흡수하는 스펀지에 푸른색을 침투
시킴으로써 관객 스스로 작품을 통해
푸른색으로 침투되기를 원했다. 2009
년 봄, 서울시립미술관에서 열린 퐁피두
전에서 이브 클랭의 〈푸른 시대의 인체
측량〉은 바디페인팅과 퍼포먼스의 결합
으로 누드모델에게 머리부터 발끝까지
청색 물감을 씌우고 빈 캔버스에 몸을
찍게 한 것은 두고두고 인구에 회자되는
전위적인 퍼포먼스로 각광받게 된다.

이상으로 슈테델 미술관의 주요작품

이브클랭 〈푸른색 스펀지 부조〉, 스펀지, 조약돌, 나무, 합성수지, 1960

을 살펴봤지만 이 미술관은 항상 변화하고 발전하는 미술관이다. 올 때
마다 새로운 작품을 감상할 수 있고 오래된 건물과 카페 역시 개방적이
라 한적한 시간을 보내기 좋은 곳이다. 이 건물에서 나와 10분 만 안쪽으
로 걸어가면 많은 레스토랑과 비어하우스를 볼 수 있는데 이곳이 바로 작
센하우젠이다. 여기에서 향긋한 아펠바인 Apfelwein : 애플와인 한잔과 프랑크푸
르트 소시지, 돼지고기 슈니첼을 먹는 시간을 가진다면 더없이 즐거운 저
녁이 될 것이다.

죽을 시간조차 없었던 샤갈,
드디어 독일 땅을 밟다
슈테판 성당의 푸른 스테인드 글라스

🏛 **가는 길 :** 프랑크푸르트 공항에서 비스바덴(Wisbaden)행 S-Bahn 기차를 타면 30
분 후 마인츠(Mainz)에 도착한다. 도착 후 버스정류장에서 슈테판 성당(St. Stephan's
Church)으로 가는 버스를 타면 된다(약 10분소요).

아침을 먹는 둥 마는 둥한 나는 서둘러 프랑크푸르트에서 마인츠로 향
했다. 샤갈의 마지막 채색 유리작품이 슈테판 성당에 있다는 말을 듣고나
서다. 프랑크푸르트 공항역에서 중앙역 Hbf 반대방향의 비스바덴 Wisbaden 행
S-Bahn을 타면 왕복 8유로에 30분이면 마인츠에 도착한다. 출발한 지
20여 분이 지나면 드디어 라인 강이 눈앞에 들어온다. 스위스 알프스에서
발원한 라인 강은 스위스 바젤을 지나 1,300여 km를 흘러 마인츠에서 마
인 강과 합류된다. 수많은 상상력을 가져다주는 라인 강은 스위스 라인
폴 Rhein Fall 의 장대함과 로렐라이 전설을 남길 만큼 아름다운 곳이다. 전설
이 사라지면 오래도록 간직한 강의 이야기도 사라진다. 이 유서 깊은 강은

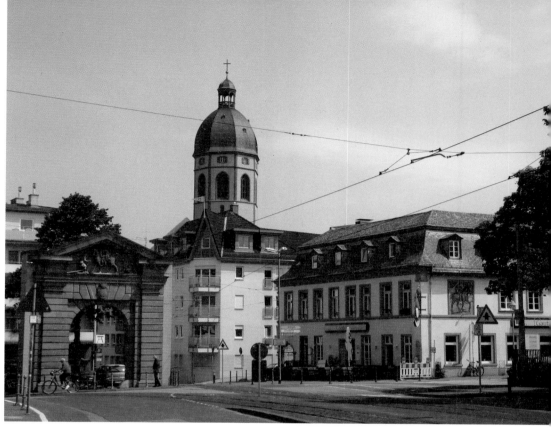

버스정류장에 내리면 멀리 붉은색의 슈테판 성당 종탑이 보인다.

그 하류에 고대 로마의 유적을 간직한 마인츠를 남겼다.

　10여 년 전 이곳을 처음 방문했던 것은 구텐베르크 인쇄박물관을 가기 위해서였다. 그곳에는 '달은 하나지만 천개의 강에 비친다'는 진리를 담은 월인천강지곡과 구텐베르크 성경의 원본이 보관되어 있다. 필자는 직지심체요절과 항상 비교의 대상이 되는 구텐베르크의 성경을 직접 보고 싶었다. 60여 년 먼저 발명한 우리의 금속활자본과 구텐베르크의 성경은 어떤 차이가 있을까? 당시의 인쇄기는 아니지만 100여 년 지난 인쇄기가 1층에 놓여 있어 꼼꼼히 살펴보았다. 제법 큼지막한 게 어느 정도는 대량생산이 가능해 보였다. 2층으로 올라가니 한 귀퉁이에 암실이 있다. 진공유리관

에 성경 2권이 보이는데 바로 구텐베르크 성경이다.

"어라~ 이것은 단순한 인쇄본이 아니잖아. 채색본이네."

인쇄된 성경에 필경사들이 삽도를 그리고 채색을 한 것이었다. 그렇다면 우리나라의 금속활자는 어떤가? 금속활자로 인쇄한 직지심체요절이 있기는 하지만 지방의 흥덕사에서 만들다보니 이 성경과 비교한다면 글자가 조악하고 금속활자란 재질의 특성 외에 특별한 것은 보이지 않는다. 그나마 금속활자 틀도 남아 있는 것이 없고 단지 '복'이란 글자 1개가 남아있을 뿐이다. 필자가 과문한 탓인지 몰라도 최초란 것보다 그것을 이어 발전시키는 역량을 모으는 것이 더 중요할 텐데 우리는 최초, 최대에만 너무 매달려 있는 것은 아닐까하는 아쉬움이 든다.

이런 저런 생각을 하는 중에 기차는 벌써 마인츠 중앙역에 도착했다. 마인츠 대성당과 구텐베르크 박물관에는 이전에 들렀던 터라 버스 정류소에서 바로 세인트 슈테판 성당으로 가는 버스를 탔다. 버스 번호는 기억나지 않지만 이곳을 순례하기 위한 사람들이 버스를 기다리니 어렵지 않게 목적지에 도착할 수 있다. 도심을 지나 10분 정도 올라가니 연세가 지긋한 단체 승객이 내렸다. 이들 단체를 뒤따라 길 건너로 내려가니 조그만 기념문이 하나 보이고 그 옆에 8각의 첨탑을 가진 작은 성당이 보인다. 14C 신성로마제국 때의 재상 빌리우스에 의해 고딕양식으로 세워진 제법 유서 깊은 성당이다. 이곳 역시 2차 세계대전 때 연합군의 공습으로 반파되어 현재는 평범한 바실리카식 교회의 모습을 하고 있었다. 설마 이곳이 맞을까? 생각하면서 안에 들어가 보니 푸른색의 스테인드글라스는 바깥세상과는 확연하게 구분되어 있었다. 잠시 무릎을 끓고 기도했다. 예전에 가족과 함께 크리스마스이브 날 프라하 성당에 갔을 때 가슴을 땅에 대면서 기도하던 한 노인이 생각나서였다. 그때 예배당임을 망각한 채 그 노인을

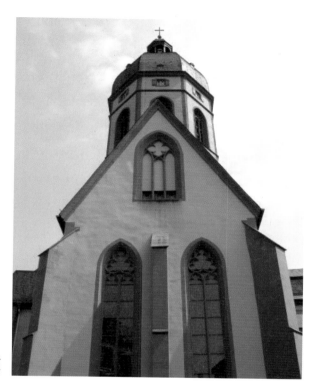

샤갈의 푸른 스테인드글라스가
있는 슈테판 성당

별 다른 생각 없이 찍었던 부끄러운 기억이 떠올랐다.

　샤갈은 종종 "나는 그릴 때 기도한다."라는 말을 되풀이했다. 그만큼 그에게 그림의 완벽성은 절실한 것이었고 그 기저에는 깊은 신앙심이 뒷받침되어 있었다. 신앙과 예술의 만남, 이것은 오래전 부터 이어져 온 고딕의 전통이지만 샤갈에게는 좀 더 특별한 것이 있었다. 2차 세계대전이 일어나기 전 프랑스 비시정부가 반유태인 법안을 제정하자 샤갈의 가족은 미국행을 결심한다. 이 덕분에 유태인 학살이라는 최악의 사태를 면할 수 있었지만 샤갈에게 유태인들의 고통은 악몽과 같은 시간이었다. 그래서 그는 다시는 독일에 오지 않을 거라고 결심했다. 그런데 샤갈의 두 번째 부인

인 바바의 모친이 베를린에 있었기 때문에 바바는 베를린을 오가면서 마인츠 출신의 클라우스 마이어 신부와 잘 알고 지냈다. 그런 이유로 클라우스 신부는 샤갈에게 독일과 프랑스의 우호 증진, 유태인과 기독교인의 연대를 위해 슈테판 성당의 스테인드글라스 작업을 부탁하는 편지를 썼고 바바는 샤갈에게 세인트 슈테판 성당의 스테인드글라스 작업에 참여하도록 설득했다. 결국 작업은 그의 나이 91세인 1978년 시작되었다. 이 스테인드글라스는 모두 9개로 〈인생의 나무 The Tree of Life〉란 제목을 가지고 있다. 맑은 날 창문 틈을 비추는 강한 햇살은 푸른색을 더욱 영롱하게 빛나게 해준다. 정면 단상 뒤에는 3개의 큰 창문이 있다. 우측 창문 상단에는 예수가 십자가에 못 박힌 장면과 서 계신 모습이 있고, 가운데에는 모세가 십계명이 새겨진 돌판을 들고 있는 모습, 맨 우측 창문은 에덴동산에서 선악과나무 아래 사과를 들고 있는 아담과 이브의 모습이 보인다. 마치 우주의 무중력 상태처럼 공중에 떠 있기도 하고 서로가 부둥켜안고 있기도 한 성서의 인물들은 무엇보다 미래의 희망과 화해를 상징하는 것이다. 이 스테인드글라스는 샤갈이 다시 독일을 갈 수 있는 계기가 되었고 그가 독일 땅에 남긴 유일한 작품이 되는 것이다. 결국 그는 이 작업의 공로로 마인츠의 명예시민증을 받게 된다.

그의 스테인드글라스 작업은 끊임없는 노력의 결과였다. 이미 30여 년 전인 1952년 샤르트르 성당을 방문해 스테인드글라스를 연구했고 샤를 마르크 글라스 공방에서 친구 샤를과 작업을 함께 해왔다. 모르긴 해도 스테인드글라스라는 신기술의 습득은 그의 신앙심과 결합하여 새로운 장르에 몰입하게 했다. 마티스가 장식벽화에 만년의 열정을 바친 것처럼 샤갈에게도 스테인드글라스 작업은 그의 마지막 열정으로 자리 잡는다. 그는 종종 스테인드글라스 창문을 보고 "내 심장과 세상의 심장 사이에 있

는 투명한 칸막이"라 부르곤 했다. 그 만큼 그는 채색유리가 주는 영적인 감성을 경이롭게 바라보았다. 근대예술에 있어 고딕의 의미는 과거 영광으로의 복귀가 아니라 일종의 창조적 행위였던 것이다. 파란만장한 그의 삶은 러시아에서 프랑스로 망명하게 되고, 전쟁의 위협 속에 파리에서 뉴욕으로 갈 수 밖에 없었다. 팔레스타인과 예루살렘에서의 추억과 정착할 수 없는 현실의 단절은 그의 작품을 종교적으로 더욱 성숙하게 만들었다. 1959년 드디어 메츠의 생 에디엔 성당 회랑의 창문 작업을 해 모세와 다

미완성으로 남은 샤갈의 〈인생의 나무〉

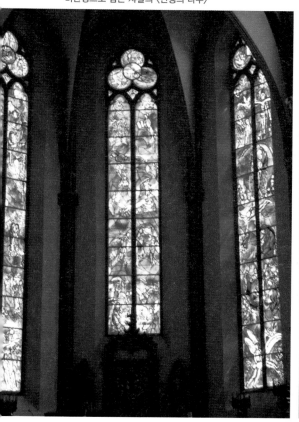

윗, 예레미야를 위한 예첨창 ^{윗부분이 뾰족한 창문} 을 만들었다. 이후 예루살렘 히브리 대학 의료센터 부속 유대교 회당에 열두 개의 스테인드글라스를 만들게 된다. 작은 소묘로 시작해 색을 넣어 스케치를 하고 과슈 ^{Gouache :} ^{불투명 수채물감} 를 이용해 세부적인 디자인으로 마무리한다. 그의 친구 샤를 마르크는 이것을 기반으로 실물 크기의 밑그림을 제작해 작품을 완성하게 된다. 랭스의 노트르담 성당의 스테인드글라스, 시카고 미술관 창문, 퍼스트 내셔널 플라자 창문 등, 샤갈의 마지막 인생의 여정에는 푸른색의 향연이 가득 차 있다.

스테인드글라스 사이로 비춰지는 빛은 사람을 정화시킨다. 나이 구십이 넘어 제작하기 시작한 성 슈테판 성당의 작업은 그가 일생에 한 번도 해 본적이 없는 화해이며 평화의 메시지인 것이다. 평생 프랑스를 연모한 그가 파리 시민권을 받은 후 가르니에 극장의 천장을 만들어 보답했듯이, 평생 화가로서 하나님께 받은 사랑을 죄지은 자들을 위해 다시금 나타내 보이고 있다. 모세의 십계명, 에덴동산의 아담과 이브, 그리고 십자가에 못 박힌 예수의 형상을 통해 부활한 이 성스러운 푸른색을 보기 위해 전 세계 각국에서 연간 20만 명이 온다. 샤갈은 7년 간 작업을 했지만 이 슈테판 성당의 〈인생의 나무〉를 완성하지 못한다. 너무나 많은 작업을 함께 진행한 그로서는 힘에 부친 작업일 수 있다. 죽을 시간조차 없었던 천재 화가 샤갈은 심장마비로 1985년 97세에 숨을 거둔다. 살아서 그와 같은 반열에 오른 화가는 피카소 외에는 없었다. 성당의 마지막 창문은 그의 친구이자 동업자인 샤를 마르크에 의해 완성된다. 샤갈의 푸른색 스테인드글라스는 단절된 칸막이가 아닌 투명한 칸막이로 세속에서는 빛과 소금의 또 다른 모습이다. 시 '샤갈의 마을에 내리는 눈'에서 김춘수는 샤갈의 마을에는 3월에 눈이 온다고 한다. 수백 수천의 눈은 사람들의 혼탁

한 마음과 영혼을 고이 덮는다. 유태인의 수난을 그린 〈지붕 위의 바이올린〉의 지고이네르바이젠의 선율처럼 돌아오는 길은 푸른빛의 진한 여운을 남긴다.

part 4.
Switzerland

스위스

스위스 국경마을, 바젤 미술관에서 만난
한스 홀바인의 Dead Christ
도시역사의 증거, 바젤 역사박물관

스위스 국경마을,
바젤 미술관Kunstmuseum Basel에서 만난
한스 홀바인의 Dead Christ

🏛 홈페이지 및 위치 : http://www.kunstmuseumbasel.ch
🏛 개관시간 : 화-일 10:00-18:00, 월요일 휴관
🏛 입장료 : 15 스위스 프랑 혹은 13유로

박물관 도시, 바젤Basel 가는 길

인구 20만의 도시로 60여 개의 박물관과 세계적 박람회 행사를 치르는 곳은 어딜까? 바로 프랑스, 독일과 맞닿아 있는 스위스의 국경마을 바젤이란 도시다. 스위스를 10여 차례 오가는 동안 바젤 여행에 대해서는 한 번도 들어본 적이 없었다. 그도 그럴 것이 스위스 대부분의 도시에서 볼 수 있는 알프스도 보이지 않고 특별히 이름 난 관광지도 없어 매력적이지 않기 때문이다. 그러나 바젤은 외관상 볼 수 있는 자연의 웅장함이나 천혜의 관광자원이 없어도 한때 16세기 초반 르네상스 휴머니스트들과

선각자들을 매혹시킨 도시였다. 왜냐하면 바젤은 라인 강을 사이에 두고 스위스와 독일 국경이 있어 독일어가 사용가능한 지역이기 때문이다. 북부유럽의 지식인들은 독일과 달리 정치나 종교에 대해 자유롭게 논쟁하고 이를 출판할 수 있는 역량을 가진 도시에 모여들기 시작했다. 이탈리아 도시를 방문하고 바젤에 온 휴머니스트 인문주의자 에라스무스는 바젤을 가리켜 "뮤즈들의 가장 즐거운 영역"으로 불렀다. 실로 에라스무스의 영향은 대단했다. 그를 만나기 위해 사람들이 모여드니 자연히 인쇄소와 학교가 생겨나고 덩달아 선술집과 각종 모임들이 줄을 이어 도시에는 예전에 없던 생동감이 돌게 되었다. 이때 에라스무스의 저서 '우신愚神예찬'의 삽

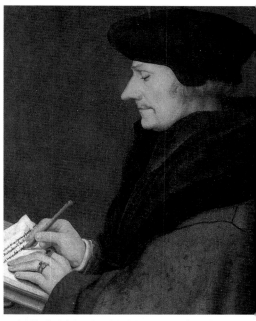

27세의 한스홀바인이 그린 56세의 에라스무스, 1523 / 중년에 접어든 에라스무스의 예지력이 잘 표현되어 있다.

화를 한스 홀바인이 주문받으면서 화가로서의 그의 일생이 시작된 곳이기도 하다. 홀바인이 에라스무스와 그의 친구들을 대상으로 초상화를 그리면서 그의 인문학적 지식의 폭도 점차 넓어졌을 것이다. 그는 냉정하고 객관적인 관찰을 통해 내외면의 진실을 포착하고 인간의 삶에 대해 숙고하는 휴머니스트의 자세로 그림을 그리게 된다.

영국 가디언지가 선정한 '죽기 전 꼭 봐야할 명화 20선' 중 한스 홀바인 Hans Holbein, the Younger 의 〈Dead Christ〉가 바젤 미술관에 있다. 예수의 죽음과 부활을 주제로 한 수많은 그림이 있지만 나는 이처럼 파격적인 그림은 처음 보았다. 원래 제목은 〈무덤 속에 있는 그리스도의 육체 The Body of the Dead Chreist in the Tomb〉인데, 기존의 그림처럼 예수그리스도가 십자가에서

바젤미술관 중정 한 가운데 〈칼레의 시민〉이 있다.

내려져 인류의 죄를 대속한 모습 혹은 부활한 성스러운 모습이 아니라 무덤 속에 들어가 부활하기 전까지의 장면을 그린 그림이다. 왜 이런 그림을 그렸을까? 그 궁금증이 나를 바젤로 이끌었다.

유럽 대륙을 호령하는 알프스의 높은 기개는 아니지만 라인 강의 기적을 선사한 바젤로 간다. 취리히 중앙역 Hbf 에 도착해 보니 10시 30분. 바젤로 가는 2대의 기차가 있었다. 지도를 보고 가장 가깝고 빠르게 바젤BADEN-BRUGG-STEINS-RHEINFELD-BASEL로 가는 루트의 기차를 탔다. 차창 밖으로 보이는 5월의 스위스는 초록에 지치도록 지천으로 널린 꽃, 포장되지 않은 자전거 길, 평범한 기차역조차 아름다웠다. 스위스 전통가옥인 샬레의 한가로움이 대지 위에 널려 있었다. 바젤은 취리히에서 불과 1시간 10분이 소요되는 가까운 거리에 있지만 한스 홀바인의 〈Dead Christ〉를 알기 전까지는 이곳에 올 생각조차 못했다. 나는 박물관, 도서관, 자유로운 토론이 가능한 조용한 카페 같은 것들이 갖추어진 '박물관 도시'를 상상하며 설레는 마음으로 바젤에 첫 발을 내딛었다.

역을 중심으로 광장과 도심이 형성된 일반적인 유럽의 도시와는 달리, 이곳의 시내는 멀찌감치 떨어져 있었다. 박물관을 찾는 것이 쉽지 않음을 짐작하고 일단 역 안내소에서 지도를 한 장 구입해 대로를 따라 10여 분 걸어 피카소 광장에 도착했다. 도심의 시작은 으레 번잡함으로 시작되지만 바젤에서의 첫 인상은 뮤지움이 있는 안내판에 머물게 된다. 스위

스 제2의 도시라는 명성을 뒤로하고 박물관 도시 The City of Museums 로 불리는 바젤은 독일, 프랑스와 국경을 맞대어 문화적 흡인력이 무척 강한 곳이라 느껴졌다. 바젤의 명소는 박물관을 중심으로 구시가의 인근에 집중되어 있다. 시내로 들어가기 전 제일 먼저 눈에 띄는 것은 바젤 고대 박물관 Antikenmuseum Basel 으로 바젤 역사박물관의 고대 부문인 그리스, 로마, 에트루리아 유물을 부분 이전하여 개관한 곳이다. 이곳에서 불과 100m 떨어져 있는 바젤의 대표적 명소 바젤 미술관은 르네상스식의 열주列柱가 길게 나열된 1936년에 건립된 근대식 건물로 아머바흐의 컬렉션이 그 모태가 된다. 에라스무스의 친구이기도 한 아머바흐는 고대 유물의 컬렉터이기도 했는데 3대에 걸쳐 고대, 중세유물과 그림을 5,000여 점 이상 수집하게 된다. 유물은 처음에는 바젤에 한정되었지만 점차 라인 강 지역의 도시, 스위스 전 지역으로 확대되면서 그 중요성이 많은 지식인들의 공감을 얻게 된다. 이후 1661년 아머바흐의 컬렉션이 암스테르담으로 이전될 위기를 맞자 시와 대학이 일괄 구입해 10년 뒤 시민에게 공개한다. 이것은 비록 규모는 작으나 시민에게 박물관이란 장소를 개방한 공공박물관의 시초가 된다.

로댕의 〈칼레의 시민〉

미술관의 레스토랑이 있는 입구를 통과하면 근대와 현대 조각의 가교 역할을 한 로댕의 브론즈 〈칼레의 시민〉이 중정에 전시되어 있는데 이는 노블레스 오블리주의 대표적 표상으로 "고귀한 신분의 도덕상의 의무"를 조각으로 표현하고 있음은 익히 알려진 내용이다. 그런 점에서 아머바흐 가문의 노력은 또 다른 씨앗을 낳

아 1823년 바젤 미술관에 레미기어스 ^{Remigius Faesch} 의 소장품이 포함된다. 이로써 한스 홀바인의 작품을 제일 많이 소장한 곳은 바젤 미술관이 된다. 홀바인의 작품을 기초로 하여 15-16C의 북유럽 회화양식의 작품 구입이 가속화되어 바젤 미술관은 유럽의 변방 미술관에서 중심 미술관으로 우뚝 서게 된다.

한스 홀바인의 〈Dead Christ〉와 아놀드 뵈클린 ^{Arnold Bocklin}

런던 내셔널 갤러리의 〈대사들〉이란 작품으로 잘 알려진 영국의 왕실 화가 겸 독일 르네상스를 대표하는 한스 홀바인을 이해하기 위해서는 바젤에서의 행적이 중요하다. 그는 아우쿠스부르크에서 태어나 지성적인 화가 부르크마이어 ^{Hans Burgkmair} 의 영향을 직간접적으로 받았다. 그러던 차에 1515년 스위스 바젤로 건너가 에라스무스의 〈우신예찬〉의 삽화를 그리는 행운을 얻는다. 그래서 그는 휴머니스트들과의 관계를 유지하면서 젊은 시절을 바젤에서 보내게 된다. 그가 휴머니스트들의 왕으로 불린 에라스무스와 개인적으로 깊은 교감을 나눈 것은 아니겠지만, 그의 책 삽화와 초상화를 그리게 되면서 많은 아이디어를 공유하였고 대화를 통해 겉모습뿐만 아니라 내면까지도 그림에 표현하는 방법을 터득하게 되었을 것이다. 휴머니스트들과 교회의 막대한 목판화 삽화의 유통은 화가 집안의 생계를 유지하기에는 유리한 조건이었지만 종교개혁 이후 우상 금지령으로 점차 생계에 위협을 받게 된다. 이때 에라스무스의 추천서를 한 장 달랑 들고 런던으로 건너가 영국의 대표적인 휴머니스트 토마스 모어 ^{Thomas More ; 이상적 국가인 『유토피아』를 쓴 인문주의자} 를 만나게 된다.

〈Dead Christ〉라는 작품은 바젤에 머물던 기간인 1521년에 그린 작

한스 홀바인의 〈무덤 속 죽은 예수〉, 1521

품이다. 이 작품은 젊은 시절 종교화가로서의 사상과 표현방식의 대담성을 나타낸 대표적인 작품 중 하나다. 교회 그림의 형식은 글자를 해독하지 못하는 사람을 교화하기 위해 성경의 내용 중 주요한 장면을 정해진 내용으로 표현하는 것이 일반적이라, 죽은 예수를 안고 슬픔에 잠긴 마리아의 모습을 그린 피에타, 십자가에 못 박힌 예수의 모습, 가브리엘 천사가 예수의 탄생을 알린 수태고지, 재림 예수, 상처를 보여주는 예수 등의 상징적 표현이 있지만 모든 작품들은 신성화되고 극도로 미화되었다. 하지만 어떠한 작품도 〈Dead Christ〉만큼 강렬한 인상을 표현한 것은 본 적이 없다. 죽은 지 삼일 만에 부활한 예수의 무덤 속 삼 일은 어떠한 모습을 하고 있었을까?

바젤 미술관 3층의 별로 특별한 구석이 없는 평범한 복도에 한스 홀바인의 걸작 〈무덤 속 죽은 예수〉가 충격적인 모습으로 걸려 있었다. 침상처럼 긴 지지대 위에 놓였있는 예수의 무덤 속 모습은 머리카락은 세 가닥으로 뻗어있고 창백하고도 앙상하게 말라있어 마치 죽은 시신이 부패하고 있는 모습이다. 채찍으로 맞은 부위는 검은 색으로 변색되었고 손과 발의 못자국은 이미 썩어 푸른색이 점점 번져간다. 러시아의 대문호 도스토예프스키의 소설 『백치』 속에서 2주밖에 살지 못하는 18세 소년 이폴리트는 그림 속 예수의 얼굴을 보고, "채찍으로 처참했으며 피투성이에다 시퍼런 멍으로 부풀어 올라 눈을 뜬 채 눈동자는 뒤틀려져 있었고, 커다랗게 돌출

된 흰자위는 마치 죽은 사람처럼 유리알 같이 빛을 내고 있다.”라고 표현한다. 그는 이토록 참혹한 그리스도의 주검을 예수의 제자들이 본다면, “어떻게 저 수난자가 부활하리라고 믿을 수 있었을까?”라며 의문을 피력하고 있다. 홀바인은 이런 처참한 작품에서 무엇을 말하고자 함일까? 죽음이 도래한다는 통설적인 메멘토모리의 모티프를 사흘 만에 부활하는 예수께 사용하는 것은 그의 무신론적 사고에서 기인한 것일까? 아마 아닐 것이다. 당시 부패한 가톨릭에 대한 깨어있는 화가의 의무를 보여주거나, 아니면 누구도 피해갈 수 없는 죽음의 필연성을 극복할 수 있는 예수의 위대함을 반어적으로 나타내기 위한 것일 수도 있다. 에라스무스와의 교유를 통해 가시적 세계만을 재현하는 르네상스의 기능성과 일변 다른 회화적 언어를 구사하여 화가가 사유하는 심원한 가치를 이 작품에서 표현하고 있다. 갑자기 성경책을 확인하고 싶어 먼지 가득한 성경책을 펼쳐보았다. 누가복음 24장 52절에 “빌라도에게 가서 예수의 시체를 달라하여 이를 내려 세마포로 싸고 아직 사람을 장사한 일이 없는 바위에 판 무덤에 넣어두니 이 날은 예비일이요, 안식일이 거의 다 되었더라.”에서 예수의 죽음 이후의 첫 모습이 성경에 묘사되어 있지만 죽은 후 삼일 동안의 행적은 없었다. 이렇게 화가의 사유세계는 중세적 죽음의 미학을 근대적 이성의 미학으로 바꾸어 놓았다. 사실적 묘사, 소재의 현실성은 맹목적 신앙의 우매함을 경계하기 위한 한 방편으로 제작한 것임이 분명할 것이다.

3층의 근대 회화실에서 파리의 유명 화가로 활동하다 스위스에 정착한 바젤 출신의 19세기 독일 낭만주의 작가인 아놀드 뵈클린의 〈피에타〉 모습이 홀바인과 유사함을 발견하게 된다. 다만 오열하는 마리아의 슬픔과 침상에 반듯이 뉘인 예수의 측면 얼굴에서 표현된 예수의 내면적 온화한

아르놀트 뵈클린의 〈Maria and Dead Christ〉, 1867

성품이 홀바인의 부패된 예수의 사실적 표현과 대비된다. 홀바인의 그림이
시간이 멈춰진 단절된 공간을 의미한다면 뵈클린은 다양한 움직임과 시간
의 연속성을 나타내고 있다. 이 두 작가의 공통점은 죽은 예수를 표현한
것 외에도 죽음을 소재로 한 판화 〈죽음의 춤 홀바인〉과 〈죽음의 섬 뵈클린〉
에서 비슷한 소재를 그리기도 한다. 뵈클린은 19세기 초 유럽 대륙을 휩쓴
마지막 페스트 pest 로 자녀 6명을 잃었기에 죽음이라는 소재는 그에게 자연
스러운 것일 수 있다. 그의 죽음에 대한 소재는 〈죽음의 섬〉 외에도 〈페스
트〉 등의 작품이 바젤 미술관에 남아 있다. 이러한 정신적 연속성은 바젤
미술관이 규모면에서만 유럽 4대 미술관이 아니라 라인 강 상류지역 Upper
Rhine 의 주류로써의 특장을 가진 미술관으로 인정되는 이유일 것이다.

도시역사의 증거,
바젤 역사박물관
Historical Museum Basel

🏛 홈페이지 및 위치 : http://www.hmb.ch/en/

🏛 개관시간 : 화–일 10:00–17:00, 월요일 휴관

🏛 입장료 : 12 스위스 프랑(CHF)

바젤 도심의 중심에 위치한 바퓌서키르헤 역사박물관

바젤 미술관에서 구도심으로 접어들면 교회 앞 광장에 이르게 된다. 오래된 정원을 거닐다 발견한 그루터기가 정원의 역사를 말하는 것처럼, 넓은 광장 옆 낡은 교회 하나가 바퓌서키르헤 역사박물관 the Barfüsserkirche 이다. 교회를 도시박물관으로 개조한 최초의 사례인지도 모르겠지만 이곳 소장품의 기초 역시 바젤 미술관처럼 아머바흐의 유산에 기인한 것이라고 하니 그는

물론 인문학자들의 문화적 열정을 짐작케 한다.

이 박물관 1층의 안내카운트 직원은 매우 친절했다. 중요한 유물을 말해주면서 안내 책자의 번호와 유물 번호를 비교하면 알기 쉽게 찾을 수 있다고 한다. 이는 PDA나 오디오 설명이 완비되지 않은 이유에서 기인한 것이겠지만, 안내책자는 관람자에게 단순한 지식전달만이 아니라 사유의 시간을 허락한다는 매력이 있다. 박물관 내 우측 지하층으로 내려가면 생각보다 넓은 유물관이 펼쳐져 있다. 먼저 도시 역사 관련 유물을 관람할 수 있고 오랜 도시의 고지도와 장식품, 아머바흐의 컬렉션이 아직도 생생하게 살아 숨쉬고 있다. 도자기 중에서는 18-19세기 독일 마이센의 다양한 작품들이 우수하다. 위층에는 교회의 성물이 보관되어 있고 아래층에는 주로 빛바랜 목각제품, 직물 등이 보관되어 화려하지는 않지만 기품을 잃지 않은 교회의 모습을 간직한 박물관이다. 오래된 문화도시 바젤의 역사박물관은 이미 도시의 중심을 가로지르는 라인 강과 더불어 도시의 동맥이 되었고 도시의 역사에 녹아 흐르고 있었다.

part 5.
England

영국

명품 미술관 런던 내셔널 갤러리와 살아있는 동상
이방인, 영국을 살짝 엿보다, 빅토리아앨버트 뮤지움(V & A)
지상에서 가장 아름다운 박물관, 레드하우스
영국의 근대미술 라파엘전파의 탄생, 테이트 브리튼
yBa(young British artists)의 산실, 테이트 모던
작지만 특별한 미술관, 코톨드 갤러리
인류의 역사와 문화를 담은 대영박물관
프라고나르의 그네가 있는 월리스 컬렉션

명품 미술관 런던 내셔널 갤러리와
살아있는 동상
The National Gallery in London

🏛 **홈페이지 및 위치 :** www.nationalgallery.org.uk

🏛 **개관시간 :** 매일 10:00-18:00, 금요일은 10:00-21:00(휴관 1/1, 12/24-26)

🏛 **입장료 :** 무료(방문객 안내가이드 무료 하루 2회, 수, 토요일은 4회 실시)

🏛 **지하철 :** Charing Cross, Leicester Square, Embankment역

보통의 광장이 비둘기들이 차지하고 있는 것과 대조적으로 트라팔가 광장은 인파로 항상 붐빈다. 그도 그럴 것이 비둘기의 배설물이 내셔널 갤러리의 건물을 부식시키고 주변 지역의 환경오염을 가중시킨다는 문제제기로, 런던 시의회에서 조례를 만들어 비둘기에 모이를 주면 500파운드의 벌금을 부과하고 있기 때문이다. 비둘기가 없어지면 이곳 넬슨제독의 동상이 외로워진다는 속설을 뒷받침하듯, 맞은편 비어있는 동상 자리에는 장애인 구족口足 화가인 앨리슨 래퍼의 임신한 조각상을 세우게 된다. 앨리슨은 팔과 다리가 없어 살아있는 비너스라 불리며, 각종 상을 휩쓸 정도로 정상

인보다 더 정상적으로 살아가는 사람이다. 근데 모든 작가에게 균등한 기회를 준다는 이유로 앨리슨 래퍼의 조각상이 철거되었다. 모든 사람에게 동등한 기회가 과연 주어질 수 있을까? 그 의문은 비어있는 동상 자리에 '살아있는 동상'을 세운다는 제안으로 무의미해졌다. 마침 필자가 이곳을 지나는 길에 '살아있는 동상'들이 정지된 동상을 대신해 기타를 치고 노래를 부르고 사랑하는 애인의 이름을 외치는 재미있는 장면을 본 적이 있다. 미리 신청을 해 1시간에 1명씩 자기 마음대로 광장의 동상이 되어 보는 것이다. 근대 영국의 자존심인 트라팔가 광장은 이렇듯 항상 깨어있다. 언제나 영국 정치의 이슈가 되고 문화의 중심지이며, 무엇보다 사람들이 소통하는 소중한 장소다. 이 주변에는 국립 초상화 박물관을 비롯해 빅벤 Big Ben 과 버킹검 궁도 멀지 않다. 그럼 트라팔가 광장 앞에서 비둘기마저 출입금지를 시킨 내셔널 갤러리는 어떤 곳인지 알아보자.

영국은 제국주의 시대에 수많은 전쟁을 통해 강제로 수집했던 미술품과 유물을 영국 곳곳의 박물관에서 전시하고 있다. 사실일

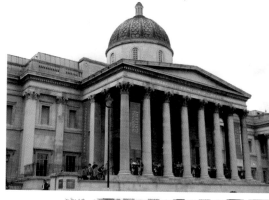

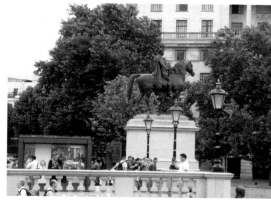

[상] 내셔널 갤러리 정면 / [중] 트라팔가 광장 넬슨 동상 / [하] 트라팔가 광장의 살아있는 동상

까? 과장일까? 일부 사실도 있고 과장된 부분도 있다. 예를 들면 프랑스가 강화도에서 방화, 탈취한 외규장각 도서는 제국주의 시대의 가장 어두운 단면이며 상당수의 미술품은 정당성을 가장한 강제적인 수집에 기초한 바 크다. 그러나 내셔널 갤러리는 여타 유럽 미술관의 설립 경위와는 다르다. 내셔널 갤러리는 소수 정예의 작품이 전시된 영국 최고의 미술관이다. 처음 내셔널 갤러리에 왔을 때 우뚝 솟은 트라팔가 승전비를 보고 근대 영국의 국부를 실감할 수 있었다. 영국의 근대는 정치, 경제적 성장뿐만 아니라 문화적 성장도 함께 했던 사회였다. 이 결과로 대영박물관, 내셔널 갤러리, 빅토리아&앨버트 박물관이 설립된다. 박물관과 미술관의 설립은 정치적 이유와 수정궁 박람회^{1851년} 라는 사회적 이슈가 동기가 되긴 하였지만 근대가 요구하는 다양한 정보에 대한 결과물로 만들어진 것이다.

내셔널 갤러리는 1824년 앵거스틴이 구입한 불과 38점 밖에 안되는 전시품으로 출발하였다. 처음에는 펠멜에 있었지만 1838년 지금의 트라팔가 광장에 있는 내셔널 갤러리를 신축하면서 전시품들을 이전했다.

유럽 대부분의 박물관·미술관이 왕실과 귀족들의 컬렉션에 기초한 것과는 달리 내셔널 갤러리는 초기에는 프랑스혁명으로 인해 몰락한 귀족들에게서 작품들을 수집하였다. 점차 미술관이 안정을 찾으면서 관장들의 취향에 따라 작품들이 구입되고 개인 소장가들의 기증 또는 유증한 작품들로 모양새를 갖추게 되었다. 19세기 중반 이후에 이르면 작품 수집에 있어 좀 더 역사적인 접근방식을 택하게 된다. 르네상스의 시작이라 일컫는 지오토의 시대부터 시작하는 '**시대별 주요 회화 전시**' 이것이 바로 내셔널 갤러리의 전시방법이다. 내셔널 갤러리의 특징은 모든 사람들이 쉽게 다가갈 수 있다는 것이다. 현재 총 2,500여 점의 전시품을 중심으로 1838년부터 무료입장을 시도하였고 현재에도 미술교육에 이바지하고 있다. 1975

년 북관 North Wing 의 확장공사로 13개의 전시실이 증축되었고, 1991년에는 신관 세인즈버리 Sainsbury 관이 완성되어 13세기에서 16세기 초의 작품이 이곳에 전시되고 있다. 따라서 내셔널 갤러리는 명품을 대중에 개방한다는 원칙을 고수하고 있는 미술관이다. 이것이 여타 미술관에 비해 적은 소장품에도 불구하고 내셔널 갤러리를 유럽 3대 미술관 중 으뜸으로 치고 있는 이유 중 하나일 것이다. 더구나 이곳은 공짜다. 이제부터 마음껏 문화를 즐기자.

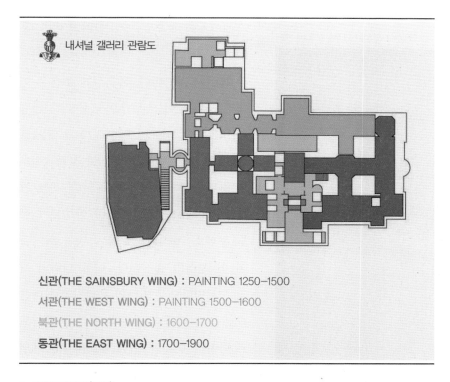

내셔널 갤러리 관람도

신관(THE SAINSBURY WING) : PAINTING 1250–1500

서관(THE WEST WING) : PAINTING 1500–1600

북관(THE NORTH WING) : 1600–1700

동관(THE EAST WING) : 1700–1900

▶ **세인즈버리관(신관)**

이들 작품 외 꼭 봐야할 작품은 우첼로의 〈산 마리노 전투〉, 두치오의 〈성모자상〉, 빌리노의 〈로렌다 총독의 초상〉 등이 있다.

얀 반 아이크의 〈아르놀피니 부부의 초상〉

〈아르놀피니 부부의 초상〉은 너무나 유명한 작품으로 세인즈버리관의 가장 대표적인 작품이라 말할 수 있다. 이 작품은 알려진 대로 플랑드르 출신의 얀 반 아이크의 작품이다. 그는 유화를 만든 인물로도 알려져 있다. 그의 출신 지역인 플랑드르는 미술사에서 빠지지 않는 중요한 지역인데 잠시 플랑드르 지역에 대해 알아보자.

플랑드르 Flandre 는 영어식으로 플랜더스 Flanders 로 부르기도 해 우리에게

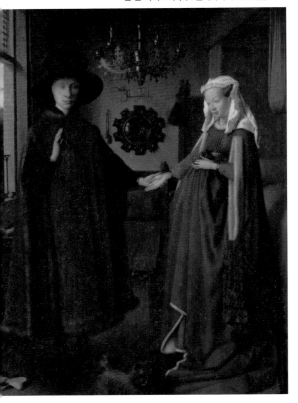

얀 반 아이크의 〈아르놀피니 부부의 초상〉, 1434

'플랜더스의 개'로도 많이 알려져 있다. 플랜더스의 개는 일본 만화 중에도 수작으로 꼽히는 명작이다. 혹독하게 추운 눈이 내리는 겨울 어느날, 주인공 네로가 '플랜더스의 개'인 파트라슈와 함께 그가 그토록 보고 싶어 했던 루벤스의 작품 〈성모의 승천〉 앞에서 쓰러져 죽는다. 바로 그 장소인 안트베르펜은 얀 반 아이크 외에도 루벤스, 반 다이크 등 유명한 화가들이 이 지역의 출신이다. 이곳 그림의 특징은 세밀화로서 여타의 유럽지역과 다른 화풍을 간직하고 있는데 이들을 **플랑드르 화파**라 부른다. 한때 에스파냐령 네덜란드에 속해 있었는데 1830년 벨기에 독립전쟁으로 네덜란드에서 분리되어 현재는 벨기에에 속하지만 아직까지 네덜란드

어를 사용하고 있는 곳이기도 하다. 이 지역은 과거 안트베르펜^{안트워프}, 브뤼헤^{브뤼주}, 켄트를 중심으로 중개무역이 발달해 온 역사적 배경으로 현재에도 천정 없는 박물관으로 불리는 곳이다. 이 플랑드르는 예로부터 모직물 산업으로 발달했다. 재력을 갖춘 상인들을 중심으로 한 부유한 시민계급들은 자신들의 사회적 명성을 과시하는 방법으로 귀족을 모방해 미술의 후원자가 된다. 그러나 이탈리아 회화처럼 화려하고 값비싼 재료를 사용하기 보다는 검소한 패널화와 제단화를 선호했다. 더구나 세부의 구체적 부분까지 묘사하는 방식은 관념적인 귀족들의 사고와는 달리 시민계급들의 현실적인 사실주의를 반영하고 있다고 볼 수 있다. 이것은 암스테르담을 중심으로 한 네덜란드 주류의 미술과 달리 국제적 무역항이 개설된 지역으로써의 개방적 사고가 반영된 결과로 생각된다.

이 그림은 남자 주인공인 이탈리아 상인 출신 아르놀피니와 여주인공 조반니의 결혼식을 묘사하고 있다. 그림에는 여러 가지 상징적 묘사가 등장하는데, 샹들리에에 꽂혀있는 1개의 촛불과 슬리프, 나막신 등 여러 가지 요소들은 결혼의 신성함을 나타내고 있다. 그러나 결정적으로 이것이 결혼식의 장면이라는 것을 묘사하는 것은 의자 위에 있는 조각상과 거울에 새겨진 화가의 이름이다. 이 조각은 출산을 관장하는 성 마가렛으로 결혼식을 거행한다는 것을 나타낸다. 그리고 거울 위에 새겨진 "얀 반 아이크 이곳에 있다."라는 글귀 역시 일종의 결혼 증명서로써의 역할도 하고 있다. 이 당시 결혼예식은 사제가 참석하지 않아도 당사자들끼리 합법적으로 혼례를 올릴 수 있었다. 앞이 불룩한 여인의 옷은 마치 임신한 것처럼 보이지만 기록상으로 이들에게는 자식이 없었다고 하니 당시 결혼예복의 의상으로 볼 수 있다. 창가를 통해 들어오는 자연의 빛, 거울 속에 비친 부부와 화가의 모습 등 섬세한 세부묘사는 북구유럽의 세밀한 실내장식과 함

께 얀 반 아이크의 불후의 명작으로 남는다.

이 글을 적으면서 필자의 집에 있는 샹들리에를 간만에 쳐다보았다. 그림에 나오는 것과 거의 동일하다. 다만 촛대가 전등으로 바뀌었을 뿐. 미술의 역할이 우리가 알지 못하는 사이 이미 생활 깊숙이 들어와 있음을 새삼 느낀다.

피에로 델라 프란체스카의 〈그리스도의 세례〉

미술관의 제일 안쪽에 있는 세인즈버리관의 한쪽 벽을 장식하고 있는 이 작품을 처음 보았을 때, 마치 얼마 전 누군가에 의해 그려졌을 법한 맑고 투명한 색채에 놀라움을 금치 못했다. 이 그림은 좌측에 잎이 무성한 나무가 보이고 멀리 원경에는 산과 나무들이 맑은 하늘의 구름과 어울려 아름다운 풍광을 만들어낸다. 얼마 전 이스라엘 광야와 요단강이 있는 쿰란을 다녀왔는데 그곳의 풍광은 이곳과는 전혀 다른 황량한 사막이었다. 그럼에도 불구하고 그림의 좌측에는 잎이 무성한 나무 한 그루와 뒷배경에는 초목이 무성하다. 어째서일까? 자신의 출신지역과 활동한 지역의 경험에 기초해서 그림을 그렸기 때문이다. 바로 이 장소 역시 작가 델라 프란체스카의 고향인 토스카나 지방의 세폴크로를 나타낸다. 한때 피렌체에서 활동하던 그는 1442년 고향인 세폴크로로 귀향하게 된다. 이 작품은 고향에 돌아온 후 교회

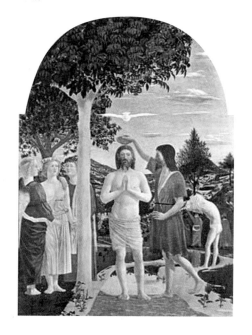

피에로 델라 프란체스카의 〈그리스도의 세례〉, 1450

에서 처음 의뢰받은 작품이다. 전체적으로 세 폭의 제단화 중 중앙을 차지하는 패널화인데 화면의 중앙은 예수와 세례 요한이 차지하고 세례 요한의 오른쪽 손과 성령을 상징하는 비둘기, 예수의 기도하는 모습이 좌측의 나무와 함께 수직의 구도를 이루고 있다. 주변 인물들의 나이브^{naive} 한 표정과 정적인 엄숙함은 그림의 전체적 분위기를 주도하고 있다. 이 그림 역시 전통적 세례 도상과 마찬가지로 비둘기, 천사, 산, 강, 세례요한 등의 모티프^{Motif}가 나타난다.

문헌기록상으로는 제단화의 원형장식 부분에 소실된 성부의 상반신이 있었다고 전해지는데 그렇다면 성부, 성자^{그림의 중앙부분}, 성령^{그림에 나타난 비둘기}을 수직선으로 연결하는 기존 세례 도상의 전통을 여실히 보여주고 있는 셈이다. 그러나 작가가 그린 〈그리스도의 세례〉의 가장 큰 특징은 사실적 양식의 출현이라 볼 수 있다. 산과 강의 모습, 도식적인 천사들의 모습이 평범한 얼굴 모습으로 바뀌었고 세례 요한 역시 보통 사람의 모습으로 그려졌다. 더구나 그리스도의 세례식을 동시대 인물들과 전체적으로 원근법을 적용한 배경을 통해 눈앞에 벌어지는 것처럼 하나의 무대로 연출하는 것은 정말 큰 특징이다. 이 작품은 세인즈버리관에 있는 많은 제단화 중 가장 맑고 깨끗한 느낌의 작품이다. 책에 있는 도상만으로는 전혀 느낄 수 없는 아우라가 이 그림 속에 있다.

보티첼리의 〈비너스와 마르스〉

보티첼리의 대표작은 〈비너스의 탄생〉, 〈프리마베라〉로 알려져 있다. 이 유명한 두 작품은 피렌체 우피치 미술관에 있지만 이곳에 있는 〈비너스와

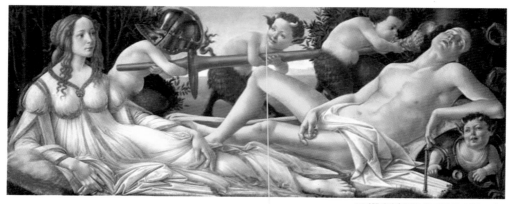

보티첼리의 〈비너스와 마르스〉, 1480-1490

마르스〉도 그에 못지않은 명성을 가진 작품이다. 보티첼리의 작품을 이해
하려면 먼저 피렌체 공국의 실력자인 메디치 가문을 이해할 필요가 있다.
왜냐하면 코시모 데 메디치는 1439년 동로마제국의 혼란기에 500여 명의
그리스 학자들을 '동서 그리스도 교회의 합동 종교회'란 명목으로 초청했
는데 이들의 대변자격인 피치노가 6개월간 피렌체에 머무는 동안 메디치
는 고전적 학문을 부흥하게 하는 계기를 마련하게 된다. 훗날 플라톤 아카
데미의 수장이 되는 인물이 피치노인데 그는 2명의 아버지를 두었다고 할
정도로 코시모 데 메디치에 대한 뜨거운 신뢰를 보이게 된다. 이러한 신플
라톤 철학의 유행에 있어서 가장 중요한 미학적 본질은 '사랑'이다. '사랑'
은 르네상스 시대를 특징짓는 미학사상을 전개하게 된다. 피치노에 있어서
이러한 미는 신화적으로 삼미신의 형태로 구체화되는데 삼미신은 미의 삼
원적인 형식으로 하나의 순환으로 이해할 필요가 있다. 신플라톤 아카데
미의 원칙처럼 '머무름-나아감-되돌아옴'의 순환적 기질을 가진다고 이해
된다. 이것은 마치 힌두교의 창조-유지-파괴라는 삼신사상과도 통하다고
볼 수 있다. 그렇다면 한 가지 의문점이 생긴다. 신新 플라톤적 사상이 보

티첼리와 직접적인 교유를 하지 않았음에도 그의 그림에서 미의 삼원형식이 채용되는 것은 어떤 이유에서 일까?

그것은 메디치가와 피치노의 친분관계에서 찾을 수 있다. 수많은 그리스 필사본과 편지에서 이들의 교류가 빈번했음을 알 수 있다. 이로 인해 보티첼리는 사랑과 미의 여신 비너스에 대한 개념을 그의 그림에 차용하게 되고 신플라톤적 개념을 적극적으로 반영하게 된다. 따라서 보티첼리의 그림에서 이교의 여신 비너스가 기독교적 사랑의 덕목을 지닌 성모 마리아에 상응함을 알 수 있으며 이 두 여인이 대등한 존재로 그의 대표작인 〈비너스의 탄생〉에 표현되었을 것이라는 추측에 도달할 수 있다.

이 그림에서의 〈비너스와 마르스〉는 그리스 신화를 배경으로 사랑의 신 비너스와 옆에 잠들어 있는 전쟁의 신 마르스를 그 주인공으로 하고 있다. 비너스의 아름다움과 매력이 잔혹한 전쟁의 신인 마르스에게 승리했음을 증명해준다. 마르스가 깊이 잠자는 동안 투구와 무기를 가지고 노는 사티로스들과 큐피드는 잠시 후 잠자는 마르스를 깨워 사랑이 전쟁에서 승리할 것이라 말할 것만 같다. 이 작품은 혼례품카소네으로 사용되는 장방형의 긴 상자 측면을 장식하기 위한 그림으로 이와 유사한 형태의 작품은 내셔널 갤러리에서 뿐만 아니라 미국 시애틀 미술관과 뉴욕 메트로폴리탄 미술관을 비롯해 세계 유수有數의 미술관에서 다수 소장하고 있어 쉽게 그림의 형식을 이해할 수 있다. 비너스의 금색 머릿결이 요즘 유행하는 헤어스타일처럼 무척 아름답다. 이것은 당시 중세와 르네상스 부인들에게 무척 사랑받았던 헤어스타일의 한 변형이라 할 수 있다. 더구나 허리선이 가슴 바로 아래까지 올라와 있는 유려한 의상은 복부에서 한 번 더 묶어 풍부한 옷주름의 표현을 보여주고 있다. 이처럼 보티첼리는 초기부터 여인 의상의 옷주름에 대한 연구에 집중해 부드럽고 율동감 넘치는 인물을 만들어낸다.

 보티첼리의 〈비너스의 탄생〉(우피치)과 〈밀로의 비너스〉(루브르 박물관)

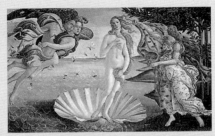

르네상스 시대의 비너스는 고대 그리스·로마 시대 비너스의 아름다움과는 다른 점을 발견할 수 있다. 고대 비너스(그리스에서는 '아프로디테') 조각이 완벽한 인체의 균형, 무표정한 얼굴을 하고 있는 것에 반해 보티첼리의 비너스는 불균형하면서 인간적인 모습을 하고 있다. 이러한 가운데 환상적이고 신비한 느낌을 가지도록 한다. 즉, 비너스의 왼쪽 팔이 길게 과장되어 그려져 있고 다리는 상체를 지탱하기에 짧아 보이며 목은 너무 길다. 그럼에도 불구하고 보티첼리의 비너스에서 느껴지는 아름다움은 꿈꾸는 듯한 비너스의 인간적인 표정 때문이 아닐까 싶다. 우리는 이렇듯 인간적인 모습을 한 〈비너스와 마르스〉 혹은 〈비너스의 탄생〉을 통해 전 세기와는 다른 인본주의 르네상스의 탄생을 예감하게 되는 것이다. 이런 점에서 이 시대에 유행하던 투시원근법과 더불어 사실적 묘사의 해부학이 모든 회화에 적용되어 구

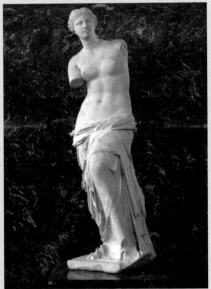

[상] 보티첼리의 〈비너스의 탄생〉, 1485(우피치 미술관),
[하] 밀로의 〈비너스〉 BC 130–100(루브르 박물관), height 202cm

체성을 더하는 시기에 보티첼리는 분석적인 면보다 화면의 법칙에 충실하여 엄격한 원근법과 인체 해부학을 적용하려 하지 않았다.

 카소네(Cassone)

직사각형의 아름다운 목
제궤짝에 조각이나 그림
이 그려진 것을 말함. 위
편에 뚜껑이 있고 경첩을
이용해 열고 닫는 가구의
형식으로 귀족가문의 여
인들이 결혼할 때 혼례품
을 담는 가구로 이용된다.

다빈치의 〈암굴의 성모〉

2012년 내셔널 갤러리에서는 런던올림픽을 앞두고 문화올림픽을 개최했다. 다름 아닌 '레오나르도 다빈치 전'인데, 많은 다빈치의 작품이 한 자리에 모였지만 특히 두 가지 버전의 〈암굴의 성모〉가 한 자리에 모인 것은 처음 있는 일이다. 그림 우측의 암굴의 성모는 내셔널 갤러리가 소장하고 있는 다빈치의 또 다른 작품 〈성 안나와 성 요한이 함께한 성 모자〉와 함께 그의 대표적 작품으로 알려져 있다. 〈성 모자〉가 목탄과 흑백분필로 종이 위에 스푸마토 기법으로 처리되면서 성 모자와 성 안나의 결합을 시도한 것과 달리 〈암굴의 성모〉는 목판에 유채를 칠해 은은한 빛의 명암을 두드러지게 드러낸 작품이다. 그림을 그리기 위한 디자인의 전개는 현재 뉴욕 메트로폴리탄 미술관에 소장된 드로잉에서 세부를 볼 수 있는데, 먼저 성모가 중앙에 위치해 아기예수에게 한 팔을 뻗고 다른 손으로 세례 요한을 감싸고 있는 형국이다. 좌측에서 세례 요한이 아기예수께 경배를 표하고

[좌] 다빈치의 〈암굴의 성모〉, 루브르 박물관 1486 / [우] 내셔널 갤러리 1507

천사 옆에 있는 아기예수는 세례 요한에게 오른손을 들어 축복을 한다. 이러한 형태는 아기예수의 탄생을 다루는 전통적인 구성이다. 이 그림에 묘사된 인물들은 머리카락 하나에서부터 옷 주름의 세부에 이르기까지 레오나르도의 과학적 사실주의를 반영하고 있다. 현실의 육체 속에 깃들여 있으면서도 그 육체를 지탱시키는 불멸의 영혼에 대한 신비를 표현하려 한 것이 레오나르도 예술의 일관된 집착이었다. 미술사가 젠슨은 그의 「미학의 역사」에서 이 그림에 대해 다음과 같이 묘사하고 있다.

"이 회화에서 인물들은 동굴의 어스름으로부터 나타난다. 수증기를 품은 대기가 그들을 감싸고 그 형태에 부드러운 베일을 씌우고 있다. 이 옅은 안개를 표현한 스푸마토는 플랑드르나 베네치아 화파의 회화보다 더욱 뚜렷한 효과를 보이며 이 정경에 독특한 온화함과 친밀감을 부여하고 있다. 아득한 문과도 같은 회화의 경지를 자아내며 이 그림이 단순한 현실의 모습이 아니라 시적인 아이콘처럼 보이게끔 하고 있다."

동굴 밖 멀리 밝은 빛, 푸른 하늘 아래 돌산 봉우리들이 겹겹이 솟아 있는, 스푸마토 기법이 발휘된 비경의 자연풍경과 마법에 둘러싸인 듯 기이한 분위기의 이 제단화는 구성이나 크기가 동일한 또 다른 작품이 루브르 박물관에 소장되어 있다는 것은 놀랄만한 일이다. 런던 내셔널 갤러리에 소장된 〈암굴의 성모〉는 루브르의 그것보다 20년 뒤에 그려져 그 후 밀라노에서 1785년 영국 화가 게빈 해밀턴의 손에 들어가게 되었다. 이 작품은 언뜻 생각하기에는 먼저 제작한 작품을 복제한 것으로 생각할 수 있지만 전작보다 완성도 높은 명암처리와 조형적 생명력에서 루브르에 있는 작품과 차별성을 보여준다. 더구나 전작에서 세례요한^좌과 예수의 형태적 요소가 명확치 않아 서로가 바뀐 것처럼 표현되었지만 후작에서는 세례 요한에게 지팡이의 지물을 갖게 해 세례 요한임을 명확히 밝힌다. 루브르 소장의 그림 우측에 앉아있는 천사가 손가락을 펴서 목이 잘린다는 상징을 수정하고, 세례 요한이 우측의 예수께 경배하는 자세로 위치를 바로 잡는다.

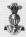 **다빈치의 스푸마토 기법(공기 원근법)**

다빈치는 알베르티의 선원근법의 입체성이 사물이 가진 물성을 제대로 표현하지 못한다고 생각해 스푸마토를 고안해냈다. 스푸마토는 이탈리아어 '연기'라는 뜻의 스푸마레(SFU-MARE)에서 유래되었다. 공기 중에 사라지는 연기처럼 윤곽선을 명확히 구분하기가 어렵도록 표현하는 기법이다. 다빈치는 자연 속에 선은 존재하지 않는다고 생각해 선원근법의 단점을 소위 공기원근법이라고도 부르는 스푸마토 기법으로 보완하게 된다.

▶ 서관
이들 작품 외 꼭 봐야할 작품은 미켈란젤로의 〈세폴크로의 매장〉, 라파엘로의 〈율리우스 2세의 초상〉등이 있다.

한스 홀바인의 〈대사들〉

그림의 주인공은 1533년 영국에 외교사절로 온 프랑스 폴리시의 영주 쟝 드 당트빌과 친구이자 주교인 조르주 드 셀브다. 셀브는 주교의 신분이었지만 당시 스페인 지배하에 있던 베네치아 대사였다. 이들은 영국 국왕 헨리 8세가 스페인 공주 캐서린과 이혼을 하려하자 프랑스의 이권을 지키기 위해 파견되었다. 조르주 드 셀브가 친구인 당트 빌과 함께 영국을 방문한 것을 기념하기 위해 한스 홀바인에게 부탁하여 그림을 그리게 한다. 때가 때인만큼 이들의 얼굴은 밝지 않다. 이혼을 반대하는 수많은 신하들이 죽음을 당하는 마당에 프랑스 대사가 무슨 말을 한다한들 들어줄 리 만무하고 자칫하면 이들의 목숨마저 위태로울 수 있기 때문에 이 그림에는 허무를 상징하는 바니타스 Vanitas 의 상징물이 등장한다.

한스 홀바인의 〈대사들〉, 1533

당시 헨리 8세는 교황청과 몇 가지 마찰이 있었다. 잦은 이혼과 수도원의 재산환수 그리고 국왕이 정치뿐만 아니라 종교적 수장이 되는 국왕지상법 소위 수장령을 선포했기 때문이다. 1530년 첫 번째 부인인 캐서린과의 이혼을 로마교황청의 허락 없이 실행해 교황청이 결별을 선언한다. 캐서린은 가톨릭인 반면 새로 맞이하는 신부 앤 볼린은 프로테스탄트 protestant : 신교도 를 지지하고 있었다. 이로 인해 헨리 8세는 영국 역사상 유례없이 로마교황으로부터 파문을 당하게 된다. 바로 이러한 시기에 그려진 것이 한스 홀바인이 그린 〈대사들〉이란 작품이다. 작품의 내용을 살펴보면, 선반 위 줄이 끊어진 류트, 악보가 보이는 찬송가, 수학책, 지구의가 보이고 위 칸에는 날짜를 나타내는 원통형 해시계와 오후 10시 30분을 가리키는 천문학 기구들이 놓여 있다. 재미있게도 두 사람의 나이가 선반 위의 물건인 단도의 칼집과 책에 써져 있다. 정교한 정물은 주인공들의 학식과 교양을 나타내고 해골과 끊어진 류트 줄은 죽음과 인생의 무상함을 상징하고 있다. 이처럼 홀바인은 놀라울 정도로 사실적 묘사에 대한 실험을 이 그림에서 시도하고 있다. 숱하게 언급되는 내용이지만 그림에서 가장 놀라운 장면은 전경을 가로지르는 해골이다. 원근법의 일종으로써 그림에 변형을 가해 원래의 모습을 잃게 만든 것을 왜상기법 Anamorphosis 이라 하는데 측면 1~2m 정도에서 그림을 보면 해골의 윤곽이 뚜렷이 드러난다. 실제 그림 앞에서 이런 왜상기법을 확인해 보려는 사람이 의외로 많았다. 근데 왜 이러한 왜상기법을 사용하였을까? 한스 홀바인은 신중한 그림을 그리기로 유명한데 그는 이 그림을 그리기 전 의뢰인과 많은 대화를 나눴을 것이고 겉으로 드러나지 않은 의뢰인의 심정을 표현하기로 맘먹었을 것이다. 그리고 왜상기법은 착시현상에 의한 유희를 중시했다. 그 시대에 발행된 인쇄물과 도판에 인생의 덧없음을 상징하는 왜상기법을 많이 도입한 것을 보면 한스 홀

바인의 독창적인 아이디어라고 보는 것 보다는 이런 대형 그림에 왜상기법을 도입했다는 것이 신선하다고 생각된다. 해골은 당트 빌의 모자에도 나타나 있어 이들 대사의 심정을 대변하고 있다. 이러한 바니타스적 그림은 '죽음을 기억하라'는 메멘토모리의 의미를 담고 있다.

브론치노의 〈큐피드와 비너스의 알레고리 An Allegory with Venus and Cupid〉

르네상스 시기 고전주의 화가들은 나무 하나라도 원근법 공식에 의거하지 않고서는 그릴 수 없었다. 매너리즘 시대에 와서는 이런 것들이 무용지물이 되어서 그림에 상당한 변형이 가해졌다. 그림은 전체적으로 형상의 정확한 표현이라기보다는 지나치게 복잡하고 원근법이 잘 지켜지지 않았다. 더욱이 전체적으로 S자형으로 인체를 표현한 이 그림은 고전주의 화가들에게는 찾아보기 힘든 것이다. 그러나 반세기도 채 지나기 전에 이들은 고전주의적 원칙보다는 오히려 변형된 형태에서 미술의 가치를 논하게 된다.

그림의 세부를 살펴보면, 우측에 녹색 옷을 입은 소녀는 쾌락의 의미를 가지고 있는 반인반수로 한 손에는 벌꿀 통을 들고 꼬리의 끝에는 침을 내밀고 있어 그녀의 이중성을 상기시킨다. 그 앞의 푸토는 어리석음을 상징하며 붉은 장미를 뿌리려 한다. 큐피드의 손은 비너스의 머리를 감싸고 그녀의 왕관을 벗기려하고 비너스는 사랑에 빠진 큐피드의 화살을 빼앗고 있다. 그런데 이상하다. 아무리 그리스 로마 신화를 그림에 원용하였더라도 자식과 어머니의 관계인데 큐피드는 비너스의 가슴을 어루만지고 있고 입술을 훔치고 있지 않은가? 사실 큐피드는 원래 아름다운 프시케를 사랑했지만 프시케는 어머니 비너스에 의해 미움을 받아 고통스런 사랑의 제

물이 된다. 비너스로 인해 프시케는 마음에 없는 남성과 결혼하는 줄 알았지만 사실 그 남자는 큐피드였다. 프시케는 큐피드의 얼굴조차 보지 못한 채 밤에만 만나는 것으로 살아간다. 하지만 남편의 얼굴이 너무나 궁금한 나머지 램프로 얼굴을 보았고 그 사실을 안 큐피드는 사랑의 신뢰가 깨졌다며 홀연히 떠나버린다. 큐피드는 사랑을 만들어주는 신이지만 결코 자신의 사랑을 만들지 못한다. 고전주의적인 법칙의 파괴는 그림의 양식에만 있는 것이 아니라 주제의 혼합에도 있다. 프시케에 대한 사랑과 비너스에 대한 미움이 복합적으로 표현되어 〈비너스와 큐피드의 알레고리〉라 제목이 붙여져 있다.

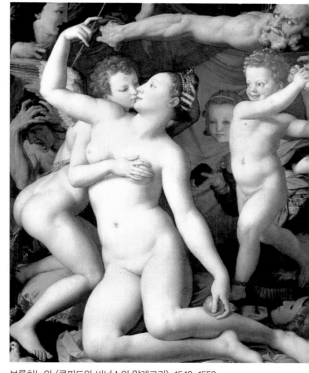

브론치노의 〈큐피드와 비너스의 알레고리〉, 1540–1550

　비너스는 정열과 육체적 사랑이 책략이라는 것을 행동으로 보여주고, 큐피드의 발치에는 비너스의 상징이자 연인을 의미하는 두 개의 가면이 놓여 있다. 우측 상단의 노인 옆에는 시간을 의미하는 모래시계가 놓여있고 좌측에는 질투로 해석되기도 하는 매독을 의인화한 고통스런 노인의 모습이 보인다. 매독이라 하니까 조금 의아한 생각이 들지만 그것은 1490년대 후반 콜럼버스의 미 대륙 항해 이후 유럽에서 가장 무서운 공포의 질병이 되었다. 문학과 신화의 복합적인 문화 속에서 많은 암시와 우의를 발견하는 기쁨은 고전작품이 가지고 있는 매력이다.

틴토레토의 〈은하의 생성〉

　은하수란 뜻의 갤럭시란 이름이 국내의 유명 스마트폰 이름과 같아 낯설지 않다. 이처럼 틴토레토의 이 작품은 시대를 넘는 세련된 이름을 가지고 있다. 서관의 많은 그림 중 그리 화려하지도 돋보이지도 않는 작품이다. 더욱이 관람자의 주목을 많이 받지 못하는 데는 그림이 가진 어두운 분위기와 다소 혼란스러운 구성도 한 몫 한다. 그러나 미켈란젤로의 소묘와 티치아노처럼 채색하길 갈구했던 그는 언제나 역동적인 방식으로 사건의 긴장감과 극적인 분위기로 반전한다.

　틴토레토가 활동한 시기는 미술의 황금시기인 르네상스를 지나 단순한 기교와 모방의 유행에 치우친 1500년대 이후의 시기였다. 천재들의 경쟁 구도가 지나면 급격한 쇠퇴기가 오기 마련인데 이 시대를 매너리즘이라 이름 붙인다. '틀에 박힌 것'이라는 의미로 사용하지만 꼭 그렇지만 않다. 틴토레토, 엘 그레코, 폰트르모와 같은 화가들은 비록 매너리즘 화가로 분류되지만 아름답고 균형을 추구하던 형식에서 벗어나 과감히 예술가의 감성을 그림에 녹록지 않게 표현해 낸 개성이 넘치는 화가의 반열에 들어간다. 르네상스 시기의 장엄하고 엄숙한 표현기법만이 미술의 정도는 아닐 것이다. 16세기는 많은 변화를 겪었지만 그중 하나는 코페르니쿠스

틴토레토의 〈은하의 생성〉, 1580년경

의 지동설이란 것이 있다. 지동설은 지구를 비롯한 혹성들이 태양을 중심으로 돈다는 것을 말한다. 이것은 당시 지식인들에게 충격적인 사건이었다. 더구나 당시 기독교적 세계관을 흔들어 놓은 지동설과 더불어 스페인 카를5세과 프랑스 프랑수와1세의 로마 침략과 종교개혁으로 인해 교황의 권위가 추락하고 신앙의 중심이 교회에서 개인으로 옮겨가는 사건은 미술가들에게도 당연히 현실적인 문제로 대두되었을 것이다. 이러한 시기에 틴토레토의 〈은하의 생성〉이 만들어진다. 과연 미술가에게 세상의 기원은 어떤 것일까? 이러한 의문은 이 그림에서 재미있게 묘사된다. 그림에서는 제우스가 한 아이를 안고 나체의 여인에게 젖을 물린다. 이 아이는 제우스와 인간과의 사이에서 태어난 헤라클레스라는 엄청난 힘을 소유한 인물이다. 어린 헤라클레스가 제우스의 부인인 헤라의 젖을 빨려 하자 자고 있던 헤라는 놀라 헤라클레스를 뿌리친다. 이때 튀어나온 젖이 별을 만들어 은하수가 만들어진다. 그래서 은하수를 'Galaxy'라고도 하고 우유에서 나온 길이라 하여 'Milky Way'라고도 하는 모양이다. 과학자와 화가의 세상은 이처럼 생각의 차이가 존재한다.

▶ 북관
이들 작품 외 꼭 봐야할 작품은 푸생의 〈황금 소의 숭배〉, 피터 드 호흐의 〈델프트에 있는 집의 안뜰〉이 있다.

루벤스 〈파리스의 심판〉

파리스의 심판은 여러 점이 제작이 되었는데 이곳 내셔널 갤러리 29번방에는 동일한 주제의 작품 두 점이 전시되어 있다. 한 점은 그의 초기작으로

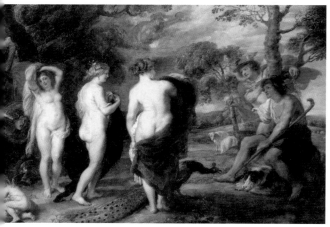

[상] 루벤스의 〈파리스의 심판 1〉, 1597–99.
[하] 루벤스의 〈파리스의 심판 2〉, 1632–33

알려져 있고 다른 하나는 그가 재혼 후 그린 작품이다. 물론 두 번째 작품은 이전 작품에 비해 훨씬 동세가 살아나고 작품성도 우수해 이 두 작품을 비교하는 것도 재미있는 일이다. 함께 관람하는 일행이 있다면 미술관에서의 작품비교는 미술 감상을 더욱 재미있게 만든다.

아름다운 삼미신의 백그라운드 이야기는 아름다운 여인과 평화로운 목가적인 모습과는 달리 트로이 전쟁이 배경이 된다. '트로이 전쟁'은 트로이의 왕자 파리스가 진정한 사랑을 내세우며 스파르타의 헬레나를 빼앗아 오는 것에서 시작된다. 이 그림에서는 그중 한 장면을 포착하여 재미있게 묘사하고 있다.

바다의 여신 테티스의 결혼식에 수많은 신들이 초대를 받지만 초대받지 못한 불화의 신 에리스가 이에 대한 앙갚음으로 "세상에서 가장 아름다운 여인에게"라 새겨진 황금사과를 던진다. 이를 세 여신이 서로 차지하려 하자 언쟁이 붙어 결국 제우스에게 판단을 맡겼다. 그러나 제우스는 여신들의 판단에 자기가 직접 개입하지 않고 전령사 머큐리를 시켜 트로이 목동으로 분장한 파리스에게 이

판단을 맡기게 된다. 이 그림은 바로 이 순간을 포착하고 있는데 파리스는 나무 그늘 아래 수줍은 듯이 황금사과를 오른손에 들고 있고, 삼미신들은 자신들의 풍만한 누드를 요염한 자세로 뽐내고 있다. 유심히 보면 맨 왼쪽에 있는 여신은 칼과 방패가 옆에 있어 전쟁의 신 아테나로 판단되고, 가운데 있는 여신은 큐피드를 동반해 미의 여신 아프로디테로 생각된다. 우측의 여신은 공작을 데리고 있는 것으로 보아 제우스의 부인 헤라임에 틀림없다. 그런데 이 그림에서 아테나는 정면으로, 아프로디테는 측면으로, 헤라는 뒷모습을 그리고 있다. 이런 점에서 한 명의 모델을 대상으로 삼미신三美神을 그린 것으로 추측할 수 있다. 삼미신의 유혹은 모두 달콤했지만 파리스는 세상에서 가장 아름다운 여인을 준다는 아프로디테의 말을 믿고 그녀를 선택한다. 파리스는 헬레나를 얻었지만 결국 트로이를 잃게 된다. 유럽과 아시아의 판도를 바꾼 트로이 전쟁을 예로 들어, 권력, 결혼 그리고 아름다움 모두를 얻는 것은 불가능하다는 것을 깨우쳐 주는 교훈적인 그림이 아닌가 생각한다. 이 교훈적인 그림을 표현하기 위해서 배경과 여신들의 빛의 광도는 확연한 차이를 보인다. 마치 세 여신들에게는 스포트라이트를 비추듯 환하게 비추는 반면 뒤의 배경은 다소 어두운 느낌을 들게 한다. 이 그림은 비록 웅장한 그림은 아니지만 유려한 필치와 색채감 그리고 동세가 살아있는 작품으로 루벤스 전성기의 특징을 잘 나타내고 있다.

카라바조 〈엠마오에서의 저녁식사〉

카라바조 작품의 상당수는 로마에 있는 보르게세 미술관에 소장되어 있다. 그의 미술에 대해서는 로마 보르게세 미술관에서 추후 다루기로 한다. 여기에서 꼭 봐야 할 작품 한 점이 있는데 바로 1601년에 그려진 〈엠

카라바조의 〈엠마오에서의 저녁식사(The Supper at Emmaus)〉, 1601

마오에서의 저녁식사〉란 작품이다. 1600년을 전후한 시기는 카라바조에게 하나의 전환기였다. 소박한 서민의 삶을 그린다는 결정적인 단점에도 불구하고 그의 그림이 제단화로 주문되기 시작했던 것이다. 이로 인해 1601년은 카라바조가 마테이 추기경의 집으로 거처를 옮기면서 새로운 환경이 시작되었고 그의 신앙심이 최고로 고조되는 시기이기도 했다. 이때 〈엠마오에서의 저녁식사〉와 〈의심하는 도마〉의 그림이 제작되었다. 예수가 자신의 죽음으로 좌절한 제자들을 어느 날 저녁식사에 초대해 그의 손에 박혔던 못 자국을 보여주는 장면을 회화화한 것이다. 그림에서는 예수가 권력가나 성직자가 아닌 비천한 사람들과 함께 식사하면서 그의 재림을 단순히 오른손을 들어 우회적으로 나타내고 있는 그림이다. 우측에 있는 사람은 양팔을 들면서 놀라 어쩔 줄 모르고 좌측에 앉아있는 사람은 의자에 팔을 올린 채 놀라 일어서려 한다. 일어나 있던 여관 주인은 예수의 말을

경청하는 장면을 담고 있다. 이 작품은 당시 유행하던 성화의 장면을 세속적인 바다에 던져 넣은 카라바조의 도전적인 작품이라 할 수 있다. 가운데 탁자 위에는 위쪽에 달린 랜턴에서 비치는 실내 빛을 보여주는데 예수 뒤편의 그림자와 묘한 대조를 이루고 있다. 중세 천년의 성화 주제를 서민 속에 파고들게 한 카라바조의 용기는 다음 수백 년간을 이어간다. 〈엠마오의 저녁식사〉는 직접 본 것만을 믿으려는 우리의 눈을 영적인 눈으로 변화시켜 주는 그림이다.

루벤스의 〈수잔나〉

루벤스 최고의 대작인 '마리 드 메디치의 생애' 연작 24점은 루브르에 있다. 이 작품을 직접 본 사람은 단번에 느낄 수 있지만 무엇보다 작품의 외관상 특징은 엄청난 대작이란 사실이다. 그는 평생 3,000여 점에 이르는 많은 장엄한 작품을 신화적 해석이나 종교화에 치중하여 그려왔다. 그에 비해 수잔나와 같은 작품은 비록 소품이지만 특별한 작품으로 느껴진다. 이 작품의 주인공은 수잔나 푸르망이란 여인이다. 루벤스는 부인 이사벨라를 여의고 난 후, 1630년 부유한 상인의 딸인 헬레나 푸르망이란 여인과 결혼을 하게 된다. 그때 루벤스의 나이는 53세지만 신부는 16살에 불과했다. 수잔나 푸르망은 헬레나 푸르망의 언니로 루벤스에게는 처형이 되는 셈이다. 어떻게 처형을 그리게 되었는지 알 수는 없지만 그의 부인 헬레나 푸르망의 그림을 많이 그리게 된 것을 보면 그가 처가와

루벤스의 〈수잔나 푸르망〉 1622-1625

의 교류가 많았던 것으로 추측할 수 있다. 이 그림은 일부 책에서 밀짚모자를 쓴 여인으로 소개되기도 하지만 실제 여인의 머리에 쓴 모자는 밀짚모자가 아니다. 털이 달린 모자와 수려한 그녀의 옷은 색채를 중시하고 동세를 살리는 바로크의 대가다운 붓질이 여전히 살아 있다. 이 여인의 푹 파인 가슴과 세련된 의상, 수줍은 듯 측면으로 쳐다보는 모습은 요즘 식으로 표현하자면 마치 레드카펫을 밟기 전 조심스레 차에서 내리는 스타의 모습이다.

렘브란트 자화상 2점

내셔널 갤러리에는 렘브란트의 자화상 두 점이 걸려있다. 렘브란트의 가장 큰 대작을 보려면 상트페테르부르크에 있는 에르미타주로 가야하고 그의 전 생애를 걸친 작품과 인생을 느끼려면 암스테르담의 렘브란트 박물관

내셔널 갤러리가 소장한 2점의 렘브란트 자화상 [좌] 34세의 자화상 1640 / [우] 63세 자화상 1669

을 찾아야 한다. 그러나 수많은 그의 유작 중에서도 그의 초상화를 눈여겨 봐야 하는 이유는 주문자에 의해 만들어지는 작품과는 달리 초상화는 작가에게 있어서 스스로를 그리는 실험적인 정신이 담겨 있기 때문이다. 더욱이 그는 이런 실험적인 초상화를 전 생애를 걸쳐 그렸기 때문에 빛에 의해 변화하는 그의 그림을 잘 이해하게 해준다. 한 마디로 정의하자면, 그는 초상화를 통해 그의 생애를 조명하는 한편의 드라마를 제작했다고 해도 무리는 없을 것이다. 사실 150여 점에 달하는 그의 초상화 중에도 이곳 내셔널 갤러리에는 렘브란트 인생의 황금기와 황혼기의 작품이 한 점씩 보관되어 있다. 왼쪽에 있는 그림이 1640년 그의 나이 34세 때 그린 초상화다. 1642년에 그의 인생 최고의 전환점이 되는 〈야경〉이 만들어지니까 1640년은 그의 화가 인생에 있어 가장 황금기에 속하는 때일 것이다. 작품 속 렘브란트는 베레모와 정장차림의 옷을 입은 채 오른 손을 탁자 위에 걸친 포즈를 취하고 있다. 이 작품은 내용면에서 라파엘로와 티치아노 등 이탈리아 미술에 관심을 가졌을 때의 초상화로 평가된다. 이전 초상화 작품과 달리 빛이 얼굴에만 비치는 것이 아니라 가슴과 주변까지 은은하게 비치면서 절제된 감정적 표현이 곳곳에 배어 있다. 이러한 이유로 이 작품은 전기와 후기로 구분하는 중요한 분기점에 있는 작품이다.

1669년 그가 63세 되던 해 두 점의 그림을 그리는데 그중 한 점이 이곳에 있다. 빛과 어둠은 그 이전처럼 강한 콘트라스트를 보이지 않고 그의 내적 삶을 은은하게 보여준다. 이러한 방식은 에르미타주에 있는 〈돌아온 탕자〉에서도 유사하게 처리된다. 어둠 속에서도 그의 이마를 통해 비치는 전체적인 얼굴의 윤곽은 아직도 전성기의 기품을 잃지 않은 것처럼 보인다. 정면을 바라보는 그의 자애로운 시선과 굳게 다문 입, 그리고 꼭 맞잡은 두 손은 인생의 내력이 작품에 투영되어 있는 듯하다.

벨라스케스의 〈로크비 비너스〉

이 그림은 미적 측면보다 오히려 야한 속성이 드러나는 그림이다. 티치아노의 〈우르비노의 비너스[1538]〉와 〈거울을 보는 비너스[1555]〉에서 차용되었다지만 벨라스케스의 작품은 티치아노의 작품처럼 정면으로 누워있는 것이 아니라 비너스의 뒤태를 드러내어 훨씬 은밀한 느낌을 준다. 여기에서 우리는 회화에 있어 Nakedness와 Nudity의 차이를 이해해보자. 이에 대해 미술평론가 존 버거는 '벌거벗음[Nakedness]'은 단순히 아무런 옷도 걸치지 않음을 말함이고 '누드[Nudity]'는 회화에 의해 이룩된 하나의 양식이라 말한다. 즉 Nakedness가 스스로 벗은 것을 의미한다면, Nudity는 누군가에 의해 보여지는 것을 기본 전제로 하고 있다. 그러면 뒤로 돌아앉은 비너스는 과연 누구를 의식하고 있는 것일까? 거울이 느닷없이 이 그림에 존재하는 이유가 바로 그것이다. 큐피드가 들고 있는 거울을 통해 비너스는 관람자를 의식하고 자신의 뒤태를 뽐내고 있는 것이다. 티치아노가 직접적으로 관람자를 의식한 것에 비한다면 벨라스케스는 무관심한 척하면서도 거울

[좌] 티치아노의 〈우르비노의 비너스〉, 1538년 / [우] 티치아노의 〈거울을 보는 비너스〉, 1555년경

 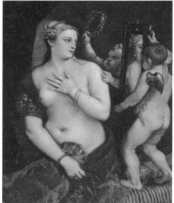

벨라스케스의 〈로크비 비너스(The Rokeby Venus)〉, 1647–51

이란 매개체를 통해 관람자를 간접적으로 의식하고 있는 것이다. 이처럼 벨라스케스는 거울의 이미지를 많이 이용하는 화가다. 그의 대표작품 〈시녀들〉, 〈아라크네의 우화〉, 〈거울을 보는 비너스〉에는 공통적으로 거울을 이용하는데, 실제 그는 거울을 10개 이상 갖고 있으면서 그림에 활용했다고 한다. 당시 궁정화가로 있으면서 왕궁에 소장된 얀 반 아 이크가 그린 〈아르놀피니의 결혼〉과 티치아노의 〈거울을 보는 비너스〉도 직접 보았을 것이다. 이런 점에서 그는 전통적으로 거울을 이용한 그림에 관심을 가진 것이 틀림없다. 거울을 잡고 있는 큐피드와 침대에 비스듬히 누워 거울 속의 자신의 모습을 바라보는 비너스의 육감적인 여인의 몸에서 관능적인 우의를 느끼게 한다. 벨라스케스는 생전에 몇 점의 누드화를 그린 경험이 있지만 그중 이 작품만이 유일하게 남아있다. 누드화는 17C 엄격한 종교국가 스페인에서 상당히 드물게 다루어져 아주 소수의 작품만이 전해진다. 일명

〈로크비 비너스〉라고 하는 이 작품은 처음에는 마드리드 궁에 걸려 있다가 영국북부 로크비 파크에 있는 모리트컬렉션에 소장되었기 때문에 〈로크비 비너스〉라 부른다. 이 작품은 티치아노의 작품을 모방하여 1647-1651년 이탈리아 방문기간 동안 그려졌을 것으로 추정하고 있다.

클로드 로랭의 〈시바여왕의 승선〉

클로드 로랭의 작품은 신비롭다. 이렇게 일출과 일몰을 자연스럽게 표현할 수 있는 것은 그가 비록 프랑스 태생이지만 그의 미술작업의 대부분이 이탈리아 로마 근교 캄파냐 지방에서 이뤄졌기 때문이다. 그의 본명은 '클로드 젤레'이지만 프랑스 로랭 지방 출신이기 때문에 로랭으로 더 알려졌다. 그는 13세 때 로마로 건너가 250여 점의 유화와 1,300여 점의 드로잉, 에칭을 제작했다. 그의 작품은 프랑스의 주류 사조와는 달리 풍부한 색조와 실경 스케치에 기반을 두어 사실적인 모습이 두드러진다. 그의 작품에는 나무들이 많이 등장하는데 나무의 종류를 알 수 있을 정도로 실경 스케치를 즐겼다. 실경 스케치는 일반적으로 보조수단으로 사용되어 스튜디오에서 완성되지만, 이 작품의 인물과 건물들은 그의 상상력을 바탕으로 재구성된 것이다.

로랭의 〈시바여왕의 승선〉, 1648

이 작품의 핵심은 수평선 멀리서 번지는 빛이다. 그리고 언뜻 보기에 그의 그림 양편에 긴 프레임이 수직

 쿨리스(Coulisse)

주로 연극무대에서 공간감과 거리감을 만들기 위해 양쪽 벽면에 긴 장방형의 벽면장치를 설치하는데 이는 그림에 있어 깊은 공간을 만드는 요소가 된다.

으로 서 있다. 우측 뒤편의 큰 나무나 건물의 기둥들이 마치 연극의 장막처럼 그림을 감싼다. 공간감과 거리감을 쿨리스 Coulisse 란 방법을 이용하여 수직과 수평 띠의 사용을 통해 효과적으로 나타낸 것이 이 그림의 특징이다. 멀리 수평선 상에 은은한 빛이 흐르며 앞면에는 고대 유적이 펼쳐진다. 유명한 미술사가인 E.H. 곰브리치는 로랭의 작품세계를 가리켜 "한 폭의 그림같다." 즉, picturesque라 표현한다. 그림에서는 기둥으로 묘사된 쿨리스와 바다의 수평선이 고대유적과 어우러져 풍경의 독창성과 더불어 대기와 빛의 분위기를 통해 화면에 시간성을 부여하고 있다.

베르메르의 〈버지널 앞에 서 있는 젊은 여인〉

이 작품은 내셔널 갤러리에서 추천하고 있는 작품 중 하나로 베르메르가 그린 유사한 두 점의 그림과 함께 전시되고 있다. 여인이 손을 두고 있는 사각형의 버지널은 피아노의 전형으로써 오늘날의 피아노보다는 작은 형태이지만 17-18세기에는 일반 가정집까지 대중화되기 시작하였다. 비어있는 의자는 이미 작고한 남편에 대한 그리움을 상징하고 그림 속 큐피드가 왼손에 들고 있는 카드는 네덜란드

베르메르의 〈버지널 앞에 서 있는 젊은 여인〉, 1670

에서 흔히 정절眞節을 의미할 때 보이는 형태라고 한다. 전체적으로 밝은 빛과 세부의 묘사 그리고 그림 속의 그림은 얀 반 아이크의 시도처럼 플랑드르 화파를 형성한 델프트 출신의 화가들이 즐겨 사용하는 방식이다.

▶ 동관
이들 작품 외 꼭 봐야할 작품은 고흐의 〈빈센트의 의자〉, 쇠라의 〈야니에르〉, 세잔의 〈대수욕도〉, 앵그르의 〈무시아트 부인의 좌상〉 등이 있다.

윌리엄 터너의 〈카르타고를 건설한 디도〉

클로드 로랭을 흠모한 윌리엄 터너는 영국에서 으뜸가는 화가라고 하기에 부족함이 없다. 영국의 유명한 미술평론가 허버트 리드가 터너를 가리켜 "영국이 낳은 가장 위대한 미술가"라 했듯이 터너는 구상에서부터 추상으로 나아갔고 사실주의에서 인상주의로 나아간 예지적인 작가이기 때문이다.

클로드 로랭의 고요함과 빛으로 덮인 찬란한 세계를 흠모했지만 터너는 단순히 그의 모방에만 머물러 있지 않았다. 서서히 퍼지는 찬란한 빛을 따로 떼어 빛의 운동성을 캔버스에 표현해 간다. 그는 이러한 빛의 운동성을 표현하기 위해 평생을 여행하면서 자연에 대한 탐구로 일생을 보낸다. 여행은 언제나 사람을 한 자리만 머무르게 하지 않는 힘을 가지고 있다. 일설에 의하면, 자연의 변화를 관찰하고 경험하기 위해 궂은 날씨에도 직접 물고기를 잡으러 바다에 나가기도 하고, 악천후에도 험준한 산을 오르기도 했다. 이러한 것을 통해 그는 어떤 예술가도 경험하지 못한 창의성을 그의 작품에 쏟는다. 30대 중반 그는 〈난파선 테이트브리튼, 1805〉이란 명작에서 자연의 위력 앞에 선 인간의 나약함을 표현하면서도 생명력이 넘치는 작품

을 보여주었다.

〈카르타고를 건설한 디도〉
는 로마 시인 베르길리우스
BC 70~19의 아이네이스란 서사
시에 감명을 받아 그린 작품
으로 클로드 로랭의 〈시바여
왕의 승선〉을 모방해 디도라
는 역사적 인물을 그의 작품
에 등장시킨다. 그림은 바다
를 사이에 두고 양쪽으로 나

윌리엄 터너의 〈카르타고를 건설한 디도〉, 1815

눠지는데, 왼쪽에 화려한 의상을 입은 여인은 북아프리카에 카르타고를 세
운 디도 여왕이며 그 앞의 인물은 그녀의 현재 남편 아이네이스다. 건너편
건물은 디도 여왕의 전 남편의 무덤이다. 그림 속 아이네이스는 왜 떠나
야만 하며 그녀의 전 남편의 무덤이 왜 그림의 반대편에 등장하는지 이유
가 궁금해진다. 그녀는 오빠가 재산을 가로채려고 남편을 죽인 후 자신마
저 죽일 것이라는 두려움 때문에 먼 길을 떠나 카르타고를 세운다. 그런데
그곳에서 미의 여신 아프로디테의 아들이자 트로이의 장수인 아이네이스
를 만나 사랑에 빠지지만 결국 아이네이스는 계시에 따라 먼 길을 떠나 로
마를 세우게 된다. 아이네이스가 카르타고를 떠난 뒤 디도는 부와 명예보
다는 자살을 택한다. 그깟 사랑이 뭐 대단한 거라고 여왕이 자살까지 할
까 생각하겠지만 화가에게는 그 사랑의 힘이 작품을 만들게 하는 영감을
주는 모양이다. 역광을 받은 카르타고의 바다는 눈이 부실정도의 찬란함
을 가지고 있다. 화가는 가장 슬플 때를 가장 아름답게 표현한 것일까? 터
너는 그의 유작 2,000여 점을 국가에 기증하면서 클로드 로랭의 작품 옆

에 자신의 작품 〈카르타고를 건설한 디도〉를 나란히 전시해줄 것을 요구한다. 이 덕분에 지금도 윌리엄 터너의 이 작품은 클로드 로랭의 작품 근처에 전시되어 관람자들은 클로드 로랭과 윌리엄 터너의 시대를 뛰어넘은 멘토와 멘티 관계를 즐기고 있다. 사실 윌리엄 터너는 이 작품을 만든 지 2년 뒤인 1817년에 〈카르타고 제국의 멸망〉이란 작품도 그리게 된다. 개인적으로 카르타고에 대한 애정이 각별했음을 알 수 있다. 그는 인간의 이성으로는 도달할 수 없는 초월적 존재와 무한한 세계를 예지적인 풍경화로 표현한 화가다. 그러나 당시의 비평가는 윌리엄 터너에게 그리 호평을 하지는 않았다.

존 컨스터블의 〈건초마차가 있는 풍경 The Hay Wain〉

컨스터블의 가장 대표적인 작품은 내셔널 갤러리에 있다. 바로 〈건초마차가 있는 풍경〉이다. 처음 이 작품을 보았을 때 여느 작품처럼 크지는 않았지만 자연의 풍경과 사람들의 모습이 하늘빛과 조화롭게 구성되어 무척 매력적이었다. 네덜란드의 섬뜩한 풍경화와는 자못 다른 모습이다. 윌리엄 터너와 동시대를 살아온 화가로 컨스터블 역시 클로드 로랭의 영향을 많이 받았다. 그러나 터너가 풍경화에서 빛이란 부분을 따로 떼어 하나의 장르를 개척했다면 컨스터블은 풍경화를 더욱 전원적이고 서정적으로 발전시킨 인물이다. 사실 〈건초마차가 있는 풍경〉은 영국에서 발표한 작품이 아니라 1820년대 프랑스 살롱에 전시된 작품으로 당시 파리 화단에서 굉장한 호평을 받아 그의 대표적인 작품이 된다. 정교함과 서정성을 함께 가지고 있는 이 작품은 쉽게 탄생한 작품이 아니다. 컨스터블 이전 시대의 풍경화는 사람이 아니라 나무와 하늘이 주인공이었고 농기구와 사람은 하

나의 소품으로 인식되었다. 그
러나 컨스터블은 수많은 습작을
통해 소품으로 인식되던 사람과
농기구, 건물을 정교하게 다듬
어 하나의 주인공으로 등장시킨
다. 클로드 로랭의 무대와 같은
공간을 넘어 자연과 인간의 진
솔한 이야기를 그림 속에 담고
있다. 1830년대 터너가 아버지
의 죽음으로 인해 작품 활동이
뜸한 사이, 대중들은 터너의 흐

컨스터블의 〈건초마차가 있는 풍경〉, 1821

릿하고 영적인 감성을 부여한 작품 대신 컨스터블의 명료하고 볼륨감 있는
작품에 매료되어 간다. 건초마차를 보고 있는 동안 어디선가 미풍이 불어
오는 편안함을 느낄 수 있다.

윌리엄 터너의 〈테메레르의 전함〉과 〈비, 증기 그리고 속도〉

　터너의 대표적인 두 작품 옆에 터너가 초기에 그린 전함 그림이 전시되
어 있는데 이 그림과 비교해보자. 터너가 빛을 자유자재로 다루기 위해 많
은 노력을 기울여 왔음을 새삼 느끼게 해 준다. 왼쪽의 작품은 〈테메레르
의 전함〉이다. 이 작품은 트라팔가 해전에서 용맹을 떨친 전함 테메레르
가 해체되기 위해 예인선에 의해 템즈 강가의 정박지로 이동하는 장면을
그린 것이다. 트라팔가 해전은 1805년에 있었던 넬슨과 나폴레옹의 전쟁
으로 유명하지만, 당시는 증기선이 발명되기 몇 해 전이었다. 증기선의 발

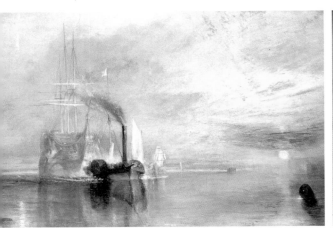

[좌] 터너의 〈테메레르의 전함〉, 1838 / [우] 터너의 〈비, 증기, 그리고 속도〉, 1844

명은 미국의 풀턴에 의해 1807년 발명되어 테메레르가 해체되는 시점인 1830년대는 이미 증기선의 보급이 일반화되어 돛으로 움직이는 선박은 무용지물이 되었던 것이다. 터너는 새로운 것과 지난 시대의 것을 지는 해를 통해 장엄하게 묘사하게 된다. 그림 오른편의 초인적인 자연의 힘은 시간에 의해 상쇄되어 가는 한계를 절감하게 하지만, 결코 초라하지 않게 최후의 항해를 하는 〈테메레르의 전함〉은 중년의 시간을 마감하는 사람들에게 더 큰 용기를 주는 작품이다. 수평선 위의 붉은 기운과 마지막을 맞이하는 전함의 푸른색은 천재의 영감을 느끼게 하는 장면이다. 실제 이 작품의 디테일은 도록을 통해 보는 것보다 몇 배나 훌륭하다.

또한 터너의 작품 중 빠트릴 수 없는 것은 〈비, 증기 그리고 속도〉라는 작품이다. 앞서 〈테메레르의 전함〉은 증기선의 발명으로 퇴역하는 전함의 마지막을 장엄하게 묘사한 것이지만 이 그림은 오히려 증기기관차의 발명에 고무된 그림이다. 증기기관차는 증기선이 발명되기 몇 해 전 이미 운행되어 빠르게 보급되기 시작했다. 19세기 중반 런던 수정궁 세계박람회 때

이미 증기기관차가 런던을 비롯한 대도시에 운행되어 사람들의 생활을 변화시키기 시작했다. 이것은 요즘 말하자면 스마트폰의 보급에 비견될 만한 일이다. 이런 시기에 터너의 눈에 비친 증기기관차는 새로운 풍경화의 테마가 되었을 것이다. 이 증기기관차를 직접 체험하기 위해 터너는 실제 억수같이 비가 쏟아지는 날 증기기관차를 탔다. 이런 경험으로 수십 미터 의 고가교를 달리는 증기기관차에 새벽녘의 엷은 빛이 대기 속에 용해되는 것을 그릴 수 있었다. 1844년 로열아카데미에 출품된 이 작품은 그리 호평을 받지는 않았지만 주목할 만한 작품으로 지목되었던 모양이다. 일부 비평가들은 이 기차가 반대편 벽을 뚫고 체어링 크로스역으로 사라지기 전에 서둘러 볼 것을 경고했다니 사람들에게 놀라운 장면을 선사하기는 한 모양이다. 산업혁명기를 체험한 터너는 테메레르의 전함이 증기선으로 대체되는 것에 슬픔과 비애를 느꼈겠지만, 증기기관차는 그에게 새로운 변화로 다가온 모양이다. 나는 작품 앞에 서서 새벽빛의 흐릿함 속에 갑자기 나타난 증기기관차의 추진력에 한참동안 전율을 느끼고 있었다.

고흐의 〈14송이 해바라기〉

고흐의 작품은 기존 화단에서 사용하던 아카데믹한 작품과의 갈등으로 한 동안 비난받기 일쑤였지만 1887년을 전후해 그의 작품은 확실히 제 자리를 찾게 된다. 해바라기 작품을 보면 1887년 두 점의 해바라기를 제외하고는 그의 전성기에 상당히 근접한 것을 알 수 있다. 이 시기에 그는 자화상과 해바라기 등 유명한 작품을 완성한다. 그중 세간에 가장 인기 있는 작품 중 하나는 〈해바라기〉일 것이다. 그는 1888년 파리를 떠나 남부 플로방스 지방의 아를로 옮겼다. 그는 화가들의 마을을 꿈꾸면서 고갱에게

고흐의 〈열네 송이 해바라기〉, 1888

함께 살 것을 권해 그를 위해 네 점의 해바라기를 그리게 된다. 두 송이와 네 송이의 해바라기를 파리 아틀리에 시절에 이미 그린 바 있지만 이처럼 열정에 가득 차고 희망에 가득 찬 해바라기는 아를 지방에서 그린 네 점의 해바라기일 것이다. 이 중 열네 송이 해바라기는 친구인 고갱의 도착을 기다리며 새로운 생활과 다른 예술가들과의 교류에 대한 열망으로 가득 차 있던 시기의 그림으로, 풍만한 행복감을 표현하기 위해 노란색을 주색으로 사용하고 있다. 이 중 두 점에는 그의 서명을 남기는데 내셔널 갤러리에 있는 열네 송이 해바라기는 그 두 점 중 한 점으로 고흐의 작품 중 가장 뛰어난 해바라기로 꼽고 있다.

고흐는 1887년 파리 생활에서부터 1888년 여름 아를에 이를 때까지 여러 점의 해바라기를 그렸는데 꽃송이가 두 개, 세 개, 열두 개, 열네 개인 것 등이 있다. 그중에서 내셔널 갤러리에 있는 열네 송이 해바라기는 가장 우수한 것이라 볼 수 있으며 해바라기의 형상이나 색채는 고흐 내면의 모

습이라 할 수 있다. 고흐는 네덜란드를 떠나 파리로 오면서 인상파 화가들
과 교류하게 되었고, 그들의 영향과 일본의 판화를 접하면서 그의 어두웠
던 화풍이 점차 밝아졌다.

이방인, 영국을 살짝 엿보다
빅토리아 앨버트 뮤지움
V&A

🏛 **홈페이지 및 위치 :** http://www.vam.ac.uk/

🏛 **개관시간 :** 매일 10:00−17:45(금 10:00−22:00), 12/24, 25, 26일 휴관

🏛 **입장료 :** 무료

🏛 **가는 길 :** 파카딜리 라인(the picadilly), 서클 라인(Circle and District Line)의 사우스켄싱턴
(South Kensington)역에 내려 빅토리아앨버트 박물관에 도착

 아침에 잠시 해가 나타나더니 길을 나서자 전형적인 영국 날씨가 시작된
다. 오늘은 계절이 바뀌어 장롱 속 깊이 넣어둔 새 옷으로 갈아입고 출근
하는 날만큼 홀가분한 날이다. 예전 빅토리아 앨버트 뮤지움을 왔을 때는
근대 박물관사 논문을 쓰기 위한 의무감에 사로잡혀 있었지만, 이번에는
관람자라는 또 다른 시각으로 빅토리아 시대의 찬란함과 그 뒤에 가려진
그늘을 보고자 길을 나선다.

빅토리아 앨버트 뮤지움 Victoria & Albert Museum, 일명 V&A

히드로 공항에서 사우스켄싱턴역까지는 피카디리 라인으로 30분이면 도착할 수 있다. 박람회대로를 사이에 두고 자연사 박물관, 과학 박물관 그리고 빅토리아 앨버트 뮤지움과 앨버트홀이 마주하고 있다. 이 경이로운 광경은 지금부터 150여 년 전에 박물관 클러스터cluster ; 기업, 대학 등을 모아 놓아 상호작용이 활발한 지역를 계획하여 실현한 결과다. 빅토리아 앨버트 뮤지움의 설립은 1851년 런던 하이디파크에서 열린 세계 최초의 수정궁 박람회와 런던 국제박람회에서 시작된다. 박람회가 종료되자 영국의 지식인들은 프랑스, 독일, 네덜란드의 정교하고 우수한 수공업에 대해 찬사를 하는 한편, 자국 생산품의 질이 낮은 기계화에 대한 신랄한 비판을 가한다. 이로 인해 박람회의 수익금으로 제조업 박물관을 우선 설립하고 디자인학교의 컬렉션과 결합함으로써 빅토리아 앨버트 뮤지움의 전신인 사우스켄싱턴 뮤지움이 1857년 설립되었다.

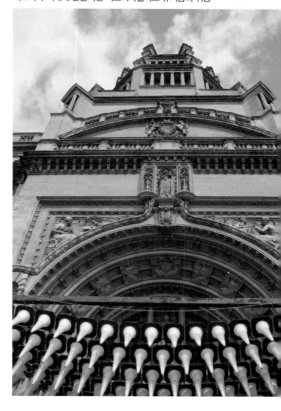

빅토리아 시대에 만들어진 빅토리아앨버트 뮤지움의 위용

빅토리아 앨버트 뮤지움의 위용은 입구의 문루에서 확인할 수 있다. 문루 제일 상단에는 왕관을 쓴 빅토리아 여왕이 있고, 그 아래에는 부군인 앨버트공이 위치하는 것에서 영국 왕실이 심혈을 기울인 박물관임을 알 수 있다. 1861년 앨버트공이 갑자기 사망하자 빅

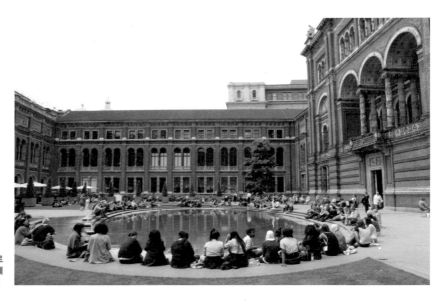

V&A 중정의 한가로운 모습. 우측건물에 뮤지움 카페가 있다.

토리아 여왕은 공식적으로 정계를 은퇴한다. 가장 사랑하고 존경하는 대상이 사라진 것이다. 사랑하는 사람을 가슴에 담아두기 위해 수많은 동상을 건립하고 기념비적인 건물에 앨버트공의 이름을 넣게 된다. 그중 하나가 그들의 이름을 넣은 빅토리아 앨버트 뮤지움이다.

빅토리아 여왕 치세 때 영국의 상품은 세계무역의 25%를 차지하고 대영제국의 식민지는 32개 국가에 달했다. 그야말로 '해가 지지 않는 나라'로서의 영국의 위상은 최고조에 이른다. 그러나 산업화의 결과로 순수예술교육과 공예교육이 분리됨으로써 체계적인 견습공체제가 붕괴되고 관세인하정책과 더불어 외국제품 특히, 프랑스의 사치품이 대량으로 밀려들어오게 된다. 이의 반성으로 장식미술을 본령으로 한 사우스켄싱턴 뮤지움의 탄생은 교육과 학예라는 공공적 이용에 그 목적을 두었다. 박물관이 휴일과 야간에도 개방을 하고 무료입장이 가능하게 된 데는 국가 차원의 문화정

책이 연계되었기 때문이다. 이를 위해 빅토리아 앨버트 뮤지움은 장식예술의 명품만을 전시하고 이를 영국 국민의 교육, 학술, 대중화의 자료로 활용토록 하는 데 그 설립목적을 두고 있다. 현재 V&A는 145개의 전시실에 무려 450만점의 유물을 가지고 있는 실로 엄청난 박물관이다. 대륙별, 나라별, 부문별 전시가 잘 이뤄져 있으나 너무 많은 유물과 겹치는 주제로 인해 조금은 정신이 없기도 하다.

런던올림픽과 연계하여 예술과 디자인이란 특별전시도 열리고 있다. V&A는 특별전시에 맞추어 기프트 샵 Gift Shop 의 상품이 바뀌는 것도 특징이랄 수 있다. 그래서 이곳을 영국 디자인의 메카라 부르기도 한다. 박물관이 디자인을 선도한다니 조금은 이상할 법한데, 이 박물관의 설립목적이 영국 디자인산업의 발전을 위한 것이라는 사실을 생각하면 당연한 것일 수 있다. 그래서 그런지 박물관 안에는 관람객보다 독특한 디자인의 상품을 사러 오는 사람들이 더 많아 보인다. 기프트 샵을 지나면 존 마데스키 가든 John Madejski Garden 이 나오는데 그곳 중정에 야외 카페와 분수가 있다. ㅁ자형 붉은 색 벽돌의 위풍당당한 외관에 회색빛 기와를 얹고, 홑겹의 창문이 중첩된 빅토리아식 건물 사이에 중정이 위치한다. 90°로 기울여도 넘어지지 않는 독특한 디자인의 의자에 너나할 것 없이 모두 즐거워한다. 중정을 지나 건너편 건물 현관으로 들어가 보면 세 개의 카페테리아가 저마다의 유서 깊은 역사를 가지고 있다. 아마 박물관 카페테리아 중 현존하는 가장 오래된 것이고 근대적 디자인의 역사가 고스란히 살아 있는 곳이다. 사진의 왼쪽에 있는 레스토랑이 **모리스룸** 1866~68 인데 노란색 천정에 초록색의 벽면은 당시에는 파격적인 디자인이 아니었을까싶다. 벽체가 초록색이어서 Green Room이라고도 불리는데 윌리엄 모리스와 더불어 필립 웹, 에드워드 번 존스가 이 작업에 참여했다. 윌리엄 모리스는

영국의 라파엘전파 미술과 미술공예운동에서 빠져서는 안되는 중요한 인물이다. 그는 1861년 그의 친구들과 함께 회사를 설립해 고딕으로 돌아가자는 기치旗幟 아래 예술적 성취를 이루고자 했다. 예를 들면 당시의 건축은 하나의 중심 컨셉을 가지지 않고 건축가의 편의에 따라 그리스 로마시대의 양식에서부터 고딕에 이르기까지 각종 양식이 한 건물에 뒤범벅되어 있는 경우가 허다했다. 모리스가 생각한 중세적 고딕양식은 단지 역사주의적 경향에 머물러 있지 않고 모던디자인 전반에 걸친 기본적 요소로 자리 잡고 있는 것이다. 노란색의 천정과 벽면의 경계부는 중세의 실내장식처럼 문장들이 디자인되어 있고, 초록색의 벽면은 현대디자인으로도 손색이 없는 세련된 꽃무늬 장식이 새겨져 있다. 그 아래는 로세티를 비롯한 라파엘전파의 그림과 화훼그림이 새겨져 티룸Tea Room은 전반적으로 안정감과 숭고함을 나타낸다.

가운데 카페테리아는 **갬블룸**Gamble Room:1865-78으로 불리는데, 갖은 장식이 붙여진 4개의 이오니아식 기둥을 중심으로 둥근 탁자들이 배열되어 비교적 자유롭고 밝은 분위기를 연출한다. 이것은 반투명한 스테인드글라스에 격자를 만들어 그 속에 인물과 동식물을 배치한 방식으로 세 개의 카페테리아 중 가장 넓고 밝은 편이다. 맨 우측에 있는 것이 **포인터룸**

빅토리아 앨버트 뮤지움 카페 : 좌측부터 모리스룸, 갬블룸, 포인터룸

Poynter Room:1876-81 인데 일명 Grill Room이라고도 불렀다. 예전에는 스테이크를 구울 수 있는 시설이 있었던 모양이다. 이곳을 디자인한 에드워드 포인터는 다른 카페보다 유달리 청화자기의 색을 내는 타일을 많이 부착했다. 1862년 런던박람회 때 고드윈 룸에서 앵글로 재패니즈란 탐미주의적 디자인이 유행했기 때문에 여기에도 일본의 모티프를 많이 사용하지 않았나 생각한다.

카페조차 역사적인 유물이 되는 영국이 때론 부럽다. 편의에 따라 변형하지 않고 처음의 디자인을 고수하는 영국 사람은 파격을 싫어하고 질서와 아늑함을 선호한다. 박물관을 관람한 후 이곳 모리스 룸에서 한때 디자인을 통해 유토피아를 꿈꾼 모리스를 생각하며 커피한잔을 마신다. 예전에 이곳을 다녀온 후, 파주 헤이리의 '윌리엄 모리스 카페'를 찾아가게 되었다. 서점과 카페를 접목시킨 이곳은 간혹 특별한 책 전시가 열리기도 하지만 평소에는 윌리엄모리스의 멋진 디자인 책과 머그컵을 팔고 있다. 지하는 대관으로 운영하는 카페였는데 딸기케이크의 맛이 일품이다. 간혹 멀리서 지인이 찾아오면 이곳에서 커피 한 잔을 하면서 모리스에 대한 이야기를 나누곤 한다.

다시 V&A 본관으로 돌아가면 기프트 샵을 중심으로 좌측은 이슬람과 중동, 동남아의 작품들이 있고 우측은 동아시아인 한국, 일본, 중국의 유물과 작품들이 있다. 이곳의 작품들은 기본적으로 연대별, 국가별 전시가 아니지만, 복잡한 주제의 편의상 국가별로도 전시되고 있다. 그러나 박물관 설립의 취지에 맞게 재료와 건축, 공예, 기술, 패션이란 기본적인 주제에 따라 전시가 되어 있음을 먼저 이해해야 한다. 전시물은 유럽 기독교 유물뿐만 아니라 인도, 터키 지역을 포함한 오리엔트 지역의 폭넓

목제오르간인 〈티푸의 호랑이〉 : 호랑이 옆 네모난 곳이 건반이다.

은 문화군을 형성하고 있다. Asia, Europe, Materials & Techniques, Exhibition^{기획전}으로 구분되고 이것은 다시 텍스타일, 도자기, 금속, 조각, 회화, 프린트 등으로 세분화 되고 있다.

지상층의 이슬람과 인도의 작품들은 아시아관의 좌측에 위치한다. 이슬람 자기, 카펫, 인도 예술품이 전시되어 있는데 그 화려함과 정교함이 다른 것과 비교할 수 없을 정도로 공을 들인 작품들이다. 아시아 컬렉션은 수정궁 박람회 때 출품된 인도 미술품에서부터 수집대상으로 지목되었다. 그중 〈티푸의 호랑이 ^{Tippoo's Tiger}〉는 실물 크기의 목제 오르간으로 제작되어 영국의 정복자를 인도의 호랑이가 무는 장면을 담고 있다. 애초 이 작품은 영국의 식민지배에 저항한 인도 마이소르의 군주인 티푸 술탄을 위해 제작된 것이지만, 동인도주식회사의 박물관에서 소장한 뒤 영국에서 열린 수정궁 박람회에 전시되었다. 이후 사우스켄싱턴 뮤지움에 영구 전시되어 오늘날 빅토리아 앨버트 뮤지움의 인도관에 전시되고 있다. 인도관

전시품의 상당수는 동인도주식회사의 인도 컬렉션에서 2만점이 넘게 이전되어 설립 초기 관람객 유치의 기폭제가 되기도 했다.

인도의 컬렉션과 더불어 중국과 일본의 컬렉션 역시 V&A의 관심사였는데 이들 컬렉션은 미술공예란 측면만이 아니라 실용적 측면에서도 연구의 대상이 되었다. 현재 약 7만점 이상의 동아시아 미술품 중 중국은 단연 가장 방대한 규모를 가지고 있다. 아편전쟁 이후 경제적 이익을 취하기 위한 방편으로 중국의 컬렉션이 수집된 것과는 달리 일본의 미술품은 이국적인 세계에 대한 호감에서 출발한 것이 차이점이랄 수 있다.

중국관에는 무덤 전면에 만들어진 석양을 비롯해 귀족과 왕릉급 무덤의 부장품인 명기들이 전시되고, 일본 전시품에는 텍스타일이나 우끼요에 그림들 중

한국관 한가운데 현대 백자가 놓여있다.

명화를 선정하여 전시하고 있다. 프랑스 인상주의 화가들이 미술적인 측면에서 우끼요에의 영향을 받았다면, 영국인들은 이를 디자인 응용에 활용하고 있는 점이 인상적이다.

이곳의 한국관은 그 규모가 작은 편이다. 해외 한국관의 지원사업은 한국 국제교류재단에서 전담하고 있는데 최근 들어 해외 한국관이 체계적으로 전시되고 있는 것은 사실이다. 2층 계단을 올라가기 전 박영숙의 달항아리 한 점을 볼 수 있다. 뜬금없이 웬 현대 도예작품인가 싶지만 전시의 이면을 살펴보면 한국 문화의 자부심이 느껴진다. 그녀의 작품은 대영박

물관, V&A, 시애틀, 보스턴 등지에 영구 소장되어 있는데 그녀는 뜻하지 않게 2009년 V&A로부터 한 통의 편지를 받는다. 그 내용은, 영국은 해마다 저명인사 5명을 선정하여 박물관 최고의 컬렉션을 선정하도록 되어 있는데 선정위원인 영화배우 주디덴치가 V&A의 달항아리를 꼽았다는 것이었다. 주디덴치는 007시리즈에서 제임스본드에게 지시를 내리는 여자국장으로 나온다.

"하루 종일 이것만 보고 싶을 정도로 너무 아름답습니다. 보고 있자면 세상의 모든 근심 걱정이 사라집니다."라는 선정 이유 속에 우리의 도자기의 미래를 볼 수 있다. 과거의 것만 집착하는 것이 아니라 현대적인 감각으로 되살리는 노력이 필요하다는 것을 다시 한 번 생각하게 된다.

2층 영국관은 중세, 르네상스, 근대로 나눠져 있고 박람회시대의 영국 전시품을 보여주고 있다. 이곳에는 윌리엄 모리스의 작품도 몇 점 있다. 그의 신혼집으로 유명했던 레드하우스 Red House 는 그의 친구 필립 웹이 설계한 것으로 모리스의 신혼집으로 사용되었다. 런던 교외 남동쪽에 있어 반나절이면 다녀올 수 있는 곳으로, 정원마저도 실내의 연장으로 생각한 레드하우스는 현재 내셔널 트러스트 NT가 구입해 보물급 역사적 가치를 가지고 있는 것으로 평가되고 있다. 우리나라에도 이의 영향을 받아 성북동에 있는 혜곡 최순우 선생의 고택을 시민들이 낸 기부, 모금으로 보전한 사례가 있다. 모리스의 미술공예운동은 아르누보적 직물을 선도해 소위 '꽃의 장식'이라는 특징을 내 놓으면서 전 유럽으로 전개된 양식이다. 그는 고딕시대를 예찬하며 스테인드글라스, 직물, 금속공예, 램프, 장신구의 현대적 디자인에 크나큰 공헌을 했다. 언제나 그랬듯이 나는 그에게 무한한 경의를 표한다. 왜냐면 그는 '느림의 미학'을 깨닫게 해 준 사람이기 때문이다.

3층은 주제별로 전시가 되어 있는데, 예를 들면 프린트, 드로잉, 조각, 금, 은, 성물, 영화 등으로 나눠져 공예나 조각을 공부하는 학생과 화가

들에게는 무척 유용할 것으로 생각된다. 이
아래에는 고전주의 조각 작품들이 즐비한
데 그중 〈성 마가렛 제단장식품〉과 〈프로세
피나의 겁탈〉이란 작품이 눈에 띈다. 수염
이 난 우람한 근육질의 남자는 지하세계를
관장하는 플루토인데, 프로세피나에 한눈
에 반해버려 그녀를 지하세계로 데려가는
장면을 드라마틱하게 조각화 시킨 작품이
다. 딸을 빼앗긴 데메테르는 제우스에게 청
원을 해 딸을 돌려달라고 부탁하는데 제우
스는 그녀가 아무것도 먹지 않으면 찾아 주
겠노라는 조건을 내건다. 그러나 마지막 순
간 그녀가 석류 몇 알을 먹는 바람에 1년의
반은 지상에서, 나머지는 지하세계에서 보
내는 얄궂은 운명을 갖게 된다. 이 작품은
16세기 피렌체 정원예술의 정수를 보여주
는 지오반니 베토리오 소데리니의 작품인데

지하세계를 관장하는 플루토가 프로세피나를 겁탈하는 장면

현재는 내셔널 트러스트에서 구입하여 V&A에서 전시하고 있다.

지상에서 가장 아름다운 박물관,
레드하우스
Red House

🏛 **가는 길** : 런던 워털루역Waterloo Station(혹은 런던브릿지, 체어링크로스)에서 기차로 20~30분 거리에 있는 벡슬리히스역Bexleyheath Station에서 내리면 된다. 여기에서 레드하우스Red House까지는 10여 분 걸어야 되는데, 역에 오가는 버스 대부분이 레드하우스 근처를 지난다. (원데이One Day 티켓으로 이동이 가능하다.)

🏛 **개관시간** : 11시와 오후 1시 사이에 가이드투어가 30분간 진행되고, 이후는 가이드 없이 오후 5시까지 개방된다. 그러나 월화는 휴관이고, 11월부터 2월까지는 매월 반 정도만 개방하므로 내셔널트러스터에서 제공하는 정보를 확인해야 한다.

🏛 **개관일 확인** : www.nationaltrust.org.uk/red_house/opening-times

영국은 그야말로 박물관의 천국이라 그곳에 살고 있는 사람조차도 처음 들어보는 박물관이 많이 있을 정도다. 만약 한나절만 시간이 주어진다면, 가장 가보고 싶은 박물관으로 런던 시내에서 멀지 않은 레드하우스를 꼽을 분들이 적지 않을 것이다. 그곳은 빅토리아 시대의 가장 경이로운 장소기 때문이다. 런던 워털루역에서 기차를 타 벡슬리히스역에 도착해 10여 분 걸으면 붉은 담장 너머로 고딕 시대를 연상케 하는, 원추의 지붕과 붉은 벽돌로 외벽을 장식한 중세풍 건물을 만날 수 있다.

번 존스의 말을 인용한 '지상에서 가장 아름다운 곳 The beautifullest place on earth'이란 안내 책자의 첫 마디처럼, 레드하우스는 빅토리아 시대의 건물임에도 불구하고 마치 고딕풍의 수도원처럼 현실과 유리된 느낌을 준다. 동화 속에나 등장할 만한 건물의 외관과 정원은 예술에 정열을 바치던 윌리엄 모리스의 삶을 짐작케 한다. 옥스포드 신학생 시절 전국의 수도원과 성당을 여행하던 그는 텍스타일과 스테인드글라스 등의 예술을 접하고 신학보다는 오히려 예술을 탐미하게 된다. 이때 만난 라파엘전파에 속하는 친구들과 더불어 그는 1859년 건물을 짓기 시작하여 1860년 완성한다. 그 무렵 아내 제인 버든을 만나 결혼한 윌리엄 모리스는 신혼의 꿈과 자신의 예술적 이상을 실현하기 위해 레드하우스를 완성한다. 이 건물은 친구 필립 웹이 설계했지만 자신이 직접 디자인하여 인테리어를 꾸민 곳이라 무척 애착을 가진 곳이다. 그러나 그는 이곳에서 불과 6년밖에 살지 못했다. 표면적으로는 곤경에 빠진 사업 때문이라 했지만 실은 친구이자 라파엘전파 화가인 가브리엘 로세티와 아내 제인 버든의 불륜 때문이었다. 사실 버든은 모리스를 알기 전 이미 로세티의 그림 모델을 해 왔고 마음속으로는 그를 염모하고 있었던 모양이다. 아무튼 윌리엄 모리스는 신혼의 단 꿈에 젖어야 할 시간에 가장 잔혹한 시간을 보내고야 말았다. 이런 그의 경험은 때로는 고통으로, 때로는 초월적 인내로 레드하우스에 고스란히 남아있기 때문에 "지상에서 가장 아름다운 곳"이란 번 존스의 말이 결코 과장된 말은 아니다.

레드하우스 전경

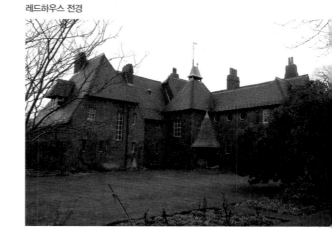

아내의 불륜으로 윌리엄 모리스가 1865년 레드하우스를 매각한 후, 아홉 번이나 주인이 바뀌었지만 다행히 외관과 인테리어는 크게 바뀌지 않았다. 2003년 내셔널트러스트에서 이곳을 인수한 후, 일부 가구와 벽지를 윌리엄 모리스 회사에서 만든 패턴 벽지와 직물로 대체해 박물관으로 개방하게 된다.

레드하우스 관람 전 시간이 남는다면 정원에 있는 티룸에서 여유로운 시간을 보내는 것도 좋다. 이곳은 한 때 윌리엄모리스가 직접 관리한 곳으로 19세기 후반 에머리 워커가 찍은 사진과 비교해보면 원래 모습이 훼손되지 않고 그대로 유지되고 있는 곳이다. 삼각형의 지붕을 씌운 우물 앞 좁은 현관문을 통해 레드하우스에 들어가면 제일 먼저 세련된 스테인드글라스가 반겨준다.

그렇지만 이 스테인드글라스는 중세시대의 채색 유리와는 전혀 다르다. 다양한 동물과 꽃으로 장식한 스테인드글라스는 필립 웹과 번 존스가 만들었고, 다이닝룸 Dining Room 에 있는 테이블글래스도 필립 웹이 디자인한 것이다. 이곳의 은은한 색채와 투명감은 영국 디자인의 모던함을 유감없이 보여준다. 모리스의 독창성은 곳곳에 놓여 있는 채색 타일과 직물에 더욱 잘 나타나 있다. 한쪽 방에 놓여 있는 화문 花紋 패턴의 정교함과 디테일은 만든 지 150년이 지난 지금도 여전히 생동감이 느껴진다. 레드하우스 설계도가 걸려있는 하얀 벽면과 붉은 벽돌이 노출된 벽난로는 묘한 어울림이 있다. 당시 근대 건축물에서 벽돌이 노

노출벽돌로 된 벽난로 / 레드하우스 실내와 패턴무늬가 있는 커튼 / 필립웹과 번 존스의 스테인드글라스 / 화문타일판각

출된 채로 내부를 단장한 것은 상당히 이례적이며 대담한 방식이다.

　2층으로 올라가면 빛바랜 피아노를 비롯해 독특한 가구 장식품들이 많이 전시되어 있는데, 천정에서부터 바닥까지 동일한 디자인을 가진 것이 없다. 그런 점에서 레드하우스는 때로는 과도한 장식예술이 들어있다는 비판을 받기도 하지만, 실험적인 윌리엄 모리스의 초기 예술관을 잘 보여주고 있으며 그래서 어느 곳도 그냥 지나칠 수 없게 만든다. 특히 라파엘전파로 활약한 여러 화가들의 작업이 벽면을 장식하고 있다는 사실을 눈여겨봐야 한다. 2층을 돌고 난 뒤 아래로 내려오면 뮤지엄숍이 있다. 여기에서 윌리엄 모리스의 패턴이 가미된 머그컵과 앞치마를 고르는 것도 큰 즐거움이다.

　레드하우스를 관람하고 나오면서 단순히 장식적인 미감만 기억한다면 한 가지를 보지 못한 것이다. 윌리엄 모리스는 장식예술의 대가이기도 하지만 한편으로는 예술공예운동을 그의 생애 마지막까지 주도한 사람이다. 이 운동은 유럽으로 전파되어 아르누보로 발전되었고, 미국과 일본을 거쳐 야나기 무네요시의 조선 공예관에도 적지 않은 영향을 미쳤다. 레드하우스의 가장 큰 장식적 특징은 미의 특징이 일상생활에도 적용된다는 것이다. 그러나 무엇보다 상상력과 역사성이야 말로 레드하우스의 가장 큰 가치가 아닐까 생각한다.

　'실마릴리온'과 '반지의 제왕'의 작가 J.R.R. 톨킨은 윌리엄 모리스의 영향을 받은 것을 늘 자랑스럽게 여겼다. 윌리엄 모리스는 그리스 신화를 새로운 세계로 묘사하고 철학과 실천을 통한 이상 세계를 추구했다. 오늘날 박물관의 사명이 생애학습 공간으로 자리매김되기 위해서는 끊임없는 상상력과 영감을 주는 레드하우스가 그 롤모델이 되기에 충분할 것이다.

영국의 근대미술 라파엘전파의 탄생,
테이트 브리튼

🏛 홈페이지 및 위치 : http://www.tate.org.uk/, 밀뱅크(Millbank)역, 핌리코(Pimlico)역

🏛 개관시간 : 토-목 10:00-18:00, 금 10:00-22:00

🏛 입장료 : 무료

라파엘전파의 존 에버릿 밀레이(1829-96)의 동상

영국 근대미술의 보고 테이트 브리튼으로 향한다. 핌리코 Pimlico 역에서 내려 길을 건너면 미술관의 측면으로 들어가게 되는데, 그곳에서 제일 먼저 밀레이의 동상과 마주친다. 왼손에는 팔레트를, 오른손에는 붓을 쥐고 있는 노화가 밀레이는 라파엘전파의 대표적인 일원이었다. 19세기 영국왕실미술원은 미켈란젤로와 라파엘로 Raphael 의 미술이 표현한 웅장함과 신

화적인 아름다움을 재현하는 데 열을
올리고 있었는데 이를 **빅토리아 미술**
이라 이름 붙인다. 이런 아카데미즘에
반하여 라파엘로 이전의 이탈리아 미
술로 돌아가자는 운동이 **라파엘전파**이
다. 그리스 신화가 아닌 영국의 셰익스
피어와 아서왕의 전설, 단테의 이야기
를 그림 속에 넣으면서 시각예술은 신
화에 종속적인 것이 아니라 문학과 소

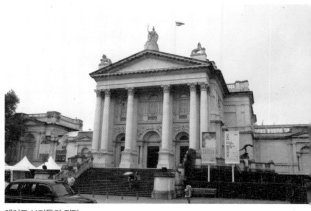

테이트 브리튼의 정면

통을 하기 시작했다. 그래서 그의 그림에는 항상 아름다운 이야기가 담겨
져 있다.

 "안내책자에는 테이트 갤러리라 되어 있는데 왜 테이트 브리튼이라 부르
나요?" 하면서 갑자기 일행이 질문을 한다. 아마 이곳을 오는 대부분의 사
람들이 미술관의 이름이 왜 여러 개로 불리는지 궁금해 할 것이다. 영국의
설탕제조업자 헨리 테이트는 자신이 소장하고 있는 회화작품과 조각을 기
증하면서 국가가 미술관 부지를 제공하면 자신의 소장품을 전시할 미술관
도 함께 기증하겠다는 뜻을 전하자 1897년 밀뱅크 교도소 부지에 테이트
갤러리가 건립된다. 여기에는 그가 기증한 67점의 회화작품과 내셔널 갤러
리가 소장한 영국작가들의 작품이 포함된다. 소장품이 점차 많아지자 영
국 미술작품은 테이트 브리튼에 전시하고, 현대적인 작품은 템스 강 건너
편의 테이트 모던으로 분리할 계획을 세운다. 이로써 테이트 갤러리는 테
이트 브리튼으로 이름을 변경하고 테이트 리버풀, 테이트 아이브스를 합
쳐 테이트 갤러리라 총칭해서 부르고 있다.

 테이트 브리튼은 현대미술보다는 16세기 이후 작품, 특히 19세기 영국출

신의 작품을 많이 소장한 것으로 유명하다. 특히 셰익스피어와도 비견되는 윌리엄 터너의 작품 300여 점이 소장되어 유명세를 더한다. 필자가 지난번에 이곳에 왔을 때는 반 다이크 Van Dyck 의 기획전이 열리고 있었는데 찰스 1세의 초상화를 포함한 유럽 전역에 있는 반 다이크의 작품을 총망라하고 있었다. 그의 작품은 초상화로 유명한 영국 화단에 일대 혁명을 일으킬 정도로 많은 영향을 끼쳤는데 2층 17세기 영국 회화에서 반 다이크 작품과의 차이점을 확인할 수 있다.

영국 초상화의 역사는 과거 브리튼 Britain 시절에는 영국만의 문화가 아닌 로마와 프랑스 문화가 혼재하고 있어 초상화도 많이 제작되지 않았다. 본격적으로 영국이 독립 왕국으로서의 역사를 가지는 것은 15세기 튜더왕조에서 부터이다. 17세기 영국 왕실 초상화 갤러리에는 니콜라스 힐리어드의 '엘리자베스 1세 초상화 787x610mm'가 눈길을 끈다. 이 시기는 서양미술사에

엘리자베스 1세 초상화 (재위 : 1588–1603)

서 바로크에 해당하는 시기인데, 엘리자베스 1세는 영국의 전통을 확립하고자 가톨릭의 성상을 파손하고 수도원을 해산해 토지와 재산을 국유화하는 정책을 시행한다. 이로 인해 영국에서는 다른 유럽 국가와는 달리 교회도 군주도 예술발전에 있어 후원자로서의 역할을 제대로 하지 못했는데 그 빈자리는 사적인 취향을 가진 귀족들이 채웠다고 할 수 있다. 영화 '엘리자베스'에서 다양하고 화려한 러프 칼라를 착용한 여왕의 권위와 위엄은 인상적이었다. 여기에서 러프와 장식이 돋보이는 '엘리자베스 1세'의 초상화는 갤

러리에서 유심히 찾아보지 않으면 그냥 지나치기 쉽다. 그림에는 화려한 보석장식과 복잡한 자수가 들어가 있어 다소 과장되고 평면적으로 보이는 당시 미적 기준을 한 복식을 보여주고 있다. 그러나 한스 홀바인의 영향을 받은 북구 르네상스식의 섬세하고 정교한 사실적 기법이 전수되어 가슴 아래로 역삼각형 모양의 스토마커를 착용하고 구슬과 장식단추를 한 화려한 모습에서 정교한 수법을 확인할 수 있다. 17세기 전반 찰스 1세 때 영국에 온 반 다이크는 영국 미술사에서는 드물게 예술가로서의 지위를 맘껏 누린 화가다. 반 다이크는 루벤스의 제자이기도 했지만 그와는 다른 화풍을 가지고 있었다. 루벤스의 묘사방식이 주관적이고 동적인 반면 반 다이크는 오히려 정적이며 궁정 스타일에 맞는 우아함을 갖추고 있어 영국 미술계에 새로운 국면을 맞게 한 장본인이 된다. 따라서 영국의 초상화는 반 다이크를 분수령으로 브리티쉬 스쿨과 반 다이크풍으로 나뉘게 된다. 브리티쉬 스쿨이란 말도 이 미술관에서 처음 보았다. 바로크, 로코코, 신고전주의, 낭만주의, 인상주의 등 프랑스 미술사조에만 국한시키는 습관은 이런 오류를 필연적으로 수반한다. 부분적으로 프랑스의 강한 영향을 받기도

애논의 〈콜몬딜리가의 자매〉, 1600-10

밀레이의 〈오필리아〉, 1851-52

했지만 영국은 독자적인 미술영역을 고수한 나라 중 하나기 때문이다.

이곳 전시실에는 한 가지 재미난 그림이 있는데 〈콜몬딜리가의 자매〉라는 그림이다. 한 날 한 시에 태어난 쌍둥이 자매가 시집을 가서도 한 날 한 시에 애를 낳은 것을 기념해 초상을 그렸다는 것은 '세상에 이런 일이'에 나가고도 남을 일이다. 과연 가능한 일일까? 아마 이들의 가족과 화가도 헷갈리는지 두 여인과 아이의 눈 색깔과 레이스, 목걸이의 모양에서 구분이 가능하도록 하였다.

19세기 빅토리안 시대의 작품에서 꼭 봐야할 작품이 바로 존 에버릿 밀레이의 〈오필리아〉다. 문학의 서사성과 라파엘전파가 만나 소위 빅토리아 시대의 아방가르드 시대를 열게 되는 가장 대표적인 작품일 것이다. 햄릿은 사랑하는 여인 오필리아의 아버지를 그의 부왕을 죽인 숙부 클로디어스로 오해해 죽이고 만다. 뜻하지 않게 아버지의 죽음과 실연을 직면한 오필리아는 스스로 죽음을 택하게 된다. 햄릿은 비록 그녀에게 4만 명이나 되는 오빠가 있더라도 자신의 사랑을 따라 올 수 없다는 절대적 믿음에도 불구하고 복수에 눈이 멀어 결국 어머니가 죽고 사랑하는 여인도 죽는 절망에 빠져드는 것이다. 오필리아가 낭만적이고 동화같이 보이는 샘물에서 생생한 죽음을 맞게 한 작품 〈오필리아〉에서 그녀는 눈을 뜬 채로 세상에서 가장 슬프고 아름다운 죽음을 맞이한다. 반쯤 벌린 입술은 아직 생기

가 남아있고 허리 아래는 서서히 물에 잠긴다. 아름다운 자수와 오랜 이끼가 그녀의 죽음을 더욱 성스럽게 묘사한다. 삶에서 얻지 못한 평화를 죽음으로 얻은 아름다운 모습이다. 이 그림을 보고 영감을 받은 시인 랭보는, "그녀의 어깨 위로는 갈대가 흐느끼고 부딪히는 수련들은 탄식소리를 내며 금빛 별들로부터는 신성한 울림이 쏟아져 내린"다고 그녀의 아름다운 이별을 노래한다. 밀레이는 이 그림 속 주인공을 찾기 위해 상당한 노력을 기울였다고 한다. 랭보의 시에서처럼 창백한 얼굴, 긴 목의 여인을 백방의 노력을 기울인 끝에 엘리자베스 시달이란 여인을 찾아낸다. 런던 교외에서 배경을 먼저 그린 후, 자신의 스튜디오에서 욕조에 물을 채워 그림과 같이 누워있게 했는데 욕조의 물이 식어 감기에 걸리자 소송을 건다는 협박을 받기도 했다. 이것을 인연으로 엘리자베스 시달과 밀레이의 동료 로세티와의 결혼이 성사되기도 한다. 이처럼 밀레이, 로세티, 헌트와 같은 일군의 화가를 영국에서는 라파엘전파 The Pre-Raphaelite Brotherhood 즉, PRB라 부르는데 르네상스 미술가인 라파엘 시대 이전 미술을 재생시켜 당시 아카데미즘에 빠진 영국 미술을 개혁하자는 의미에서 조직된다. 그들은 당시 비평가인 존 러스킨의 영향을 받아 주로 종교화나 신화, 혹은 문학적 소재, 타락한 여성을 중심으로 작업한다. 라파엘전파는 1984년 테이트 갤러리에서 '라파엘전파' 전시회가 열리면서 대중적으로 작품이 알려졌고 미술사적으로도 가치를 인정받게 된다.

이들 라파엘전파의 영향을 받은 작품이 〈오필리아〉 바로 위쪽에 있다. 일행 중 한 명이 〈샬롯의 여인〉이란 작품을 오필리아와 착각할 정도로 비슷한 풍경을 연출하고 있는데, 이 〈샬

오필리아 위편에 있는 그림이 워터하우스의 〈샬롯의 여인〉, 1888

롯의 여인〉은 존 윌리엄 워터하우스의 그림이다. 녹음이 짙은 영국의 목가적인 풍경과 부서지는 저녁 햇살이 처연한 느낌을 준다. 흰 옷을 입은 한 여인은 작은 보트를 타고 있지만 얼굴은 그야말로 울상이다. 이렇게 아름다운 여인의 슬픔은 도대체 어디에서 비롯되었을까? 그 여인은 아서왕의 이야기에 나오는 일레인인데 침묵의 섬에 갇혀 거울을 통해서만 세상을 볼 수 있는 저주받은 여인이다. 그녀는 태피스트리를 짜면서 거울을 통해 우연히 기사 랜 슬롯을 본 순간 맘을 빼앗긴다. 그 순간 거울은 깨어지고 태피스트리는 물에 떨어지고 만다. 죽음을 예감한 그녀는 느슨해진 쇠사슬을 풀고 침묵의 섬을 빠져나가 랜 슬롯을 보기 위해 카멜롯으로 향한다. 그림에서 머리를 풀어헤친 여인은 이미 마음의 결정을 한 듯 쇠사슬을 풀고 서서히 배를 움직인다. 태피스트리에는 말을 탄 기사의 모습이 보이고 3개의 촛불 중 하나에만 불이 켜져 있다. 배의 전면에는 십자가가 놓여있어 신의 손길에 배의 운명을 맡겼다는 것을 상징한다. 이렇게 슬픈 사연의 그림들이 하나같이 아름다운 자연을 배경으로 한 것은, 산업혁명의 영향으로 도시가 점차 피폐해지고 황폐해져가는 현실을 반영해 귀족이나 부유한 상인들이 영국 전원의 풍경을 거실에 놓아두고자 했기 때문에 라파엘전파의 그림에는 언제나 푸르고 선명한 색채가 함께한다.

테이트 브리튼의 윌리엄 터너관. 현재는 본관에서 따로 떨어져 건너편 별관에 있다.

이 미술관의 자랑거리인 윌리엄 터너의 〈눈보라 속의 증기선〉을 빠트릴 수는 없다. 눈보라에 휩싸인 파도 때문에 대상이 확실히 드러나지 않지만 생동감과 격렬한 운동감은 한눈에 느낄 수 있다. 이런 파도를 직접 체험하기 위해 돛대에 몸을 묶어 자연의 변화를 관찰했다는 실경 작가 윌리엄 터너의 위대함은 이 한

작품에만 나타나 있는 것은 아니다. 사실 나는 이렇게 많은 작품이 동일한 소재로 제작되었을 것이라곤 전혀 예상치 못했다. 만약 이 그림들을 직접 본다면 윌리엄 터너가 영국이 낳은 가장 위대한 화가라고 말하는데 주저하는 사람은 없을 것이다. 이러한 터너의 명성을 뒷받침하는 회화적 업적은 그가 일생을 통해 몰두한 빛과 관련한 풍경화에 있다. 컨스터블이 그림에 자연을 세밀하게 옮겨놓음으로써 사물들의 형태를 견고하게 유지하고 있는데 반해, 터너는 자연을 빛이 비치는 공간으로 만들어 형태들은 견고성을 잃고 황금빛 안개와 같은 색채를 띠고 있을 뿐이다. 가드너의 말처럼 테이트 브리튼에 있는 터너의 후기 회화들은 "공간과 빛의 거의 추상적인 시각화"를 드러내고 있다.

사실 터너의 위대함은 영국 회화보다는 프랑스 회화에 끼친 영향에 있다. 모네는 한때 런던과 베니스에서 〈건초더미〉 연작을 제작하면서 가장 터너적인 시리즈를 만들게 되고, 시냐크와 크로스는 색채의 자유를 향해 방향을 틀었다. 그리고 젊은 마티스는 런던으로 신혼여행을 가 터너작품의 성지순례를 한다. 바로 이곳 테이트 브리튼에 있는 터너 연작의 가치는 현대미술에 지대한 기여를 했다는 점이다. 터너의 그림에서 비로소 대상의 선에서 색채에 의존하는 심포니를 발견하게 되는 것이다.

나는 데미안 허스트가 디자인했다는 이유 하나만으로 테이트 보트를 탔다. 배안에서 구입하는 탑승권은 5파운드지만 테이트 브리튼 관람표만 있으면 할인이 된다. 밀레니엄 프로젝트 중 하나인 런던아이가 바로 눈앞에 펼쳐지고 곧 이어 현대건축의 불후의 명작 중 하나인 테이트 모던이 나타난다. 양안兩岸을 잇는 밀레니엄 브리지에는 수많은 인파가 오간다. 이제 미술은 하나의 트렌드가 아니라 철학이 없는 이 시대에 나침반과도 같은 것이다.

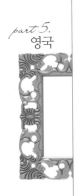

yBa(young British artists)의 산실,
테이트 모던
Tate Modern Gallery

🏛 **홈페이지 및 위치** : http://www.tate.org.uk, 지하철 주빌리 라인의 서더크(Southwark)역
혹은 서클 라인(Circle & District Line)의 Blackfriars역에서 하차

🏛 **개관시간** : 일~목 10:00~18:00, 금~토 10:00~22:00, 12/24~26일 휴관

🏛 **입장료** : 무료(특별전은 별도의 입장료가 있음)

　　yBa$^{young British artist}$의 산실이며 터너프라이즈로 유명한 테이트 갤러리의
쌍둥이 형제 테이트 모던으로 이동한다. 테이트 모던이 완공된 후, 테이
트 브리튼의 현대미술작품은 테이트 모던으로 이전해 현재 yBa 작가 대
부분의 작품이 이곳에 있다. 그렇지만 원칙적으로 테이트 갤러리는 순회
전시를 하고 있기 때문에 일부는 중복이 불가피하다. 영국의 대표적인 젊
은 예술가들인 yBa 작가는 유명한 데미안 허스트를 비롯해 마크 퀸, 마
르크스 하비, 사라 루카스, 채프먼 형제, 트레이시 에민, 게리 흄 등 기라
성 같은 화가들이 즐비하다. 여기서 yBa의 B를 강조한 것은 British를 강

조하기 위한 애국주의의 발로로 생각된다. 사실 영국은 프랑스와 독일 등, 유럽 본토 미술의 강세 속에서 변방의 위치에 있어왔지만 나름대로 건축이나 미술에 있어 항상 독자적으로 변화하고 발전해왔다. 1990년대를 거치면서 영국의 현대미술은 yBa를 통해 국제미술계에 지각변동을 일으켰고 영국 현대미술의 중심인 런던은 뉴욕과 함께 세계 현대미술을 주도하는 곳으로 변모하고 있는 것이 사실이다. 영국 작가들의 급부상은 정부의 적극적인 지원정책과 테이트 갤러리를 비롯한 공공미술관의 역할이 주요인으로 작용하였다. 20세기 후반 영국 현대미술의 위상을 끌어올린 여러 요인 중 국립현대미술관격인 테이트 갤러리의 역할을 빼놓고는 말하기 어렵다. 테이트 갤러리는 현재 6만 5천점 이상의 컬렉션을 소장하고 있으며 런던 밀

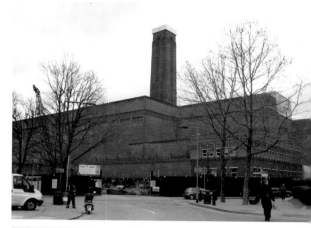

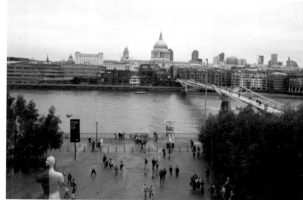

[상] 테이트 모던으로 개조된 뱅크사이드 발전소 / [하] 테이트 모던에서 바라 본 템스 강. 테이트 모던 앞을 장식하는 데미안 허스트의 인체 작품과 밀레니엄 브리지가 보인다. 강 건너편에는 웅장한 세인트폴 성당이 있다.

뱅크에 있는 테이트 브리튼을 비롯하여 테이트 모던, 런던 북쪽의 테이트 리버풀, 남서쪽 휴양지의 테이트 세인트 아이브스의 4개 미술관으로 이뤄져 있다. 이러한 테이트 갤러리의 설립은 1894년 설탕 재벌이었던 헨리 테이트가 런던 내셔널 갤러리에 영국 현대미술작품의 기증 의사를 밝히면서 시작되었다. 1954년 내셔널 갤러리에 종속적이었던 테이트 갤러리가 사실

상 분리되면서 독자적인 행보를 걷기 시작한다. 그런데 영국 정부가 90년대 들어 밀레니엄 프로젝트를 발표하면서 정부의 기금조성으로 새로운 미술관을 물색할 수 있는 여건이 마련된다. 왜냐하면 당시까지 테이트 갤러리는 한정된 공간으로 인해 전시물의 10%도 채 전시하지 못하고 영국 근대작품과 현대작품이 뒤섞이면서 어정쩡한 미술관의 성격을 드러내었기 때문이다. 그러다가 밀레니엄브리지와 테이트 모던 갤러리를 건립하면서 템스 강 양안을 연결하는 밀레니엄 프로젝트가 완성된다. 처음에는 밀뱅크에 있는 테이트 갤러리의 확장을 추진하려고도 했지만 템스 강 건너편의 뱅크사이드에 있는 화력발전소가 1981년 이후 운행이 정지된 상태로 세인트 폴 성당 건너편에 위치하고 있었기 때문에 이의 공간 활용을 고려했다. 1994년 4월 신중한 논의 끝에 뱅크사이드의 화력발전소는 공식적으로 현대미술 전용 테이트 갤러리를 위한 건물로 공표되었다. 1999년 말 테이트 모던의 건물이 완공되었고, 2000년 5월 영국여왕 엘리자베스 2세의 참석으로 공식 개관하기에 이르렀다. 연간 400만 명이 테이트 모던을 찾고 있으며 확장 프로젝트로 신축 건물이 남서쪽으로 연결되고 있다.

미술관 건축과 전시

이번에 런던을 다녀온 후 느낀 것은 그동안 빨간 공중전화부스가 많아졌다는 것이다. 이미 한국에서는 공중전화부스를 찾아보기 힘들지만 이곳 영국은 더 많아지고 있는 현상은 무엇일까? 영국 역시 휴대전화의 놀라운 발전으로 공중전화가 사실상 무용지물이 되었지만 영국 사람들의 앤티크에 대한 열렬한 애정으로 폐기의 기로에 있던 공중전화부스를 관광전시용이나 갤러리, 온실 등으로 리모델링해 사용하는 빈도가 높아지

고 있다. 빨간 공중전화부스는 길버트 스코트가 1924년 디자인해 몇 차례의 변형이 있었지만 이층버스와 블랙 캡과 더불어 런던의 대표적인 명물로 알려져 있다. 테이트 모던 건물 역시 길버트 스코트가 1940년대 말런던에 전기를 공급하기 위한 화력발전소로 만들었던 것으로 산업혁명의 마지막을 장식한 유서 깊은 건축이다. 1980년대 공해문제로 가동이 중단되었지만 해체되지 않고 그동안 방치되어 있었던 것은 그런 이유가 있어서다. 미술관 건립을 위한 국제 건축설계 현상 공모를 통해 기존의 외형과 골격을 유지한 채 내부만 새로운 구조를 만들기로 하는 설계안이 채택되어 런던의 삶의 질을 예술을 통해 끌어올리고자 했다. 건물은 벽돌조로 만들어져 있으며 7층으로 이뤄져 있다. 스위스 바젤출신의 건축가 쟈크 헤르조그Jacques Herzog와 피에르 드 뮤롱Pierre de Meuron팀에 의해 만들어진 테이트 모던 설계의 특징은 기존 건축물을 최대한 활용하면서도 2층의 유리건물을 전통적인 벽돌건물과 현대적 감각의 조화를 추구한다는 것이

테이트 모던 터빈 홀의 내부

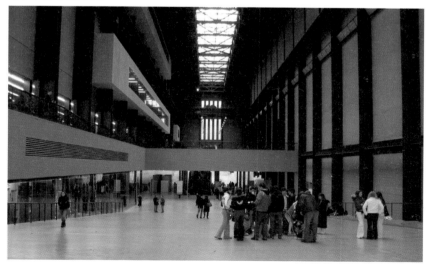

다. 건물에는 굴뚝이 높이 솟아있는데 그 상부에는 반투명의 패널을 만들어 밤이면 라이트를 비추고 건물의 지붕은 유리로 만들어 최대한 자연광을 흡수하도록 했다.

테이트 모던의 특징은 외관뿐만 아니라 내부광장에도 있다. 1층은 과거 화력발전소의 터빈이 있던 장소로 지금도 터빈 홀로 이름 지어져 있다. 광장과 미술관을 연결하는 일종의 다리 역할도 하면서 대형의 공공전시물을 전시하는 장소로도 적합한 곳이다. 그래서 1년에 한 작가를 선정해 작품을 전시한다. 또한 아마 유럽에서 가장 큰 미술서점이 바로 터빈 홀에 위치해 사람들은 전시물을 감상하기도 하고 앉아서 휴식도 취하는 다용도의 장소로 이용된다.

이 날 필자는 운이 좋은지 두 개의 기획전을 볼 수 있었다. 하나는 데미안 허스트의 순회전시고 다른 하나는 뭉크의 전시다. 데미안 허스트의 전시는 70여 점의 대표작품을 한꺼번에 모아둔 기획전시인 만큼 과연 명불허전임을 실감할 수 있었다. Mr. Death로도 불리는 데미안은 결코 상업적인 작가라고만 치부할 수 없었다. 포름알데히드에 담겨있는 양, 소의 사체덩어리는 현대를 사는 우리라고 그 예외일 수는 없다는 사실을 확인시켜 주고 있다. 죽음을 기억하라는 무서운 메멘토모리에서 어떻게 구원을 받을 수 있을 것인가? 점점 그의 전시는 잔혹해졌다. 특히 〈1000 Years〉는 잔혹하기까지 했다. 유리통 안에서 자연 부화한 수많은 파리들이 잘려진 소의 머리에 붙어 있거나 날아다닌다. "이놈들은 제 목숨 다할 때까지 여기에 살 수 있을까?"란 의문은 금방 사라진다. 날아다니다 지친 파리들은 유리통 위에 설치된 전기막대기에 부딪혀 결국 죽음을 맞는다. 이런 반복적인 삶과 죽음의 일상이 유리통에서 계속된다. 무려 천 년 동안이나!

거대한 상어 한 마리가 포름알데히드에 담겨있다. 과연 예술을 위해 방부

제에 상어를 담아두는 것이 온당한 일일까? 가만히 명제를 살펴보니, 〈살아있는 사람의 마음 속에 있는 육체적 죽음의 불가능성〉이란 난해한 제목이 붙어있다. 원래 이 작품은 사치미술관으로부터 작품을 의뢰받은 후 호주에서 죽은 상어 한 마리를 구입해 제작한 것이다. 이것은 일종의 죽음에 대한 관음증을 관람자와 공유하고 있다.

〈공허〉란 제목의 작품은 선반 위에 셀 수도 없이 많은 알약을 나열하면서 이 많은 알약들이 언젠가 우리의 식탁을 차지할지도 모를 위험을 경고하고 있다. 이런 경험과 사고는 데미안 허스트의 작품 외에는 쉽사리 경험할 수 없다.

이 미술관의 대표적인 뭉크의 작품인 〈아픈 아이〉는 4층 뭉크 특별전에 전시 중에 있었다. 병든 아이의 힘없고 창백한 모습과 슬픔에 젖어 흐느끼고 있는 어머니의 모습을 그린 이 그림은 뭉크 특유의 어둡고 우울한 분위기를 잘 자아내고 있다. 이 그림은 1877년 15세 때 결핵으로 사망한 뭉크의 누이 요안나 소피의 영향을 받았던 것으로 알려져 있다. 그림의 소재는 1885년 뭉크는 의사였던 그의 아버지와 함께 어느 날 병든 아이를 방문한 경험이었는데, 그때 느꼈던 감정이 작품에 영향을 끼친 것으로 보인다. 뭉크의 〈아픈 아이〉라는 제목의 작품은 모두 여섯 점 존재한다. 그중 하나가 테이트 모던에 전시되어 있다.

뭉크의 〈아픈 아이〉, 1907

이 미술관에서 주목할 것은 소장품의 디스플레이에 있다. 전통적인 카테고리인 4개의 주제, 즉 풍경화, 인물화, 정물화 그리고 역사화로 구분하는 연대기적 형식에 따르지 않고 '역사, 풍경, 정물, 신체'라는 20세기 전체를 포괄할 만한 4가지 주제로 대별하여 전시물을 재분류한다. 3층의 주제는 풍경/질료/환경Landscape/Matter/Environment과 정물/사물/실생활 Still-life/Object/Real-life, 역사/기억/사회History/Memory/Society로 분류되어 있고, 5층은 나체/액션/신체로 분류하고 있다. 3층에 있는 〈Material Gesture관〉에는 자코메티와 필립 쿠스통의 작품과 잭슨 폴락을 비롯한 추상예술작품들이 있다. 그리고 반대편 〈Poetry and Dream관〉에는 키리코와 피카소, 프란시스 베이컨, 요셉보이스, 안젤름 키퍼 등 20세기를 대표할 만한 작가들의 작품들이 전시되고, 5층은 〈Idea and Object관〉, 〈States of Flux관〉으로 구분되어 미니멀리즘, 팝아트의 대표작들이 전시되어 있다. 그러나 이곳 테이트 모던은 시즌별로 소주제에 따라 작품의 위치가 바뀐다. 더구나 테이트 모던 외에도 테이트 갤러리 전체의 순회전시에 따라 작품이 계속 바뀌기 때문에 여기에 수록된 작품들이 없을 수도 있다. 그러나 이를 통해 근현대미술의 흐름을 파악하기에는 충분할 것으로 믿는다.

테이트 모던 광장 앞을 장식하고 있는 설치작품은 매년 특별전의 대표작가로 바뀌는데, 2012년에는 영국의 살아있는 전설 데미안 허스트의 작품이 선정되었다. 미국 뉴욕에 있는 가고시안 갤러리의 작품인 〈이론들, 가설들, 방법들, 접근들, 결과들, 그리고 발견들Theories, Models, Methods, Approaches, Assumption, Results and Findings, 2000〉이라는 긴 명제를 붙여 두었다. 어릴 때 생물시간에나 배우는 인체의 신비가 거대한 토템으로 바뀌어 테이트 모던 앞을 장식하고 있다. 허스트는 교육용 장난감 인체해부모형을

 미술관 실내구조 및 주요 미술품 전시

전시는 5층과 3층에서 일반전시가 이뤄지므로
각 관별 주제와 작가에 따른 감상이 필요하고, 4
층과 7층에는 레스토랑이 있다. 기획전시의 관람
표는 일반적으로 지상층에서 구입해 2층, 3층 혹
은 4층의 전시관으로 이동하면 된다.

★ LEVEL 5 : IDEA AND OBJECT관
　　ROOM3 : MINIMALISM→ DONALD JUDD
　　ROOM10 : MATERIAL GESTURES→ JOSEPH BEUYS

★ LEVEL 5 : STATES OF FLUX관
　　ROOM1 : ROY LICHTENSTEIN(WHAAM), UMBERTO BOCCIONI(UNIQUE FORMS
　　OF CONTINUITY IN SPACE)
　　ROOM7 : POP ART
　　ROOM12 : ROY LICHTENSTEIN

★ LEVEL 3 : MATERIAL GESTURE관
　　ROOM2 : ALBERTO GIACOMETTI(STANDING WOMAN), PHILIP GUSTON
　　ROOM7 : ABSTRACT EXPRESSIONISM → JACKSON POLLOCK(SUMMERTIME,
　　NUMBER 9A)

★ LEVEL 3 : POETRY AND DREAM
　　ROOM1 : GIORGIODE CHIRICO(THE UNCERTAINTY OF THE POET), JANNIS
　　KOUNELLIS
　　ROOM2 : POETRY AND DREAM: BEYOND SURREALISM→PABLO PICASSO(THE
　　THREE DANCERS), JOAN MIR(WOMEN AND BIRD IN THE MOONLIGHT)
　　ROOM5 : PABLO PICASSO, FRANCIS BACON
　　ROOM6 : JOSEPH BEUYS, ANSELM KIEFER
　　ROOM9 : MAX BECKMANN(CARNIVAL)

6m 높이, 6톤에 달하는 브론즈로 재구성하여 기념비적인 작품을 만들었다. 그는 이 작품에서 중요한 네 가지 의미는 종교, 사랑, 예술, 과학이라고 말하며 그 중 동시대의 중심은 과학이라고 여기고 있다. 과학은 차갑고, 종교는 감성적이기 때문에 이들은 매우 다른 것으로 분류되지만 종교처럼 과학도 의학이란 분야를 통해 병과 죽음에 어렴풋한 희망을 준다는 의미에서 이러한 이분법적 경계를 뛰어 넘으려는 은유적인 의미를 함축하고 있다.

테이트모던 광장을 장식하고 있는 데미안 허스트의 설치작품

미술관은 위층에서부터 아래로 내려오면서 감상하는 것이 유리하다. 중요한 작품들은 대부분 위층에 있기 때문에 체력적으로 덜 힘들기 때문이다. 5층으로 먼저 올라가면, 'Idea and Object관'과 'States of Flux관'이 있다. Energy and Process의 전시에서 브루스 나우만 Bruce Nauman 은 네온사인의 불빛으로 관람객들에게 뭔가의 메시지를 전달하려는 듯 반짝거리는 불빛들로 새로운 언어를 만들어낸다. 〈Violin, Violence, Silence〉란 난해한 제목은 시적인 영상과 음성을 만들어내기보다는 정치적 구호처럼 들린다. 불이 켜졌다 꺼졌다를 반복함으로써 관람객들은 이 메시지의 내용을 서서히 알아차린다. 그는 1960년대 후기 미니멀리즘에 대한 반발로 나온 포스트미니멀리즘 작가로 유명하다. 그는 드로잉, 섬유와 고무, 네온사인을 이용하여 다양한 작가의 메시지를 전달하는 도구로 이용한다. 원래 현대미술에 그다지 관심이 없었던

브루스 나우만의 〈바이올린, 폭력, 침묵〉, 1981–82

필자가 현대미술에 관심을 가지게 된 것은 최열 미술평론가로부터 뒤셀도르프 K20, 21을 다녀온 이야기를 들으면서부터였다. 이 요셉보이스의 돌덩어리를 보면서도 최 선생님의 말씀이 없었다면 20세기 가장 중요한 미술가 중 한명을 지금껏 이해할 수 없었는지도 모른다.

요셉보이스의 〈사슴을 위한 기념비〉, 1958-85

요셉보이스는 "모든 사람은 예술가다."란 명언을 남긴 사람으로 백남준과도 막역한 사이였다. 그는 모든 삶의 형태를 예술작업의 일부로 생각했다. 그중 하나인 〈죽은 토끼에게 어떻게 그림을 설명할 것인가?〉란 작품은 그의 대표작인데, 머리에 꿀과 금박을 뒤집어쓴 채 한 발에는 펠트를, 다른 발에는 쇠로 된 신발을 신은 채 품에 안은 죽은 토끼에게 2시간 동안 미술관의 그림을 설명한 퍼포먼스이다. 마찬가지로 석회덩어리로 만들어진 오브제를 통해서는 이전 세기의 끝과 새로운 세기의 시작에서 생명을 발생시킬 수 있는 것은 인간의 호의적인 태도라는 것을 말하고 있다. 되는대로 잘라진 돌기둥에 둥근 원모양의 홈을 파낸 요셉보이스의 〈20세기의 끝〉은 끝이 아니라 새로운 재생과 경외감을 의미하고 있다.

마침 이 날은 요셉보이스의 작품이 교체되어 〈The End of The Twentieth Century〉는 보이지 않고 〈사슴을 위한 기념비〉가 전시되어 있다. 쇠, 돌, 동물, 펠트를 사용한 오브제를 이용하여 강인함이나 영속성을 나타냄으로써, 요셉보이스는 과거의 그림들이 화상이나 관람자에 의해 수동적으로 전시된 것과 달리 관람자에게 생각과 참여를 요구한다. 과거 샤먼이 생활과 종교의 경계를 허문 것처럼.

바깥으로 나오면 Interactive Zone이란 붉은 색 부스가 있다. 일반적

소통의 공간인 인터랙티브 존

으로 전시관련 비디오 상영은 전시실 안에서 이루어지지만 이곳은 넓은
복도에 부스를 만들어 어두운 암실이 아닌 자유로운 공간에 만들어 두었
다. 관람객과 소통을 목적으로 하는 공간이다. 이곳 화이트보드에는 수
많은 미술 유파들이 복잡한 수학공식처럼 적혀있다. 하나씩 읽으면서 아
래 3층으로 내려가 보자. 이곳은 'Material Gesture관'과 'Poetry and
Dream관'이 배치되어 있는 곳이다. 소위 대표적인 근현대작가들의 작품
이 모여 있는 곳이니만큼 빠트려서는 안될 것이다.

 필자가 알기로 마티스의 색종이 자르기 작품 중 가장 대형의 작품은 〈마
스크가 있는 대형장식〉이란 작품으로 워싱턴 갤러리에 있다. 그곳에 가면
병석에 누워서도 가위를 들고 쉴 새 없이 색종이 자르기 작업을 하는 마
티스의 사진을 볼 수 있다. 그에게 종이 자르기는 1930년대부터 그가 임
종할 때까지 계속했던 작업이었다. 그러나 초창기 선과 색의 이분법적인
사고는 그의 말년에 이르러 마침내 해방에 이른다. 기존의 작품은 데생으

로 형태를 만들고 색을 채우는 방식이지만 그는 종이라는 대상물을 나타내기 위해 미리 종이에 색을 칠한 후 대상을 과감히 생략하고 단순화 했다. 원근감과 명암이 없는 형태와 색의 단순화는 자칫하면 단조로움으로 흐르기 쉽지만 마티스는 이를 색채감의 조화와 변화를 주어 극복하고 있다. 이 〈달팽이〉란 작품은 각기 다른 사각의 색종이를 이용해 다양한 색채를 활용하고 있는 작품이다. 이전까지 사용하던 곡선적인 요소는 이 작품에서 보이지 않고 아무렇게나 자른 사각형의 형

앙리 마티스(1869-1954)의 〈달팽이〉, 1953

태는 둥근 생명력을 가진 것처럼 자유로운 형식을 나타낸다. 이 작품이 그가 임종하기 바로 1년 전의 작품이란 사실이 믿기지 않는다.

토니 크랙은 예전 국립현대미술관에서도 전시회가 열린 적이 있어 낯선 장르를 선보이는 작가는 아니다. 그는 영국 태생으로 과학도를 꿈꾸다 그만두고 조각에 관심을 가졌다고 한다. 기하학적인 표현보다는 재료를 통한 조형성의 추구에 관심을 기울여 엄청나게 쏟아 나오는 수많은 재료들을 예술이라는 존재로 격상시키고 있다. 이 작품에서는 플라스틱, 유리, 나무, 철 조각, 점토, 벽돌 등 온갖 버려진 물건들을 열을 지어 잔뜩 쌓아두고 있다. 쓸모없이 버려지고 깨어진 조각들이 더 큰 형태를 이루면서 새로운 의미를 부여한다. 이미 쓰레기가 된 물건들도 수많은 사람들의 경험이 담겨있는 존재물이기 때문이다. 우리나라 국립현대미술관은 2002년도

[상] 토니 크랙의 〈stack〉, 1975
[하] 키리코의 〈시의 불확실성〉, 1913

에 토니 크랙의 작품 〈분비물〉을 구입하여 현재 전시하고 있다.

소재가 가진 각각의 의미보다는 이를 종합해 하나의 관념으로 승화시키는 작가가 형이상학적 미술이란 지평을 연 키리코다. 그가 매료된 모티프는 인적이 끊긴 광장, 답답할 정도의 정적인 분위기, 황폐한 공간에서 면을 가로질러 분할하며 길게 드리워진 긴 그림자 등이다. 작품의 배경 역시 그림자로 드리워진 광장에 홀로 남겨진 토로소와 바나나 가지가 불협화음을 만들어 낸다. 로지아는 긴 그림자로 드리워진 반면, 광장 한쪽은 강렬한 노란색으로 칠해 대비되는 장면이다. 그의 친구이자 작가인 아폴리네르는 키리코의 작품을 묘사하기 위해 초현실주의와 형이상학적이란 용어를 처음으로 사용하게 된다. 키리코의 작품을 단순히 초현실주의 작품으로 단정하기는 어렵지만 막스 에른스트와 마그리트 같은 초현실주의 화가들에게 많은 영향을 미쳤다.

조지 그로스의 작품은 하나같이 붉고 음침하며 극단적이기까지 하다. 1차 세계대전 전후로 독일의 민족주의는 많은 지식인, 예술가들의 자원입대를 유발했다. 조지 그로스 역시 입대했다가 부적격판정을 받아 제대를 하였는데, 그 후 그의 그림에 나타난 특징을 보면 정신병원에서 느꼈던 압박감이 극심했음을 알 수 있다. 그는 도시정경을 해석함에 있어 표현주의적 왜곡, 화폭의 극적 변화, 고양된 색채에 집중한다.

이러한 표현주의적 특성이 잘 나타난 작품이 〈자살〉이다. 붉은색을 바탕으로 한 화면에 등장하는 가로등에 목을 맨 중년 남성과 창가에 비치는 매춘부와 나이든 한 남자의 모습이 음울한 사회적 배경을 반영한다. 지팡이를 꼭 쥔 채 쓰러진 사람의 주위에는 집 잃은 개만 어슬렁거린다. 붕괴된 사회의 도덕성과 절망, 환멸에 대해 풍자적인 그린 그림이다.

조지 그로스의 〈자살〉, 1916

잭슨 폴록은 1945년에 뉴욕시로부터 롱아일랜드의 창고로 그의 작업장을 옮겼다. 그 이전에는 토템과 신화와 관련된 추상회화를 그려왔지만 그는 그때부터 붓을 내려놓고 작업실 바닥에 펼쳐둔 긴 캔버스 위에 가정용 에나멜페인트를 뚝뚝 떨어뜨림으로써 선을 만들어 갔다. 캔버스 안에 심오하게 얽힌 선들과 마주한 사람에게는 어떤 교과서도 사족처럼 느껴진다. 선은 형태묘사를 위해 부수적으로 사용된 것이 아니라 형태 자체를 위해 사용되어진다. 폴록이 재현하고자

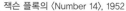

잭슨 플록의 〈Number 14〉, 1952

한 것은 이러한 우연한 행위를 통해 분산된 에너지들이 빚어내는 강력한 내러티브를 표현하고자 한 것이다. 이 작품은 우연한 드리핑으로만 탄생한 것이 아니라 블랙페인팅을 사용한 것처럼 보인다. 1951년 이후 그의 작품은 흑색 에나멜 물감을 칠하고 그것이 얇게 굳은 후, 막대기나 닳은 붓을 이용해 데생을 그리는 방법을 택하는데 이를 블랙페인팅이라고 한다.

테이트 컬렉션이 자랑하는 작가 1명을 꼽으라면 단연 앤디워홀을 꼽을 수 있다. 그만큼 많은 소장품을 가지고 있고 그의 대표작인 마릴린 먼로 시리즈와 마오쩌뚱 시리즈는 다수를 소장하고 있다. 워홀은 1962년 마릴린 먼로가 죽은 뒤 3개월 동안에 20장이 넘는 먼로의 그림을 그렸는데, 전시되고 있는 〈마릴린 두 폭〉은 특히 워홀의 심리를 표현한 흥미롭고 인상적인 작품이다. 이 작품은 특별히 정교한 기술을 쓰지 않은 것으로 그 옆의 컬러 인쇄도 마찬가지이다. 다만 작품에 회화적 분위기를 연출하기 위하여 색이 밖으로 삐져 나오도록 하였다. 노란색 면적을 더 크게 칠하였고 붉은색을 밖으로 번지게 해 회화적 효과를 극대화 시켰다.

워홀은 마릴린 먼로라는 유명 스타의 열성적인 팬이었지만, 동시에 그런 명성의 얄팍함을 이해하고 있었다. 워홀의 초연한 기법은 그런 명성의 비인격성과 고독을 보여준다. 그래서 〈마릴린 두 폭〉에 나오는 비슷하면서도 조금씩 다른 마릴린 먼로의 모습들은 일종의 기호로 된 가면처럼 보인다.

이상으로 테이트모던 작품을 대체적으로 살펴보았지만 전시된 모든 작가와 작품을 소개하고 이해하는 것은 불가능하다. 현대작품은 다양하고 난해하기 때문에 작품의 제작 컨셉을 알기 전에는 제대로 이해하기 어렵

앤디워홀의 〈마릴린 먼로〉, 1962

기 때문이다. 그러나 복잡한 양상으로 흘러가는 현대 작품도 몇 가지 트렌드가 있다. 과거 거장들의 작품을 현대화하는 역사적 표현방식과 사회현상의 적극적인 반영이다. 사실 어떤 의미에서 오늘날의 현대미술은 과거 낭만주의의 주관적 관점에서 파생된 것이라 할 수 있다. 보고 이해하는 것에서 생각하고 판단하는 것으로 바뀐 것이다. 만약 그렇다면 현대미술관에서의 미술 감상은 과거의 작품을 이해하는 미술사적 지식 외에도 관람자의 주관성과 즉흥성이 관람의 키포인트가 아닐까?

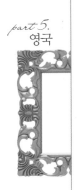

작지만 특별한 미술관,
코톨드 갤러리
The Courtauld Gallery

🏛 **홈페이지 및 위치 :** http://www.courtauld.ac.uk/index.html, Sumerset House 안에 위치한다.

🏛 **개관시간 :** 매일 10:00-18:00

🏛 **입장료 :** 7파운드, 월요일은 오후 2시 전까지 입장하면 무료

🏛 Temple역에서 내려 걸어서 서머셋 하우스로 이동

　　코톨드 갤러리를 프랑스의 오르세 미술관에 비유하는 경우가 있다. 500여 점의 유화와 26,000여 점의 드로잉, 판화가 있는 작지 않은 규모의 미술관이긴 하지만 오르세 미술관과는 규모와 소장품의 수에서 비교의 대상이 되지 않는다. 더구나 오르세 미술관은 프랑스 정부에서 파리 박람회 이후, 흩어진 소장품을 한 군데 모을 목적으로 거대한 규모의 기차 역사를 개조해 1848년에서 1914년 사이의 시대사조별 작품전시를 가능하도록 했다. 코톨드 갤러리가 오르세와 비교되곤 하는 것은 인상파 작품을 상당

수 전시하는 것에서 비롯된 것 같다. 마네의 〈폴리베르제르의 술집〉, 〈풀밭 위의 점심〉, 세잔의 〈큐피드 석고상이 있는 정물〉, 〈카드놀이〉, 고흐의 〈귀를 자른 자화상〉 등 인상파의 걸작들이 이곳에 전시되어 있다. 혹 이곳을 얕보고 오후에 친구들과 약속을 할 경우, 자칫하면 시간을 놓치고 감상의 기회마저 잃을 수 있으니 충분한 시간을 두고 감상에 몰입해야 한다.

사실 이 미술관은 처음부터 갤러리를 목적으로 설립된 곳이 아니다. 섬유업으로 부를 축적해 일찍이 인상파 작품을 대거 수집해 온 사무엘 코톨드와 페어햄 경, 로버트 위트 경이 함께 뜻을 모아 미술연구소를 설립하게 된다. 1932년 코톨드의 작품 기증

[상] 서머셋 하우스 / [하] 아무 표시가 없는 코톨드 갤러리 입구

을 기반으로 코톨드 인스티튜트 갤러리가 설립되었지만, 여전히 갤러리는 연구소의 부속 건물로 남아있었다. 그런 이유에선지 이 미술관에는 그럴싸한 미술관 간판조차 찾을 수 없다. 런던올림픽이 열리기 달포 전, 나는 템플역에 내려 잔잔히 내리는 비를 맞으며 임뱅크먼트 공원을 지나 서머셋 하우스로 올라갔다. 주변에서는 올림픽과 관련된 흔한 홍보물조차 볼 수 없어 이곳이 정말 올림픽이 열리는 곳인지 의심스러울 정도였다. 한여름의 기온은 20°를 밑돌아 박물관, 미술관 투어를 하기는 안성맞춤이다. 런던에서 비를 맞으면서 미술관을 찾는 것만큼 기분 좋은 일은 없다. 서머셋 하우스에는 3개의 박물관이 있는데 그중 하나가 코톨드 갤러리다. 한참을 찾

다가 겨우 찾았다. 작은 현관문 위에 조그맣게 The Courtauld Gallery 라 적혀 있는 게 아닌가? 이런 것조차 전통으로 생각하는 영국 사람들의 느긋함이 때로는 부럽다. 미술관이니 당연히 우산용 비닐커버를 배포할 줄 알았는데 그냥 미술관에 가지고 들어가라니 오히려 우리가 온습도에 민감한 작품을 걱정하게 된다.

2층으로 올라가니 제일 먼저 고흐의 〈귀에 붕대를 감은 자화상〉을 만난다. 이 작품에는 두 개의 버전이 남아있다. 하나는 귀를 자른 후 그린 자화상이고 다른 하나는 귀를 자른 후 담배파이프를 물고 있는 장면을 그린 것이다. 고갱과의 다툼 후 귀를 자른 이상증세를 보이면서도 어떻게 이런 작품을 남길 수 있었을까? 정말 이 순간 그림을 그린다는 것은 미친 짓이다. 고흐는 2개월간 고갱과 함께 일하면서 사사건건 의견이 대립하고 성격

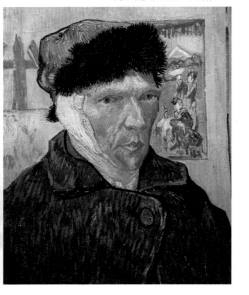

코톨드 미술관 소장,
고흐의 〈귀에 붕대를 감은 자화상〉, 1889

이 맞지 않아 둘 사이가 점차 나빠졌다. 1888년 12월 크리스마스이브 때 서로 크게 다투게 되면서 고흐는 정신분열증으로 한 쪽 귀의 일부를 자르게 되고 고갱은 짐을 싸 아를을 떠나버린다. 2주 후 병원에서 퇴원한 고흐는 이젤을 세운 뒤 자신의 〈귀에 붕대를 감은 자화상〉을 그리게 된다. 하얀 붕대를 머리에 감은 것을 감추기 위해 모자를 썼지만 귀 아래의 붕대는 여전히 남아있다. 얼굴에는 푸른색이 부분적으로 칠해져 창백한 느낌을 더하지만 눈에는 이미 격한 감정이 사라진 듯 안정감을 보인다. 뒤에는 그림을 그리기 위해 후지산이 보이는 우키요에 그림을 미리 배치하는 세심한 면도 보이고 있다.

다음 전시실에는 드랭, 블라멩코, 마티스의 작품들이 전시되어 있는데 유난히 한 작품이 눈에 띈다. 바로 케스 반 동겐의 〈IDOL〉이란 매혹적인 작품이다. 이 작품에 등장하는 모델은 다름 아닌 화가의 부인인 오귀스타 프레팅어다. 이 그림을 그린 것이 1905년이니 나이는 약 30살 정도 되었을 것이다. 머리를 왼쪽으로 돌리고 있는 부인의 얼굴은 붉은 색채가 입혀져 서서히 핑크빛으로 번지는 모습을 보여준다. 전체적인 윤곽선은 두텁게 칠해져 가슴선과 배꼽에서 끝이 난다. 이 그림은 1905년 야수주의 그룹에 합류한 뒤의 첫 전시회인 살롱 도톤에 출품된 작품이다. 그런데 엉뚱하게도 이곳

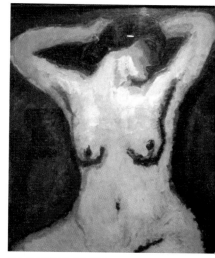

케스 반 동겐의 〈IDOL〉, 1905

에는 야수파의 작품뿐만 아니라 바실리 칸딘스키의 작품도 함께 전시되어 있다. 그는 추상화가로 알려져 있지만 추상화로써의 첫 작품은 1910년경에야 만들어졌기에 이곳에 있는 작품은 야수파의 영향을 받은 시기에 그려진 것이다. 그가 뮌헨 체류시절 자신의 작품 〈말이 있는 풍경〉이 거꾸로 놓인 것을 보고 사물의 형태 때문에 순수 조형미가 불가능하다는 것을 깨닫게 되어 그림에서 대상을 제거시키게 된 것이 1909년 일이기 때문이다. 1905년 작품인 이 풍경화는 학생들과 함께 칼뮌즈에 머물면서 그린 작품인데 이때도 빛에 대한 해석은 후기 인상주의와 야수파의 영향을 부분적으로 받고 있다. 가까이에서 보면 마치 시슬리와 쇠라의 작품처럼 붓으로 칠한 짧은 스트로크가 리듬감을 만들고 있다.

코너를 돌면 모네에게 영향을 준 외젠 부댕의 작품이 보이는데, 하늘을 가득 채우고 있는 뭉게구름이 압권이다. 자연의 모습을 있는 그대로 그려

외젠 부댕의 〈도빌에 있는 해안가〉, 1893

마치 살아 움직이는 듯 생생한 느낌을 준다. 젊을 때는 바닷가에 사람들이 가득 모여 파티를 하는 장면을 많이 그렸지만 만년의 작품에서는 사람들이 점차 적어진다. 북적이는 사람들의 자리는 비어 있는 마차와 먼발치에 있는 사람들로 채워져 있다. 여기에 있는 작품은 그가 69세에 그린 그림으로 사망하기 5년 전에 완성한 것이다.

　다음 전시실은 데생 작품들을 전시하고 있는데 1888년 고흐가 아를에 머무르고 있을 때 그린 타일공장과 루벤스의 작품이 인상적이다. 고흐에

고갱의 〈Nevermore〉, 1897

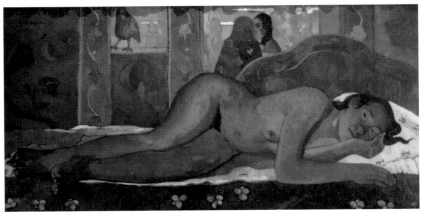

의해 재탄생된 들판과 나무들은 밀레의 숭고함과 농민들의 우수가 잠겨있는 정지된 형태가 아니다. 고흐의 색채가 입혀지면 하나하나의 사물에 강한 생명력이 살아 숨쉬게 된다. 데생작품이 전시되어 있는 공간에는 루벤스의 데생 한 작품이 시선을 끈다. 그는 부인이 죽은 뒤 상인의 딸인 헬레나 푸르망과 재혼을 하게 된다. 1630년 이때의 푸르망 나이는 불과 16세였는데 그림에 등장하는 그녀의 앳된 모습이 역력하다.

앙리루소의 〈톨게이트〉와 르노와르의 〈퐁타벵 교외〉란 작품도 전시되어 있고 그 뒤에는 1897년 고갱의 작품인 〈Nevermore〉가 전시되어 있다. 아마 르노와르의 작품이 고갱의 작품 옆에 걸려있는 것은 퐁타벵이란 곳이 고갱도 한때 활동하던 브리타뉴 지방이기 때문일 것이다. 〈Nevermore〉는 고갱이 1895년 두 번째로 타히티를 방문한지 2년 만에 그린 그림이지만 1896년 말 그는 아들을 잃는 아픔을 당한다. 예전 뮌헨 피나코텍 미술관에 갔을 때 〈예수의 탄생〉이란 작품을 본 적이 있었다. 파격적이게도 침대에는 마리아 대신 한 원주민 여인이 누워있었다. 검은 마스크를 한 듯 유모가 아기를 안은 모습은 마치 죽은 자신의 아기를 그린 것 같아 그리 썩 좋은 분위기를 느낄 수는 없었다. 이 그림에서도 단순화한 사람의 형태와 특징적 모습을 강조한 프리미티비즘은 여전히 존재한다. 옷을 벗은 채 누워있는 여인은 두 사람이 하고 있는 얘기를 엿듣고 있는 듯이 눈동자가 뒤로 향하고 있다. 창문틀에 앉아있는 까마귀의 역할은 모호하지만 관람자에게 불길한 예감을 시사한다. 엇비슷한 모노크롬의 원색을 사용하면서도 색채가 존재하는 고갱의 그림 속에는 추리영화와 같은 어둠의 그림자가 길게 드리워져 있다.

이 갤러리를 방문하면서 마음속으로 꼭 봐야하는 그림 세 가지를 꼽았다. 하나는 고흐의 〈귀에 붕대를 감은 자화상〉이고 나머지 둘은 마네의

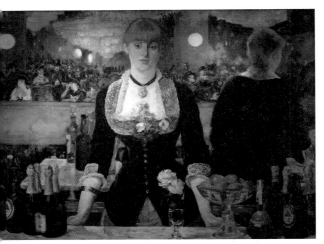

마네의 〈폴리제르베르 바〉, 1882

〈폴리제르베르 바〉와 〈풀밭 위의 점심〉이다. 그 만큼 이 갤러리를 대표하는 그림이다. 실제 실물 크기로 그려진 〈폴리제르베르 바〉를 본 순간, 그 아우라가 진하게 느껴진다. 가로 130cm, 세로 100cm에 달하는 큰 화면이 마치 실제 바에서 그녀를 마주친 양 관람객을 압도한다. 그림 속 여인은 화면의 정중앙에서 힘을 뺀 채 앞을 응시하고, 바 선반과 여인의 뒤편 거울에 비친 발코니가 화면을 상하로 나누고 있다. 거울 속 북적이는 사람들의 모습을 빠르게 스케치한 듯 인물의 구체적인 부분에는 관심을 두지 않고 오로지 배경으로써의 역할만 부여하고 있다. 거울에 비친 주인공은 우측 남자와 뭔가를 속삭인다. 아마 여인은 마음속으로 고민하고 있을 것이다. 이 남자를 따라 나설까? 시인이자 소설가인 모파상이 파리에 있는 폴리베르제르 바를 매춘행위를 할 수 있는 곳으로 묘사한 적이 있어 아마 갈등하고 있는 여인의 심정을 짐작할 수 있을 것이다. 단정한 여인의 정면 행색과는 대조적으로 거울에 비친 여인의 머리는 풀어져 남자의 유혹에 서서히 넘어가고 있는 것 같다. 그런데 여인의 위치가 정중앙인데 비해 거울 속에는 우측으로 비춰지고 있다. 이러한 배치상의 왜곡은 두 남녀를 통해 의도적으로 폴리베르제르의 분위기를 역설적으로 보여주기 위한 것이라 생각된다.

드가의 〈댄서〉와 세잔의 〈상트 빅투와르 산〉을 감상한 뒤, 다음 전시실

로 향하니 과르디의 〈리알토 다리〉를 비롯한 17세기 작품이 즐비한 전시실이 있다. 결국 마네의 〈풀밭 위의 점심〉을 찾지 못한 채 안내카운터가 있는 지상층으로 내려왔다. 혹시나 싶어 직원에게 〈풀밭 위의 점심〉을 문의하니 다른 미술관에 대여 중이란다. 그렇지만 코톨드 갤러리를 소개하면서 마네의 그림을 빠트리고 넘어갈 수는 없어 도록을 보면서 기존의 책에서 거론된 몇 마디 말을 더하고자 한다. 1863년 〈풀밭 위의 점심〉이 발표되자 많은 도덕적 시비를 불러일으키게 된다. 이 작품이 단지 신화의 알레고리나 고전적 수법으로 덧씌워진 그림이라면 모델의 나체가 비판적 대상이 되지는 않을 것이다. 오르세 미술관에서 원작을 직접 보면 외설적이라기보다는 오히려 대담한 색채와 구도에 놀라움을 느낄 것이다. 원근법이란 테크닉을 이용하여 3차원의 세계를 평면에 담고자한 수백 년 간의 노력을 마네는 단순히 색채대비를 통해 이 작품에서 구현하고 있음을 확인할 수 있다. 그런데 이곳 코톨드에 있는 작품은 오르세의 작품에 비해 현저히 작

다. 보통은 작품을 만들 때 소품을 만든 후 더욱 구체적인 대형작품을 만드는 것이 일반적인데 코톨드 갤러리에 있는 이 작품은 그 반대의 경우다. 오르세 미술관의 〈풀밭 위의 점심〉이 발표된 후, 마네의 친구 리조네 장군이 이 그림을 작게 그려달라고 개인적으로 부탁해 그린 그림이란다. 그렇지만 빛의 투과에 의해 있는 그대로의 색채를 재현하는 인상파적 요소는 그림 속에 여실히 남아있다.

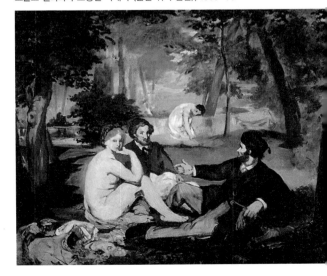

코톨드 갤러리가 소장한 마네의 〈풀밭 위의 점심〉, 1863-68

인류의 역사와 문화를 담은
대영박물관
The British Museum, 大英博物館

🏛 **홈페이지 및 위치 :** http://www.britishmuseum.org/, Tottenham Court road역

🏛 **개관시간 :** 매일 10:00~17:30, 금요일은 20:30분까지, 12/24~26, 1/1 휴관

🏛 **입장료 :** 무료

🏛 **가는 길 :** 전철 Tottenham Court Road역, Holborn역, Russell Square역

 토턴햄 코트로드역을 나오면 극장이 나온다. 이곳을 지나자마자 우측 길로 접어들면 좁은 골목길을 따라 약 200m 뒤에 검은 색 철망이 쳐져있는 대영박물관을 볼 수 있다. 세계적인 대영박물관을 위해 큰 대로를 새로 낼 법도 한데 빈티지가 있는 골목길로만 연결되어 있다. 골목길 한 모퉁이에서 만나는 오래된 찻집, 트렌디한 패션가게, 길버트 스코트가 디자인한 빨간 공중전화 부스에서 런던여행의 첫 이미지를 만나는 것은 전통과 현대의 조화를 추구하는 런더너Londoner들의 삶과 조화를 이룬다.

 오늘은 일요일이라 여느 때보다 대영박물관에는 사람들로 북적인다. 언

대영박물관

제부터 대영박물관이라 불렀는지 그 연원이 궁금해 인터넷을 뒤져 봤더니 그다지 만족할만한 답이 나오지 않는다. 분명한 것은 영국 정부가 브리티시 뮤지움The British Museum을 설립한 후, 그것을 대영박물관The Great British Museum이라 부른 적이 없다는 사실이다. 다만 1871년 근대 서양문물을 배우기 위해 파견된 이와쿠라 사절단의 영국 방문에서 The British Museum을 '대영박물관'으로 번역한 것을 확인할 수 있었다. 당시 제국헌법과 황실전범, 귀족제도 등 일본이 세계 최강국인 영국을 모방하고 경이로운 국가로 본 것은 The British Museum을 대영박물관로 번역한 것에서도 나타나고 있다. 돌이켜보면 1876년 강화도조약조일수호조규의 당사국인 조선과 일본 역시 대조선국과 대일본국과의 조약으로 표기하고 있다. 당시 대조선국大朝鮮國이란 국명은 열강들의 각축 속에서 나라의 존엄을 지키기 위한 약소국의 위장이었지만 대영박물관은 타자가 인정한 호칭이니 그 위세를 알

런던의 명물, 길버트 스코트가 디자인한
빨간 공중전화 부스

만하다. The Great Britain란 국명은 잉글랜드, 웨일즈, 스코틀랜드를 아우르는 Great Britain이란 섬 이름에서 유래되었다. 2012년 영국축구 대표팀의 주장인 긱스가 웨일즈 출신이기 때문에 잉글랜드의 국가를 부르지 않은 것이 세계적인 뉴스거리가 된 적도 있다. 이러한 영국의 본격적인 확장정책은 1876년 빅토리아 여왕이 동인도주식회사를 통해 무굴제국의 왕을 폐위시킨 후 인도의 황제를 겸하는 대제국을 형성한 시기부터 시작된다. 이때 속령과 보호령을 영국에 대거 포함시킴으로써 영국의 명칭을 대영제국이라 부르게 되는데, 이를 받아들인 일본의 사절단이 방문한 시기와 맞물려 대영박물관이란 용어를 사용하지 않았을까 추측해 본다. 그러나 제국주의의 잔재인 대영박물관이나 그 정확한 번역에 해당하는 영국박물관의 어느 것을 사용해도 이 박물관의 연원이 1870년 이후 열강들의 제국주의에서 시작하는 것만은 틀림없는 사실이다. 『19세기와 20세기 유럽 제국주의』의 저자인 우드러프 스미스에 의하면, 1870년 이전에 나타난 제국주의는 기업 동인도주식회사 등을 중심으로 한 비공식적 제국주의인 반면, 1870년대 후반에는 국가주도의 공식적인 제국주의로 나타난다.”고 말하고 있다. 이런 점에서 볼 때 오히려 영국박물관보다 대영박물관이란 말의 어원이 'The British Museum'의 정체성을 잘 나타내고 있다고 볼 수 있다. 이곳 브리티시 뮤지움의 유물은 루브르와 메트로폴리탄 뮤지움과는 달리 대형의 조각과 건축부재들이 많이 보인다. 소위 유물의 단순한 수집이라기보다 문화재의 이전이라는 말이 적합할 정도로 커다란 조각과

건축부재들이 통째로 옮겨져 있다. 우리나라 국립중앙박물관의 유물이 20만점 내외인 것에 비해 이곳은 7-800만점이 넘는 엄청난 유물을 소장하고 있어 과히 초대형 박물관이 아닐 수 없다. 그렇지만 무엇보다 영국의 박물관과 미술관이 좋은 것은 거의 모든 전시가 무료로 이뤄지고 있다는 것이다. 한때 파르테논 유물을 반환하라는 그리스 정부의 요구에 브리티시 뮤지움은 세계 모든 나라 국민에게 무료로 세계의 유산을 보여주고 있다는 데서 보관의 당위성을 주장하고 있을 만큼 그들의 자부심이 크다. 그렇다면 이렇게 많은 문화재를 어떻게 수집하였을까? 프랑스가 총칼을 앞세워 외규장각을 약탈한 것처럼 영국 역시 강제 수집한 것도 있겠지만 그리스 파르테논 신전의 유물처럼 정상을 가장한 비정상적인 수집도 상당수 있고, 지극히 정상적인 수집을 한 것도 적지 않다. 이곳을 관람하고 나오는 사람들이 '약탈유물'이라고 점잖게 단정하는 말이 들리긴 하지만, 너무 싸잡아 이야기하기 보다는 유물에 따라 다른 시각을 가질 필요가 있다.

브리티시 뮤지움의 기원과 발전

최초의 공공박물관인 브리티시 뮤지움의 기원은 의사이자 골동품 수집가인 한스 슬론의 기증품으로부터 유래한다. 1753년 그의 상속자에게 정부가 2만 파운드를 지불하고 영구보존의 조건을 내걸자 상속자는 국가에 소장품 전부를 기증하게 된다. 한스 슬론이 사망했을 때 그의 소장품 수는 식물표본과 장서를 제외하고도 무려 71,000점에 달했다고 하니 당시로서는 유물의 처리를 위한 법적인 장치가 필요했을 것이다. 이런 이유로 1753년 영국의회의 박물관법이 제정되었고 박물관 건립기금이 조성되어 1759년 몬테규 하우스를 개관하기에 이른다. 이후 1801년 나폴레옹 군대가 이

집트에서 영국군에 패해 로제타스톤을 비롯한 수많은 이집트 유물이 입수되고, 1816년에는 경제적인 어려움을 겪던 엘긴영국의 외교관 및 고대미술 수집가으로부터 파르테논 유물을 대거 구입하여 이집트와 그리스 유물까지 박물관에 전시함으로써 사회적 관심을 불러일으키게 된다. 19세기 초에는 발굴지역을 중동지역까지 확장하여 메소포타미아 지역의 수메르, 아시리아 유물이 대거 수집되어 새로운 박물관 건립을 논의하게 된다. 1851년 최초의 세계박람회인 수정궁 박람회 기간에 아우구스투스 프랭크Augustus Wollaston Franks가 관장으로 임명되자 해외발굴과 유물확보에 더욱 열을 올리게 된다. 유럽의 유물뿐만 아니라 근동지역까지 확대하여 선사유물에서부터 민족지학유물에 이르기까지 다방면으로 소장품을 확대하기에 이른다. 이처럼 유물이 급격히 증가하자 1857년 로버트 스머크Robert Smirke경이 설계한 지금의 본관과 원형 리딩 룸을 완성하게 된다. 건축가 스머크는 고대 이오니아의 식민지였던 프리에네에 있는 아테나 폴리아스 성전에서 영감을 받아 웅장한 이오니아식 기둥을 전면에 배치한 브리티시 뮤지움 본관을 디자인한 것으로 알려져 있다. 이후 자연사 관련 유물은 1880년대 후반 사우스켄싱턴 지역의 자연사 박물관으로 이관하게 되어 그야말로 유물 중심의 소장품만을 전시하기에 이른다.

현재의 박물관은 그 후 몇 차례의 증축을 통해 확장되었지만 최초 건립 때 만들어진 고전주의 양식을 그대로 계승해 48개의 이오니아식 기둥이 건물의 전면에 배치되어 있다. 이것을 고전주의라 칭하는 이유는 지붕부인 엔터블라쳐를 받치는 기둥 주두가 그리스 신전을 모방하여 양의 뿔처럼 휘어진 형태의 이오니아식 기둥을 하고 있기 때문이다. 이러한 브리티시 뮤지움도 20세기 말에 이르러 관람객의 급격한 증가와 공적공간의 확대가 요구되어 새로운 구조물의 건립이 불가피하게 되자 국립도서관이 브

리티시 뮤지움으로부터 분리된다.

건축가 노먼 포스터는 브리티시 뮤지움의 중앙을 차지한 리딩 룸의 외부 마당인 스머크 정원의 상부에 거대한 유리 돔을 세워 이를 **그레이트 코트**로 명명하여 공용공간을 확대하게 된다. 그레이트 코트의 높고 넓은 내부공간은 런던 최초의 도심 실내광장이 되었으며 그 안에는 브리티시 뮤지움이 소장하고 있는 뛰어난 조각품 전시와 휴게공간을 만들게 된다. 이처럼 21세기형의 박물관은 소장 유물도 중요하지만 갤러리를 연결하는 편리함과 공용공간의 확대가 필수적이다. 브리티시 뮤지움이 이렇게 새로운 리모델링을 고민할 동안 우리나라에서는 일제가 남기고 간 유산을 어떻게 활용할 것인가에 대한 고민은커녕 조선총독부 청사이자 중앙청, 국립중앙박물관으로 사용해 오던 유서 깊은 건물을 역사세우기의 일환으로 일거에 철거하는 우를 범하게 된다. 그 소중한 유산은 천황의 군대를 찬양하는 '감격시대'를 울리면서 이 땅에서 완전히 사라진다. 독일인 게오르크 데 라란데가 설계했지만 연 인원 수십만 명의 조선 노동자들의 땀으로 세운 건물이었다. 일본은 조선총독부 건물이 사라진 지금 과거사를 덮기에 급급하고 중국은 고구려의 역사마저 넘보고 있다. 네거티브 역사는 송두리째 없애야 한다는 사람들에 의해 역사의 한 가지가 부러진 것이다. 당시 반대 여론 중 윤우학 교수는 기상천외한 아이디어를 제시했는데 총독부청사를 통째로 지하로 내려앉혀 그 위를 유리로 덮자는 방안을 제시했다. 엘리베이터를 설치해 지상에서와 같이 이동이 가능하도록 만들면 경복궁의 복원과 총독부청사의 철거가 일거에 해결될 수 있었다. 역사에서 가정이란 없는 것이라지만 지금에 와서는 무척 아쉬운 부분이다.

2008년 11월 K항공사의 후원으로 브리티시 뮤지움은 박물관 오디오프

로그램을 최신형 개인용 휴대단말기PDA로 전격 교체해, 박물관의 주요 작품 200점에 대한 음성과 동영상 안내를 한국어를 포함한 10개 언어로 제작하여 2009년 말부터 서비스에 들어갔다. 2004년 한국에서 열린 세계박물관 대회 때 리움Leeum에서 처음으로 선을 보인 PDA가 미로와 같은 브리티시 뮤지움에서 세계인의 등불 역할을 하는 것에서 자부심을 느낀다.

이곳의 공식명칭은 브리티시 뮤지움이지만 한국어와 일본어, 중국어 안내도에는 대영박물관으로 기재하고 있어 사실상 어느 것을 사용해도 무방할 것 같다. 그리고 이 책에 소개하고 있는 유물에는 반드시 전시관과 유물이 보관된 룸을 함께 기재했다. 유물이 있는 방 번호를 알면, 미로와 같이 얽힌 동굴 속을 헤메던 테세우스를 아리아드네의 실타래가 살린 것처럼 하나의 방향등이 될 것이 자명하기 때문이다. 적어도 이 유물만큼은 확인해 보는 것이 어떨까.

대영박물관 전시관 및 전시품 소개 Great Court와 Reading Room

예전 대영박물관은 입구에 들어서면 어두운 실내의 좌우 계단을 통해 2층으로 이동하게 되어 있었다. 과거 좌우 계단으로 올라가던 곳을 개관 250주년 기념 확장공사로 직선으로 게이트를 연결하여 리딩 룸Reading Room과 더불어 개방적인 공간으로 만들었다. 리딩 룸은 1993년 건물의 부속건물을 철거하고 1층의 정원을 가로지르는 리딩 룸의 주위 즉, 스머크 정원을 사진처럼 공용공간을 만들어 천정을 유리로 덮었다. 이를 그레이트 코트Great Court라 부르고 있다. 이 설계는 과거의 복잡한 동선과 혼잡을 일시에 해결한다. 현재의 그레이트 코트 한 중간에 있는 리딩 룸의 건물 계단은 북쪽 3층 건물로 이어져 있고 최상층에는 건물과의 연결 브리지 외에도

레스토랑과 그 아래 기획전시실이 위치한다. 한때 다윈, 디킨스, 버나드 쇼가 즐겨 찾았던 곳이며 칼 막스가 자본론을 기술한 곳으로 명성이 높은 곳이다. 박물관 건물과 리딩 룸을 연결시킨 그레이트 코트는 프랑스 밀라우 다리, 홍콩의 상하이 은행, 첵랍콕 국제공항, 북경 수도국제공항, 독일 국회의사당 등을 설계한 영국 건축가 노만 포스

스머크 정원 지붕을 유리로 덮어 '그레이트코트'를 만들어 리딩 룸과 연결했다.

터에 의해 설계되었다. 이러한 공적 공간의 확장은 유리 피라미드를 설치한 루브르에서도 볼 수 있듯이, 박물관의 진입부와 전시공간 사이에 위치해 관람객을 각 관별로 분산하는 역할을 한다. 그레이트 코트가 유리로 만들어진 것은 개방적인 공간을 만들기 위한 것도 있지만 유해한 UV^{Ultra Violet}만을 걸러주는 기술이 발달하여 적극적으로 빛을 박물관으로 끌어들이기 위한 방법으로 고안되었다. 이로 인해 '빛'은 과거에는 박물관의 부차적인 요소였지만 지금은 건물 내부의 중요한 요소로 자리 잡아 작품과 건물의 내부를 더욱 밀도 있게 보이도록 하는 데 핵심적인 요소가 된다.

〈원반 던지는 사람〉

일행과 함께 그레이트 코트에 들어서니 리딩 룸 바로 앞에 미론의 〈디스코볼로스^{Diskobolos}〉 즉, 원반 던지는 사람이 있다. 이것은 로마시대의 복제품이지만 2010년 국립중앙박물관에서 열린 '그리스 문명전'에서 가장 인기

〈원반 던지는 사람〉, 그리스 시대의 작품을 로마시대에 복제한 작품이다.

있는 대영박물관 소장품 중 하나였던 기억이 난다. 언뜻 보기에도 균형감 있는 작품의 원작은 BC 500년경에 만들어진 것인데도 불구하고 이처럼 감동을 줄 수 있다는 사실이 믿기지 않는다. 이 작품은 그리스 미론의 청동상을 로마시대에 대리석으로 복제한 몇 점 중 하나로 전해지고 있다. 다른 하나는 현재 로마국립박물관에 있는 것으로 머리를 돌려 원반을 향해 있는 반면, 대영박물관의 작품은 머리를 앞면으로 향한 채 원반을 던지는 포즈에만 집중하고 있는 것이 차이점이다. 한 시점에 이은 다음 동작을 작품으로 묘사한 일종의 연사連寫작품이랄 수 있겠다.

작품에 집중적인 조명을 하고 있는 특별전과 달리 그레이트 코트의 원반 던지는 사람은 마치 올림픽 경기장처럼 개방된 공간에서 원반을 던지는 것처럼 보인다. 그리스의 유명한 소피스트인 프로타고라스는 일찍이 '인간은 만물의 척도'라 하였는데 이처럼 완벽한 신체균형은 어떻게 만들었을까? 그들은 카논Canon이라는 비례조건을 이용해 사람의 머리가 신체의 1/7 헬레

이 되는 것이 가장 이상적인 신체조건이라 생각했다. 그런 면에서 볼 때 그리스 조각은 신을 닮은 인간의 이상적인 모습이 새겨져 있는 것이다. 액면 그대로의 신체가 아니라 인체의 비례미를 기본으로 하여 이상적인 조각을 만든 것이 근대조각과의 차이점이랄 수 있다. 또한 대부분의 그리스 조각들이 알몸으로 되어 있는데 당시는 경기가 옷을 벗은 채로 진행된 것에서 비롯되었다고 한다. 건강한 신체는 육체뿐만 아니라 정신적인 단련에서 비롯된다는 사실을 이들은 운동경기를 통해 일찍이 확인했다는 것이 신기롭다.

고대 이집트관
⟨Egyptian Sculpture⟩ Room 4

　세계 4대 문명이라는 이집트, 메소포타미아, 황하문명, 인도문명의 중요 유물을 대영박물관이 가지고 있지만 그중에서도 가장 인기가 높은 곳이 이집트관이다. 이집트관은 지상층의 그레이트 코트에 들어가 좌측 첫 번째 전시실이다. 이곳은 수메르와 엘긴마블이라고 하는 파르테논 신전 전시실과 연결되어 있기 때문에 늘 관람객들이 북적인다. 루브르와 메트로폴리탄의 이집트관 역시 수준 높은 이집트 유물을 가지고 있지만 대영박물관은 그 유물 중에서도 탁월한 것으로 유명하다. 입구에는 특히 이집트의 가장 강력한 통치자였던 아멘호테프 3세의 규암으로 된 한 쌍의 두상이 전시되어 있다. 이집트 건축의 왕이라 불리는 아멘호테프와 람세스의 유물이 많이 전시되어 있기에 상징적으로 전시관의 입구에 아멘호테프의 두상을 전시한 것으로 생각된다. 전시관 안의 적색화강암으로 된 아멘호테프 3세의 거대한 두상은 원래는 한 쌍으로 이집트 콘스페크로드 ^{Khonspekhrod}에

서 가져온 것이다. 두상만으로는 전체적인 형태를 가늠해보기 힘들지만 이 조각의 팔이 바로 옆에 전시되어 있어 전체적인 크기와 양감을 느낄 수 있다. 왕관을 쓴 두상의 높이는 거의 3m에 이른다.

예전 룩소르를 방문했을 때 둘러보니 나일 강의 동쪽은 푸른 목초지가 펼쳐져 있고 서안은 사막으로 변한 죽음의 땅, 즉 네크로폴리스^{Necropolis}가 펼쳐져 있었다. 삶의 땅에서 죽음의 땅으로 배를 타고 나일 강을 건너면 제일 먼저 멤논의 거상을 보게 된다. 그것이 바로 아멘호테프 3세를 조각한 것이다. 이 조각상의 정교함은 아멘호테프 3세의 장제전인 멤논 거상의 규모에 견줄만하다. 아멘호테프 2세, 투트모스 4세, 아멘호테프 3세^{BC 1390~1352}로 이어지는 통치기간에 제18왕조는 절정기에

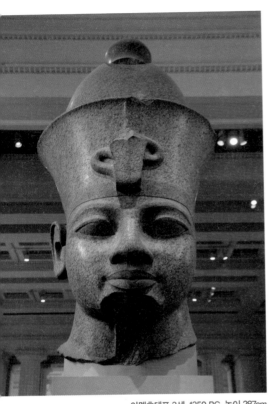

아멘호테프 3세, 1350 BC, 높이 287cm

달했다. 그는 왕궁의 호루스, 진리의 통치자, 상·하 이집트의 왕, 태양신 라^{Ra}의 아들이라는 위대한 칭호로 불렸다. 테베^{현재의 룩소르}에 자신을 위한 거대한 조각상들을 나일 강 서안에 있는 카르낙 신전에 건립하였다. 사진의 두상은 주신인 아문의 배우자인 무트의 신전에서 발견된 것으로 카르낙 신전의 남동쪽에 위치하는 것이다. 높이 287cm의 그의 조각상은 상하의 이집트 통치를 상징하는 이중의 왕관을 쓰고 있다. 머리의 제일 상단 원형의 것이 상^上이집트를 상징하는 왕관이고 그 아래가 하^下이집트를 상징하는 관이다. 18왕조의 말미에 등장하는 왕이 유명한 투탕카몬인데 그

가 제사장 아이와 장군 호렘합의 간교로 죽자 18왕조의 마지막 왕은 호렘합이 된다. 호렘합이 후사가 없어 람세스 1세를 공동 왕으로 앉히게 되자 여기서부터 19왕조가 시작된다.

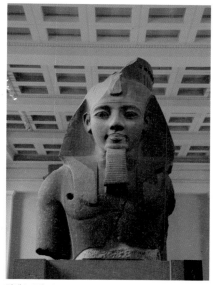

람세스 2세, 1250 BC

아멘호테프 3세 두상의 건너편에 있는 거대한 석상은 BC 1250년의 이집트 신왕국 19왕조 3번째 왕인 람세스 2세의 것이다. 그는 BC 1304년부터 무려 67년간 이집트를 통치했으며, 아부심벨의 건축을 조영하여 소위 건축 왕으로도 불린다. 그는 히타이트인들과 외교교섭을 하여 이를 기록으로 남긴 역사적인 조약에 서명했고, 시리아와 팔레스타인에 원정을 하기도 한 왕으로 그를 찬양한 기념물의 크기나 수는 피라미드가 만들어진 시대와 비견될 정도로 많다. 그의 거대한 신전이나 조각들로 미루어 파라오 시대의 절정에 있었음을 알 수 있다. 이마에 우레우스라 불리는 코브라가 새겨져 있는 파라오의 흉상은 7.25톤의 무게로 머리와 가슴 부분이 서로 다른 색깔의 화강암이지만 절묘하게 배합되어 있다. 1816년 지오바니 벨조니가 테베의 룩소르 서안 라메세움람세스 신전의 무덤에서 이 거대한 석상을 옮겨왔다.

〈Rosetta Stone〉 Room 4

하마터면 하나의 나라이자 문명인 이집트문명은 각종 추측이 난무한 전설 속의 이야기로 전락할 뻔했다. 길고 긴 역사의 시간은 짙은 회색의 돌 하나에 새겨져 있었다. 1798년 나폴레옹의 이집트 원정은 바로 그 역사의

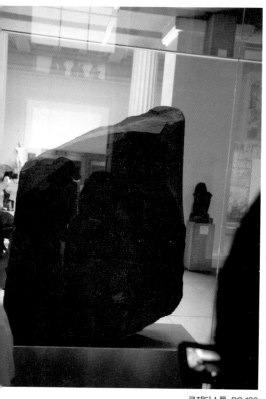
로제타스톤, BC 196

진실을 찾은 시발점이었다. 나폴레옹이 이집트를 침략한 것이 부정적인 역사라면, 돌 하나로 인해 잊혀진 문명을 찾은 것은 신대륙의 발견과 비견할 만한 일이다. 나폴레옹은 이집트 정복을 위해 38,000명의 군대와 학자를 동원했다. 알렉산드리아와 카이로를 점령한 후, 상당한 고대 유적과 유물을 수집했다. 이때 기자Giza 지역의 피라미드를 비롯해 파이윰Fayum, 룩소르Luxor, 아스완Aswan등 여러 지역에 산재해 있는 고대 이집트의 유적을 조사, 수집하게 된다. 그러나 넬슨 제독의 지휘에 있는 영국함대가 알렉산드리아 인근의 키부아르에 정박한 프랑스함대를 대파하자 프랑스 원정군은 고립되어 버렸다. 그런데 프랑스군이 영국과 오스만 터키군의 공격에 대비하여 로제타Rosetta 지역의 진지구축을 위해 옛 성을 헐어내는 중에 1799년 8월 석판형태의 회색 돌비석을 발견하게 된다. 여기에는 그리스어, 이집트의 고대문자, 민용문자라 불리는 필기체의 3가지 문자가 적혀있었다. 이 돌을 지역의 이름을 따 로제타 스톤이라 부른다.

영국군은 조건부로 항복한 프랑스군에게 중요 유물의 양도를 요구했는데 이미 프랑스의 메누 장군은 전황이 불리해지자 자신의 거처가 있던 알렉산드리아로 로제타 스톤을 빼돌린다. 그러나 이미 로제타 스톤의 유명세는 영국군에게도 알려졌다. 종전협정을 알렉산드리아에서 맺게 되자 개인소장이라 주장하는 메누 장군의 주장이 일축되어버려 결국 로제타 스

톤을 포함한 고대유물의 상당수가 1801년 8월 말 영국군에게 양도되었다. 이때 영국군은 로제타 스톤의 왼편 아래에 '1801년 이집트에서 영국군이 획득'이란 명문을 새기는데 1999년 그 글자를 지우고 원래대로 복구한다. 한편 로제타 스톤이 런던에 도착하자 영국 전역은 흥분의 도가니로 빠져들었다. 1802년 로제타의 탁본을 떠 런던에 있던 고대유물연구소Society of Antiquaries에 보관해 4개의 복제품이 옥스퍼드, 캠브리지, 에딘베르, 트리니티 대학에 보내지고 1802년 말 로제타 스톤의 원본은 전시를 목적으로 대영박물관에 보내졌다. 이후 로제타 스톤은 토마스 영에 의해 부분적인 해독이 가능했고 프랑스 샹폴리옹에 의해 이집트 문자가 완전히 해독되어 이집트 유물에 대한 엄청난 반향을 불러일으킨다. 이것은 이집트 유물의 중요성을 알게 된 계기가 되지만 유물의 도굴이나 반출이 발생하는 원인이 되기도 했다.

파피루스 '사자의 서' Papyrus from the Book of the Dead of Any
From Thebes, Egypt 19th Dynasty, around 1275 BC

고왕국시대의 태양 신앙이 오시리스의 제의로 바뀌자 이집트인들은 사후 세계에서의 생활을 심각하게 걱정하기 시작한다. 이로 인해 죽은 사람이 사후의 세계에서 만나게 되는 여러 가지 위험으로부터 자신을 지키기 위한 주문, 부적 같은 글귀를 만들게 된다. 고왕국에서는 묘실 벽면에 그림과 함께 적기도 했지만, 중왕국에서는 관 안에 적어서 이를 관구문이라고 하였다. 신왕국 시대에 이르면 두루마리 형식의 '사자의 서'를 파피루스에 남겨 관에 넣게 된다. 미라와 함께 넣어진 두루마리 형태의 파피루스와 피라미드 묘 벽면에 새겨진 비문을 총칭해서 사자의 서Book of the Dead 라

파피루스 〈사자(死者)의 서〉

고 부른다. 대영박물관에는 많은 사자의 서를 소장하고 있는데 대부분은 다채로운 색깔의 삽화가 곁들여져 관 속에 넣어진 것이었다. 위 그림은 '아니의 파피루스'라 불리는 것으로 총 125장으로 이뤄져 있다. 중앙에 재칼의 모습을 한 지하분묘의 신 아누비스가 죽은 자死者의 심장과 진리의 깃털을 저울에 올려놓고 무게를 달고 있다. 저울의 중앙에는 원숭이의 모양을 한 예지의 신 토트가 공평을 기하고, 재판실에는 사자인 아니와 처 토투가 있다. 이 다음 장면에서는 호루스가 아니의 손을 이끌고, 옥좌에 앉아 시종을 거느린 오시리스 앞으로 인도할 것이다. 계량 결과 죽은 사람이 안주할 문이 열리게 된다.

메소포타미아의 수메르 문명

이집트와 지도상으로는 그리 멀지 않은 근동지방이지만 생활풍습, 복식, 조각상 등 다른 문화권을 형성하고 있는 수메르의 유물은 우연한 기회에 발견된 것이다. 이집트와 달리 수메르는 수천 년간 사람들의 기억과 기록에서 사라지고 잊혀진 땅이었다. 그러나 이곳은 세계에서 가장 오래

된 글자와 문학, 정치제도를 가진 곳이다. 이러한 수메르를 알기 위해서는 메소포타미아 지역을 먼저 이해해야 한다. 학창시절 늘 배워왔던 '메소포타미아'란 말은 그리스 말이다. 지중해를 건너 아시아대륙의 서쪽 끝에 도달한 그리스인들은 드넓은 대지 위에 흐르는 두 강이 하나로 합쳐지는 놀라운 광경을 목격했을 것이다. 그들은 두 강이 정기적으로 범람하면서 비옥한 충적평야와 삼각주를 형성한다는 것을 알았다. 그래서 '두개의 강 사이'라는 뜻의 메소포타미아라는 지명이 생겼다. 우리말의 아오라지, 두물머리, 합수머리가 두 강이 합쳐지는 내를 강조하는 반면 이 말은 땅을 중요시 하는 말이다. 그렇지만 메소포타미아란 것은 오랫동안 지리적, 고고학적 용어로 사용되어 국가명이나 지역명과는 차이가 있다. 티그리스와 유프라테스 강 사이의 메소포타미아 지역은 지금의 터키남동부와 이라크에 해당하는 광대한 지역을 타원형으로 감싸고 있는 형국인데 이 인

근에서 수메르, 아카드, 아시리아, 바빌로니아, 히타이트 등 수많은 국가들이 흥망을 거듭했다. 이집트가 폐쇄적인 지역으로 독자적인 문화의 지속이 가능했던 것과 달리 메소포타미아 지역은 이동이 자유롭고 농토가 비옥하여 이민족의 침입이 잦아 땅의 지배자들이 수없이 바뀌었지만 메소포타미아란 이름만은 여전히 남아있다. 따라서 수메르 문명은 이 지역에서 흥기한 문명으로 지도상으로는 바빌론과 우르Ur 사이에 있는 세계에서 가장 오래된 문명이다. 그들이 어디서 왔는지는 정확히 모르지만 대략 기원전 3,500년경부터 수메르 지방에서 살기 시작하였다. 그 후 기원전 2,000년경에 메소포타미아 북쪽의 아카드 지방에 살던 셈족 계통의 아카드 사

람들이 수메르 지방을 점령하고 아카드와 수메르 지방을 아우르는 바빌로니아를 세우게 된다.

우르 왕조 유적의 발굴

우르^{Ur}라는 도시는 티그리스와 유프라테스 강이 페르시아 만으로 흘러가기 전 만나는 하구인 메소포타미아 남부지역에 세워진 수메르 문명권이다. 우르는 역사상 수메르의 가장 오래된 도시 중 하나다. 우르의 유적은 해안선의 상승으로 인해 많은 부분이 사라졌지만 수메르 신화에서 달의 신으로 기리는 난나를 위한 거대한 지구라트가 현재에도 우르의 유적으로 남아있다.

펜실베니아 박물관과 대영박물관이 수메르의 도시국가 우르의 유적을 공동조사하기로 하여 레너드 울리가 공동조사단장이 된다. 1926년부터 1929년 사이에 발굴조사가 이뤄지는데 보물찾기식의 기존 발굴방법과는 다르게 원형을 보존하고자 노력한 결과, 오늘날 대영박물관과 바그다드의 이라크 국립박물관에는 당시 발굴유물이 거의 원형대로 전시되어 있다. 유적 남쪽에 있는 여러 왕의 분묘 중에는 74명의 남녀를 매장한 「대사갱묘」라 불리는 순장묘나 「왕의 묘」, 「왕비의 묘」, 「스탠더드 묘」등이 발견되었고 그곳에서 엄청난 양의 부장품이 발굴되었다.

〈우르 왕조의 스탠더드〉 Room 56

우르 왕묘 유물은 메소포타미아의 건축과 조각부재와는 달리 3층 56호실에 도자기와 더불어 공예품들이 전시되어 있다. 그중 눈에 띄는 것이 4

개 있는데 하나는 「스탠더드 묘」에서 발견한 높이 20cm의 사다리꼴 상자다. 용도는 정확히 알려지지 않았지만 바깥에는 목제 바탕에 역청을 칠하였고 배경에는 청금석을 붙여 인물, 동물, 전차를 선각해 조가비를 붙였다. 둘레 장식은 조가비와 붉은 돌들을 사각

[좌] 우르왕조의 스탠더드 묘에서 발견된 높이 20㎝의 사다리꼴 상자
[우] 대사갱묘에서 발견된 '숲속의 산양'이라 불리는 공예품, 높이 46㎝

형으로 연결하여 톱니모양으로 배열해 놓았다. 그 정교함과 사료적 가치를 고려할 때 우르 초기 공예 미술의 걸작이 아닐 수 없다. 그림의 내용은 전쟁에 나간 군인, 전차, 포로의 모양을 그린 전쟁도와 주연을 베풀고 있는 평화도로 나눠 일명 〈전쟁과 평화〉라고도 부른다. 평화도의 상단에는 앉아서 술을 먹는 사람들이, 우측에는 악기를 연주하는 사람이 있어 이것의 용도가 음악의 공명박스가 아닌지 추측되기도 한다. 하단부에는 축제와 수확을 하는 장면이 그려져 당시 사람들의 생활상을 알려주는 귀중한 자료물이 된다. 그러나 이것의 실제 크기는 20cm에 불과할 정도로 작다.

두 번째로는 바로 그 옆에 있는 〈숲속의 산양〉으로 알려진 장식물이 있다. 황금으로 된 산양이다. 이것은 우르의 대사갱묘에서 출토된 장식물로, 나무, 금, 은, 청금석, 조가비, 석회암을 이용하여 꽃과 꽃망울이 있는 덤불에 뒷발로 일어선 산양을 붙여 놓았다. 발굴 시 납작하게 평면으로 된 것을 입체적으로 펴서 전시가 되어 있다. 경주에 있는 황남대총 발굴 시에도 금관이 납작하게 되어 있었다는 점에서 이것은 실제 생활에서 사용하는 것이 아니라 부장용으로 넣어진 것으로 추측하기도 한다. 사실 신라

의 금관 역시 머리에 왕관처럼 썼다는 것은 추론일 뿐이다. 왜냐하면 평소 머리에 쓰기에는 장식물이 너무 많고 금관이라 약하기 때문에 실제 생활에서는 금동관을 사용했을 가능성이 있기 때문이다. 이 산양 역시 가운데 나무 지지대는 발굴 시 이미 삭아서 없어진 상태로 발견되었지만 받침대와 산양의 모습, 가지의 일부분에서 복원이 가능했다. 황금색 찬란함과 청금석의 푸른빛이 여전히 호사스런 분위기를 자아내고 있다. 당시 청금석은 아프가니스탄에서 생산되어 수메르 지역과 아프가니스탄과의 교역이 활발했음을 나타낸다.

수메르인의 놀이와 음악 이라크 남부 우르, BC 2600-2400

이 놀이판은 스탠더드 박스 옆에 있는데 현재는 타 박물관으로 대여 중이라 그림만 유리 안에 덩그러니 놓여 있다. 이것은 우르의 상류층의 사람들이 가지고 놀던 일종의 놀이판이다. 청금석, 붉은 석회암, 조가비를 역청에 붙여서 상감하였다. 기하학적인 다양한 무늬를 통해 당시의 상감기술이 얼마나 발달했는지 알 수 있다. 건너편 여왕의 하프는 우르의 왕묘에서 출토된 여왕 푸아비Puabi의 하프라 불리는 악기를 복원한 것이다. 아래 사각형의 박스는 공명상자로 배 모양으로 만들어져 있고 역청에 금과 청금석, 조가비, 적석 등을 상감했는데 끝단 둘레에는 기하학적 무늬를 배열하였고 앞면에는 신화의 내용을 그렸다.

이라크 남부 우르의 《수메르인의 놀이와 음악》, BC 2600-2400

금을 앞뒤에서 두들겨 무늬를 드러나게 만드는 타출세공 수법으로 소머리 장식을 붙인 호화스런 물건이다.

메소포타미아의 아시리아
영국의 서아시아 지역 발굴과 님루드의 발견

수메르 지역이 바그다드의 남쪽을 말하는 것이라면 님루드는 바그다드의 북쪽 지방에 해당된다. 예전 북쪽은 '아슈르의 땅'이란 의미로 아시리아, 남쪽은 '바빌론의 땅'을 의미하는 바빌로니아로 불렀지만 바빌로니아란 국명은 아카드와 우르 왕조가 통일된 이후에 사용된다. 편의상 바빌로니아 영토에 해당하는 지역은 티그리스강과 유프라테스강이 만나는 니푸르를 경계로 북쪽을 아카드, 남쪽을 수메르라 부르게 된다. 수메르 지역과 아카드 지역을 통일한 왕이 바로 아시리아의 샤르곤[BC 2334-2279]왕이었는데 프랑스는 이라크 모술 근처에 코르사바드라는 지역을 주목해 샤르곤 2세의 거대한 왕궁을 발견하게 된다. 여기서의 샤르곤 2세는 아카드 왕조와 수메르 왕조를 통일한 BC 2200년대의 샤르곤과는 다른 신아시리아 왕조 시대인 BC 700년경의 왕을 말하는 것이다. 발견한 성벽은 무려 1.6km에 달하고 지구라트라고 하는 계단식 피라미드가 발견된 곳이기도 하다. 프랑스의 발굴에 지지 않기 위해 영국의 오스틴 레이어드[Austen H.Layard]는 영국 정부의 지원을 받아 그곳에서 티그리스 강을 따라 16km 떨어진 니네베[니느웨]라 불리는 아시리아의 수도를 선택해 발굴하게 된다. 이곳은 그 후 BC 2100년경 수메르 출신의 우르남무에 의해 멸망되어 우르 제3 왕조가 세워진 곳이기도 하다. 이곳을 아시리아, 아카드, 수메르란 국명으로 혼용하는 것은 이집트와 달리 이곳의 왕조는 이들 국가에 의해 통일, 멸망, 재통일

을 반복했기 때문이다. 따라서 대영박물관이 자랑하는 메소포타미아관의 이름은 총칭하여 수메르 혹은 우르 왕조로 불린다. 우르 왕조는 100여 년에 불과한 왕조였지만 다양한 문학작품을 점토판에 수메르어로 새겨 많은 문명의 족적을 수수께끼처럼 남긴 왕조다.

터널처럼 그림판과 글자가 새겨진 점토판을 나열한 장소에 어김없이 거대한 동물상이 양쪽에 나열되어 있다. 바로 이곳이 BC 700년경의 사르곤 2세가 통일한 님루드가 있는 곳이다. 진열된 유물의 대부분은 서아시아 지역에서 영국의 고고학자들이 발굴해서 들여온 것으로 거대한 조상과 호화로운 금은세공, 건축물의 복원을 시도한 진열 등 어느 것을 보아도 이 문화를 만든 사람과 박물관에 진열한 사람의 노력의 결정체를 엿볼 수 있는 곳이다. 당시 영국은 팽창정책을 통해 제국의 해외 진출을 꾀하고 있었으므로 근대고고학의 학술조사라기보다는 막연한 보물찾기에 불과한 일면도 가지고 있었다. 님루드를 발견한 영국 탐험가 레이어드 Austin Henry Rayard는 이 거대한 조각상들을 발견한 후, 어렵사리 터키 정부의 허가를 받아 페르시아만의 바스라로 조각상들을 보낸다. 이 조각상들은 그곳에서 인도양의 아프리카를 우회해 대서양을 지나 마침내 대영박물관에 도착하게 된다 수에즈운하는 1869년에 개통. 이때는 근대 최초의 수정궁 박람회가 1851년 런던의 하이디파크에서 종료된 후, 수정궁 건물이 1854년 시든햄 Sydenham으로 옮겨져 여전히 박물관과 특별전시회장으로 이용되고 있던 때였다. 이곳에서 서구사회 최초로 님루드의 거대한 라맛슈 상像이가 전시되었을 때 사람들은 경악을 금치 못했다. 왜냐하면 막연히 성서의 한 장면으로만 생각했던 고대 아시리아의 거대한 유물들이 눈앞에 현실로 나타났기 때문이다. 바로 메소포타미아의 재발견이 이뤄진 셈이다. 인류 최초 점

토판을 통해 문학과 사회를 기록한 수메르인의 역사는 단절된 것이 아니라 여전히 땅 속에 살아 있다는 사실이 밝혀졌다. 비단 1850년대 사람만이 아니라 대영박물관에서 라맛슈를 만나는 모든 사람들이 이 거대한 괴물에 감탄을 연발한다.

님루드의 날개달린 소 라맛슈와 오벨리스크

칼흐라 부르는 둔턱을 지나면 님루드란 곳이 있다. 님루드는 아시리아 왕 살마네제르 1세가 기원전 13세기에 건설한 곳이다. BC 9세기에 앗슈르 나시르 아폴리 2세가 이곳으로 도성을 옮기고 신전, 왕궁을 세우자 님루드는 건축, 미술, 공예, 조각 등 조영 활동의 중심지가 되었다. 앗슈르는 아시리아의 최고신이기 때문에 전지전능한 왕의 권위를 보여주기 위해 왕의 이름 앞에 붙이는 것이다. 역대 50명의 왕 중 23명의 왕이 사용했고 나라의 이름까지도 아시리아 즉, '앗슈르의 땅'이란 이름을 붙여 전 국토가 앗슈르 신앙으로 가득 차게 된다. 이렇게 거대한 조각상을 만들고 성벽을 조성한 것은 약 10만 명의 주민과 노예들의 노동력으로 가능했다. 앗슈르의 살마네제르 3세는 지구라트로 알려진 건축물과 부속사원을 건설했지만 현재는 궁전 2개만이 보존되어 있다. 님루드는 다른 곳과 달리 군사중심지고 살마네제르 왕이 그의 군사정벌과 원정내용을 기록하기 위해 세운

님루드에서 발견된 유익인면수신상 라맛슈 : (w)3.15 (h)3.09m, BC 9세기

검은 오벨리스크가 있는 곳이기도 하다. 이 발견으로 레이어드는 독일의 고고학자인 슐리만의 '트로이 발굴'에 견줄만한 업적을 올리게 된다. 1846년 1월 님루드의 본격적인 발굴이 시작되어 완전한 형태의 사람의 얼굴과 짐승의 몸을 가진 날개가 있는 상을 발견하여 그 거대한 머리가 노출되었다. 레이어드는 대영박물관에서 수송계획이 입안될 때까지 기다리라고 했지만 참지 못하고 직접 수송을 결행하여 영국으로 이 거상을 운반하게 된다. 이것이 오늘날 우리가 보는 라맛슈인 것이다.

아시리아 조각실 : Room 6

대영박물관 메소포타미아 전시관의 가장 큰 흥밋거리는 거의 10개에 달하는 성문의 수호신인 라맛슈다. '라맛슈'는 크기에 있어서도 엄청나지만 형태에 있어서도 특이하다. 얼굴은 사람이고 몸은 사자의 모습, 다리는 5개 달려 황소의 모습에 날개를 단 유익인면수신有翼人面 獸身상으로 말할 수 있다. 이것은 정면에서 보면 앞뒤 네 개의 다리가 명확하게 나타나지만 약간 사선에서 보면 괴수의 다리가 5개인 것을 알 수 있다. 이는 아마 정지된 모습과 움직이는 모습을 함께 부조에 표현한 것으로 판단된다. 통로에 길게 연결된 가축들의 이동을 눈여겨보면 움직이는 상태에서는 5개의 다리를 표현하고 있기 때문이다. 일부 전문가들은 그것이 훌륭한 부조이지만 입체조각으로서의 총체성을 소홀히 한 결과로 정면과 측면의 다리 수가 일치하고 있지 않다고 폄훼하지만, 실제로 엄청나게 큰 라맛슈의 형태와 균형 잡힌 몸체를 본다면 과연 그렇게 평할 수 있을지 의문이 든다. 마치 화마로부터 광화문을 지키는 해치상처럼 이 라맛슈도 왕국의 영원함을 상징하는 조각이었을 것이다. 그래서 가장 뛰어난 지혜를 가진 사람의 인

[좌] 측면에서 보면 라맛슈의 발이 5개이다. / [우] 〈검은 오벨리스크〉, BC 9세기

면과 하늘을 지배하는 독수리의 날개, 그리고 동물의 왕으로 군림하는 사자의 몸을 가진 라맛슈란 상상의 동물을 만들었을 것이다. 혹시 눈치 챈 사람이 있을지 모르겠지만 앞서 말한 유익인면수신상의 '수신獸身'이라고 총칭해 부른 것은 이유가 있다. 이 라맛슈는 두 가지 종류가 있는데 하나는 동물의 왕인 사자의 몸을 하고 있고, 다른 하나는 초식동물 중 가장 사나운 동물이라 일컬어지는 버팔로의 몸을 하고 있다. 이를 구별하기 위해서는 라맛슈의 발을 자세히 보아야 하는데, 사나운 발톱을 가진 사자와 소의 발굽에서 확연한 차이를 느낄 수 있다.

　건너편에 있는 검은 색의 오벨리스크는 아시리아 왕 살마네제르 3세의 업적을 기록한 것으로 님루드에 세운 기념석주이다. 이 사각기둥의 기념비에는 설형문자로 왕이 인근 제국을 정복하는 과정을 기록하고 있고, 각 면마다 5단으로 그림이 부조되어 있다. 사진은 그 일부인데 상단은 기르산의 스아가 항복, 조공을 약속하는 장면이고 하단은 이스라엘 왕 예후가 금, 은, 납의 조공을 약속하는 장면이다.

부조벽화와 앗슈르-나시르 아폴리 2세^{BC 884-859}

님루드 성문의 라맛슈를 통과하면 양 벽면의 부조물을 보게 되는데 이 중에서 특히 앗슈르 나시르 아폴리 2세^{입상}가 그려진 부조물을 눈여겨봐야 한다. 부조물은 성스러운 나무를 앞에 두고 좌우에 왕이 부조되고 왕의 뒤에는 신으로 분장한 신관이 따르고 있다. 신관은 황소의 뿔이 달린 관을 쓰고 맹금류의 날개를 어깨에 덮었다. 왼손에는 대추야자의 꽃가루를 넣은 바구니를 들고 오른손에는 꽃의 분을 묻힌 것을 들었다. 성수^{聖樹}는 물이 흐르는 도랑과 대추야자를 조합해 놓은 풍요의 상징이다. 하늘에는 태양을 나타내는 날개 달린 원반모양의 샤마시가 날고 있는데 이는 구도상의 중앙에서 문장^{紋章}과 같은 효과를 나타내고 있다.

강대한 무력을 배경으로 하여 서아시아를 중심으로 각 민족을 제압하였던 아시리아 제국은 절대군주로 군림하여 각지의 산물, 보물뿐만 아니라 뛰어난 미술공예의 능력을 가진 공인들을 수도에 불러 모아 왕궁이나 신전의 벽면에 부조를 장식하게 되었다. 점토판으로 된 부조는 왕의 일상생활과 제사의례, 수렵, 전투, 원정 등 여러 장면을 마치 두루마리 그림처

아시리아 조각실의 부조벽화

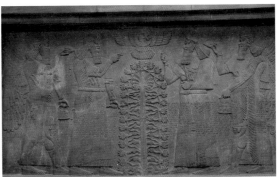

럼 왕궁의 복도나 알현실 등에 장식하여 조공하러 온 사신들에게 왕의 권위와 역대 제왕의 치적을 과시하려 한 것으로 보인다. 이 그림에는 다양한 종류의 나무와 꽃들이 보이고 심지어 애완 원숭이들이 각종 놀이를 하는 장면도 보여 동물원과 식물원을 운영했다는 설이 부분적으로는 사실인 듯 보인다.

그리스관과 엘긴 마블
⟨Elgin Marbles⟩ Ancient Greece and Rome : Room 18

엘긴 마블은 19세기 초 파르테논 신전의 대리석 부재를 엘긴이 영국으로 옮긴 것을 말한다. 당시는 19세기 제국주의의 규범에 의해 주민들의 동의도 구하지 않고 오스만터키 통치자를 구슬리거나 뇌물을 주어 반출하는 사례가 적지 않게 일어나던 때였다. 일부 시각에서는 이것이 불법반출이 될 테지만, 당국이 발행한 정상적인 반출허가증을 받았다고 말한다면 합법적인 이전이 될 것이다. 이 시대의 정의는 언제나 강자 편이었다. 유물반출이 돈이 된다는 사실을 알고 서아시아 일대와 이집트, 그리스 전역에서 불법도굴이 성행해 온전한 것이 없을 정도였다. 영국으로 들어온 유물은 대영박물관이 일정한 금액을 주고 구입을 하든지 경매에 나온 것을 구입을 하는 방식을 취했다. 이런 식으로 입수된 대영박

엘긴 경

물관의 유물은 불과 그중 4%만이 박물관에 공개되고 있다. 2000년대 초 엘긴마블의 보존처리를 위해 복제품이 함께 전시된 적이 있었다. 하얀 대리석을 드러낸 복제조각 역시 디테일과 운동감이 살아있는 볼륨 있는 조각이었지만 세월의 때를 입히지는 못했다. 비록 그리스의 고전주의를 알지 못하고 정치가 페리클레스의 위상과 조각가 페이디아스의 솜씨를 보지는 못했을지라도 세월의 때가 묻은 회색의 대리석은 최고의 수준에 이르렀음을 짐작케 하고도 남는다. 엘긴이 파르테논 신전의 메토프와 프리즈를 통째로 가져온 탓에 현재 아테네의 파르테논 신전에는 복제품을 전시하고 있는 우스운 광경이 벌어지고 있다. 이 대규모 조각부재들이 어떻게 19세기 초 그리스에서 영국으로 옮겨지게 되었을까?

17세기 그리스를 지배한 오스만터키군과 베네치아군의 포격전으로 파르테논 신전 내 화약고가 폭발해 파르테논 신전 지붕은 완전히 노출되었다. 1799년 토마스 엘긴경이 오스만터키 주재 영국대사로 콘스탄티노플^{현 이스탄불}에 부임하게 되자 브룸홀이란 그의 저택을 설계한 건축가 토마스 해리슨은 운명적인 제안을 한다. 엘긴이 터키대사가 되었으므로 영국인들에게 그리스 문화에 대한 교육을 할 수 있는 절호의 기회를 가질 수 있다고 구슬렸다. 비록 그것이 합리적 문화유산 반출의 당위성을 보장하는 면죄부는 아닐지라도 그의 유물반출은 어쩌면 양심의 가책이 아니라 '문학과 미술의 발전'이라는 일종의 사명감이었을지도 모른다. 왜냐하면 영국정부에서 예산이 없다는 이유로 기각된 것을 개인적으로 러시아와 이태리 화가, 건축가를 고용하여 파르테논 신전의 드로잉과 측정을 하게 했기 때문이다. 그러나 어찌된 영문인지 프랑스 함정에서 압수한 파르테논 메토프의 조각 하나를 경매에서 입수하게 된 그는 전격적으로 이를 영국으로 가져올 계획을 세우게 된다. 아예 건물에서 조각 자체를 떼어내 통째로 옮기려 했

던 것이다. 이것은 규범과 관행을 넘어 건축의 비극이라 말할 수 있다. 아마 지성이 있는 관람자라면 엘긴 마블을 관람하는 동안 수천 년을 견디어낸 아름다움을 몸통에서 도려내는 아픔을 상상할 수 있을 것이다. 그러나 분명한 것은 당시의 상황은 지금과는 너무도 달랐다. 이곳에 주둔하던 오스만터키군은 탄환을 만들기 위해 조각품을 고정시키는 고정 핀을 제거해버려 조각품은 아무데나 뒹굴고 주변은 온통 흙먼지 속에 방어벽을 쌓는데 이용되고 있는 실정이었다. 엘긴은 떼어낸 석조물을 옮기도록 허가를 받으려 했으나 쉽지 않았다. 그러나 프랑스가 이집트에서 1801년 조건부 항복을 한 후, 쉽사리 받아들여지지 않을 것 같았던 그리스 고대유물의 이전도 성사되게 되었다. 1802년부터 상당량의 그리스, 이집트유물이 영국으로 향했고 엘긴은 터키에서 돌아와서는 런던 피카디리 인근에 저택을 얻어 그곳에 유물을 전시하게 되었다. 이후 재정적 어려움에 봉착한 그는 1810년 영국 정부에 유물을 매도하였고, 그것은 1817년 대영박물관에서 최초로 공개되어 커다란 반향을 불러 일으켰다. 그 후 엘긴은 불법약탈 혐의로 의회의 조사를 받기도 했다. 당시 오스만터키 정부가 엘긴에게 부여한 법적 소유권에 대해 논란이 많아 그리스 정부는 지금도 반환을 요구하고 있다. 당시 통치자에 의해 발행된 증명서에는 메토프 하나만을 제거하도록 허가했지만 엘긴은 이를 전체로 해석하는 차이를 보였다고 한다. 아무튼 이로 인해 유럽사회에서 그리스 문명의 가치를 재고하게 하는 계기가 된 것만은 확실하다.

파르테논 조각의 이해

이를 자세히 살펴보기 전에 먼저 알아야 할 것이 있다. 우리나라 목조

건축을 공부할 때도 가
장 중요한 게 건축용어
다. 왜냐하면 기본적인
목조건축용어를 알아
야 현장에서 응용과 변
형상태를 이해할 수 있
기 때문이다. 서양건축
에서도 건축용어의 이
해는 비록 떼어낸 대리

지붕부에 해당되는 엔타블러쳐

석일지라도 전체적인 건물 속에 있는 원형을 상상할 수 있기 때문에 용어
의 이해는 필수적이다. 함께 간 일행들에게 목조건축과 석조건축의 차이
점과 유사점을 설명해주니 쉽게 이해되는 모양이다. 일단 건축은 세 부분
으로 나눠진다. 제일 아래 기단부, 기둥부, 지붕부로 나눠지는데, 지붕부
를 이름하여 엔타블러쳐entablature라 한다. 여기에는 페디먼트pediment와 프리
즈frieze, 메토프metope가 포함된다. 건축의 중요한 부분으로 양식, 예술적 조
각이 이 부분에 들어간다.

페디먼트 Pediment

페디먼트란 우리말로 번역하면 박공부라 할 수 있다. 즉, 지붕의 양쪽 합
각부에 있는 삼각형의 공간을 말한다. 그림의 단면에서 삼각형의 공간 안
에는 모두 같은 수호신아테나을 대상으로 조각하였다는 점과 인간이 전혀
등장하지 않는 다는 점이 특징적이다. 예를 들어 올림피아에 있는 제우스
신전을 보면 동쪽 페디먼트는 수호신인 제우스, 서쪽 페디먼트에는 아테나

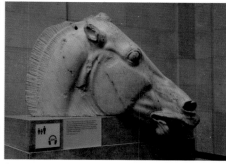

[좌] 삼각형의 페디먼트 중앙에 있는 디오니소스는 왼쪽에 위치한 태양신 헬리오스의 전차를 바라보고 있고, 우측에는 파노라마와 같은 삼미신이 있다. 고전주의 양식의 절정이다.
[위] 헬리오스의 전차를 끄는 말의 머리. 입의 모양을 보면 한참을 달린 후 지친 모습이 역력하다.

를 대상으로 장식되어있다. 이처럼 파르테논 신전의 서쪽 페디먼트는 여러 신들이 지켜보는 자리에서 아테나와 포세이돈이 아테네 수호신의 자리를 놓고 경합하는 장면을 보여주고, 동쪽 페디먼트의 세 여신상은 목이 부러진 채 몸통만 남아있다. 이 조각들은 BC 430년경에 만들어진 것으로 알려져 있다. 10여 년 동안 파르테논 공사를 진행하면서 사람들은 건축에서 조각이 차지하는 비중을 깨닫게 되었을 것이다. 비록 높은 곳에 매달려 있어 눈에 자세히 보이지도 않을 것이지만 아테나의 탄생을 지켜보는 여신들의 옷 주름은 동세가 표현되어 있고, 불어오는 바람에 날리는 듯한 느낌을 그대로 살려놓았다. 높은 곳에 붙이는 조각에 성근 표현을 하는 고딕조각과는 그 형태가 딴 판이다. 이런 것을 두고 클래식이라 하는 모양이다. 현재 남아있는 페디먼트의 조각인 말의 형상은 그야말로 생동감 넘치는 다양한 동세를 표현하고 있다. 얼마나 달렸는지 말은 지친 기색이 역력하다. 입을 벌리고 코가 벌렁거리는 모습조차 외면하지 않았다. 이는 건축가 페이디아스가 직접 조각했을 가능성을 보여주며 말머리의 구조에 대한 해부학적 지식과 비례감은 고전기 그리스 조각의 위대함을 다시 한 번 보여준다.

프리즈 ^{Frieze}

연속적인 행렬을 그린 프리즈에 해당되는 조각

메토프가 독립된 형태의 장식물인 반면, '프리즈'는 건물의 안쪽 상부를 장식하는 것으로 면석 _{벽체에 들어가는 넓은} _돌과 우석 _{귀퉁이돌}의 구별이 없어 행렬 등의 연속적인 내용이 들어간다. 파르테논의 프리즈는 아테나 신에 대한 제례 행렬을 돌에 새겨 놓은 것이다. 프리즈는 준비과정에서 시작하여 올림포스 신들과 아테네 영웅을 위한 제물과 봉헌물을 지고 가는 동물이 앞서고 그 뒤를 이어 시민과 승마자들이 뒤따른다. 이 행렬은 아크로폴리스의 에레크테이온에 모셔진 아테나 신상에 아테네의 여인들이 9개월 동안 새로 지은 일종의 숄인 '페플로스 _{그리스 여성이 착용한 숄 형식의 겉옷}'를 장식하는 것으로 끝이 난다. 160m에 이르는 장대한 조각 군상이 갤러리 양쪽 벽면에 보인다. 물론 이전의 조각에 비해 진보한 것이긴 하지만 박공벽에 새겨진 조각과 비교한다면 디테일이 떨어지고 신과 인간의 감정표현은 더디기 짝이 없다. 그러나 이 모든 것이 10m가 넘는 기둥 위에 달려있다고 생각한다면 이들의 자부심과 열정이 천년의 세월을 넘어 전달되기에 부족함이 없을 것이다.

메토프 ^{Metope}

메토프는 건물의 기둥 위를 가로지르는 수평부에 독립된 장방형부조를 약간의 간격을 두고 타일처럼 잇달아 붙인 사격형의 부조를 말한다. 일종

의 수평부 장식인 면석에 해당되어 건물의 외부 전체를 감싸고 있다. 이것 역시 박공벽 조각보다 다소 이른 시기에 만들어진 것으로 알려져 있고 신전의 사방을 장식한 92개의 부조인 메토프는 모두 깊은 부조로 조각되어 있어 파르테논 신전의 가치를 더욱 높여주는 요소 중 하나이다. 사면은 네 개의 전쟁을 표현하고 있는데, 각각 그리스인 특히 아테네의 대^對페

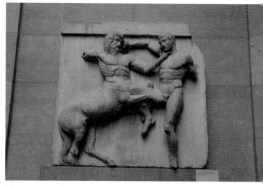

남쪽 메토프인 켄타우로스와의 전쟁

르시아 전쟁 승리를 비유적으로 묘사하고 있다. 동쪽은 신들과의 전쟁^對神戰爭, 서쪽은 아마존 전쟁^{Amazonmachy}, 남쪽은 반인반수인 켄타우로스와의 전쟁, 마지막으로 북쪽은 트로이 전쟁^{Trojan War}을 형상화 하고 있다. 그러나 많은 조각가들이 이 메토프를 만드는 데 참여하고 있어 그들의 기술에 따라 부조의 깊이와 조각의 기법에 차이가 있는 것을 확인할 수 있다.

엘긴이 가져온 아크로폴리스의 여인주

아크로폴리스의 여인주

이 아름다운 여인의 모습을 새긴 여인주^{女人柱}는 아테네의 아크로폴리스에 건축된 에레크테이온^{Erechtheion}의 포치 현관^{Porch}을 장식한 6개의 여인주 중의 하나다. 에레크테이온은 아테나의 신상을 모신 파르테논 바로 앞에 있는 신전이다. 여섯 명의 여인주 중 왼쪽에서 두 번째에 속하는 여인주는 완전한 형태의 사람모양으로 만들어져 머리에는 건물의 무게를 분산시키는 역할을 하는 주두를 받치고 있다. 이러한 여인주를 카리아티드^{Caryatid}라 부르고 있는데 그 명칭은 원래 펠로폰네소스에 있는 '카리아이의 소녀'라는

의미를 가지고 있다. 늘어뜨려진 옷 주름은 세월의 무게만큼 무겁게 느껴진다. 왼쪽 무릎을 살짝 구부린 여인의 모습은 가냘픈 몸매만큼 아픈 이야기를 전해준다. B.C 5세기 말의 작품으로 1803년 당시 엘긴에 의해 영국으로 옮겨진 것이다.

슬픈 전설을 담고 있는 흑상식 암포라^{Black-figured Amphora} Room 13

아티카의 흑상식 암포라라 불리는 이 병의 용도는 와인 병으로 알려져 있다. 흑상식이라고 하는 것은 붉은 색의 도기에 주제가 되는 인물들을 흑색黑의 형태像로 표현한 것을 말하는데 주로 BC 7-6세기에 나타나는 형식이다. 그림의 배경인 트로이전쟁은 그리스를 지중해의 패권국가로 나서게 한 전쟁이었다. 얼마나 많은 문학과 예술이 트로이전쟁을 표현하고 있는지 셀 수가 없을 정도다. 그림은 그리스의 젊은 영웅 아킬레스가 트로이를 지지한 전설적인 아마존의 여왕 펜테실레이아의 가슴을 창으로 찌르는 장면을 묘사하고 있다. 펜테실레이아는 그녀의 아마존 병사들을 데려와 트로이를 돕지만 결국 전투에서 아킬레스에 의해 전사하고 만다.

그림에서 아킬레스의 얼굴은 검은 투구로 가려져 있고 펜테실레이아의 투구는 벗겨져 얼굴이 막 드러나 있다. 그녀의 창은 아킬레스의 가슴을 비켜나가고 아킬레스의 창은 그녀를 찔러 피가 솟구치고 있다. 아킬레스는 죽어가는 여왕의 미모에 감동되어 그 죽음을 매우 슬퍼했다고 한다. 아마 창을 찌르는 순간에 투구가 벗겨져 얼

트로이를 지원한 아마존 여왕 펜테실레이아가 아킬레스의 창에 찔려 죽는 순간을 보여준다. BC 540년에 만들어 진 것으로 추정되는 흑상식 암포라병이다.

굴을 본 것으로 추정되지만, 이 찰나는 두 사람이 사랑을 하기에 너무 늦은 순간이었다.

이 도기를 만든 작가는 흑상식 도기의 유명 화가이자 도공으로 알려진 '에크세키아스'로 알려져 있는데 그는 화면을 될 수 있는대로 단순화하면서 고귀함, 우정, 결별, 죽음을 표현하고 대상의 심리묘사를 표현하는 작품을 남긴다. 현재 그의 작품은 23점 정도가 알려져 있다.

〈네레이드 기념물^{Nereid Monument}〉 Room 17

크산토스는 현재 터키에 속하지만 문화적으로는 그리스 문화의 경계점에서 예술과 건축이 풍요롭게 꽃핀 도시였다. 한때 트로이의 편에 서다 그리스의 공격을 받고 페르시아 전쟁 때는 최후의 한 명까지 항전한 곳이었다. 이 건축물은 크산토스의 아르비나스로 추정되는 리키아 군주를 위하여 지은 무덤의 일부다. 1838년 펠로우가 이곳을 발굴하여 기념물을 영국으로 옮기게 된다. 지붕부의 삼각형 페디먼트에서부터 은은하게 비치는 빛은 아래 기단부에서 더욱 아름다움을 발한다. 다양한 전투장면이 새겨진 장대석은 2단으로 중첩되어 있다. 무덤의 주인공은 아마 유명한 전사였을 것이다. 4개의 기둥 사이에는 3명의 여신들이 각기 다른 포즈로 열주 사이에 있다. 정면은 4개, 측면은 6개의 이오니아식 열주가 늘어서 있고 기둥과 기둥 사이에는 이 기념물의 명칭이 된 바다의 요정인 네레이드가 배치되어 있다. 열주 안쪽의 묘실 상부^{프리즈}와 엔타블러쳐^{지붕부} 전체에도 훌륭한 부조가 시공되어

오늘날 터키의 키닉에 해당하는 크산토스의 〈네레이드 기념물〉, BC 4세기, 8.3m

있다. 이오니아식 기둥의 양쪽 끝 2개는 복원된 것이고 중간의 것은 원형 그대로라 한다. 이것은 그리스인 기술자가 리키아에 고용되어 건립한 것으로 생각된다.

Halikarnassos관
〈마우솔로스 왕의 영묘〉 Room 21

소아시아의 할리카르낫소스 지역에 세워진 카리아의 왕인 마우솔로스 Mausolos BC 376~353가 죽자 왕비 아르테미시아는 그의 무덤을 건립한다. 건립 중에 왕비 역시 죽게 되자 공사가 일시 중단되었다가 BC 333년에 완성되었다. 정면 약 32m, 측면 38m의 사각형의 기단 위에 38개의 이오니아식 열주를 배치하고 삼각형의 지붕을 얹은 이 기념물은 그 장대함 때문에 세계 7대 불가사의로 꼽혀지고 있다. 큰 무덤인 영묘靈廟를 영어로 마우솔리움이라 하는데 그 용어도 여기에서 비롯되었다니 그 장대함은 어떠했을까? 마우솔리움의 복원도를 보면 높은 기단을 세우고 프리즈에 갖은 전쟁조각을 새긴 후, 9개의 열주를 배치하고 있다. 그 사이에 귀족들의 인물상을 배치하고 지붕 꼭대기에는 왕의 형상이 있다. 이는 당대의 거장 스코파스와 에레오카레스의 손으로 건립되었다고 추정되어진다. 이 기념물은 오래 전에 붕괴되었지만 개괄적인 모습은 플로니우스의 기술로 알려져 있다. 필자가 이곳을 직접 가보지는 않았지만 남은 것은 건물의 잔해밖에 없다고 한다. 성채를 만들기 위해 옮겨진 돌과 주변공사를 위해 무단 반출한 것들로 인해 현재는 초라한 모습밖에 없지만 대영박물관에 그 문화의 진수가 남아있다.

제일 먼저 이 관에서 남녀가 새겨진 기둥을 볼 수 있는데 둘레가 족히

4m는 되어 보인다. 도대체 얼마나 큰 기둥인지 가늠조차 되지 않는다. 조각 속의 인물들은 깊은 환조에 인물의 옷 주름이 더욱 선명하다. 바로 아래 단에는 등신대의 두 배에 달하는 조각상이 두 개가 보인다. 마치 살아 움직이는 느낌이다. 헝클어진 머리칼과 근엄한 얼굴의 모습에서 로마시대의 흉상 복제품에서는 도저히 느낄

마우솔로스로 그리스 조각가에 의해 만들어진 전신상이다. 머리카락 등에서 헬레니즘 중심지역과 다른 인종적 특징이 나타난다. 약 BC 350, height 2.67m

수 없는 아우라가 남아있다. 대영박물관이 소장하고 있는 이들 남성상은 여태까지 발견된 그리스계 조각 중에서 가장 완전한 형태를 지니고 있다고 한다. 이 작품은 왕을 거대하고 기념비적인 조각으로 제작하고 우울한 표정의 얼굴 움직임을 통해 동세와 양감의 적절한 조화를 구성하고 있다. 1857년 이 유구를 발견한 뉴턴경에 의해 영국으로 옮겨져 대영박물관에 소장되어졌다.

로마–이집트관
죽은 사람의 내면세계까지도 그려진 미라 초상 Room 85

이집트 문화의 일면은 이집트인들의 사후 세계관과 신앙을 나타내는 미라에 의해 이해되는 경우가 많다. 현세와 마찬가지로 내세에서도 생명을 누릴 수 있다고 믿은 이집트인들은 사체를 미라로 만듦으로써 영구히 보존

로마-이집트 시대 AD 2세기. 마치 살아있는 모습을 보는 느낌이다.

하려 하였다. 부패되기 쉬운 뇌수와 내장은 빼내고 소금물과 아스팔트로 처리한 후, 아마포로 감아 관에 넣어 보존하였다. 시대를 내려와 알렉산더 사후 그리스계의 프톨레마이우스^{이집} 트 상형문자로는 프톨레미 Ptolemy라 하고 그리스어로는 프톨레마이우스 Ptolemaios라고 함 왕조로부터 로마·이집트기에 이르러서도 지역적 영향을 받은 호화로운 미라 관이 만들어지게 되지만 관에 부착된 미라 초상은 이전과는 확연히 구분된다. 실제 죽은 사람의 초상이 부착되는 것이다. 그러나 미라의 초상화는 불행하게도 관에 부착된 것보다는 따로 분리되어 초상화만 전시되는 경우가 많다. LA게티 미술관에서 참으로 아름다운 미라 초상을 보았지만, 대영박물관에서도 그에 못지않은 생생한 느낌의 미라 초상화를 볼 수 있다. 좌측 남자의 초상은 라임우드에 납화로 칠해진 건장한 모습의 50-60대 남자로 보인다. 그는 로마식의 튜니카^{토가보다는 간단한 복장} 복장을 하고 두터운 망토를 걸쳤다. 머리는 짧고 단정하게 앞으로 내려왔으며 복장과 외모가 무척 세련되었다. 얼굴 우측에 얕은 음영이 표현되어 양감을 풍부하게 해 준다. 우측의 초상화는 파이윰에서 발견된 것인데 템페라보다는 납화법을 사용했고 라임우드를 사용해 다른 초상화보다는 정교하게 만들어진 것을 알 수 있다. 여인의 머리는 AD 2세기에 유행한 형태며 금빛의 목걸이가 여인의 신분이 예사롭지 않음을 나타내 준다. 금빛 테두리를 한 푸른색의 튜니카에 하얀 색의 망토를 걸치고 있다. 얼굴은 물론 속눈썹에도 화장을 해 이 여인은 아주 높은 로마의 엘리트 계급에 속하는 것으로 보인다.

미라 방 Room 62−63

디르 엘 바하리라 불리는 상이집트에 속하는 룩소르(테베) 귀족의 무덤에서 발굴된 미이라. 이집트의 지도를 보면 아래가 상이집트, 수도 카이로가 있는 위를 하이집트라 부른다. 이는 나일강이 남에서 북으로 흐르기 때문이다.

　다양한 미라로 가득 차 있었다. 그것도 시대별, 종류별로 분류가 되어 있어 이를 보는 사람들은 한 마디씩 한다. "이집트의 것을 다 가져왔군." 사실 카이로 국립박물관을 가면 이보다 미라가 훨씬 더 많이 있지만 해외박물관에서 이처럼 많은 미라를 보는 것은 흔치 않은 일이다. 그런데 이집트의 미라관은 후대로 내려올수록 미라의 동체는 부풀어 오르고 저승으로 사자를 인도하는 재칼 모양의 아누비스, 호루스와 동물머리의 세트, 죽은 자를 보호하는 이시스 등이 금채색으로 관의 동체에 그려진다. 로만·이집트시대에는 머리 부분에 템페라로 그린 사실적 초상도 그려진다. 로마적 특성의 초상화와 이집트의 미라가 결합된 예로 볼 수 있다. 고양이 미라는 대영박물관의 특이한 미라 형태 중의 하나인데 이집트인들은 동물을 직접적으로 숭배하지는 않았지만 그들이 숭배하는 신들에게는 특별한 동물적 특성을 부여하고 있다. 그중에서 고양이와 개는

소, 고양이, 개 심지어 물고기까지도 미라로 만든 것은 제례적인 의미에서 비롯된다.

신성시 되었는데 특히 바스텟^{Bastet} 여신의 화신으로 여겨지는 고양이 조각이 유행하였고, 개는 아누비스의 화신으로 생각되었다. 사람과 달리 동물 미라는 자연사한 것 보다는 제례적 목적으로 만들어졌을 것으로 추정한다. 왜냐하면 X-ray로 확인해 보면 동물들의 목이 의도적으로 부러진 것을 확인할 수 있기 때문이다.

로마제국관
포틀랜드 화병^{Portland Vase} Room 70

이 도자기는 보지 않으면 아름다움을 설명할 수 없다. 알지 못하면 이 도자기를 찾을 수도 없다. 수많은 도자기의 틈새 속에서 빛나는 이 도자기는 기존의 자기와는 완전히 다른 것이다. 유리병에 흰색의 유리를 장식

포틀랜드 화병 전면, 로마시대, AD 5-25

한 고대 유리 제품 중 가장 유명한 그릇으로 과거 소장자 포틀랜드가의 이름을 따 포틀랜드 화병으로 불리어진다. 로마시대 초기에 제작된 카메오 글라스의 걸작으로 제작지는 알렉산드리아 부근으로 추정하고 있다. 양쪽에 손잡이가 있는 암포라형의 이 병은 짙은 코발트 블루의 유리를 바탕으로 하고 유백색 유리를 얹었다. 그리스 신화의 펠레우스와 테티스의 사랑이야기를 카메오글라스의 기법으로 부조하여 만든 것이다. 이들의 결혼식에 참석한 세 여신의 미모 경쟁 때문에 황금사과가 던져지고 결국 트로이의 파리스 왕자가 세

상에서 가장 아름다운 여인을 준다는 아프로디테를 선택함으로써 트로이 전쟁이 일어나게 된다. 화병의 부조는 이 비극적인 이야기를 너무나 아름답게 묘사하고 있다. 유리의 층을 섬세하게 깎아내어 정교하고 치밀한 도안을 양각한 걸작이다. 이 작품은 1582년 로마의 아피아 Appia 가로변에 있는 고대 로마 황제의 묘지에서 발견되었다. 포틀랜드 화병에 그려진 장면은 신화적인 내용을 바탕으로 사랑과 결혼에 관한 의미를 부여하고 있다. 현재 포틀랜드 화병은 바닥의 원추형 부분이 사라지고 없지만 화면의 내용뿐만 아니라 기형에서도 간결하고 세련되어 당시 조형예술의 전형으로서 헬레니즘 예술에 대한 향수를 드러내고 있다.

근대 도자기 페가수스 화병과의 비교 Room 47

설립 250년 동안 전통과 혁신을 고집하며 세계적인 도자기의 명성을 이어온 웨지우드는 조지 3세의 부인 샤롯 왕비에게 크림칼라의 그릇, 이른바 퀸즈웨어를 바치게 된다. 이런 경험을 바탕으로 재스퍼 웨어를 제작했는데 재스퍼는 자기에 가까운 반투명의 흰색이지만 코발트나 다른 안료를 써서 여러 가지 색상으로 만들어졌고, 로마의 포틀랜드 화병처럼 흰색 카메오 세공과 같은 첨화장식이 붙어졌다. 그러나 무엇보다 그의 성공은 바로 1790년대 포틀랜드 화병을 재현한 것으로 시작된다. 이 아름다운 도자기는 황제의 무덤에서 발견된 포틀랜드 화병을 재현한 것인데 오랫동안 로마식의 카

웨지우드 팩토리의 걸작 페가수스 화병, AD 1786

메오글라스의 방법이 사용되지 않다가 18세기 말 웨지우드에 의해 재현되었다. 웨지우드는 원추형의 받침대가 사라진 부분을 복원하여 전체적인 아름다움을 균형감 있게 만들어 낸다. 그는 이 도자기를 이용해 벽난로장식, 얼슨웨어도기, earthern ware 등으로 개발해 대단한 성공을 한다.

로마-브리튼관
하드리아누스 황제의 청동두상 Room 49

정말 실제의 모습을 보는 것 같다. 황제의 머리는 곱슬곱슬 말려있고 움푹 들어간 눈과 코는 황제다운 면모를 보이고 있다. 입술 주위의 수염은 그가 중년의 나이임을 보여주고 있다. 그는 트라야누스의 후계자로 황제가 되자 3년 후 제국의 순방을 떠나게 된다. 첫 번째 순방은 AD 121년 오늘날의 프랑스와 독일인 갈리아와 게르마니아로 향했다. 이듬해 브리타니

로마-브리튼 시대의 하드리아누스 황제의 두상, 2세기

아로 향한 그는 픽트족의 침입에 대비해 유명한 하드리아누스 성벽을 쌓게 한다. 북방 국경의 방비를 위해 약 120km에 달하는 석조의 장성을 쌓게 하였는데 지금도 그 일부가 남아있다. 그가 런던에 머무를 때 속주의 총독에 의해 그의 동상이 만들어졌을 것이다. 당시 런던은 로마시대부터 브리튼의 중심도시로써 역대 로마황제의 상이 세워지곤 했다. 그림에 보이는 것이 14대 황제 하드리아누스재위 117-138의 두상인데 런던 템스 강 다리 인근에서 발견되었다. 아마 4세기 후반에 침입한 픽트인이 훼손한 후 버려져 있던 것으로

추정된다. 조각상을 훼손할 때 때린 자국들로 구멍이 나 있지만 거의 완전한 두상의 형태를 가지고 있다. 목 부분을 신체부분과 접합하였기 때문에 목 부위만 떨어져 템스 강에서 발견된 것으로 생각된다.

계몽주의관과 '서튼 후' 전시실

그레이트 코트로 다시 나와 반대편으로 들어가면 계몽주의Enlightenment갤러리와 연결된다. 이곳은 일명 '왕의 서재'라 부르는데 다양한 책들과 흉상, 유물들이 전시되어 있다. 주로 계몽주의 사상과 관련된 책으로써 당시 새로운 신학문이던 고고학과 지질학, 해양학, 지리학, 식물학, 동물학 등과 관련되는 내용이 많다. 이런 것을 주로 박물학이라 부르는데 18세기 말에서 19세기에 이르기까지 계몽주의 사상에서 영향을 받은 것이다. 물론 이전에도 이런 것을 연구하는 사람들이 있었지만 이들을 고고학자라 부르지는 않고 단지 옛 것을 수집하고 좋아하는 부류로 antiquarian이라 해 유물수집가 정도로 이해할 수 있다. 수집단계에서부터 학문적 성취감을 가진 고고학자들은 영국의 해외 식민지개발이 확장됨에 따라 지적 호기심이 남달랐던 것 같다. 어쩌면 신념과 같은 것을 가졌을지도 모른다. 그렇지 않으면 식민지배의 당위성을 확보하기 위한 학문적 수단일 수도 있다. 초기에는 개별적인 성과를 보이던 고고학은 점차 수집품이 늘어나고 구입, 매각이 활발

계몽주의관

해지자 대형의 박물관에서 추진하는 학술탐사대가 곳곳에 파견되기에 이른다. 여기에 막대한 자금을 정부와 의회가 지원함으로써 학문적 순수함은 정치적 의도로 변질되기도 했다. 물론 박물관학을 공부한 필자로서는 대영박물관의 유물이 약소국으로부터 약탈한 것이라고 단정내릴 수는 없다. 이들 중 상당수는 정상적인 방법으로 구입한 것이고 경매 혹은 박물관에서 직접 입수한 것이 많기 때문이다. 그럼에도 불구하고 대영박물관은 제국주의 국가 특히 프랑스와의 경쟁구도 속에서 영국의 학문적 우월성을 내세우기 위한 방편에서 출발한 것임은 부인할 수 없다. 비록 계몽주의관은 보편적인 지식의 보고를 관람자들에게 보여주기 위한 취지로 만들어졌지만 약탈의 당위성을 보이려고 하는 제국주의 국가의 시대적 변명은 아닐지 궁금하다.

서튼 후의 발굴 Room 41

대영박물관의 유물이 세계 4대 문명을 중심으로 되어 있다면 과연 영국의 고대유물은 도대체 어디에 있는 것일까? 바로 그 의문은 계몽주의관 옆 전시실인 서튼 후 전시실에서 확인할 수 있다. 영국은 생각보다 복잡한 민족들이 얽힌 나라다. 2012년 런던올림픽에서 웨일즈 출신 축구선수들이 잉글랜드 국가를 부르지 않은 것이 언론에 보도된 것처럼 영국은 지금도 잉글랜드, 웨일즈, 스코틀랜드, 북아일랜드의 연합왕국이다. 그들의 고대와 중세의 유물은 특별하게 내세울게 없지만 1939년 영국 서포크의 '서튼 후Sutton Hoo'에서 발굴된 대형고분에서는 놀라운 유물이 발견되었다. 대량의 부장품이 실려 있는 긴 배의 선체가 출토되었고, 그 안에는 금과 장신구 그리고 무기, 물통, 악기 같은 기능적인 물건들이 포함되어 있었다. 이런

것을 배로 만든 무덤이라 하여 주총(舟塚)이라 한다. 주총의 주인공과 그가 아끼는 물품을 넣어 장사를 지내는 풍습이 북유럽에 있었으므로 당시의 영국은 북유럽과 밀접한 관계가 있었음을 알게 해준다. 당시 출토된 동전으로 보아 7세기 경 사망한 이스트 앵글리아의 왕이며 앵글로색슨 왕국의 대군주였던 레드월드일 것으로 추정된다. 당시 영국에 정착한 앵글로색슨족은 7개

[상] 서튼 후 헬멧 / [하] 부장품

의 왕국을 세우는데 이스트 앵글리아는 레드월드 왕의 시기에 번성한다.

전시된 헬멧은 주총에서 출토된 헬멧의 파편을 원형대로 짜맞추어 복원한 것의 복제품으로 로열 아머리 Royal Armouries에서 만든 것이다. 본체는 철제로 되어 얇은 청동이 표면을 덮고 은, 금박, 보석으로 장식되어 있다. 표면에는 뿔이 있는 헬멧을 쓴 전사, 용과 멧돼지 머리 등의 부조가 있다. 재미있는 것은 눈썹과 콧수염도 선명하게 선각되어 있다는 점이다. 실제 유물은 스웨덴 지역에서 제작된 것으로 추정되며 영국의 10대 보물에 속한다고 한다. 양쪽에 있는 쇼케이스에는 방패를 본 뜬 원형판에 발굴된 동물무늬의 방패 장식을 배치하였고, 한쪽 벽에 걸려 있는 사진은 발굴 당시의 주총의 상태를 보여준다. 금세기 영국에서 가장 중요한 발굴의 성과를 전시하기 위해 박물관은 제법 큰 공간을 할애하고 있다.

중국 유물실
고대중국유물실 Room 33 Asia

　영국이 본격적으로 중국의 유물에 접촉한 것은 아편전쟁 이후 홍콩을 손에 넣은 시기였다. 중국문화의 정수에 접촉하게 되면서 중국문화의 우수성을 알게 되고 이에 따라 은·주나라 때의 청동기나 당삼채 도기, 청자를 대규모로 구입 혹은 약탈하던 와중에 보물 중의 보물이라 일컬어지는 고개지의 〈여사잠도권〉도 입수하게 된다. 이런 이유로 대영박물관에는 도자기와 불상을 비롯한 중국미술의 갖은 명품을 진열할 수 있게 되었다. 일전에 토론토에 있는 왕립 온타리오 박물관ᴿᴼᴹ에 갔을 때 명·청대 귀족의 무덤으로 보이는 석곽묘와 문무석인 등의 유물을 전시하고 있었다. 마을사람들이 이것을 인도하면서도 자랑스럽게 기념사진을 찍은 것을 본 적이 있는데, 이는 총칼을 앞세워 약탈한 것도 수없이 많겠지만 이처럼 마을사람들에게 일정액의 보상을 하면서 유물을 구입한 사례가 적지 않았음을 보여준다.

　이번에 대영박물관을 관람하면서 고개지의 두루마리 그림을 찾으려 했는데 도무지 찾을 수가 없다. 일행과의 약속으로 시간이 촉박하기도 했으나 중국회화사상 가장 오래된 두루마리 그림인 고개지의 〈여사잠도권〉을 소개하지 않을 수 없었다. 나중에 확인해 봤더니 박물관 중앙에 인쇄기를 전시한 곳에 있었다니 못 찾을 수밖에……

　현재까지 고개지ᴳᵘ ᴷᵃⁱ ᶻʰⁱ의 그림으로는 3점만이 알려지고 있다. 그중 스미소니언의 프리어 미술관과 베이징 고궁박물원에 있는 송대의 모사본 〈낙산부도권〉, 대영박물관 소장본인 〈여사잠도권〉만이 남아있는 것으로 알려진다. 〈여사잠도권女史箴圖卷〉 역시 당나라 때의 모사본으로 알려지고 있어

그림의 원본은 없는 상태다. 그런데도 이 모사본이 중요한 이유는 직접 중국 황실에서 가져온 것이라 의심할 여지가 없기 때문이다. 1900년 의화단의 난이 일어나 서방국가들의 외교관들이 피살당하자 영국을 비롯한 8개국 열강들이 군사작전을 일으킴으로써 북경이 점령되고, 이를 계기로 영국이 〈여사잠도권〉을 소장하게 된다. 북송대의 휘종이 처음으로 고개지의 모사본임을 밝힌 이후 전승되어 청 황실에서 소장하게 되고 조선인 출신의 소장가이자 감식가인 안기의 손에 들어가 이 작품에는 그의 소장인이 찍혀있다. 최초의 두루마리 원본을 그대로 옮긴 것이라 그 중요성은 새삼 말할 필요가 없다.

이 〈여사잠도권〉은 장화가 궁정 부녀자의 바른 행실과 도덕성을 밝혀 훈계를 위한 글을 아홉 편의 그림으로 표현하고 있는데, 혜제의 황후 가씨의 음탕하고 잔학한 행실을 풍자할 목적으로 만들어졌다고 한다. 고개지가 각각 삽화를 그려 사서와 대조하는 그림 두루마리畫券로 만들었다. 우측의 첫째 그림에서는 중앙에 산악, 새와 짐승을 배치하고 왼편에 큰 활로 사냥감을 노리는 사냥꾼의 모습을 과장해 그리고 있다. 두 번째 그림은 육조시대의 여인들이 화장하는 장면인데 "사람은 얼굴은 화장할 줄 알아도 마음의 화장, 곧 수양의 길은 알지 못한다."란 풍자 글에서 그림의 기능적인 측면을 잘 보여준다. 무엇보다 고개지의 그림에는 원근법이 잘 표현되어져 있다. 중요한 그림은 크게, 그렇지 않은 경우 작게 그리던 시대임에도 불구하고 짙고 옅음, 색채를 섞어 원근법의 기본을 잘 보여준다. 무엇보다 그의 그림을 전신화傳神畵라 부르는 이유는 대상을 그대로 표현하는데 그치지

등신대의 커다란 도용

않고 표현하고자 하는 정신을 이상적으로 살리고 있기 때문이다.

　고대중국전시실에는 많은 유물이 소장되어 있는데 그중에서도 8세기 당나라 시대 고위관리였던 리우 팅쥔Liu Tingxun의 무덤에서 발굴된 명기는 그 질과 크기에서 압도적이다. 인왕상과 시녀상, 낙타, 사자 등이 각각 1m 이상의 크기로 거의 등신대에 가깝고 사실적인 묘사가 되어 있다. 아마 일련의 부장품 중 이 정도 크기는 처음 본 것 같다. 당나라 때에는 부장품으로써 여러 가지 호화스러운 물건들을 묘실에 넣었는데 이것들에는 화려한 색채가 칠해져 있어 이를 당삼채실제로는 삼채색외 다채색 도기임라 일컫는다.

　이러한 도기는 송나라 때에 이르러 청자로 대표되지만 대영박물관에는 독특한 모양의 '곰을 그린' 도침陶枕이 있다. 잎사귀 모양의 베게는 원래 유모르포폴로스가 수집한 도침인데 허베이성이나 허난성에서 만들어진 것으로 생각되며 흑유기법을 사용하여 쇠사슬에 묶인 곰의 생태를 생생하게 묘사한 진기한 작품에 속한다. 전체적으로 검은 유약에 박지기법으로 긁어내어 터치가 대담하고 속도감이 있기 때문에 곰의 머리 부분이나 손발이 힘차게 표현되었다. 가장자리의 무늬에서도 아주 멋진 감각을 엿볼 수가 있다.

〈곰을 그린 도침〉, 33.5cm, 송나라 때에 도자기로 만든 베개

　이 청동기 유물은 중국 후난성에서 발견된 제

례용기다. 제례는 고대 중국의 농경사회에서 천지산천의 신들에게 산 제물을 바쳐 제사를 지내는 예절이다. 이러한 제례용기는 점차 복잡한 용도로 발달하였는데 산양의 모양을 한 중후한 제기는 술을 담는 용기였다. 주둥이 아랫변에는 도철문이라 불리는 악귀를 쫓는 디자인이 새겨져 있다. 우측의 청동기 역시 일반

[좌] 상왕조 후난성 43.2cm, BC 13~12C / [우] 20.3cm 상왕조, BC 12~11C

에서 사용하는 것이 아니라 제사를 위해 술과 음식을 담기 위한 제례용기로 만들어졌다. 전체적으로 삼단으로 구성된 이 용기는 상단의 손잡이 두 개와 하단의 세 발 그리고 몸체에 젖꼭지 같은 작은 돌기를 새겨 안정감 있는 형태로 만들어졌음을 유심히 살펴보자.

일본관

일본관을 들어가면 관음보살 한 구가 눈에 띈다. 입체적인 형태의 건칠보살상이다. 이름하여 쿠다라칸온백제관음상이라 부른다. 일본어의 쿠다라나이くだらない란 말에서 보듯이 "백제 것이 아니면 하찮다"란 뜻에서 유래되었다지만 당시의 부정어엔 くだらぬ, 즉 부정어에는 누ぬ를 사용했기 때문에 그 어원의 유래는 명확히 결론내릴 수는 없다. 그러나 일본서기를 보면 백제의 문화의 우수성을 존중한 것은 사실이다. 그런데 호류지法隆寺에 있어야 할 백제관음상이 왜 이곳에 있지? 생각하면서 레이블을 읽어보니 모방품repleca이다. 일본에는 국보급에 해당하는 보물을 원작과 동일한 기법으로 제작해 해외 유명박물관에 대여해주는 방식을 취하고 있는데 이 백제관음상 역시 그러한 모방품인 모양이다. 한때 프랑스의 문화부장관

을 지낸 앙드레 말로는 "일본 열도가 침몰할 때 단 하나만 가지고 간다면 나는 서슴지 않고 백제관음상을 택하겠다."는 말로 백제관음상을 밀로의 비너스에 비견되는 동양예술품으로 치켜 올리고 있다. 필자가 1997년 조선통신사 답사기행을 기획할 때 처음으로 호류지에서 백제관음상을 친견한 적이 있었다. 그때의 감흥이란 놀라움 그 자체였다. 나는 호류지를 다녀온 뒤 1400여 년이나 된 목조상의 진한 아우라를 잊지 못해 문화유산답사회 회원들과 일본 답사기행집을 만들었다. 그 책의 일부를 현재 웹사이트 '소창박물관, 조선통신사 옛길'에 올려두고 있다. 당시 어째서 백제관음

호류지(法隆寺) 백제관음상 복제품

상이란 이름이 붙었는지 무척 궁금했었다. 일본은 물론 한국에서도 백제관음상과 유사한 매혹적인 자태를 선보이는 불상은 존재하지 않는다. 문자 그대로 팔등신의 날렵한 모습은 청초한 얼굴과 잘 어울리는 모습으로 현재 백제관음이란 애칭으로 친숙해져 있다. 원록元禄 12년1698에 "허공장보살虛空藏菩薩, 백제에서 전래"란 기록이 보이고 금당에 모셔졌다고도 알려졌지만 그 이전의 내력은 알 수 없다. 명치明治 후반에 들어서, 정면에 관음을 의미하는 아미타의 화신化身을 조각한 관이 발견되면서 널리 알려졌다. 그럼에도 불구하고 백제관음상이라 이름이 붙은 것은 백제인에 의한 작품이 아닐까하는 추측을 가능하게 하는 불상이다. 백제금동대향로의 아름다움을 보면 백제인의 미적 감각이 탁월함을 충분히 알 수 있다. 물론 일본 학자들은 녹나무로 만들

었기 때문에 한국에서 만든 것이 아니라고 하고 있지만 녹나무는 남해안과 제주에도 자생하고 있어 그들의 국수주의적 관점으로 생각된다. 이 작품에는 그 이전에 만들어진 관음과는 명확하게 다른 입체적인 표현기법이 나타난다. 왼손의 손끝으로는 가볍게 물병을 쥐고 오른쪽의 손바닥에는 무엇인가 올려놓은 듯하다. 양팔의 움직임이나 양 팔꿈치의 앞뒤로 물결같이 늘어뜨린 천의天衣자락이 일품이다. 일본도와 하니와라는 고분시대의 토용들을 지나면 근대 인상파에 지대한 영향을 준 우키요에 대가의 작품을 만날 수 있다. 이른 바 호쿠사이와 히로시게 작품이다.

후지산의 36경 중 붉은 후지산과 거센 파도가 치는 후지산
Room 92-94

우키요에浮世繪란 말은 에도시대 중반에 정착된 용어인데 덧없는 세상이란 우끼요浮世와 물위에 떠 있는 것 같은 그림이란 의미의 합성어로 덧없는 현세의 모든 사상을 있는 그대로 옮기는 것을 뜻한다고 할 수 있다. 에도시대 후기 여행의 발달은 지역 간 교류를 증가시키고, 그 지방의 특산물과 기념품 등을 발전 시켰다. 따라서 기념품으로써의 그림에 대한 수요가 많아지면서 대량생산에 걸맞은 판화가 유행하게 된다. 나중에는 시중에 지나치게 나돌다 보니 어떤 것은 가치가 떨어져 서양으로 수출하는 도자기의 포장용지로도 사용되었다. 하나의 예로 일본 도자기를 구입한 판화가인 펠릭스 블라크몽은 1856년 인쇄소 한 구석에서 수입 일본도자기를 싼 포장지를 보고 깜짝 놀란다. 포장지는 카츠시카 호쿠사이의 판화였던 것이다. 자유로운 필치와 거침없는 데생에 넋을 잃은 그는 마네, 휘슬러, 드가 등 그의 친구들에게 이 그림을 보여주었는데 모두 감탄해 마지 않았다. 이

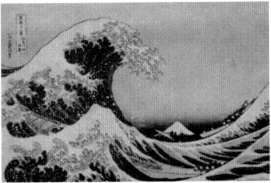

카츠시카 호쿠사이의 〈부악삼십육경〉, 1829-33

로써 유럽 인상파는 일본에서 수입한 포장지에서 지대한 영향을 받았다는 말도 항간에 유행하기도 했다.

　대영박물관의 일본관에서 소장하고 있는 우키요에 작품 중 여기에 제시한 두 작품은 2000년 밀레니엄을 기념하여 미국 시사지 라이프가 천 년간 세계사에 가장 큰 영향을 끼친 주요인물 100인 중 86번째로 랭크된 일본 화가이자 판화가인 카츠시카 호쿠사이¹⁷⁶⁰⁻¹⁸⁴⁶의 작품을 소개한 것이다. 그림은 부악삼십육경^{富嶽三十六景}을 그린 연작이며, 이는 후지산의 여러 정경을 표현한 작품이다. 좌측 그림은 〈붉은 후지산〉이란 채색 목판화다. 늦여름이나 초가을에 찬바람이 불고 하늘이 맑아지면 후지산의 산등성이도 아침 해를 받아 빨갛게 물든다고 한다. 예전에는 비행기를 탈 때 항상 지도를 보면서 나침반으로 방향을 확인하는 것이 오래된 버릇이라 운항정보가 자동으로 나오는 요즘에도 지도를 뚫어지게 쳐다본다. 후지산을 비행기에서 본 것도 수십 번이나 되지만 한 번도 붉은 후지산을 본 적은 없다. 아마 거리가 멀어 붉은 색이 흑백으로 보였을 수도 있다. 그런 의미에서 이 작품은 근경에서 후지산을 관찰한 후 원경으로 그리지 않았을까 생각한다. 아무

튼 호쿠사이의 후지산 연작 중에서도 가장 간결하면서도 기상학적 조건을 잘 드러낸 작품이다. 우측 그림에서는 중앙 멀리 눈 덮인 후지산이 보이고 바다 한가운데에는 집채만 한 커다란 파도가 배를 덮치고 있다. 중요한 것은 내용이 아니라 화가의 대상 포착능력과 기교이다. 파도는 카메라와 같이 정확한 눈으로 포착된 듯 사실적이고 정확하다. 사람의 눈으로는 보기 어려운 파도의 찰나가 여러 방향으로 갈라지는 파도의 끝부분과 무수한 물보라가 튀는 순간으로 정지되어 있다. 이를 그리기 위해 호쿠사이는 몇 년간을 바닷가에 앉아서 수많은 파도의 순간을 관찰했다고 한다.

한국관

1층과 2층에 있는 대규모의 중국관과 더불어 일본관 역시 넓은 공간을 할애하고 있었다. 한국관은 이들에 비해 상대적으로 비교되긴 하지만 그래도 작지 않은 공간을 할애 받고 있다. 한국관은 한빛문화재단 한광호 회장으로부터 100만 파운드를 기증받고 대여 및 기증을 통해 오늘날 제법 전시실의 형태를 갖추게 되었다. 제일 먼저 전시관을 들어서면, 현대 세라믹 두 점이 관람객을 맞이하고 전시실 내에는 눈에 익숙한 불상 한구가 있는데 바로 철불이다. 보원사지 철불과 닮았지만 정확한 발견지역은 알 수 없다. 수인을 보면 항마촉지인과 선정인의 결합으로 보이지만 좌측 손이 결실되어 있다. 얼굴에는 신라시대의 이상적인 모습은 사라지고 시골 어귀에서 쉽게 만날 수 있는 일상적인 사람의 모습으로 변화되어 친근감이 간다. 눈꼬리가 길게 늘어지고 신체의 이상적 비례미가 사라져 보인다. 법의는 우견편단으로 한쪽 어깨에 걸쳐 겹쳐진 부분이 사선으로 질서정연하다. 고려시대의 주조법은 손을 끼워 접착하는 방식이어서 불상의 손이 결실된

것이 많은 편이라 아쉽다.

대영박물관은 한빛문화재단으로부터 기증받은 기금으로 달 항아리 하나를 구입한다. 은은한 빛이 흐르는 달 항아리는 유리케이스에서도 은색을 비춘다. 이제 우리나라의 국력도 예전과 같지 않다. 대영박물관과 같은 세계적인 박물관에 한국의 특별전시를 정기적으로 하여 세계 속의 한국문화를 알려야 할 때라 생각한다. 이런 점에서 한광호 회장의 무한 기증과 K항공사의 PDA 지원사업은 대한민국을 알릴 수 있는 또 하나의 기회일 것이다.

삶과 죽음에 관한 전시관
이스터 섬의 모아이 석상(리딩 룸 뒷편, Room 24)

가장 가까운 육지에서도 3,800km가 떨어진 외로운 섬, 비행기로 가도 5-6시간이나 걸리는 섬인 이스터는 큰 라파란 뜻의 라파누이 섬이라 불린다. 이곳에는 1,000여 개의 모아이 석상이 있는데 그중 하나가 대영박물관에 소장되어 있다. 이 석상은 칠레 현무암을 재료로 검은 회색의 살갗에 단순하지만 강렬한 이미지를 전달한다. 예를 들면 커다란 코와 입, 두드러지게 표현된 젖꼭지와 배는 마치 제주의 돌하르방과 유사하지만 더욱 신비롭게 남아있다. 이것의 크기는 일정하지 않고 작은 것에서 큰 것까지 다양하게 남아 있다. 이 석상의 제작 시기는 황금시기인 14세기에서 15세기로 되어 있는데 이후에는 제작이 성행하지 않았다고 한다. 종교적인 제례

가 성행하면서 석상제작에 동원되는 사람이 많아지
자 식량을 공급하는 사람들의 인력이 부족해지고,
나무를 자르고 돌을 옮기는 과정에서 침출과 토양
의 부식으로 농작물 생산량이 급격히 떨어져 더 이
상의 제작이 어렵게 된 것이다. 그러나 최근 연구에
의하면, 석상의 제작과 남벌이 아니라 유럽인이 가
져온 천연두와 매독으로 주민들이 죽게 되고, 일부
는 노예로 팔리면서 급격한 인구 감소를 가져 왔다
고 한다. 해안가에서 모아이 석상들은 그들이 사는
곳과 바깥세상과의 경계에 서 있다. 고립된 사람들
의 마음을 달래주는 것은 바깥세상과의 단절을 이
어주는 새 사람Bird man과 관련이 있다고 한다. 새의
날개를 가진 사람은 세상을 창조한 신 마케마케를
대변하는 존재로 인식되었다. 외로운 섬에 처음 온
원주민은 새로운 땅을 개척하고자 하는 용기 있는 사람이거나 집단적으로
표류한 사람일 것이다. 새처럼 자유롭게 세상을 날고 싶어하는 꿈이 대영
박물관 한 가운데 놓여있다. 한 구의 석상이 이곳에 놓임으로써 세상과의
소통은 이뤄졌을까? 아니면 오히려 불행해졌을까?

모아이 석상

프라고나르의 그네가 있는
월리스 컬렉션
Wallace Collection

🏛 **홈페이지 및 위치** : http://www.wallacecollection.org/visiting/toptenthings

🏛 **개관시간** : 매일 10:00~17:00(12/24~26 휴관)

🏛 **입장료** : 무료

🏛 지하철을 이용해 본드 스트리트(Bond Street) 혹은 옥스포드 스트리트에 내리면 된다.
이곳은 런던 최고의 번화가이며 쇼핑센터이다.

이 미술관은 허트포드 후작의 컬렉션을 기초로 하여 만든 미술관으로 현재는 월리스 컬렉션으로 불리고 있다. 이 미술관은 허트포드 후작의 가문에서 몇 대에 걸쳐 미술품을 수집한 것을 4대 후작의 아들인 리처드 월리스Richard Wallace, 1818-1890의 미망인이 국가에 미술품과 허트포드 하우스를 1897년에 함께 기증함으로써 지금은 월리스 국립미술관으로 불리고 있다. 그렇지만 현재도 월리스 컬렉션의 본관 건물은 여전히 허트포드 하우스로 불린다. 이 미술관은 주로 14세기에서 19세기 중반에 걸친 작품을 중심으

월리스 컬렉션 전경

로 5,500여 점을 소장하여 가구, 그림, 도자기, 갑옷 등을 25개의 전시관에 전시할 정도로 상당한 규모를 자랑하고 있다.

작품수집의 기초를 닦은 사람은 3대 허트포드 후작이었지만 이를 체계적으로 수집하여 발전시킨 사람은 4대 허트포드 후작이었다. 이곳에서 감상하는 상당수의 작품은 1843년에서 1870년 사이에 4대 허트포드가 구입한 것으로 19세기 중반의 로코코 취향의 작품을 대거 수집했다. 그의 집이 파리에도 있었던 것으로 미뤄 다른 영국 귀족에 비해 작품수집에 대단히 유리한 조건을 가지고 있었고 자신의 사생아인 월리스를 통해서도 상당수의 작품을 수집하곤 했다. 비록 허트포드 가문의 성을 따르지 않고 월리스로 남았지만 그에게 허트포드 하우스의 저택과 미술작품 전부를 물려준 것을 보면 자식에 대한 애정만큼은 각별했던 것 같다. 파리에서 열리는 많

은 미술품 경매에는 주로 월리스를 보냈는데 이때 구입한 것 중 하나가 그 유명한 프라고나르의 〈그네Swing〉다. 이미 프랑스에서는 잊혀져가는 로코코 작품을 뒤늦게 구입한 것은 허트포드 후작의 취향인지 월리스의 개인적 취향인지는 분명치 않지만, 당시 영국에서는 구하기 힘든 작품을 프랑스의 정치적 혼란기에 수집한 것은 행운이 따른 일이다. 1870년의 보불전쟁으로 혼란을 겪을 때도 월리스는 파리에 있는 작품 보존에 만전을 기해 전쟁이 종식된 후 프랑스의 정국이 불안한 것을 이유로 대부분의 작품을 영국 런던으로 이전시킨다. 이때의 공로를 감안하여 영국의 빅토리아 여왕은 월리스에게 준남작(Baronet)을 임명하여 '경'이란 칭호를 내린다. 1890년 월리스 경이 사망한 후 7년 뒤 미망인은 그의 집과 작품 전부를 국가에 기증해 1900년 월리스 국립미술관이 탄생하게 된다.

전시관은 지하 1층과 지상 2층으로 구분되어 있는데 지하는 보존연구소와 회의실, 도서관 등이 배치되어 있고, 지상층은 유럽과 아랍, 터키 술탄의 각종 갑옷과 무기 및 관련 그림들이 전시되어 있다. 특히 2층에는 가장 주목받는 그림들이 전시되어 있는데 프라고나르의 〈그네〉를 비롯한 18세기 후반의 로코코 작품과 프란츠 할스의 〈웃고 있는 기사〉 등 주옥같은 작품이 즐비하다. 1층에는 주로 갑옷과 무기들이 전시되어 있는데 대부분은 파리 경매시장에서 수집한 것이다. 이러한 무구들 역시 4대 허트포드가 수집한 것인데 당시 영국 귀족들의 취미를 반영해 수집한 것이다. 영국에서 유럽 대륙의 무구와 페르시아, 터키의 무구를 2,000여 점이나 수집한 곳은 몇 개의 국립박물관을 제외하고는 거의 없을 정도다. 또한 이곳은 다양한 도자기류가 전시되어 프랑스의 세브르 도자기 및 독일의 마이센 등 유럽 각지에서 생산된 자기류들이 많이 소장되어 있다.

프라고나르의 〈그네〉

2층에는 로코코 양식의 미술작품들이 상당수 있는데 로코코 작품은 전 유럽에서 유행한 바로크 미술과는 달리 프랑스에서 발전하고 꽃 피운 양식이다. 루이 14세의 전제정치가 끝난 후 그의 아들인 루이 15세가 즉위하면서 프랑스 궁중에서는 귀족적 취향이 장식미술을 중심으로 유행하고 루이 16세에 이르러 마리 앙뜨와네트의 프랑스 궁정문화가 유럽에 퍼지게 되었다. 18세기의 프랑스 문화는 딱딱한 형식과 예의에서 벗어나 자유롭고 섬세한 살롱 문화를 즐기게 된다. 살롱 문화의 발전으로 말미암아 유럽에서는 예술과 패션이 프랑스 일변도로 되었고 장식에는 각종 꽃, 리본, 레이스 등 여성적 표현이 가미되어 18세기 프랑스 문화를 주도하게 된다.

[좌] 프라고나르의 〈그네〉 1767 / [우] 〈선물〉 1775~78. 매혹적인 이끌림을 그네라는 반복적 대상물로 보여준다.

이때 활동한 화가들이 부세, 프라고나르, 와토가 대표적인 화가이다. 와토는 로코코 양식에 있어 선구자적인 화가였으며 뒤이어 부세와 프라고나르는 '페트 갈랑트우아한 연회'라는 주제의 작품을 많이 그리게 된다. 당시는 초상화가 유행하던 시기로 이런 화풍은 매혹적인 여성의 자태를 세련된 양식으로 그린다.

2층을 한 바퀴 돌면 타원형 응접실Oval Drawing Room에 이른다. 이곳에는 로코코 시대의 가장 대표적인 작품 중 하나인 〈그네〉를 볼 수 있다. 마음은 들떠있었지만 생각보다 작은 크기에 실망이 컸다. 그러나 작품의 디테일은 여전히 살아있었고 어두운 실내지만 관람자가 적어 작품을 감상하기에는 아담한 공간이었다.

이 작품을 구입한 시기는 1865년이었는데 당시는 프랑스의 정국이 불안해 나폴레옹 3세의 이복동생인 모르니 공작은 프라고나르의 중요한 작품 두 점을 경매에 내놓는다. 하나는 〈그네Swing〉이고 다른 작품은 몽환적인 저녁분위기의 여인이 그려진 〈선물Souvenir〉이다. 이 선물에서는 한 여인이 나무에 S자를 그리고 있다. 아마 누군가의 이니셜을 쓰는 모양인데 손끝에는 애틋한 마음이 느껴진다. 그녀의 머리에는 옷과 같은 색깔의 깃털이 달려 있고 목에서부터 흘러내린 가슴라인은 움푹 파져있다. 허리는 코르셋을 착용해 최대한 조여져 있고, 펜을 잡고 있는 손목에는 몇 단의 레이스가 달려있어 당시를 대표하는 장식적인 요소를 보여준다. 여인의 우측에는 프라고나르의 그림에 자주 등장하는 개 한 마리가 마치 주인이 쓰고 있는 사람이 누구인지 아는 것처럼 나무의자 위에 다소곳이 앉아있다.

또 다른 작품 〈그네〉는 프라고나르 작품 중 가장 유명한 작품으로 타의 추종을 불허할 정도다. 한 여인이 숲속에서 타고 있는 그네를 눈에 잘 띄

지 않는 노인이 흔들고 있고 그녀의 애인으로 보이는 한 남자가 그네 타는 모습을 지켜보고 있다. 그런데 갑자기 여자가 신발 한 짝을 허공으로 띄워 올린다. 남자는 그 순간 여인의 치마 속을 몰래 촬영하듯이 관찰하고 앞에 있는 '사랑의 신'은 손가락을 입술에 대면서 관람자에게 다음 장면을 암시케 해 준다. 로코코 미술에서는 전원적이고 목가적인 분위기를 폐쇄적이고 몽환적인 분위기로 변화시키는데 〈그네〉는 마치 무대처럼 연속성을 나타낸다. 이 작품의 클라이맥스는 던져진 신발에서 드러난다. 이 신발은 다음 장면을 상상하게 하는 파노라마인 것이다.

바로크 그림의 유행

2층 대전시실Great Gallery에서는 네덜란드의 유명한 작가 프란스 할스와 루벤스를 만날 수 있다. 이들을 통해 이곳에 바로크 작품들이 전시되어 있음을 알 수 있다. 할스가 〈웃고 있는 기사〉를 그릴 때는 1624년인데 이때는 네덜란드 가 스페인의 속주로 아직 독립이 이뤄진 시점은 아니지만 독립전쟁은 여전히 지속되고 있었다. 당시 네덜란드 연합공화국이 1581년 수립되었으나 암스테르담이 들어간 북부지역은 1648년 유트레히트 조약에 의거 독립하게 된다. 신교 국가는 구교 국가에 비해 교회의 제단화나 종교적인 내용의 그림은 그다지 많지 않으며 오히려 풍경화나 꽃 정물화, 일상적 생활인 장르화가 유행하고 있었다. 당시 네덜란드에는 한 해에 70,000여 점의 그림이 그

프란스 할스의 〈웃고 있는 기사〉, 1624

려져 수많은 수집가와 경매상들이 암스테르담에 몰려있었고 심지어 일반
가정집에서도 많은 그림을 소장했다고 하니 당시의 그림은 가구와 더불어
가정의 필수 생활용품이었다고 해도 과언이 아니다. 프란스 할스는 영국에
서 많이 알려진 화가는 아니었지만 허트포드 가문이 51,000파운드란 거
금을 지불하고 이 그림을 사게 된다. 이 작품은 머리에 모자를 쓴 기사가
한껏 멋을 부리고 있는 장면을 순간적인 붓놀림으로 그린 작품으로 바로
크적 특징이 잘 나타난 작품이라 볼 수 있다. 측면으로 몸을 돌리고 있는
기사는 눈을 옆으로 돌리며 화가를 바라보고 있고 포켓에 넣은 손은 거만
하기 보다는 우스꽝스럽기까지 하다. 그에 비해 팔과 옷에 새겨진 문양은
섬세하고도 우아한데 화살과 뿔 등 여러 가지 상징물들이 가득하다. 엠블
럼 모음집에는 사랑과 고통을 상징하는 일반적인 문양이라고 알려져 있다.
프란스 할스는 항상 유쾌한 사람의 모습을 그려왔지만 만년에는 생활고에
허덕여 시청에서 주는 연금으로 겨우 목숨을 연명할 정도였다고 한다.

반 다이크의 펠리페
(1630)와 그의 부인
마리(1631)의 초상화

월리스 미술관 가이
드북의 표지에도 반 다
이크의 작품이 소개될
정도로 이 미술관의 대
표적 작품이다. 루벤스
와 달리 깔끔하고 명료
하게 그림을 그리는 반
다이크는 플랑드르 출
신으로 고향 안트베르
펜에서 루벤스의 공방

에서 활동을 했다. 그는 루벤스의 공방에서 그림을 배웠는데 루벤스의 화법을 모두 터득한 뒤에는 스승과 전혀 다른 그림을 추구했다. 루벤스가 색채를 이용해 하나의 동적인 세계를 그렸다면 반 다이크는 정적인 내면의 모습을 표현하고자 노력했다. 5년 간 루벤스의 제자로 활동을 하다 그는 영국 제임스 1세의 초청을 받고 잠시 영국에 머물다 이탈리아에서 르네상스 그림을 연구하게 된다. 이후 영국에서 찰스 1세의 초상을 그리는 등, 궁정화가가 되어 300점이 넘는 초상화를 그린다. 영국 귀족들이 그에게서 그림을 받고자 안달할 정도로 초상화의 대가로 명성을 날린다. 그도 그럴 것이 영국은 초상화의 나라라고 할 만큼 그 수요가 엄청났지만 반 다이크 이전에는 원근법이 제대로 갖춰지지 않았고, 대부분의 그림이 정면을 중심으로 하여 얼굴과 장식물을 평면화 시킨 그림이 보편적이었다. 반 다이크가 찰스 1세의 초상화를 그리자 영국 초상화의 방향은 일변하여 이후 영국 초상화의 화풍은 반 다이크의 화풍을 따르게 된다. 그래서 그의 그림은 유럽의 어떤 나라보다 영국에 많으며 존경을 한 몸에 받게 된다. 그의 그림은 루벤스의 그림처럼 화려하고 동세가 넘치는 작품은 아니지만 절제미와 디테일이 어느 초상화가보다도 뛰어나다고 평가를 받는다. 이곳에 있는 그림은 35살의 펠리페와 그의 부인 마리의 초상화다. 펠리페 르 로이는 화약제조업자의 손자지만 레이블스 경으로 불릴 만큼 자수성가한 사람으로 지주 클럽에 가입한 사람의 딸인 마리와 혼인한다. 2m가 넘는 대작이지만 얼굴에서 나타나는 펠리페의 당당함과 옷차림은 그의 귀족스러움을 잘 표현하고 있다. 반 다이크는 정면보다 측면의 초상화를 많이 그렸으며, 목과 팔의 레이스를 많이 활용했는데 여기에는 붓질의 효과가 잘 나타나 있다. 격조 높은 그의 그림은 충성스런 개를 만지는 손길에도 어김없이 나타나 있다.

part 6.
Russialands

러시아

네바 강의 건축 앙상블, 에르미타주 미술관
러일전쟁의 마지막 전함 오로라함선 기념관

네바 강의 건축 앙상블,
에르미타주 미술관
The State Hermitage Museum

🏛 **홈페이지 및 위치 :** http://www.hermitagemuseum.org/

🏛 **개관시간 :** 화, 목, 금, 토, 일 10:30~18:00, 수 10:30~21:00 (매주 월요일, 1/1, 1/7 휴관)

🏛 **입장료 :** 400루블(매월 첫 번째 목요일 무료), 사진촬영비 200루블

🏛 **가는 길 :** 메트로 이용 시 Admiralteyskaya, Nevsky Prospekt, Gostiny Dvor에 하차.
　　　Trolleys 이용 시 1, 7, 10, 11번 이용, 버스 이용 시 7, 10, 24번

　　3백여 년의 짧은 역사에도 불구하고 상트페테르부르크만큼 다양한 별명이 붙어있는 곳도 흔치 않을 것 같다. 북방의 베니스, 북구의 로마, 북방의 암스테르담 등 유럽 유명한 도시의 이름은 하나씩 가지고 있다. 왜 이렇게 다양한 별명을 가지고 있는지 궁금하겠지만 넵스키 대로를 따라 에르미타주 미술관으로 이동하면서 그 이유를 알 수 있다. 수십 개의 섬과 다리가 연결된 수로는 가는 곳마다 아름다운 건축물과 저마다의 경관을 가지고 있다. 때마침 반원형의 카잔 대성당 앞에서는 군악대 연주가 있었

다. 1811년 카잔 대성당이 완공되던 해, 나폴레옹과의 지리한 전쟁을 승리로 이끈 것을 기념한 연주다. 카리스마 넘치는 지휘자는 누군가와 쉴 새 없이 대화를 하면서도 끊긴 듯 이어진 듯 지휘를 자유자재로 하고 있어 사람들의 이목을 끌고 있다. 계속 길을 걷다 보면 몇 개의 운하를 지나 푸시킨이 즐겨 찾았던 문학카페리체라투르노예를 만난다. 이곳에서 따뜻한 차 한잔을 마신다면 세계적인 대문호의 체취를 느낄 수 있을 것이다. 푸시킨의 등신대 인형과 그가 자주 앉았던 탁자에서 기념사진 한 장을 찍으면서 학창시절 수없이 외우고 또 외웠던 푸시킨의 시를 떠올린다.

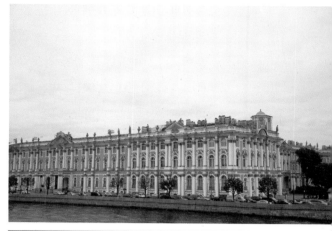

[상] 궁전다리에서 찍은 에르미타주 미술관
[하] 넵스키대로의 문학카페에서 푸시킨과 함께

　"삶이 그대를 속일지라도 슬퍼하거나 노하지 마라. 설움의 날을 참고 견디면 머잖아 기쁨의 날 오리니 마음은 미래에 사는 것, 현재는 언제나 슬픈 것, 모든 것은 순간에 지나간다. 그리고 지나간 것은 그리워지는 것이다." 얼마나 세상이 푸시킨을 속였으면 이런 시를 지었을까? 그는 인생에서 몇 번의 속임수에 크게 배신감을 느꼈지만 부인의 염문만큼은 참을 수 없었던 모양이다. 그는 근위장교

출신과 결투해 복부에 심각한 총상을 입고 결국 죽음에 이른다. 한 순간의 분노에서 결코 자유로울 수 없었던 인간 푸시킨이었지만 그의 시는 설움의 삶을 이길 만큼 값진 감동을 남긴다. 세 개의 운하를 지나면 북방의 베니스와 암스테르담이란 말은 점차 수긍이 갈 것이다. 어느 새 해군성 앞 광장에 있는 에르미타주 미술관에 이른다. 이곳은 로마시대의 건축에 버금가는 유명한 미술작품들이 있다. 작품의 이야기를 다 합친다면 아마 로마인 이야기를 능가할지도 모른다.

런던의 템스 강에는 내셔널 갤러리와 테이트 모던이 있고, 파리의 센 강에는 루브르와 오르세가 있듯이 네바 강은 에르미타주 미술관과 국립러시아미술관을 가지고 있다. 하얀색의 대리석 기둥과 초록색이 어울리는 에르미타주의 기원은 1703년 표트르 대제가 건설한 상트페테르부르크에서 시작된다. 스웨덴과의 전쟁을 유리하게 이끌면서 표트르는 불모의 땅이며 습지인 이곳에 신도시를 건설한다. 모스크바 귀족들의 영향력을 줄이고 북유럽과의 교역을 위해 만들어진 신도시 상트페테르부르크는 1712년 제국의 수도가 된다. 그는 에르미타주 극장 자리에 제일 먼저 겨울궁전을 세웠지만, 1754년 엘리자베타 페트로브나 여제의 명령에 따라 라스트렐리가 현재의 겨울궁전 건축의 초석을 마련한다. 그녀는 완성을 눈앞에 두고 1762년 사망하고 만다. 뒤이어 즉위한 표트르 3세는 친 프로이센 성향과 방탕한 생활로 6개월 만에 그의 부인이자 다음 황위를 이어받은 에카테리나 2세에 의해 폐위되고 만다. 에카테리나 2세는 겨울궁전의 바로 옆에 예술수집품을 전시할 목적으로 말르이 小에르미타주, 스타르이 大에르미타주를 건설하고, 이어 라파엘회랑을 만들게 한다. 이것이 바로 네바 강 건축 앙상블의 시작이다. 세계 대도시에서의 밤 문화의 즐거움은 이곳에서는 예술 관람으로 변모한다. 백조의 호수, 상트페테르부르크 교향악단,

서커스 등 관광객들은 매일 밤 문화와 예술의 향연에서 벗어나지 못한다.

인류의 보석상자 에르미타주의 건립

에르미타주 미술관의 건물부지는 표트르 대제의 궁전에서 시작하지만 겨울궁전이라 불리는 것은 엘리자베타 페트로브나 여제의 명에 따라 본격적으로 건물을 증축하면서 시작된다. 창의적인 궁전의 설계와 인테리어 장식의 제작을 지휘한 사람은 라스트렐리라 불리는 이탈리아 출신 천재 건축가의 열정적인 노력이 있었다. 약 2천개의 문과 창문을 가진 이 건축물은 몇 번이고 반복해 돌아다니지 않고서는 전체적인 건물의 윤곽조차 파악하기 어렵다. 몇 번의 보수와 개조가 있었지만 가장 대표적인 장소는 에르미타주의 내부 진입로인 요르단 계단이다. 여전히 화려한 금빛의 등불은 중앙계단의 바로크적 양감을 살리고 있다.

공식적으로 전시를 목적으로 건물을 활용, 증축한 것은 예카테리나 대제에 이르러서다. 1764년 베를린에 있는 상인 고츠고프스키로부터 구입한 작품 225점의 도착일자를 기념하여 에르미타주의 설립 기념일로 정하게 된다. 이로써 에카트리나 여제는 러시아 미술사에서 가장 중요한 위치를 차지한다. 10년 후인 1774년에는 회화, 조각, 공예, 서적 등 작품 수가 2,000점에 이르고 이후에도 컬렉션은 계속 증가하게 된다. 그런데 1837년 12월 대형 화재가 발생해 겨울궁전의 상당부분이 소실되어 버린다. 화재로 인해 내외부가 상당히 훼손되자 스타소프와 브률로프의 설계에 따라 대대적인 복구 작업이 이뤄진다. 새로 지어진 건물은 이전의 건물과 구분하기위해 노브이 에르미타주 新에르미타주라는 명칭을 부여한다. 1852년 건

물을 새롭게 개장하면서 구상예술작품들과 실용예술품을 포함한 56개의 전시실을 갖게 되었다. 1917년 러시아혁명 후에는 군사혁명위원회의 법령으로 겨울궁전 역시 에르미타주와 동등한 국립박물관으로 선포되었으며 에르미타주의 대부분의 홀은 작품전시를 위한 공간으로 사용되어 1920년부터 일반에게도 전격적으로 공개하게 된다. 이때부터 궁전을 박물관화하는 뜻 깊은 개축작업이 본격적으로 이뤄지게 된다. 그런 이유로 에르미타주는 방과 방을 연결하는 입구와 출구가 연속적으로 길게 이어진 것을 볼 수 있는데 이를 앙필라드Enfilade라 한다. 이 역시 라스트렐리가 바로크 건축의 특징을 잘 살린 것이다. 실제 에르미타주를 들어가 보면 다양한 시대의 기억이 그대로 간직되어 있는 것을 알 수 있다.

2차 세계대전이 발발하자 독일은 당시 레닌그라드1914년 페트로그라드로 고쳐 불렀다가 1924년 레닌이 사망하자 레닌그라드로 개칭를 침공해 900일간 도시를 봉쇄해 히틀러와 스탈린의 세기의 대결이 펼쳐진다. 이 전투로 최대 300만 명이 사망했다지만 에르미타주는 총알과 포탄에 의한 경미한 손상만 입었다. 전투가 시작되자 레닌그라드의 열차를 이용해 회화작품들을 우랄지역으로 이전했고 나머지는 에르미타주 박물관 지하실에 보존하여 별 손상을 입지 않았다. 1945년 이후 대부분의 작품들이 원상 복구된 후, 훼손된 건물의 수리와 전시를 통해 현재 353실의 방대한 전시품 중 동궁을 포함하여 125실을 차지하는 서유럽미술의 소장품은 역대 황제에 의하여 수집된 가장 우수한 작품으로 구성되어 있다. 르네상스에서 근세에 이르는 명화와 더불어 대수집가 슈츄킨, 물로조프에 의한 프랑스 인상파와의 작품을 포함해 실로 세계 일류 미술관으로써의 면모를 자랑하고 있다.

네바 강의 강둑을 따라 걷다보면 겨울궁전, 소 에르미타주, 대 에르미

 에르미타주 미술관 및 주요작품 구성

1층

• 고대 이집트 문화예술 홀

• 동양문화예술 홀

• 고대 그리스 로마 문화예술 홀

• 기원전 5–4세기 때의 빠쥐릭 분묘 출토유물

• 원시문화예술 홀

• 금색 참고

2층

• 15~18세기 프랑스 미술, 독일, 영국, 러시아, 네델란드, 이태리, 스페인, 플랑드르

• **ROOM** : 214–다빈치, 227–라파엘로, 230–미켈란젤로, 238–이태리 홀, 246–반 다이크 홀 247–루벤스 홀, 254–렘브란트 홀

3층

• 19~20세기 초 프랑스, 이태리, 독일 및 서구 유럽미술

• 동방(중국, 인도 등)문화예술 홀

• 고화폐실

• **ROOM** : 315–로댕 홀, 316~320–인상주의, 후기 인상주의 홀, 333–칸딘스키 홀
342–프리드리히 홀, 343~346–마티스 홀, 347~348–피카소 홀

타주 혹은 舊 에르미타주, 신 에르미타주와 극장을 만나게 된다. 18세기에서 19세기에 이르는 기간 동안에 지어진 이 다섯 건물들은 각기 다양한 양식들로 꾸며져 있음에도 외관상으로는 획일적으로 느끼도록 꾸며져 있다. 세계적으로 유례없는 놀라운 규모와 뛰어난 구상 예술작품들로 가득찬 인류의 보석상자인 에르미타주 미술관의 소장품은 원시문화사, 고대그리스

로마세계, 동방 제민족문화, 러시아문화, 서유럽미술, 고화폐의 6부문으로 분류, 전시하고 있다. 에르미타주 미술관의 소장품은 약 3백만 점으로 알려진다.

드디어 은둔의 장소, 에르미타주에 들어서다

에르미타주의 영어와 불어식 표기는 Hermitage로 원래의 의미는 '은둔의 장소'란 뜻을 가지고 있다. 아이러니하게도 에카테리나 2세의 개인적인 수집욕을 우회적으로 비판한 말이 공식적인 미술관의 이름으로 정착된 것이다. 오래된 미술관이 다 그렇듯이 입구는 좁고 번잡하다. 구해군성을 등지고 내부 정원으로 들어서면 좌우로 엄청난 줄이 서 있다. 내부에 4개의 티켓카운터가 있지만 줄은 쉽게 줄지 않는다. 평일에 가보니 줄이 그다지 길지 않아 가능한 토, 일요일은 미술관 관람을 피하는 편이 좋다. 번잡한 줄을 통과해 겨우 입장권을 끊은 후 요르단 계단을 올라간다. 궁전의 중

요르단 계단 좌측 상단은 거울이 부착된 창문이다.

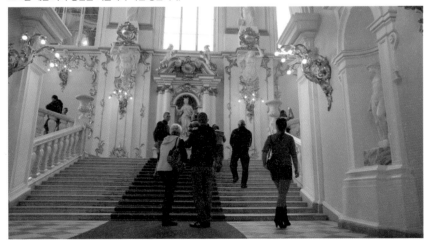

앙계단인 요르단 계단은 양 갈래로 나뉘어 수많은 대리석상과 황금빛 램프들이 관람객들을 맞이하고 있다. 요르단 계단은 라스트렐리가 처음 설계했지만 화재 후 스타소프에 의해 복구가 이뤄졌다. 하지만 라스트렐리가 추구한 드라마틱하고 스토리텔링을 중시한 느낌을 그대로 살리려는 흔적이 곳곳에 보인다. 실내 계단의 끝에 설치된 창문은 조각 작품에 거울이 부착되어 사람들은 계단을 올라가면서 거울창문을 통해 궁륭벽화가 끝없이 이어진 환영을 불러일으킨다. 여기에 보이는 궁륭벽화는 1837년 화재가 발생해 천정화에 손상을 입자 디치아니의 천정화를 이곳으로 옮겨 장식한 것이다. 천정벽화의 내용은 올림피아를 상징하는 내용인데 벽감에 있는 신들과 함께 이곳이 신의 제전으로써의 의미를 부여하고 있다.

표트르관

이 방은 표트르 대제가 명실 공히 러시아의 전제군주로서의 위엄을 떨

러시아 황제의 상징적인 문장인 쌍두독수리가 새겨진 표트르대제의 옥좌

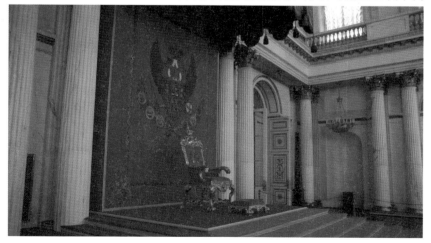

친 것을 기념하기 위한 방으로 여러 그림들이 전시되어 있지만 방의 가장 끝에 위치한 표트르 대제의 옥좌가 가장 중요한 작품 중 하나다. 그 옥좌 위에는 러시아 황제의 상징적인 문장인 쌍두독수리가 새겨져 있고 양 옆에는 검은 색의 대리석이 주변 흰색 대리석 기둥과 대조를 이룬다. 옥좌 위에는 〈표트르 1세와 미네르바〉라는 상징적인 그림이 있는데 이는 스웨덴과의 전쟁 승리를 기념하고 그의 지혜를 표상하는 그림이다. 이 옥좌는 1731년 클라우센에 의해 런던에서 제작된 것으로 목조에 은으로 수공되어 있고 쌍두독수리가 은실로 새겨져 있다. 갤러리의 문과 문은 긴 복도로 연결되어 하나의 직선으로 이어져 있는데 이러한 실내의 형태는 앙필라드Enfilade로써 바로크 시대 때 주로 이용된 방식이다.

전쟁의 방과 옥좌관

다음 관은 〈전쟁의 방〉인데 1812년 로시의 설계로 지어져 1826년 12월에 개장된다. 모두 332점의 전쟁 영웅들의 초상화가 남겨져 있는데 미처

어두울수록 옥좌관의 화려함은 빛난다.

초상화를 남기지 않은 13명의 장군을 위해 러시아 황제가 조지 조라는 영국인 화가에게 초상화를 의뢰하여 10여 년에 걸쳐 작업을 완료하게 된다.

이어 〈옥좌관〉이 나오는데 이 방은 바로크적인 느낌이 전혀 나지 않는다. 왜냐하면 이 갤러리는 라스트렐리에 의해 완성되지 않

앉기 때문에 에카테리나 여제는 보다 근대적인 느낌이 나도록 신고전주의 양식을 채택해 좌우의 균형과 정제된 느낌을 반영하도록 한다. 더구나 화재 이후 니콜라이 1세는 흰색의 대리석 기둥을 세웠고 천정에는 일관성 있는 무시무종같은 장식무늬를 사용함으로써 장엄함과 화려함을 더하고 있다.

이 홀을 지나면 드디어 미술작품들이 드디어 보이기 시작한다. 이제 겨울궁전 본관을 지났기 때문이다. 여기서부터 3층으로 이어진 건물에 중요한 미술작품들의 대부분이 전시되어 있다. 에카테리나 2세는 초기에 컬렉션을 구입할 때 네덜란드와 플랑드르 작가들의 수준 높은 작품을 구매하게 되는데, 바로 〈성모 마리아를 그리는 성 루가〉라는 작품이 그중 하나다.

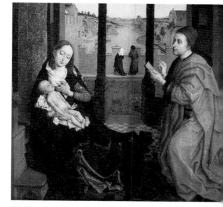

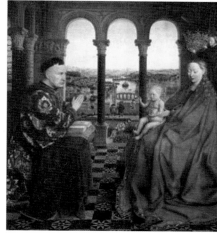

[상] 로지에 반 데르 바이덴의 〈성모마리아를 그리는 루가 〉 1435–40 / [하] 얀 반 아이크의 〈롤랑 재상과 마리아〉, 1435, 루브르 박물관

로지에가 그린 〈성모 마리아를 그리는 성 루가〉는 현존하는 북유럽 최초의 패널화라는 회화적 중요성뿐만 아니라 묘사된 성 루가도 이전의 모습과는 전혀 달라 주목되는 작품이다. 이 그림에서 모델인 성모 마리아를 앞에 두고 스케치를 하는 성 루가의 모습은 로지에가 화가라는 직업의 정체성과 위상에 대해 숙고한 흔적을 보여준다. 이 그림보다 몇 해 전에 그려진 얀 반 아이크의 〈롤랑 재상의 마돈나〉 역시 유사한 구성방식이라 이 두 그림은 종종 비교된다. 플랑드르 지역에서 활동하던 사람들이라 서로의 교유를 통해 로지에가 얀 반 아이크의 그림을 보고 이 그림을 그렸을 수도 있겠지만 전경에 나타난 마돈나와 주인공의

위치가 서로 반대편에 있는 것이 차이점일 수 있다. 그러나 무엇보다도 이 그림에서는 성 루가의 얼굴에 로지에 자신의 자화상이 삽입되어 있어 화가로서의 위상과 직업적 정체성을 성인인 루가의 모습을 빌어 제시하고자 했던 의도라 볼 수 있다. 성모마리아는 아기 예수를 인자하게 바라보면서 수유를 하고 있는 모습으로 그려져 있는데 관람자는 이를 통해 성모마리아의 내적 감정을 읽을 수 있다. 그림에 등장하는 성모마리아의 모습에서 모성을 지닌 지극히 평범한 어머니의 모습을 연상할 수 있다. 이처럼 성심을 지닌 성모에서 만인의 어머니로 비춰진 도상은 이탈리아 미술에서 유래하지만 정작 플랑드르 작가들에 의해 자주 그려졌다. 그림의 주인공인 마리아의 팔 끝에는 아담과 이브를 유혹한 뱀이 그려져 아기가 인류를 구원할 예수로 묘사되었고, 성 루가는 허리춤에 펜과 잉크를 매달고 있어 화가로서의 모습을 구현하고 있다. 그림의 가장자리에 성경이 놓여있는 것을 보아 이 사람이 복음사가인 것을 암시해 그림을 그리는 사람이 성 루가임을 알려준다. 뒤의 배경에 있는 인물은 단순히 2명의 남녀가 아닌 성모마리아의 어머니와 아버지인 성 안나와 요셉으로 생각된다. 그림 속 남녀들이 바라보는 장소는 어디일까? 그 의문을 통해 관람자를 그림 속으로 이끄는 역할을 한다.

[좌] 레오나르도 다빈치의 《베누아의 성모(1478)》 / [우] 《리타의 성모(1490~1491)》

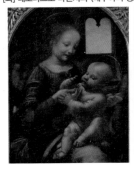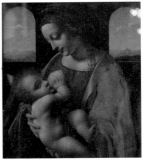

다시 복도의 끝을 돌아 214관으로 들어가면 레오나르도 다빈치의 두 작품이 있다. 첫 번째의 《베누아의 성모》는 전체적인 분위기가 내셔널 갤러리에 있는 《암굴의 성모》와 유사한 명암과 채도를 하고 있다. 그의 자필원고에 따르면 1478년부터 두 점

의 성모자상을 그리기 시작했다고 적혀있는데 그때 그린 두 점의 습작 중 하나로 생각된다. '베누아'란 명칭은 러시아 건축가이자 컬렉터의 이름이 다. 또 다른 제목으로는 오른손에 네 판의 꽃잎을 들고 있어 〈꽃을 쥐고 있는 성모마리아〉라는 제목도 가지고 있다. 그것은 앞으로 예수가 걸어가 야 할 십자가의 길을 상징하고 있을 것이다. 이 작품을 누가 그렸는지에 대 해 구체적 사실이 알려지지 않았지만 1900년대에 들어와서 다빈치의 그림 일 가능성이 제기되었다. 대상을 표현한 선을 둘러 싼 스푸마토 기법과 섬 세한 대상의 묘사는 르네상스 거장의 작품으로 의심할 여지가 없다. 여기 에 나타난 아기 예수의 얼굴은 어린 성모의 얼굴과 별로 다를 바 없이 커 서 성모자이기 보다는 남매처럼 대등한 관계에 있는 것 같다.

〈리타의 성모〉는 1813년에 이 작품의 소유가 '리타'의 소유로 되었기 때 문에 붙여진 별칭이다. 이 작품 또한 다빈치의 작품인지 진위여부에 대한 많은 논란이 있었지만 현재는 다빈치의 작품으로 인정하고 있는 분위기다. 마리아의 의상과 새를 움켜쥐고 있는 아기예수의 모습이 그리스도가 흘린 피를 상징하는 등, 구도의 단순함과 명쾌함에서 〈베누아의 성모〉보다는 더욱 전통적인 묘사를 하고 있다. 창문 밖의 배경을 스푸마토 기법으로 처 리한 것을 볼 때 다빈치가 직접 제작을 했다는 것에 비중을 두고 있다.

르네상스 회화관에 이어 230관으로 가면 눈여겨 볼만한 작품이 하나 있다. 미켈란젤로의 작품 중 해외에 있는 작품으로는 내셔널 갤러리에 있 는 〈그리스도의 매장〉이란 작품 외는 기억이 나지 않을 정도로 그의 작품 은 해외에 소장된 것이 적다. 르네상스의 다른 거장은 몰라도 미켈란젤로 의 작품을 보려면 로마나 피렌체를 가야만 한다. 그런데 미켈란젤로의 위 대한 작품 한 점이 에르미타주에 있다. 〈웅크리고 있는 소년〉은 1530년대

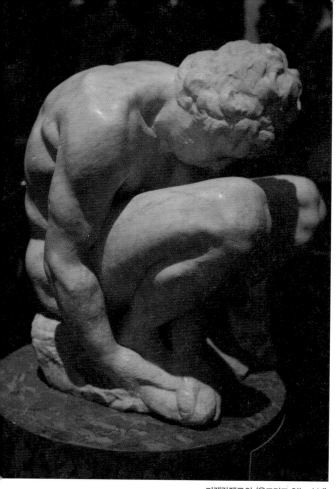

미켈란젤로의 〈웅크리고 있는 소년〉

그의 중장년 시기에 제작된 것으로 알려져 있지만 정확히 언제 어떻게 제작되었는지는 알려져 있지 않다. 다만 메디치 공작의 묘당이 있는 교회당의 벽감 중 하나가 이와 비슷한 포즈를 취하고 있어 1530년 초반에 제작된 것으로 짐작할 뿐이다. 그렇지 않으면 이후 유사한 형태의 작품을 별도의 독립된 작품으로 만들어 제작한 것일 수 있다. 아무튼 이 조각상은 에르미타주에서도 유일한 미켈란젤로의 작품으로 정평이 나 있어 항상 많은 사람들이 이 작품을 에워싸고 있다. 〈웅크리고 있는 소년〉은 좌절한 것 같기도 하지만 그의 어깨와 팔에 조각되어 있는 근육을 보면 용수철처럼 뛰어 오를 것 같기도 하다. 미켈란젤로는 돌을 쪼아 조각을 만드는 것이 아니라 돌 안에 가두어져 있는 형상을 찾아낸다고 말한다. 대리석 자체에서 이미 존재하고 있는 형상을 찾아내 생명을 부여한다는 신념을 가지고 있었기에 이렇듯 촌부의 모습에서도 웅혼한 정신을 깃들게 할 수 있는 마력을 가지고 있다.

르네상스 때 '다나에'란 주제는 고전적 도상의 틀을 가지고 있지 않았

[좌] 티치아노의 〈다나에〉, 1546 / [우] 렘브란트의 〈다나에〉, 1636

기 때문에 화가들에게는 창의적인 예술성을 요구했다. 이 이야기의 소재는 그리스 신화로, 조카의 손에 죽을 거라는 예언을 들은 아크리시오 왕은 다나에를 청동 탑에 가두지만 다나에를 사랑한 제우스는 황금비로 변해 이 청동탑에 스며들어 다나에를 임신시키게 된다. 이로 인해 태어난 조카가 페르세우스다. 티치아노의 〈다나에〉에서는 황금비가 내리자 늙은 유모가 황급히 황금을 앞치마로 담지만 다나에는 온 몸으로 황금비를 맞고 있다. 황금비의 기적은 늙은 여인에게는 탐욕의 대상이지만 다나에에게는 자신을 세상에서 구원할 모태로 변화시키고 있다. 즉, 다나에는 동정녀로서 예수를 잉태한 성모 마리아를 연상 시킨다는 점 때문에 종교적 의미로서도 많이 그려진 그림이다. 그러나 티치아노의 〈다나에〉에서는 국왕의 지배 권력을 미화한 것으로도 해석되기도 한다. 제우스를 국왕에 비유하고 다나에를 백성에 비유해 왕의 절대적인 힘으로 백성을 지배하고 백성은 다나에처럼 만족하게 된다는 알레고리를 깔고 있다.

254관에는 네덜란드 미술 절정기의 작품을 모아 놓았는데 바로 렘브란트의 대표적인 작품들이다. 여기에서 볼 수 있는 렘브란트의 〈다나에〉에

는 더 이상 황금비가 내리는 장면은 보이지 않는다. 티치아노로부터 한 세기 뒤에 등장하는 렘브란트는 '빛의 화가'란 명성에 걸맞게 '황금비' 대신에 '빛'을 사용하였다. 왼쪽의 열린 공간에서 빛이 스며들어와 다나에의 몸에 비친다. 커튼 뒤에는 늙은 노파가 서 있고 침대 위에는 에로스가 있다. 이처럼 렘브란트는 노파와 에로스라는 낡은 버전을 여전히 사용하고 있지만 그의 번쩍이는 기지는 에로스에게서 나타난다. 황금빛의 에로스는 두 손이 꽁꽁 묶여있다. 즉, 쾌락의 에로스가 아닌 비감각적이고 순수한 사랑의 상징을 감각적으로 표현하였다. 티치아노의 〈다나에〉가 풍만한 여성의 신체를 묘사한 반면, 렘브란트의 〈다나에〉는 여성의 아름다움보다는 신성한 이미지를 보여주고 있다. 이것은 100년의 세월이 가져다 준 알레고리의 변화일 것이다.

렘브란트의 〈플로라〉, 1634

봄의 정령 〈플로라〉는 렘브란트가 28세란 젊은 나이에 자신의 부인인 사스키아를 모델로 삼아 그린 것이다. 동일한 작품이 렘브란트 하우스에도 있지만 그 작품은 이 작품을 그리기 위해 만든 초본에 불과해 비교가 안될 정도로 현저하게 작다. 에르미타주에 있는 플로라는 실제 사람을 모델로 하여 그려 역사화나 종교화에서부터 떨어져 나온 그의 사실주의적 성향을 보여주는 것이다. 플로라는 머리에는 화관, 손에는 꽃가지를 든 채 화려하고 값비싼 오리엔탈 스타일의 의상을 입고 있다. 이 작품을 실제로 보면 의상에 수놓은 실 하나와 꽃 하나가 관람자의 가슴을 여민다. 실제 이 작품은 대작으로 렘브란트의 젊은 시절의 특

징을 가장 잘 보여주는 작품이다.

렘브란트관의 제일 끝에 위치한 〈돌아온 탕자〉가 이 곳에 위치한 것은 뭔가 이유가 있어 보인다. 작품의 성격이나 주제에 있어 결말을 유도하는 작품이고 대작인 만큼 충분한 전시공간이 필요하기 때문이다. 그의 인생은 성공과 실패를 경험했고, 가정사에 있어서도 첫 번째 아내 사스키아가 죽은 뒤 두 번째 부인 헨드리케마 저도 1662년에 죽게 되면서 〈돌아온 탕자〉에는 자서전적인 의미가 담겨 있다. 붉은 망토를 걸친 앞이 보이지 않는 아버지는 아들을 위해 기도하고 이미 중년의 나이가 넘은 아들의 신발은 헤어져 한 쪽은 벗겨진 상태로 힘든 생활고를 나타낸다. 그렇지만 아버지의 오른손은

렘브란트의 〈돌아온 탕자〉, 1669, 만년에 그린 생애 최고의 작품

남성의 손이지만 왼손은 자애로운 어머니와 같은 손으로 그려져, 돌아온 아들을 따뜻하게 맞이하고 있다. 이 그림에서 젊은 시절 렘브란트의 화려한 빛은 이제 늦가을 대청마루 깊이 스며든 따스한 가을 햇살을 닮아 있다. 나는 이 그림 앞에서 멍하니 한참을 서 있었다. 대가의 그림을 본다는 것은 정말로 가슴 벅찬 일이다.

틴토레토는 베네치아 출신 매너리즘의 대가로 미켈란젤로의 소묘에 티치아노의 색을 합친 그림을 만들겠다고 선언했을 정도로 자연을 생생하고도 감각적으로 그려낸 화가다. 그림 속 각 인물들에게 강렬한 시선을 담아 〈세례자 요한의 탄생〉을 그렸다. 한때 이 그림이 '예수의 탄생'으로 오해되었지만 앞에 앉은 붉은 옷을 입은 여인의 머리에 후광이 있는 것으로 미뤄 성모 마리아인 것으로 판단되었다. 침대에 누워 있는 산모는 사

틴토레토의 〈세례자 요한의 탄생〉, 1550

촌인 성 엘리자벳이고 수유를 하는 유모는 마리아 곁에 앉아 있다. 전경에 있는 닭은 복음의 전파를 상징하고 고양이는 죽음의 알레고리를 보여 준다. 화가는 심혈을 기울여 만들어낸 도상학적 규범들을 우아하게 작품에 적용하고 있는 것이다. 이 장면의 구도는 형상들이 이루는 다양한 동세와 원근법을 통해 매너리즘 회화의 표현 방식들을 잘 조화시켰다.

무리요는 17세기 스페인에서 가장 인기 있는 화가 중 한 명이었다. 이태

무리요의 〈개를 데리고 있는 소년〉, 1655-60

리 화가들에 비해 그림의 색조가 다소 차가운 느낌이 있지만 그것이 오히려 경건한 느낌을 더해 스페인의 라파엘로라고도 불린다. 이런 이유에서 에르미타주에는 당대 스페인 화단의 대가인 무리요의 작품을 다수 소장하고 있다. 그 중 〈개를 데리고 있는 소년〉은 무리요 자신이 가난한 아이들을 묘사한 작품에 도입한 새로운 순수 풍속화의 유형을 예견하는 작품을 보여주는 예이다. 무리요가 〈개를 데리고 있는 소년〉을 그릴 당시 세비야에는 소년들이 바구니에 먹을 것을 담아 팔러 다니거나 빈 바

구니를 들고 시장으로 가서 물건을 대신 운반해주곤 했다. 17세기 후반의 경제난으로 적은 돈이라도 벌기 위해 어린 소년들도 일을 해야만 했던 것이다. 소년은 개에게 웃으면서 빈 물병이 든 바구니를 보여주고 있다. 일부 해설서에는 17세기의 도상에서 물병은 여성의 신체와 연관되어 소년의 웃음과 몸짓은 아름다운 시골처녀를 향한 듯이 보인다고 하지만 이 순진무구한 장면에서 그러한 것을 상상하는 것은 지나친 가설이 아닐까 싶다.

18세기 베네치아는 공국의 힘이 예전보다 약화되기는 하였지만 여전히 유럽 귀족과 부호들이 선호하는 관광지였다. 카날레토는 1730년대에 외국인을 위한 도시 전경을 그리면서 이전 작업에서는 시도하지 않았던 밝은 색채와 매끈하고 정교한 붓 터치의 기법을 구사하여 야외 풍경의 인상을 강조하고 있다. 요즘처럼 디지털 카메라가 없는 시기에 베네치아의 풍경을 정교하고도 완벽하게 재현하는 사람은 많지 않았다. 그만큼 카날레토의 작품은 많은 인기를 누려, 얼마 전 크리스티에서는 카날레토의 베네치아 풍경화가 무려 202억 원에 낙찰되기도 했다. 이 그림은 모스크바 푸시킨 미술관에 있는 〈예수그리스도의 승천 대축일^{부활절}〉과 더불어 베네치아 화가의 걸작 중 하나로 꼽히고 있다. 이 그림에 묘사된 축제는 프랑스 대사였던 자크 빈센트 랑구에를 환영하기 위해 열린 것으로 1726년 11월 2일 팔라초 두칼레의 입구 광장에서 개최되었다. 카날레토는 세

카날레토의 〈프랑스 대사의 환영〉, 1726-27

부에 매우 주의를 기울이면서 베네치아 중심가의 경관을 그렸는데, 배의 행렬이 이어지고 있는 베네치아 정치권력의 중심지 팔라초 두칼레와 그 옆의 작은 광장, 문화와 예술의 상징인 마르치아나 도서관, 살루레 성당과 항구를 섬세하게 묘사하고 있다. 건축의 광활함과 축제의식의 생동감은 섬세한 소묘와 투명한 색상을 통해 이루어졌다. 화면은 오후의 차분한 빛과 맑은 날씨 속에 길게 뻗은 건축물을 따라 위에서 아래를 바라본 부감도법으로 전체화면을 잡고 있다.

카라바조는 두 점의 〈류트 연주자〉를 남겼다. 하나는 로마 보르게세 미술관에 남아 있고 다른 하나는 이곳 에르미타주에 있다. 이 작품은 카라바조 스스로도 걸작이라는 평을 하고 있는 작품이다. 카라바조는 강렬한 빛과 어둠을 대비시켜 류트 연주자를 최대한 돋보이게 하고 있다. 이 같은 기법을 테네브로소^{tenebroso} 혹은 테네브리즘이라 하는데 이를 통해 공간의 깊이와 인간 내면의 모습을 극대화 시켜준다. 이 젊은 뮤지션의 배경은 어두운 실내로 빛이라고는 그의 몸에 비치는 인공적인 빛 외에는 없다. 마치 연극이 시작될 때 비치는 스포트라이트와 같이 잠시 정지된 화면으로 있는 것이다. 이 주인공은 여성의 모습을 한 남성으로 보이는데 진한

[좌] 카라바조의 〈류트연주자〉, 1594 / [우] 샤르댕의 〈예술적 속성을 가진 정물화〉, 1766

눈썹화장과 입술 그리고 트진 가슴 선은 여성성을 강조하고 있다. 따라서 이 뮤지션은 게이 혹은 영화 파리넬리에서처럼 거세된 남성인 카스트라토일 것으로 생각된다. 이 그림의 좌측에 있는 여러 가지 꽃과 악보 위에 있는 끊어진 활, 그리고 우측 탁자에 금이 가있는 형태에서 이 그림이 상징하고 있는 것은 허무, 즉 바니타스 임을 알 수 있다. 꽃과 악보의 사실주의적인 화법은 감탄스럽지만 인공적인 빛에 의존하는 경향이 짙은 것이 이 작품의 단점일 수 있다.

18세기에 들어와 네덜란드의 시민예술의 퇴조로 수평, 수직, 타원형을 가진 시각적 정물화는 더 이상의 역할을 하지 못하다가 샤르댕에 이르러 내용의 표현과 조형감이 근대적 의미로 발전하게 된다. 샤르댕의 정물화는 별개의 의미를 가진 개개의 사물을 한꺼번에 그림 속에 배열함으로써 각각의 사물이기보다는 하나의 생명력을 부여받은 사물로 바뀌게 된다. 그는 엄격한 조형성과 시정이 깃든 독자적인 회화세계를 구성한다. 특히 그의 작품은 빛을 통해 여과된 시각을 더욱 발전시켜 촉각적인 색감, 질감 등을 정물화를 통해 내면적 세계를 근대적 방향으로 전환하게 했다. 샤르댕의 영향을 받은 세잔은 사과, 식탁보, 유리컵의 어느 것에도 대상으로써의 인식보다는 개개의 사물을 자연에서 독립시켜 예술적 형태로 나아가게 한다. 만약 샤르댕이 없었다면 근대적 회화의 도래는 생각보다 늦어졌을지도 모른다.

영국에서 초상화 분야는 상류사회의 열광적인 수집 붐에도 불구하고 외국인 화가들에 맡겨져 있었다. 그러나 18세기에 들어와 호가드와 레이놀즈, 게인즈버러의 등장으로 영국화가에 의한 회화가 정착되면서 초상

게인즈버러의 〈푸른 여인〉, 1770년대 초

화는 인기 있는 장르가 되기 시작했다. 후원자란 뜻인 페이트런 ^{Patron} 은 당시 시민사회의 발전을 반영하듯이 궁정이나 상류사회에서부터 신흥의 중산계급으로 서서히 이행되었다. 호가드 시대에 유행했던 가족의 생활 장면을 그린 것이나 게인즈버러의 'fancy picture'라는 형식의 발생은 18세기 영국 초상화의 성숙단계를 보여주는 좋은 예가 된다. 게인즈버러는 자신이 풍경 화가였지만 초상화의 장르에서도 큰 성공을 거두게 된다. 이 〈푸른 여인〉은 그의 걸작 중 하나로 전체적으로 푸른 색조와 머리의 풍성한 양감이 뚜렷하게 묘사되어 있다. 이 이미지는 하늘색, 붉은 색, 갈색, 아이보리색, 파스텔 톤으로 섬세하게 처리되어 평화롭고 고요한 감정을 불러일으킨다. 그녀의 푸른 옷을 살포시 잡고 있는 손은 감지할 수 없는 깊은 여운을 남기고 있다.

르노아르의 〈서 있는 장 사마리의 초상〉은 1879년 살롱전에 출품한 것으로 다른 그림에 비해 매우 전통적인 구도를 가지고 있다. 르누아르는 전통적인 회화기법에서 색상을 표현할 때 사용하던 색상들의 떨림을 부드럽게 자신의 작품에 접목시켜서 사용하였다. 밀도 깊은 진한 색상에 투명하고 연한 핑크빛 드레스를 대비하여 여인이 더욱 지적으로 빛나고 있다. 형

르노아르의 〈서 있는 장 사마리의
초상〉, 1878

태의 양감이 자연스럽게 드러나고 의상과 피부
에 여러 색을 칠했음에도 불구하고 옷의 빛깔들
이 하나로 용해된 듯 쾌적한 색감으로 묘사되었
다. 양손을 모으고 어깨를 숙이는 이 장면은 마
치 레드카펫을 밟은 인기스타가 포토라인에 서
있는 것 같다. 그녀는 매우 쾌활한 성격의 소유
자로 발랄하면서도 지적 매력이 넘치는 미인이
었다고 한다.

세잔의 〈상트 빅투아르 산〉은 그의 풍경화 중
가장 마지막 단계를 보이는 작품으로 작고 넓적한 사각형 모양으로 채색
된 색면은 서로 겹쳐지면서 형태를 창조하고, 때론 밀어내고 후퇴하는 상
호작용에 의해 생생한 화면효과와 입체감을 형성하고 있다. 공간은 얇아
지고 산, 대기, 하늘은 선원근법과 대기원근법으로부터 완전히 자유로워

진다. 이 작품은 풍경을 있는 그
대로 묘사한 것은 아니다. 그것
은 색채에 의한 인간체험의 형식
적 표현이다. 모든 사물을 원통,
원추, 구형으로 환원해 보려고
한 그의 생각이 이 상트 빅투아
르 산을 통해 구체적으로 구현
되었다고 볼 수 있다. 그는 사물
을 기하학적으로 해석하고 있으
며, 평면을 자르는 대각선의 터

세잔의 〈상트 빅투아르 산〉, 1897-98

치는 화면 전체에 역동성을 부여하고 있다. 이런 해체적 성격은 다음 시대의 입체파를 예고하고 있다.

카미유 피사로는 만년에 시력이 약해져 문 밖으로 나가 작업하는 것조차 힘들었다. 그래서 드루오 길에 위치한 '그랑 오텔드 뤼시'에서 거리로 난 창문을 통해 파리의 가장 큰 가로수 길을 내려다보면서 파리의 전경을 그리게 된다. 〈몽마르트르 대로〉는 피사로가 1897년 봄과 겨울 사이에 창문으로 본 그림 14점의 연작 가운데 하나이다. 이 연작은 각각 하루 중 다른 시간대, 다른 기후 조건하에서 그려진 것이다. 위 그림은 햇빛이 비치는 초겨울 늦은 오후의 몽마르트르 대로를 보여주고 있다. 전체 연작과 마찬가지로 그림의 양옆으로 가로수와 인상적인 건물들을 위치시켰다. 뒤쪽으로 물러나고 있는 대로의 형태는 단순하고 강한 구성, 원근법을 만들어내고 있으며, 높은 시점은 극적인 효과를 창출해낸다. 특히 이 그림에서

피사로의 〈몽마르트르 대로〉, 1897

는 도로표면을 비롯한 많은 부분에서 넓게 점묘법이 사용되었다. 이 기법은 피사로가 이전에 실험했다가 그만둔 것이지만 그 영향은 여전히 남아있다. 1890년대 피사로는 이와 같은 연작이 자신이 열망하던 예술적 방향을 제시해주었다고 느꼈다. 이 연작은 그가 인상주의자들의 주요한 관심사였던 변화하는 빛과 날씨의 효과를 여전히 탐구하고

있음을 보여주고 있다.

피카소는 한 자리에 머물지 않고 끊임없이 진화한 화가다. 그의 청색시대 1901~904 작품은 그가 바르셀로나를 떠나 파리에 이주했던 기간의 작품을 지칭한다. "나는 찾는 것이 아니라 발견하고 있다."라는 그의 말처럼 이 시기에 청색을 주조로 한 그림을 그리며 그가 입고 다녔던 옷의 색깔까지도 청색이었다고 하니 당시 그의 예술관을 엿볼 수 있다. 이 〈압상트를 마시는 여인〉은 이외에도 여러 점의 습작이 있는데 형상의 묘사에서나 여인의 우울한 태도, 표정의 묘사에 있어서 대단히 뛰어난 작품이다. 19세기와 20세기 초반에 지식인과 예술가들이 즐겨

피카소의 〈압상트를 마시는 여인〉, 1901

마시던 술인 압상트 Absinthe 는 일종의 리큐어 Liqueur 종류인데 상당히 독한 술로써 환각증세가 있는 것으로도 알려졌다. 와인이나 위스키 등 다른 술과의 경쟁에서 환각 증세를 일으킨다는 일종의 음해성 주장으로 한때는 생산금지가 되었으나 20세기 초반에 해제되어 오늘날에는 환각증세가 없는 단순한 술로 알려져 있다. 그림에서 압상트라는 것은 초록색을 띤 색깔과 와인글라스 같은 술잔을 보면 구분할 수 있다. 이 여인에게서 고독과 기다림을 표현하고자 했는데, 어깨의 붉은 색과 거의 빈 압상트 술잔이 그것을 말해주고 있다. 피카소는 여인의 색조, 창백한 얼굴과 손을 강조하고 배경을 단순하게 만들어 여인에게서 드러나는 존재의 수수께끼를 강조하고 있다.

[좌] 마티스의 〈댄스 2〉 1909~10. / [우] 마티스의 〈음악〉, 1910

환희와 기쁨이 넘치는 마티스의 기념비적인 작품이 바로 〈춤〉 시리즈다. 이 작품은 〈음악〉과 더불어 모스크바에 있는 슈추킨의 저택을 꾸미기 위해 제작되었으며 이를 위해 마티스는 직접 모스크바를 방문하기까지 하였다. 마티스는 슈추킨의 저택이 3층으로 되어 있어 〈춤〉, 〈음악〉, 〈휴식〉 세 개의 연작으로 계획하였고 1층에 〈춤 2〉를 배치하였다. 〈춤 2〉에는 세 가지 단순한 색상과 무희들이 등장하는데 마티스는 "녹색을 칠했다고 잔디를 의미하는 것이 아니고, 파란색을 칠했다고 하늘을 의미하는 것이 아니다."라고 말한바 있어 땅과 하늘로 단정할 필요는 없다. 마티스는 〈춤〉과 함께 연작으로 제작한 〈음악〉을 동일한 크기와 색감으로 작업해 크기와 내용면에서도 한 쌍을 이루게 한다. 춤은 여성을, 음악은 남성으로 구성되어 우주를 이루는 두 개의 개념을 함께 묘사하고, 각각의 인물을 다섯 명으로 구성해 '5'라는 숫자의 상징성을 강조한다. 5는 5개의 감각기관, 5개의 손가락 등 인간에게 매우 중요한 숫자이고 〈춤〉과 〈음악〉의 합인 10은 완전, 완성을 의미한다.

작품의 명쾌한 구도의 이면엔 형태와 색상들이 가지는 생각의 편린들로 잘 짜인 작가의 정신세계가 펼쳐져 있다. 녹색으로 형상화된 대지의 수평

선과 터키석 같은 하늘이 깊이 있는 공간으로 다가선다. 움직임과 근육의 긴장감은 〈춤〉에서 아래쪽 여인이 좌측 사람의 손을 잡으려고 몸을 기우는 순간에서 시작된다. 작품의 크기와 명성에서 이 미술관의 가장 인기 있는 작품은 단연 마티스의 〈춤〉이 차지할 것이다. 바로 옆에 있는 〈음악〉은 〈춤〉에 비해 상대적으로 정적이다. 마치 다보탑과 석가탑의 관계와 같다고나 할까.

러·일전쟁의 마지막 전함
오로라 함선 기념관

🏛 개관시간 : 월, 화 휴관
🏛 러시아 10월 혁명 때 겨울궁전을 향해 신호사격을 한 순양함으로 러일전쟁에도 이용된 함선이다. 네바강가에 정박하여 현재는 10월혁명전승기념관으로 이용되고 있다. 에르미타주에서 네바강을 건너, 페트로파블로프스크 요새에서 강가를 따라 조금만 더 걸어 올라가면 보인다.

　사실 상트페테르부르크에서 에르미타주와 짝을 이루는 미술관으로 국립러시아미술관을 소개하고 싶었다. 넵스키 대로에서 이삭 성당 방향으로 올라가면 근대 러시아미술의 현주소를 알게 해주는 대작들이 소장된 국립러시아미술관이 있기 때문이다. 모스코바 트레티아코프 미술관에 있는 〈아무도 기다리지 않았다 1884 〉의 작가 일랴 레핀의 또 다른 걸작 〈볼가 강에서 배를 끄는 인부들 1870-1873 〉이 이곳에 있기 때문에 작품을 보기 전부터 기대감에 가득 차 있었다. 리얼리티를 극대화시킨 작가 레핀은 불과 11

국립러시아미술관

명의 개성이 강한 인부를 통해 배를 끄는 고단한 삶을 드라마틱하게 재현했다. 이는 통상적인 풍속화를 뛰어넘는 기념비적인 작품으로 수천 점의 작품에서 단연 돋보이는 이 작품은 사람을 그린 게 아니라 사람의 일생을 화폭에 담았다. 당시 러시아는 정박시설이 좋지 않아 서유럽과 달리 인부들이 배를 끌어 정박시켰다. 이 그림에서 만약 이 사람들을 동일한 크기로 화폭에 담았다면 동적 감각은 현저히 떨어졌을 것이다. 그래서 레핀은 그리스 신전의 삼각형 페디먼트를 그림에 적용한다. 단순한 일상을 인생 역정으로 묘사한 레핀의 그림은 오페라의 한 장면으로 다가온다.

일랴 레핀의 〈볼가강의 배끄는 인부들〉, 1870-1873

다음 날은 잔뜩 흐린 날씨였다. 어제는 에르미타주를 갔고 오늘은 러시아 최초의 박물관인 자연사박물관, 과학박물관, 인류

학·민속학박물관을 둘러보기 위해 궁전다리를 건넜다. 세찬 바람을 등지고 궁전다리를 건너면서 특별한 기둥 두 개를 볼 수 있었다. 로스트랄 등대 기둥이다. 로스트랄 등대 기둥은 붉은 외벽에 배의 선두를 장식한 이물을 매달은 기둥이다. 두 개의 기둥을 둘러싸고 있는 네 개의 조각상은 러시아의 4대 강을 상징한다는데 언제나 많은 인파가 차고 넘친다. 바로 이 앞에 해군박물관이 있고, 뒤편엔 자연사^{동물학}박물관과 과학박물관이 있기 때문이다. 이곳은 상트페테르부르크에서 최초로 설립된 박물관으로 러시아 탐험대의 수집유물이 보관되어 있는 곳이다. 월요일만 휴관인줄 알았는데 아뿔싸 마지막 화요일도 휴관이란다. 사회주의 국가에서는 주 1회가 아니라 주 2회 휴무인 박물관들이 여럿 있다. 할 수 없이 걸어서 네바 강을 거슬러 올라간다. 마카로프 강변도로는 그야말로 보행자들의 천국이다. 비르제보이 다리를 건너 상트페테르부르크 최초의 도시이자 요새인 페트로

로스트랄 등대기둥

파블로프스크로 들어간다. 네바 강의 복판에 있는 이 섬은 물살이 여러 갈래로 갈라짐에도 불구하고 대형 함선을 띄울 수 있는 지점에 있다. 이 섬의 이름은 베드로와 바울의 이름을 합친 것에서 유래하는데, 교회를 세운 1703년 6월 29일이 두 성인의 축일이었기 때문이다. 이어 표트르 대제가 스웨덴의 나르바를 함락시킨 후 본격적인 군사기지의 건설과 수도로써의 역할을 담당하

러시아 마지막 황제 니콜라이의 가족관이 있는 페트로 파블로프스크

게 된다. 현재 이곳에는 표트르 대제와 그의 아들 알렉세이, 알렉산더 3세를 비롯해 러시아 마지막 황제 니콜라이 황제의 가족관家族棺이 보관되어 있는 곳이다. 사람들은 제정러시아의 전설 같은 마지막 이야기에 몰입한다. 얼마 전 BBC 방송에 니콜라이 황제의 이야기가 소개되었다고 하여 영국 단체관광객들은 연신 감탄하면서 셔터를 누른다. 니콜라이 황제와 황태자 알렉세이, 공주 아나스타샤의 시신은 현재 이곳에 있다. 이들은 1917년 볼세비키 혁명 때 체포되어 우랄지역으로 옮겨졌다가 백군의 황제 옹립 기세가 거세지자 처형된다. 1991년이 되어서야 예카테린부르크 숲에서 황제일가의 시신을 찾아 DNA조사를 거친 후 이곳에 안치했다고 한다.

계속 네바 강을 따라 올라가다 보면 외관의 위용이 예사롭지 않은 회색빛 전함과 마주친다. 오로라AURORA 함선이다. 이름처럼 아름다운 이력을 가지지는 못했지만 러일전쟁의 마지막 전함 오로라는 풍전등화와 같은 조선의 운명과 관련이 있기에 필자에게 특별한 의미로 다가왔다.

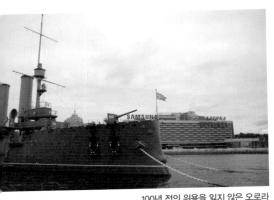

100년 전의 위용을 잃지 않은 오로라

1905년 러시아군이 러일전쟁 중 뤼순에서 함대의 대부분이 침몰당하거나 심각한 훼손을 당하는 난관에 봉착해 있을 때, 태평양 함대를 지원하고 일본의 보급선을 차단하기 위한 마지막 수단이었던 발틱함대의 이동은 처음부터 쉽지 않은 여정이었다. 영국의 방해로 수에즈 운하를 통과하지 못하고 아프리카 남단을 돌아 무려 29,000여km를 이동해야 했고 기항은 단 세 차례에 불과한 여정이었다. 더구나 영국에서 구입한 거리측정기의 오류로 전투에 심각한 타격을 입을 것은 불을 보듯 뻔한 일이었다. 겨우 캄란만에서 독일의 도움으로 석탄연료를 싣고 쓰시마로 진입할 때 영국의 사전 연락으로 일본은 이미 대한해협에서 대기하고 있었다. 보급선이 포함된 36척의 함대를 이끈 러시아 발틱, 태평양 연합함대는 이곳에서 일본과 일전을 각오했지만 뤼순의 함락소식을 전해들은 해군들의 사기는 이미 바닥에 떨어져 있었다. 1905년 5월 27일 오후 2시에서 다음 날 오전 10시 30분까지 계속된 전투는 결국 일본의 승리로 끝났다. 이 전투로 러시아 발틱함대는 궤멸되었고, 일본은 전사자가 겨우 100명을 넘을 정도였지만 러시아는 5,000명이 넘었고 나머지는 포로가 되었다. 이 전투를 끝으로 러일전쟁은 종식되었고 일본이 한반도에서 유리한 고지를 차지하게 되어, 이 전투는 일제강점기의 전주곡이 되었다. 이때 살아남은 러시아 함대는 11척에 불과했는데 그중 '오로라'도 포함되어 있었다. 이들은 블라디보스토크로 탈출하기 위해 최선을 다했지만 일본이 이미 동해 해상의 길목을 차단해 사실상 돌파가 불가능하게 되어 결국 마닐라로 배를 돌린다.

오로라가 러시아에서 중요한 것은 이것만이 아니다. 러일전쟁은 러시아의 참담한 패배를 안긴 전쟁이었지만 역으로 얘기하면 러시아 군이 서부와 동부로 분산되어 러시아 혁명에 발판을 만들어준 전쟁이기도 하다. '피의 일요일'은 1905년 1월에 있었던 사건으로 러일전쟁이 막바지에 이르렀을 때 발발했다. 이 혁명의 배후에서 자금을 지원한 것이 일본이란 주장도 있다. 이러한 의미에서 오로라는 패배만이 아니라 러시아 인민의 승리로 기억되는 중요한 전함이 된다.

오로라의 혁명적 역할은 1917년 러시아혁명이 발발하자 오로라의 함상을 노동자 선원들이 장악해 상트페테르부르크를 향해 최초로 함포를 발사한 사건에서 비롯된다. 이때 오로라 함상에서 발포한 포격소리를 신호음으로 혁명군이 황궁을 습격하게 된다. 이로써 오로라는 1905년의 1차 혁명과 1917년의 2차 혁명에서 공헌을 세우게 되어 러시아 혁명사에서 없어서는 안될 영웅적 전함으로 나서게 된다. 그러나 필자에게 오로라가 특별히 다가오는 이유는 독도의 안타까운 운명이 겹쳐지기 때문이다. 1905년 러일전쟁으로 한반도를 대륙전쟁의 전초기지로 만든 일본은 독도를 일본에 귀속해 오늘날까지도 망언을 계속하고 있다. 이미 1900년에 대한제국은 칙령41호를 통해 "군청이 관할할 구역으로 울릉도와 죽도, 독도를 지정한다."라 명기하였지만 그들의 제국주의적 망령은 아직도 끝날 줄 모른다.

상트페테르부르크를 가면 꼭 한번 오로라를 가볼 것을 추천한다. 내부는 사진촬영이 안되지만 외부는 가능하다. 바깥에는 많은 상점들이 즐비하고 오로라의 모형도 살 수 있다. 재미있는 것은 이곳을 배경으로 사진을 찍으면 페테르부르크 호텔 위에 달려있는 SAMSUNG 로고가 꼭 들어온다는 사실이다.

part 1.
Spain

스페인

스페인의 심장, 프라도 미술관
보지 않고서는 결코 말할 수 없는 레이나 소피아 국립미술관

스페인의 심장,
프라도 미술관

🏛 **홈페이지 및 위치** : http://www.museodelprado.es/ 1호선 아토차역에서 하차 도보 5~10분

🏛 **개관시간** : 월요일에서 토요일 10:00~20:00, 일요일 및 공휴일 10:00~19:00, 1/1, 5/1,

12/25 휴관

🏛 **입장료** : 14유로(18세 미만 무료)

프라도 미술관 가는 길

공항에서 프라도 미술관이 있는 아토차 역까지는 몇 번의 전철을 갈아
타야했다. 만약에 예전의 지도를 가지고 있다면 공항 안내카운터에서 새
로운 지하철노선도를 받아야 한다. 요 근래에 새롭게 개통된 지하철 노
선이 여러 곳 있기 때문이다. 일단 바라하스 공항에서 8호선을 타고 종점
인 누에보스 미니스테리어스^{Nuevos Ministerios}로 간다. 6호선을 이용해 한 정
거장만 더 가면 쿠아트로 카미노스^{Cuatro Caminos}에 도착한다. 이곳에서 1

호선으로 환승해 아홉개의 정거장을 더 가면 목적지 아토차 ^{Atocha} 역에 도착한다.

아토차 역에서 올라오면 건너편에 철골건물인 아토차역이 보이고 이곳에서 10m 내외에 소피아 미술관이 있다. 길 건너 공원길을 따라 걸어 올라가면 백색의 프라도 미술관을 볼 수 있다.

프라도 미술관 ^{Museo Del Prado}

프라도 미술관이 세계 3대 미술관으로 인터넷에 도배가 되어 있지만 일단 그 명성에는 이견이 없다. 그럼 도대체 누가 세계 3대 미술관이니 박물관임을 거론할 수 있는지 의문이 든다. 예를 들면 세계문화유산이나 기록유산, 무형유산 같은 제도는 유네스코 산하의 기관이나 위원회에서 엄격

프라도 미술관 내부

한 심사를 통해 등재를 결정하지만 세계의 미술관과 박물관의 순위를 매기지는 않는다. 물론 박물관, 미술관의 역할과 책임의 증진을 위한 국제기구인 국제박물관협의회 ^{ICOM}가 있기는 하지만 세계박물관의 선정제도와는 관련이 없다. 그렇다면 혹시 소장품 수나 명칭과 관련되어 있을까? 예를 들면 메트로폴리탄 미술관의 공식명칭은 Metropolitan Museum of Art 지만 사실상 그리스와 이집트 유물을 대규모로 전시해 오히려 박물관에 가깝다고 볼 수 있다. 에르미타주나 루브르 역시 Art Museum이나 Gallery란 용어를 쓰기보다는 Museum을 그대로 사용하고 있어 명칭과 소장품의 수와도 관계가 없는 듯하다. 따라서 Museum이나 Art Museum을 붙이는 것은 박물관과 미술관을 구분하기도 하지만 그 성격을 결정짓는 것은 박물관의 역사와 관계가 깊다. 유럽 대부분의 대규모 미술관들은 박물관에서 시작하여 과학박물관, 자연사 박물관, 미술관으로 분리된 역사를 가지고 있기 때문에 Museum이란 이름도 그대로 가져간다. 'Museo

프라도 미술관 전경

Del Prado' 역시 박물관이란 용어를 사용하고 있지만 그 주된 전시품은 유물이 아니라 페인팅으로 미술관의 성격에 적합하다고 할 수 있다. 따라서 세계 몇 대 미술관이니 하는 것은 박물관과 미술관을 홍보하는 상술에 불과한 것이지만 프라도 미술관은 전 세계 어느 미술관에 견주어도 스페인, 플랑드르, 이탈리아 미술에 있어서는 손에 꼽을 만큼 차별화된 그림을 소장하고 있다.

고야의 동상

아토차 역을 건너 식물원 Jardin Botanico 을 지나면 백색의 건물을 만날 수 있다. 그곳에는 〈시녀들〉을 그린 스페인 불세출의 화가 벨라스케스의 동상이 있다. 비가 흩날리는 날씨인데도 중국인 관광객들이 이곳에서 사진을 찍기 위해 바쁘게 움직인다. 여기에서 조금만 더 올라가면 붉은 벽돌과 대리석이 어우러진 미술관 건물을 만나게 된다. 정면의 사진을 찍기 위해서는 건물 앞의 낮은 언덕으로 올라가야 하는데 바로 이 앞에 있는 동상의 주인공은 고야의 동상이다. 그러고 보면 이 미술관에서 가장 중요한 화가와 작품은 벨라스케스와 고야의 것이란 사실을 알 수 있다. 이 건물은 대영박물관처럼 신고전주의적인 건물로 생각되지만 수직하중을 받는 기둥부를 제외한 부분은 붉은 벽돌로 채워져 있어 스페인 건물의 특성을 그대로 반영하고 있다. 이곳 각 갤러리 룸의 면적과 벽의 높이, 입구의 위치와 수는 미술관의 이용을 위해 사전에 신중히 계산되어 정해

졌기 때문에 건물의 비례와 기품의 우수성에 대한 찬사가 있어왔다. 이 건물은 1814년 나폴레옹 점령군이 물러간 후 1819년 왕립미술관으로 개관되었다. 그 당시에는 원형룸 하나와 몇 개의 전시실에 불과했지만 2년 뒤 이탈리아 관이 개관되자 컬렉션의 숫자는 2배가 되고 매년 기하급수적으로 늘어나기 시작하였다. 1868년 이사벨라 2세가 즉위하자 왕립미술관에서 국립미술관으로 전환했고, 이때부터 수도원의 진귀한 회화와 각지의 명품을 수집하여 현재는 3만 점 이상의 작품을 소장하고 있다. 고야, 벨라스케스, 무리요, 엘 그레코, 루벤스, 티치아노, 베네로제, 수르바란, 리베라, 틴토레토, 프라 안젤리코 등 다른 곳에서는 흔하게 볼 수 없는 대가들의 걸작과 작품의 다양성은 이루 말할 수 없다.

이 미술관의 특징은 작가와 국가별로 회화가 전시되어 있다는 것이다. 지상층인 1층은 15-16세기 플랑드르 회화를 중심으로 하여 이탈리아관, 독일관, 스페인관이 배치되어 있고, 2층은 고야, 벨라스케스, 엘 그레코, 틴토레토의 작품이 압권이다. 다만 영국과 네덜란드와의 오랜 갈등으로 인해 이들 국가의 컬렉션이 많지 않은 것이 프라도의 약점으로 지목되기도 하지만 그로 인해 오히려 더욱 풍부한 스페인 회화를 볼 수 있는 것은 프라도만이 가진 가장 큰 자부심이다. 참, 이곳을 들어갈 때는 반드시 Museum Map을 받아야 한다. 작품의 사진이 각 룸마다 표시되어 있어 굉장히 유용하기 때문이다.

2층 : 스페인과 플랑드르의 걸작

입장권을 끊은 후, 계단을 이용해 2층으로 올라가면 스페인회화를 중심으로 한 전시관이 중앙홀과 연결되어 있다. 일단 왼쪽에 얼핏 보이는 엘

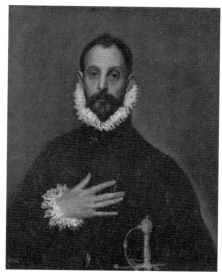

[좌] 엘 그레코의 〈가슴에 손을 얹은 기사〉, 1576~89
[우] 톨레도 대성당에 있는 엘 그레코의 〈베드로의 눈물〉, 1603~07

그레코 실에 잠시 들렀다. 이곳에 있는 엘 그레코의 작품은 다른 곳과 달리 크기와 완성도에 있어서 최고의 작품들이 선보이고 있다. 〈가슴에 손을 얹은 기사〉는 불과 1m에도 미치지 않는 그림으로 다른 그림에 비해 비교적 단순한 구도를 가지고 있다. 그러나 그림 속 인물의 진심이 가장 잘 느껴지는 작품 하나를 고르라면 나는 서슴지 않고 이 그림을 고를 것이다. 16세기 스페인 기사의 모습은 신실한 신앙인이며 귀족적 품위를 가진 인물로 묘사되었다. 정확하지는 않지만 초상화의 주인공은 산티에고 기사단인 '돈후안 드 실마'라 한다. 그는 오른 손을 가슴에 얹고 중지와 약지를 붙여 맹세의 표시를 나타낸다. 여기에는 여러 가지 주장이 제기되지만 검을 쥐고 있는 것으로 미루어보아 기사에게 어떤 권한을 부여하는 의식에 맹세하는 장면처럼 보인다. 빳빳하게 세워진 흰 블라우스의 섬세한 묘사와 한 곳을 집중하고 있는 그의 눈은 비록 카라바조와 같은 밝은 빛은 없어

도 결코 어둡게 보이지 않는다. 엘그레코가 그린 눈동자와 관련해서는 5년 전 톨레도를 방문했을 때 본 그림 한 점이 잊히지 않는다. 아토차 역에서 한 시간 남짓 걸리는 톨레도는 스페인 최고의 관광지다. 이곳은 도시전체 가 세계문화유산으로 지정되었는데 그 도시의 가장 높은 지역에 있는 톨 레도 성당에 가면 명화 한 점을 만날 수 있다. 바로 〈베드로의 눈물〉이란 그림인데, "네가 새벽닭이 울기 전 세 번 나를 부인하리라" 하신 그리스도 의 말씀처럼 새벽닭이 울자 예수를 부인한 자신의 나약한 모습을 발견한 그의 큰 눈망울에는 아직 흐르지 않은 눈물이 고여 있었다. 어두운 톨레 도 대성당을 그의 그림 한 점이 밝히고 있었다는 말은 결코 과장된 말이 아니다. 그러고 보면 엘그레코는 인물의 삼각형 구도와 길쭉길쭉한 형태를 선호하고 있는 것 외에도 눈을 아주 잘 그린다는 것을 알 수 있다.

　프라도 미술관 2층에서 대형의 그림 몇 점을 눈여겨 볼 필요가 있다. 그곳 에는 엘 그레코의 〈수태고지〉, 〈목자들의 경배〉, 〈세례 받는 예수〉란 익숙한 주제를 가진 대형의 그림들이 화려하게 펼쳐져 있다. 아마 이렇게 화려한 파 스텔톤의 그림을 1600년경에 그렸다는 것이 믿기지 않을지도 모른다. 피타 안드레이드는 이 작품들이 원래 도나 마리아 신학교의 제단화로 그려져, 삼 각형의 제단 Alterpiece 상단과 하단에 각각 3점씩 배치되어 있었다고 주장한 다. 〈수태고지〉는 제단화 아래에 위치하는데 다른 그림에서 느낄 수 없는 독 창적인 묘미를 주고 있다. 천사 가브리엘과 마리아의 위치는 약간의 높이 밖 에 차이가 나지 않는다. 천사가 계시를 전하는 것을 표현하기 위해 천사 발밑 에는 작은 구름하나를 받치고 있기 때문이다. 마리아의 왼손이 바닥을 향해 밀치고 있는 장면은 예수의 잉태를 거절하고 싶은 마음을 떨치는 표현이며, 오른손을 든 것은 공경의 의미로 알려져 있다. 그림의 중심에는 비둘기로 표

현된 성령이 강림하고 머리위에는 천사들이 연주하는 모습이 압권이다. 전체적으로 정면과 측면을 반복해 표현하면서 마치 회오리처럼 길게 늘어지는 인물을 표현한다. 엘 그레코는 화면이 길어지는 매너리즘 화법을 사용했다.

엘 그레코의 〈십자가에 못 박힌 예수〉, 1590

〈십자가에 못 박힌 예수〉는 엘 그레코의 수많은 종교화 중 가장 강렬하고 드라마틱한 장면을 담고 있는 그림이다. 고통과 비통함이 그림 속에서부터 관람자에게까지 전달되는 느낌이다. 제단화의 상단 중앙에 배치된 것으로 추정되는 이 작품은 매우 감동을 주는 작품으로 그리스도 좌우에 있는 천사들의 중압감 없는 표현과 색채가 신비감을 증폭시킨다. 도식적인 〈십자가형 Crucifixion〉이란 소재에서 이처럼 개성적이고 독창적인 구도를 자아낸 화가는 엘 그레코 이전에는 없었다.

다시 대전시실로 나오면, 24번 이탈리아관부터 시작해 32번 고야의 전시실에서 끝이 난다. 이탈리아관을 지나다보면 3m가 넘는 대규모 작품을 볼 수 있는데 작품의 이름은 〈카를 5세의 기마상〉이다. 이 작품은 1548년 베첼리오 티치아노가 황제의 궁이 있는 아우구스타에 직접 가서 그린 것인데, 바로 그전 해에 있었던 신교도와의 전투에서 승리한 것을 기념으로 그린 그림이다. 그림 뒤편의 평원에는 뮐베르크가 아득히 보인다. 실제로 황제는 전쟁의 마지막 날에 검은 색 말을 타고 전쟁터에 직접 나타났다

티치아노의 〈카를 5세의 기마상〉, 1548

고 하는데 그림에서는 황제의 권위를 나타내기 위해 말의 안장 위를 붉은 색 천으로 감싸고 있다. 비록 신성로마제국의 황제로서 막강한 권력을 가졌지만 카를5세는 그렇게 행복하거나 승리의 기쁨에 도취된 모습이 아니다. 왕의 표정은 근엄하지만 굳어있고 말은 움직이는듯하면서도 왕 자신은 일시 정지된 느낌을 주고 있다. 아마 이런 정지된 모습에서 로마제국의 적통으로서의 권위를 나타내고 싶었는지 모른다. 특이한 점은 다른 왕들의 초상처럼 칼을 든 것이 아니라 창을 들고 대지에 홀로 선 스펙터클한 장면을 연출하고 있다는 것이다. 창은 이미 화면을 반으로 나눌 정도로 길다. 아마 그의 모습은 파노프스키의 주장처럼 로마의 아우구스투스 황제의 모습을 닮고 싶었는지 모른다. 카를 5세는 전투에서는 승리했지만 로마교황과의 불화와 영주들의 대항으로 많은 이득을 얻지는 못했다.

이탈리아관과 이어진 곳이 플랑드르관이다. 이 미술관은 특이하게도 네덜란드의 작품은 많이 없지만 플랑드르의 작품은 상당히 많이 소장하고 있다. 그 이유는 네덜란드는 독립을 추구해 스페인에 대항해왔지만 플랑드르는 신성로마제국의 속주로 남아 있었기에 플랑드르 화가들의 활동이

스페인에서 보장되었기 때문이다. 이런 이유로 플랑드르 출신의 바로크 거장 루벤스의 대표적인 작품은 소장하면서도, 네덜란드 출신의 바로크의 거장 렘브란트의 작품은 불과 소형의 몇 점만을 소장한 곳이 프라도 미술관이다. 이곳에 있는 루벤스의 대표작은 질적으로 최고의 작품에 속한다. 그 중에서도 루벤스의 〈삼미신〉은 도록으로 볼 때와 직접 볼 때는 완전히 다른 작품으로 느껴진다. 작품의 주제로 볼 때는 작은 소품처럼 보이지만 실제 작품은 세로 길이가 2m 21cm, 가로길이는 1m 81cm 에 해당하는 대형의 작품이다. 특히 가운데 여인의 엉덩이를 가리는 얇은 천은 실제의 천으로 보일만큼 캔버스 위에 얇게 덧칠

루벤스의 〈삼미신〉, 1636-38 : 2층 플랑드르관

해져 있다. 나무들 사이에 그려진 세 여신들은 바다의 요정과 제우스 사이에서 태어난 세 미녀를 소재로 하여 여체의 아름다움을 그린 만년의 작품이다. 폼페이 벽화에도 표현되어 있는 삼미신은 비너스를 따르는 시녀로 기쁨과 환희, 광희를 표현한 것이라고 한다. 그의 만년의 작품답게 관능적인 미적 표현은 보티첼리 이후 가장 성숙한 건강함과 힘이 넘치는 작품이 아닐 수 없다.

복도의 끝에는 원형 룸이 있는데 이곳에는 고야의 대표작인 〈카를로스 4세의 가족〉이 있다. 고야는 비록 카를 4세에 의해 궁정화가로 일해 왔

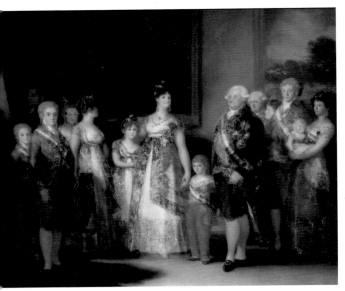

고야의 〈카를로스 4세의 가족〉, 1815

지만 계몽주의 지식인과의 관계를 볼 때 이를 탄압한 카를 4세를 그리 좋아하지 않았다는 것은 자명한 사실이다. 이 그림은 나폴레옹군이 스페인에서 물러난 1815년 완성된 작품인데, 이때 빈회의로 나폴레옹 전쟁 이전의 왕가를 회복한다는 결의가 있은 뒤의 그림이다. 나름대로 당당하고 화려한 복장을 한 왕과 일가의 얼굴에는 영혼은 없이 육체만 덩그러니 남아있는 모습으로 묘사되었다. 그렇지만 고야는 이 대작을 완성하기 위해 습작을 무려 열점이나 그려 대단히 공을 들인 작품이라고 한다. 이 무렵 궁정이 옮겨가 있던 아란후에스 별궁으로 그가 네 번이나 찾아간 것에서 그의 열의를 엿볼 수 있다. 이 그림의 좌측 캔버스 뒤편에 있는 자화상은 바로 고야 자신이다. 이는 등장인물이 13명으로 불길하다 하여 고야 자신을 그려 넣은 것이라는 이야기도 있지만 왕족들과 등을 돌리고 있는 고야의 모습에서 고야의 진보적인 성향을 잘 느낄 수 있다. 실제 이 작품의 크기는 원형 룸의 한 벽면을 가득 채울 정도다.

여기서 측면으로 이어진 전시실 34로 들어가면 종교화의 그림이 있는데 고야와 수르바란의 십자가와 관련된 종교화가 어두운 암실을 밝히고 있다. 그런데 이곳에는 특별한 고야의 그림이 존재한다. 바로 〈옷을 벗은 마

하〉와 〈옷을 입은 마하〉의 그림이다. 이 그림은 회화사에 있어 보는 사람을 가장 매혹시키는 그림 중 하나로 알려지고 있다. 예전에는 대전시실에 있었던 것으로 기억하는데 지금은 원형 룸 뒤편 전시실에 위치한다. 실제 전시실에 걸린 그림은 〈옷을 입은 마하〉가 위편에 있고, 〈옷을 벗은 마하〉가 아래편에 위치한다. 바로 비교할 수 있도록 아래위로 전시한 큐레이터의 배려가 고맙게 느껴진다. 〈옷 벗은 마하〉에서 빛이 직접적이고 한 낮의 짧은 그림자를 드리우게 했다면, 〈옷 입은 마하〉는 저녁시간의 밀도 깊은 그림자처럼 몽환적이고 오묘한 빛을 벽면에 비추고 있다. 그녀는 두 팔을 머리 뒤로하고 관람객을 외면하기는커녕 똑바로 쳐다보고 있다. 마치 순백의 피부에서 가느다란 호흡이 전달되는 느낌이다. 〈옷 벗은 마하〉는 여성의 아름다움을 대표할 이상적인 아름다움을 추구하고 있다고 할 수는 없지만 가감 없이 감정을 드러내는 아름다움은 존재한다. 〈옷 입은 마하〉는 〈옷 벗은 마하〉보다 늦게 제작된 것으로 알려지지만 동일한 인물을 모델로 하고 있다. 이 작품의 주인공은 작가와 애정관계인 공작부인 알바로 말해지기도 한다. 그러나 엄격한 가톨릭 사회에서 귀족가문의 여인을 나체로 그리는 것이 과연 가능한 일일지 의문이 든다. 아무튼 이러한 사회적 분위기를 감안해 두 점이 제작된 것은 의심할 여지가 없다.

[상] 고야의 〈옷 입은 마하〉, 1805 / [하] 고야의 〈옷 벗은 마하〉, 1805

2층의 27번 갤러리에서 좌측의 12번 원형룸으로 들어가면 벨라스케스 작품관으로 연결되는데 이곳에는 그 유명한 〈시녀들 Las Meninas〉란 작품이 있다. 루브르에 〈모나리자〉가 있다면 프라도에는 〈시녀들〉이 있다는 말이 있다. 그만큼 최고의 걸작으로 이름 높은 작품이다. 원래 세비아 알 카사르 궁전에 보관되었다가 19세기 초 다른 왕실작품과 함께 프라도 미술관으로 옮겨진 작품이다. 방탄유리로 보호되고 있는 〈시녀들〉은 프라도 미술관에서 가장 넓고 감상하기 좋은 장소에 위치한다. 아마 유럽의 회화사에서 최고의 작품으로 손꼽히는 걸작이라고 해도 과언이 아니다. 그런데 궁금한 점이 하나 생긴다. 많은 제목 중에 하필이면 〈시녀들〉일까? 사실 이 그림에 시녀들은 나오지 않는다. 공주의 좌우에 있는 어린 여자들의 머리와 옷을 보면 알 수 있듯이 시녀가 아니라 귀족출신의 딸이다. 좌우측의 어린 여자들은 마르가리타 공주에게 경의를 표하고 있다. 다만 시녀로 볼 수 있는 여자는 경호원 옆에 수녀복 차림의 여인을 들 수 있는데 이 복장은 수녀복이 아니라 상복이라고 하는 주장도 있다. 아무튼 1834년 프라도 미술관으로 이 작품을 옮기면서 작품목록에 〈Las Meninas〉를 사용함으로써 비로소 〈시녀들〉이란 이

벨라스케스의 〈시녀들〉, 1656

름이 통용되기 시작했다. 금발에 화사한 드레스를 입은 다섯 살배기 펠리페 4세의 공주 마르가리타와 그녀를 돌보는 여인들은 우측 창문에서 들어오는 옅은 빛으로 섬세하게 묘사되고 있다. 좌측에는 벨라스케스가 그의 손에 팔레트를 들고 왕과 왕비의 초상을 그리고 있는 모습이 보인다. 이는 실제로 화가가 왕과 왕비를 그리고 있는 것이 아닌 환영적 공간이긴 하지만 보는 이로 하여금 현실로 받아드릴 수 있도록 일상의 한 순간을 옮긴 것처럼 묘사하고 있다. 난쟁이 시종은 왕과 왕비를 바라보는 정면자세로 되어 있다. 왕과 왕비가 정면에 있다는 것은 맨 뒤쪽 열린 창문 사이로 들어온 빛에 비치는 거울 속에 화가의 아틀리에를 방문한 왕과 왕비의 형상이 희미하게 비치고 있는 것에서 알 수 있다. 벨라스케스는 왕과 왕비를 자신의 그림에 간접적으로 포함시키고 자신을 그림의 주역 중 한 명으로 등장시킴으로써 수많은 작품 중 가장 섬세하고 세련된 작품을 만들었다. 이 작품을 모방해서 피카소는 40여 점, 고야 및 달리, 마네도 이 작품을 그림으로써 〈시녀들〉은 더욱 유명해졌다. 이 그림에는 두개의 거울이 존재한다고 한다. 하나는 화면을 보는 그림 밖의 거울이고, 다른 하나는 그림 속의 거울이다. 이것을 생각하면서 거울의 반대방향에 선 사람들과 소재, 제목 등으로 그림을 감상한다면 또 다른 상상력이 재미를 더해줄 것이다.

1층(지상층) : 15세기에서 17세기 스페인과 북유럽의 걸작

고야의 전시실은 2층에 12개의 전시실, 1층에 2개의 전시실을 차지하며 프라도 미술관에서 최대의 컬렉션을 자랑하고 있다. 청력을 잃은 후 마드리드 교외의 별장 벽에 그린 14점의 연작과 〈자식을 잡아먹는 사투르누스〉는 그의 그림 중 걸작으로 알려져 있다. 이 작품들은 2층에 있는 것이 아니라

1층 맨 끝에 있는 65-67전시실에 있다. 페르디난도 7세의 절대왕정에 반대하는 성향이 있던 고야는 1819년 모든 것을 정리한 뒤 만사나레스에 있는 저택을 사들여 그 벽면에 어둡고 염세적인 작품을 그리는 데 이 섬뜩한 그림을 소위 '검은 그림'이라 일컫는다. 이곳의 그림들은 1820년 전후에 그려진 것으로, 벽을 깎아 캔버스로 옮겨 전시하고 있는 것이다.

나폴레옹의 형 호세 1세가 스페인에서 물러나 페르디난도 7세가 왕위에 복위했을 때 프랑스에 협력한 지식인과 정치인들은 탄압을 받는다. 고야 역시 예외없이 숙청에 직면하지만 1814년에 〈1808년 5월 2일〉과 〈1808년 5월 3일〉이란 작품을 그려 나폴레옹에 대한 저항의지를 표현한 공로로 임시정부의 환심을 사게 되었다.

〈1808년 5월 2일〉은 마드리드의 민중이 나폴레옹군의 용병인 모로코군을 공격하고 있는 장면을 그린 직사각형의 대형그림으로 전체적인 화면이 어둡게 처리되어 있다. 화면 왼쪽에서 오른쪽으로 말들과 인물들이 갑작스레 쏟아지고 있다. 민중들의 공격으로 모로코병이 말에서 떨어지는 모습은 마치 연극의 한 장면을 보는 듯하다. 예전에는 한 개인이나 역사적 사건

[좌] 고야의 〈1808년 5월 2일〉, 1814 / [우] 고야의 〈1808년 5월 3일〉, 1814

을 기록하기 위한 그림을 그렸지만 고야는 군중의 광기와 잔인성에 초점을 맞춰 전쟁의 잔인함을 리얼하게 묘사하고 있다. 〈1808년 5월 3일〉은 5월 2일의 사건에 대한 프랑스군의 보복장면으로 대량학살이 자행되는 모습을 묘사하고 있다. 아직 어둠이 가시지 않은 새벽, 총살형을 기다리는 그들 앞에는 랜턴이 밝혀져 있고 그 앞에는 선혈이 낭자한 죽은 사람의 모습이 묘사된다. 정사각형의 그림에서 관람자의 눈은 흰옷을 입은 한 남자에게 집중된다. 그는 사형집행자에게 예수 그리스도의 죽음처럼 "죽으면 살리라"란 메시지를 전하고 있는 것 같다. 숭고한 죽음은 멀리 보이는 교회의 실루엣으로 남겨진다. 이 그림에서 예술가의 시대적 사명을 조금은 알 것 같다. 만약 나폴레옹 군의 침략으로 인해 그에게 위기가 닥치지 않았다면 이 그림은 단지 과거의 기억을 답습하는데 그쳤겠지만 위기의식과 경험이 이 작품 하나로 국가적인 영웅을 탄생시킨다.

보쉬의 〈쾌락의 동산〉을 본 사람은 누구나 이 그림이 500여 년 전에 그려졌다는 것을 믿지 못한다. 서양회화 사상 가장 기괴하고 수수께끼에 둘러싸인 이 작품은 정확한 연대나 형식적인 양식의 유래조차도 잘 알려져 있지 않다. 얼핏 보면 요즘 놀이동산의 느낌도 난다. 중간 상단의 호수 외곽에 있는 것들은 놀이기구와 흡사하다. 플랑드르 화가의 이단자로 불리는 보쉬는 이탈리아 여행을 했음에도 불구하고 그가 살던 지역은 아직 르네상스의 기운보다 중세의 권선징악적 요소가 많았던 모양이다. 이 그림에 나타난 보쉬의 개성적인 표현과 상상력은 오랫동안 많은 화가들에게 영향을 미쳐왔지만, 특히 근세에 들어 초현실주의 화가들에게 더 큰 영향을 끼쳤다. 3폭으로 된 제단화의 왼쪽에는 아담과 이브가 있는 에덴동산이 그려져 있고, 중앙에는 기이한 새와 사랑을 즐기는 남녀가 그려진 쾌락의 동산이 묘사되어 있다. 오른쪽 그림에는 에덴동산이 악의 동산으로

보쉬의 〈쾌락의 동산〉, 1510 : 1층 플랑드르관 56실

변해 고통 받는 인간으로 가득한 지옥의 광경이 드러나 있다. 왼쪽에서 시작한 행렬은 중간그림의 상단에 있는 구조물을 말을 탄 채로 통과해 호수 아래로 원을 그리며 돌고 있다. 이들의 무리는 꽃 위에 놓인 속이 비치는 공 안에서 음란한 장면을 보여주는데, 유리같이 비치는 공은 언제나 깨질 수 있다는 북부유럽의 속담을 상기시킨다. 결국 오른쪽 그림에서 다양한 형태의 고문과 죽음을 맞이한다. 과연 이 그림이 초현실주의자들의 주장처럼 잠재의식의 발로로 그린 것인지 권선징악적 교훈으로 그린 것인지는 아직도 논란이 있으나 독창적이고 복잡한 알레고리를 넣어 창의적인 그림을 그린 보쉬는 프라도 미술관만이 갖고 있는 특별한 작가 중 한명이 아닐 수 없다. 이 그림은 후에 펠리페 2세에 의해 구입되어 스페인 왕가에서 소유하게 된다.

이곳에는 두 점의 알프레히드 뒤러의 작품이 있는데 하나는 〈아담과 이브〉고 다른 하나는 그의 〈자화상〉이다. 뒤러의 〈자화상〉은 50cm에 불과

하지만 아주 중요한 그림에 속한다. 뒤러는 그의 생애에 두 번의 이탈리아 여행길을 떠나는데 1490년에서 1495년까지 약 5년간 라인 강 유역과 이탈리아 여행을 했고, 두 번째는 1506년에서 1507년까지 2년간 이뤄졌다. 이 〈자화상〉은 1498년에 첫 번째 이탈리아 여행을 다녀온 후 그린 것이다. 그의 글에서 여행 때 많은 그림을 복제했다고 하는데 이 경험은 나중에 판화작품을 만드는데 일조하였다. 이 〈자화상〉에서는 유행하는 의상을 입은 멋진 자신의 모

뒤러의 〈자화상〉, 1498

습을 통해 르네상스의 고귀한 이상을 표현하고자 했고, 열린 창문으로 들어오고 있는 빛을 통해 실내와 실외의 풍경을 묘사하고 있다. 창문을 통해서는 산과 먼 바다의 조그마한 풍경을 볼 수 있는데 이러한 세부 묘사는 동시대의 베네치아와 피렌체파의 회화작품을 참고하였다.

프라 안젤리코의 〈수태고지〉는 도록으로는 도저히 색채를 따라갈 수 없는 그림이다. 그는 수도원에 속한 수사로서 많은 교훈적인 그림을 그려왔다. 일반적으로 수도원은 봉쇄수도원과 탁발수도

안젤리코의 〈수태고지〉, 1425-30

원 등 서원에 따라 여러 종류가 있지만 안젤리코는 도미니크회 소속으로 탁발을 하면서 사람들을 교화한 모양이다. 그래서 그의 그림에는 이야기적 요소가 많이 들어간다. 좌측의 그림에는 선악과를 먹은 아담과 이브가 에덴동산에서 쫓겨나는 모습을 그리고 있고, 오른쪽 실내에서는 성령으로 하나님의 아들을 잉태함을 천사장 가브리엘을 통해 마리아에게

알리고 있는 장면을 그리고 있다. 왼편 상단에 보이는 손은 노란색의 강한 빛을 발하며 마리아를 비추고 있으며, 이 빛을 따라서 가브리엘이 하나님의 말씀을 전하는 순간을 묘사하고 있다. 가브리엘 천사장의 날개와 옷은 정밀하고 화려한 색채, 붉은 색과 금색으로 표현되어 생생한 말씀을 전하는 천사의 모습을 잘 묘사하고 있다. 전반적으로 인물들의 형태에서 보수적인 기법을 볼 수 있지만 기둥의 거리감에서 르네상스적 요소를 가지고 있다. 특히 천사 가브리엘의 날개는 마치 콜라주를 붙인 것처럼 풍만함을 가지고 있다.

필자는 프라도 미술관에서 단 한 점의 그림을 고르라면 두말 않고 로지에 반 데르 바이덴의 〈십자가에서 내려지는 예수〉를 고를 것이다. 이 작품은 1435년 그의 나이 35세가 되던 해에 그린 2m가 넘는 대형 제단화다. 이때 이미 반 데르 바이덴은 마스터의 칭호를 얻은 후 브뤼셀에 정착하여 '브뤼셀의 화가'라는 명성을 얻게 된다. 플랑드르 지역과 네덜란드에서의 작품에는 2m가 넘는 대형 작품을 보기가 그리 쉽지 않은데 대형작품을 의뢰받았다는 사실은 그의 명성을 가늠해 볼 수 있는 일이다. 이 작품은 루뱅 궁수빌드 교회의 제단화로 만들어졌다. 15세기 초반 유럽 변방의 작품으로 믿어지지 않을 만큼 세부적이고 실제적인 감정묘사를 통해 극적인 장면을 마

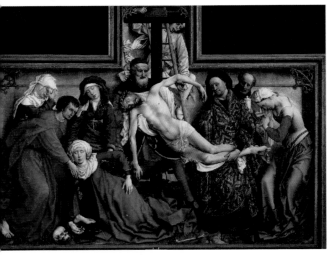

로지에 반 데르 바이덴의 〈십자가에서 내려지는 예수(Deposition)〉, 1435 : 1층 플랑드르관 58B실

치 연극무대처럼 콤팩트하게 처리했다. 아주 좁은 공간 안에 배치된 아홉 명 각자의 감정을 극적으로 묘사하여 주저 없이 흐르는 눈물과 끝없는 회한, 실신상태, 자책 등의 모습을 잘 표현하고 있다. 당시 플랑드르 회화는 아

〈십자가에서 내려지는 예수〉의 세부, 마리아와 막달라마리아

주 세밀한 방식으로 사물을 묘사했지만 이처럼 극적인 감정의 폭을 깊이 있게 처리한 작품은 드물다. 가운데 위편에 있는 십자가에는 〈유대인의 왕: INRI〉이 적혀 있고 십자가의 형태는 라틴식 십자가다. 라틴식 십자가는 위 끝과 양옆 십자가의 길이가 동일하고 아랫길이가 옆길이의 두 배로 만들어져 있는 십자가다. 가운데 장면의 실신상태에 있는 파란 옷을 입은 여인은 어머니 마리아다. 그녀의 눈에는 미처 마르지 않은 눈물이 흐르고 있고 얼굴은 창백하게 변했다. 예수님을 십자가에서 내리는 가운데 수염이 덥수룩한 인물은 요셉이고 좌측의 젊은이는 요한이다. 우측 맨 끝에 있는 여인이 막달라 마리아인데 그 여인의 코와 눈 주변이 붉게 변했다. 이는 오랫동안 눈물과 콧물이 흘러내렸음을 짐작케 한다. 로지에가 얼마나 인물에 대해 깊이 연구를 했는지 가늠해 볼 수 있게 하는 장면이다. 미술비평가 패히터는 이 그림을 두고 역사적 사건의 서사적 이미지와 종교적 이미지를 결합한 로지에 만의 성취를 이룬 작품이라고 평가한다.

보지 않고서는 말할 수 없는
레이나 소피아 국립미술관
Museo Nacional Centro de Arte Reina Sofia

🏛 **홈페이지 및 위치**: http://www.museoreinasofia.es/, 1호선 아토차역에서 하차 도보 5분, 프라도 미술관의 건너편에 위치

🏛 **개관시간**: 월−토요일 10:00−21:00, 일요일 10:00−19:00, 화요일 휴관

🏛 **입장료**: 8유로

아토차 역에서 올라오면 10m정도 떨어진 골목에 흰색의 '레이나 소피아 국립미술관'이 보인다. 이 건물은 예전의 산카를로스 병원 건물의 내부를 리모델링하여 1986년 새롭게 개관한 건물이다. 건물 전면입구에 통유리로 된 두 대의 누드 엘리베이터를 설치하여 파리에 있는 퐁피두센터를 연상시킨다. 전시작품은 스페인의 근현대미술을 중심으로 수집하여 1만점에 달하는 규모를 자랑한다. 지상층에는 뮤지움샵이 있고 엘리베이터를 이용해 제1섹션에 해당하는 2층으로 올라가면 큐비즘, 초현실주의, 사실주의

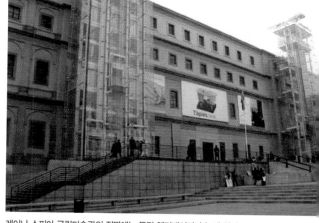

레이나 소피아 국립미술관의 전면에는 투명 엘리베이터가 눈에 띈다.

등 20세기 초반부터 1970년대에 이르는 작품들이 전시되어 있다. 제2 섹션에 해당하는 3층은 기획전시가 이뤄지고, 4층은 비디오 아트를 포함한 스페인 현대미술의 최신 작품들이 전시되어 있다. 특히 2층 엘리베이터 반대편 제일 안쪽에 전시되어 있는 피카소의 〈게르니카〉는 뉴욕 현대 미술관에 소장되었던 것을 피카소의 유언에 따라 현재 이곳으로 옮겨 전시하고 있다.

레이나 소피아 국립미술관

마드리드에 갈 때면 직원들에게 으레 "세상에는 게르니카를 본 사람과 보지 않은 사람이 있다."라 할 정도로 꼭 레이나 소피아 미술관에 들리도록 당부를 한다. 그만큼 기념비적인 작품이기도하지만 세상에 단 한 점밖에 없는 작품으로 마드리드를 가지 않고서는 대체할만한 그 무엇이 존재하지 않는 작품이기도 해서다. 정확하게는 모르겠지만 이 작품이 피카소의 본격적인 사회참여의 첫 작품이 아닐까 생각한다. 이 작품은 엘리베이터를 타고 2층에 내려 맨 끝 전시실로 가야한다. 전시실 맨 안쪽에 사람들이 많이 몰려있는 것을 보니 바로 〈게르니카〉가 있는 모양이다. 엄청난 대작의 〈게르니카〉는 수많은 인파로 둘러싸여져 있다. 이곳은 프라도 미술관과는 달리 기본적으로 사진촬영이 허용되는 곳이지만 〈게르니카〉가 있는 전시실만은 예외다. DSLR 카메라를 들고 나타나니 감시원 한 명이 나를 내내 따라 다닌다.

피카소의 〈게르니카(Guernica)〉, 1937

　1937년 피카소는 파리의 만국박람회 스페인관을 장식할 벽화 한 점을 의뢰받는다. 그런 와중에 프랑코 정권은 히틀러의 협력을 받아 스페인 바스크 지방에 있는 인구 7천명의 게르니카를 무차별 폭격하게 된다. 피카소는 전투가 발발한 지 3일 만에 그림을 그리기 시작했다고 하는데 얼마나 그가 분노했는지를 알게 해 주는 대목이다. 이 그림은 전쟁의 참혹성에 대한 보편적 상징을 표현한다. 마침 피카소는 몇 년 동안 그리스신화 속에 나오는 동물인 미노타우로스 상에 흠뻑 빠져 있었다. 여기에다가 그의 입체주의의 완성과 변형은 〈게르니카〉를 서사적 요소와 사실적 요소를 혼합하게 하였다. 이 그림에서 피카소는 입체주의 양식을 채택하는 한편, 황소 미노타우로스와 고통으로 울부짖는 여인 등 이전 작품에 도입했던 캐릭터를 다시 등장시킨다. 마치 신문 기사를 오려낸 듯한 기법 역시 작품의 특징을 잘 부각시키고 있다. 〈게르니카〉는 〈자유의 여신상〉과 같은 역사화의 연장선상에 놓여있지만 장소와 시간에 대한 어떠한 암시도 없다. 그래서 그런지 고통과 파괴, 폭력적인 죽음의 사태가 끝난 후까지 사람들의

뇌리에 잊히지 않는 작품이 되고 있다. 그가 이 작품을 만들 때는 역사적인 사명감을 가지고 준비하는 과정에서부터 심혈을 기울여 짧은 시간에 61점의 스케치로 각 인물을 세부적으로 나눠 특징화시키는 작업을 하였다. 1937년 4월 27일 게르니카가 폭격을 당한 뒤 작품의 완성까지는 불과 2개월 밖에 소요되지 않았다.

세 부분으로 나뉘는 그림은 가운데를 향해 삼각형 모양의 구도를 하고 있다. 그림 왼쪽에는 죽은 아이를 안고 하늘 혹은 미노타우로스를 보며 통곡하는 어머니가 보이는데, 이것은 세상을 구원하는 피에타와 유사한 아이콘을 가지고 있다. 가운데 포효하는 말의 발굽 아래는 아비규환의 혼란을 그리지만 말 뒤에는 전등과 자유의 여신상이 가져다주는 횃불이 그나마 희망을 상징하고 있다. 컬러도상의 중요성에도 불구하고 피카소는 캔버스를 검은색, 흰색, 회색의 무채색으로 표현하고자 결정했지만, 정작 그는 출품시간이 촉박해서 색을 칠하지 못했다며 농담 같은 한 마디를 던지고 있다. 그의 진짜 속내는 알 수 없지만 이로 인해 〈게르니카〉는 추상화된 형태의 신화적 상징주의와 서사적 내용을 갖추게 되었다. 당시 언론에서는 "피카소가 만국박람회에 부고를 보내왔다. 우리가 사랑하는 모든 것들이 죽어가고 있다는 소식을 보내온 것이다."라고 이 그림을 평가하고 있다.

1937년 6월 파리에서는 제5회 만국박람회가 개최된다. 당시 52개국이 참여하고 3,000만 명이상의 관람객수를 기록한 박람회장에는 피카소의 〈게르니카〉가 최고의 인기를 구가한다. 파리 만국박람회가 끝난 후 〈게르니카〉는 오슬로, 코펜하겐, 스톡홀름에 순회전시를 하게 되고, 1938년 가을에는 런던에서도 수많은 습작과 함께 전시되어 상당한 반향을 불러 일으켰다. 〈게르니카〉가 1939년 미국에 도착한 후, 피카소는 "스페인이 민주

화 된 후 게르니카를 스페인에 반환해 달라.”고 MoMA에 조건부 임대를 제시한다. 이로 인해 미국에 머무르게 된 〈게르니카〉를 프랑코 정권이 계속해 반환요청을 했음에도 불구하고 피카소는 뜻을 굽히지 않았다. 〈게르니카〉가 뉴욕 MoMA에서 다시 조국 스페인으로 돌아온 것은 피카소와 프랑코 모두가 숨진 뒤인 1981년의 일이다. 이제 마드리드의 레이나 소피아 미술관에서 이 작품을 보았으니 세상에서 가장 귀한 그림 하나쯤은 봤다는 뿌듯함이 생긴다.

이 그림은 초현실주의로 대표되는 살바도르 달리가 겨우 21세 때 그린 그림이다. 그림 속의 여인은 달리의 여동생인 안나 마리아다. 〈창가에 있는 소녀〉가 포함된 1925년 전시 때부터 상당한 반향을 불러일으키는데 이때 피카소도 그의 전시회를 방문하게 된다. 이처럼 달리의 작품전은 젊었

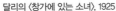
달리의 〈창가에 있는 소녀〉, 1925

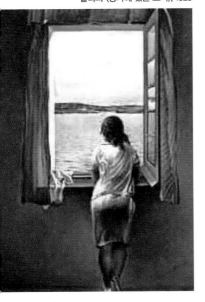

을 때부터 세간의 관심이 집중되었다. 관람자에 등을 돌리고 낯선 풍경을 바라보는 그림은 일부 평론가에 의해 독일의 낭만주의 화가 프리드리히로부터 차용된 것이라 하는데 몽환적인 분위기를 만들어내는 프리드리히의 작품과는 뭔가의 차이점을 느낀다. 한적한 햇살이 들어오는 해안가 어느 소녀의 방, 바다는 건너편 섬 같은 풍경으로 이미 낯선 풍경은 아니다. 그러나 제한된 햇살로 인한 어두운 실내와 커튼의 분위기는 바깥풍경과는 대조적으로 어딘지 모르게 불안해 보이는 구석이 있다. 밝음과 어두움의 경계선인 창문에 기대어 있는 소녀. 달리는 프로이트의 ‘꿈의 해석’을 1922년 접했고, 이후 꿈과 무의식의 표현을 사용하기 시작한다. 이 그림에서 소녀를 통해 현실과 환상의 세계

에서 갈등을 하고 있는 자신을 표현하고 있는 것처럼 보인다. 나중에 그의 동생 마리아가 자전적 책을 출판한 후 그와 불화가 생기자, 이 그림을 변형시킨 〈자기 순결의 뿔에 의해 능욕당하는 젊은 처녀〉라는 그림을 그려 엉덩이에 남자의 생식기가 달라붙는 그림을 그리기도 한다. 아마 자신을 비판한 동생의 표현보다는 가족의 이해조차 받지 못하는 현실이 더욱 싫었는지 모른다.

살바도르 달리의 작품 중 가장 많이 알려진 작품을 꼽으라면 MoMA에 있는 〈기억의 영속성 1931〉을 꼽을 수 있겠지만 그 못지않게 유명한 작품이 〈거대한 마스터베이터〉다. 달리는 이 작품에 대해 "내 이성적 불안의 표현"이라 말하곤 했다. 그림이 그려진 1929년, 달리는 여전히 총각이었지만 갈라라는 여인에게 편집광적인 집착을 한다. 〈거대한 마스터베이

달리의 〈거대한 마스터베이터〉, 1929

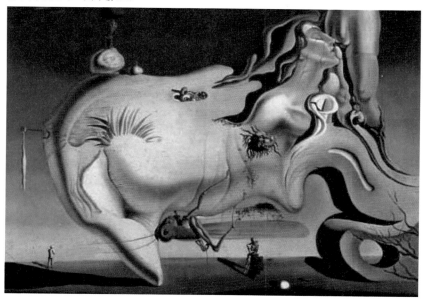

터〉는 그들의 불안한 교제 때 그려지기 시작했다. 그녀의 본 남편 엘뤼아르의 초상을 그리면서도 갈라에게 느낀 감정의 알레고리를 표현한 것을 보면 첫 눈에 그녀에게 마음을 빼앗겼던 것이 분명하다. 그림 속 오른쪽에 여자의 상반신이 나와 있고, 여자의 얼굴은 남자의 다리 사이에 꿈을 꾸고 있는 듯한 모습으로 입을 맞추려 한다. 남자는 여인의 아래 거대한 바위의 모습으로 그려져 있다. 바닥에 대일 듯 말 듯한 그의 코 아래에는 메뚜기가 붙어 있다. 메뚜기의 배에는 개미가 득실거려 그의 불안한 심리를 묘사한다. 제목인 마스터베이터의 한 장면처럼 그의 얼굴은 이미 홍조로 붉게 물들어있다. 이 그림에 영감을 준 것은 한 여인이 원예식물의 일종인 칼라 calla 의 향기를 맡고 있는 모습을 그린 19세기의 작품에서였다. 여기서 달리는 칼라란 식물을 남성으로 바꾸어 표현했다. 어쨌든 그는 역사상 마스터베이션 masturbation 을 미술의 주제로 사용한 최초의 화가가 되었다.

로베르 들로네의 〈자화상〉, 1923

복도를 나와 건너편 전시실로 들어가면 두 개의 그림이 나란히 걸려있다. 하나는 로베르 들로네의 그림이고, 다른 하나는 그의 부인 소니아 들로네의 그림이다. 로베르 들로네는 소위 오르픽큐비즘의 창시자인데 이를 줄여서 오리피즘이라고도 한다. 이는 피카소의 큐비즘과의 차별화를 염두에 둔 용어다. 1912년 큐비즘의 열성적인 우호자였던 시인 아폴리네르는 들로네의 개인전에서 피카소와는 다른 양상의 큐비즘이라 규

정하고, 그리스 음악의 신 오르페의 이름을 빌려 오르피즘이라는 명칭을 제안하게 된다. 이는 그의 화면이 시적 음악적 원리에 바탕을 두었다고 생각했기 때문이다. 1913년 이후 로베르 들로네는 구상보다는 추상에 전념하는데 붓질은 한층 부드러워지고 수축되었다가 확산되는 동적인 리듬감을 가진다. 들로네 작품의 특징은 무엇보다 인상파 화가들이 포기한 색채에 충실하여 역동성을 표현한 데 있다. 화면은 직선과 곡선의 분할된 면으로 구성되고, 시간이 흐름에 따라 밝고 선명한 스펙트럼의 원색이 다채롭게 사용되었다. 그림의 자화상은 어두운 자켓에 붉은 색 목도리와 체온을 표현한 노란색이 전체적인 역동성을 잘 살려준다. 오르피즘은 기술적인 면에서는 마티스와 피카소의 결합처럼 느껴졌고 색채의 분할은 시적인 운율을 닮아있었다.

마치 우리나라의 전통적인 식탁보처럼 보이는 소니아 들로네의 추상회화는 로베르의 작품보다 색채의 분할이 선명하다. 색의 농도와 표면의 반사를 고려한 화면을 만들고 싶었기 때문이다. 1910년 소니아와 로베르가 결혼한 후 이 둘의 작품은 서로 구분하기가 쉽지 않다. 서로가 영향을 주고받았기에 그 둘의 그림은 아주 닮아있다. 그녀의 오르피즘적 시도는 새로 태어난 아들의 침대보와 커튼 등 생활용품을 디자인하기 위해 처음 만들어진다. 그녀의 작품에서는 적포도주의 일종인 Dubonnet를 사용함으로써 원과 직선의 색채분할이 리드미컬하게 살아있다. 다분히 포스터적인 디자인은 상업적 성격을 띠고 있었지만 초기에는 사람들이 주목하지 않았다. 점차 장식예술인 태피스트리에도 영향을 미치기 시작해 패션, 문양, 포장지 등 다양한 분야에 지대한 영향을 끼친 화가가 바로 소니아 들로네다.

 문화의 중심지 톨레도와 세고비아

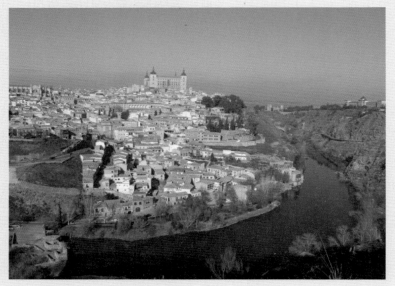

톨레도 전경

이제 프라도와 소피아 미술관을 관람했으면 인근의 유명한 관광지 세고비아와 톨레도를 갈 차례다. 가이드를 이용하면 이 두 도시를 이동하는 것은 어렵지 않지만 기차로 이동을 하려면 이중 한 군데를 택하는 것이 좋을 듯하다. 세고비아는 도시를 가로지르는 로마시대의 대수로가 있고 유명한 알 카사르 성이 있는 곳이다. 기타 브랜드로 유명한 세고비아는 기타리스트에서 이름을 따왔기 때문에 이곳과 특별한 인연은 없는 듯하다. 알 카사르 성은 백설공주와 일곱난장이의 원형이 된 곳으로 많은 관광객이 찾는 곳이지만 예술과 관련된 곳을 찾으려면 반드시 톨레도로 가야한다.

톨레도는 마드리드에서 불과 남쪽으로 70KM 떨어져 있고 도시전체가 세계문화유산으로 지정되어 있다. 로마시대부터 발전한 톨레도는 6세기에는 서고트 왕국의 수도로 발전하기 시작했지만 711년 이슬람에 정복되어 한때 이슬람문화의 중심지로 발전하기도 했다. 그러다 1085년 알폰소 6세에 의해 탈환되어 그리스도교, 이슬람, 유태교가 한 도시에 공존하여 융합된 종교문화가 나타난다. 톨레도는 한때 스페인의 수도였으며, 도시의 삼면에 타

우측의 식당이 헤밍웨이가 즐겨 찾은 식당인 반면, 좌측의 평범한 식당은 헤밍웨이가 한 번도 찾지 않은 "Hemingway never are here"식당이다.

호 강이 흐르고 있어 그 경관이 너무나 아름답다. 1561년 스페인의 수도가 마드리드로 천도하면서 정치, 경제, 문화의 중심이 마드리드로 이전하게 되었다. 많은 볼거리가 있지만 이중 톨레도 대성당은 1493년에 완공되어 톨레도에서 가장 높은 곳에 위치한다. 고딕양식을 기초로 장엄한 성당건물 내부에는 조각, 회화 등 수많은 종교관련 예술품이 소장되어 있다. 이곳에는 엘 그레코의 작품 〈베드로의 눈물〉이 있음을 잊지 말자. 톨레도의 전경은 비록 다 못 볼지라도 〈베드로의 눈물〉만을 본다면 이미 스페인을 대표하는 화가 엘 그레코를 본 것이나 다름없을 것이다. 그 아래에 있는 산토토메 성당을 들리면 1586년에 제작된 엘 그레코의 〈오르가스 백작의 장례〉를 볼 수 있다. 이상으로 필수여행을 끝내고 이제 자유여행을 시작하자.

마드리드에서 저녁에 플라밍고 관람은 선택이 아닌 필수다. 그래도 맥주 한잔하고 싶다면 시내에 있는 CERVEZAS Y TAVAS 레스토랑을 가면 된다. 이곳은 한 때 헤밍웨이가 즐겨 찾았다는 식당이다. 그런데 사실 이곳보다 바로 옆에 있는 식당에 더 많은 사람이 모인다. RESTAURANTE란 평범한 식당이름을 가지고 있지만 그 아래에는 "HEMINGWAY NEVER ARE HERE"란 부제를 달고 있다. 음악과 즐거움이 있는 곳을 찾으려면 헤밍웨이의 문학과는 담을 쌓는 것도 좋을 것이다.

터키

동로마 최고의 걸작, 아야 소피아 성당과 제국의 흔적
오스만터키 왕조의 톱카프 궁전 박물관
예레바탄 지하궁전

동로마 최고의 걸작,
아야 소피아성당과
제국의 흔적

🏛 **가는 길** : 술탄아흐메트에서 하차
🏛 **개관시간** : 09:30~16:30, 월요일 휴관(6월에서 9월은 무휴)
🏛 **입장료** : 30리라

　이스탄불이란 말은 그리스어 이스틴폴린 is tin polin 에서 유래되어 '도시로'
라는 뜻을 가지고 있다. 중세 사람들에게 이곳은 도시의 대명사와 같은
곳이었던 모양이다. BC 600년을 전후한 그리스시대에는 비잔티움이라 불
렸으며, 서기 330년 콘스탄티누스 대제가 동로마제국의 수도로 삼으면서
동양과 서양을 가르는 보스포로스 해협에 자신의 이름을 딴 콘스탄티노
플이란 대도시를 건설했다. 이는 종교적인 의미와 제국의 안전이란 두 가
지 의미에서 수도를 천도한 것이었다. 5세기가 채 가기 전 서로마제국이
멸망한 것만 보더라도 제국의 동방천도는 새로운 질서를 위한 불가피한 선
택이 아니었나 싶다. 그러나 제국이 발칸반도의 동쪽 변방에 있으므로 모

든 제도가 로마에서 그리스적으로 변화할 수밖에 없어 서방과는 점차 문화적인 괴리감이 생기게 되었다. 강한 국력을 바탕으로 한 문화도시의 건설은 AD 1000년을 기점으로 점차 쇠퇴하게 되었다. 결정적인 쇠퇴의 요인은 이슬람의 위협에서 그들을 구해주리라 믿었던 서방 십자군에 의해서다. 동로마제국의 합법적인 황제 이삭 앙겔루스는 그의 형제 알렉시우스 3세에게 두 눈이 뽑힌 채로 감옥에서 신음하고 있었다. 감옥에 갇힌 황제는 비밀리에 베네치아인들에게 알렉시우스 3세를 쫓아내주면 보상금으로 20만 마르크란 엄청난 돈을 지불할 것이라 제안한다. 십자군의 동방원정 비용이 7-8만 마르크에 불과한 것을 보면 20만 마르크란 엄청난 금액에 해당한다. 알렉시우스 3세의 축출에 성공한 후 보상금 지불이 지연되자 십자군은 1204년에 비잔틴제국을 공격하여 콘스탄티노플을 완전히 장악하고 만다. 아름다운 도시는 무자비한 약탈과 화염에 휩싸여 교회와 수많은 성지가 파괴되고 특히 수도원과 수녀원에 소장된 수많은 보물이 약탈되었다. 그 결과 동방정교회는 로마교황의 지배하에 놓이게 되고 서유럽 제국의 먹잇감으로 전락했다. 1204년에서 1261년까지 동로마제국에 수립된 라틴정권은 베네치아를 대표하는 선제후 6인과 십자군을 대표하는 6인이 모여 플랑드르 출신의 볼드 윈을 황제로 선출하게 된다. 이후 정권을 되찾은 비잔틴제국은 200년간 투르크족의 침입으로 콘스탄티노플의 성벽은 점차 높아지고 서방세계와의 문화적 괴리와 고립은 비잔틴 제국의 최후를 지켜주지 못한 결과를 가져오고 말았다.

필자는 이스탄불을 가기 전 한권의 책을 읽었다. 스티븐 런치만의 『1453년, 콘스탄티노플 최후의 날』은 기독교의 콘스탄티노플이 이슬람의 이스탄불로 바뀌는 과정을 잘 설명하고 있다. 런치만은 동로마제국 최후의 날, 황제와 대관들이 소피아 성당에서 미사를 드리는 장면과 성벽이 함락되

는 순간을 다음과 같이 생생하게 묘사하고 있다.

"1453년 5월 28일 월요일 오후는 날씨가 맑고 찬란했다. 서쪽 수평선으로 지기 시작한 해가 성벽 수비대원의 얼굴에 정면으로 비춰 그들의 눈부시게 만들었다. 투르크인의 일제 공격이 시작된 것이 바로 이 순간이었다. (중략) 도시의 함락을 알리는 소리가 거리 곳곳에서 메아리쳤다."

이 결과 수천 명의 병사들의 주검과 황제의 목이 거리에 내걸리고 말았다. 1453년 봄의 내음이 무르익는 순간, 유럽과 아시아를 가르는 평온한 보스포로스 해협에서 이 같은 학살이 자행되었던 것이다. 나라의 마지막은 언제나 드라마틱하다. 명나라 황제 숭정제는 자금성에서 혼자 목을 매었고 청 황제 부이는 평민으로 살다 한 많은 생애를 마쳐 권력의 마지막은 늘 그런 것이란 푸념이 나올 법하다.

동서문명의 경계, 아야 소피아성당 박물관

아야 소피아성당이 있는 술탄아흐메드까지는 대중교통이 잘 구비되어 어디서건 이동하는데 문제는 없다. 이곳은 이스탄불 관광의 시작점이자 종착점이다. '하기아 소피아성당'이란 이름은 처음 건립될 당시의 그리스어지만 터키말로는 '아야 소피아성당'이라고 부른다. 성스러운 지혜란 뜻을 가지고 있다. 기구한 역사를 가지고 있지만 1934년 터키 정부는 이곳을 공식적으로 아야 소피아박물관으로 지정했다. 누구나 이 앞에 서면 1300여 년을 견뎌온 소피아 성당의 위용에 경탄을 금치 못한다. 326년 콘스탄티

누스 황제가 최초 건립한 후, 404년 폭동으로 인해 화재가 일어났고, 재건된 후 다시 니카 폭동으로 불타고 만다. 황제 폐위로까지 몰린 유스티니아누스는 폭동을 진압한 후, AD 537년 5년 10개월의 공사기간으로 이전보다 훨씬 더 큰 스케일의 성당을 재건하게 된다. 이곳에 오기 전에는 4세기부터 여러 차례 건물이 지어졌다는 사실이 믿기지 않았다. 그러나 현재의 출입문 앞과 티켓카운터 근처 넓은 공터에는 이전에 지어진 건물의 기둥들이 산재되어 있다.

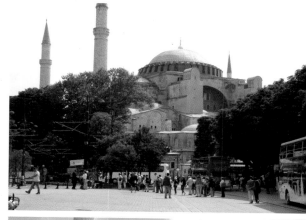

장엄한 소피아 성당 앞에서 잠시 말을 잊는다. 6세기에 만들어진 거대한 벽돌과 대리석의 건물이 눈앞에 있다는 것이 믿기지 않는 일이기도 하지만 오랜 인고의 세월을 견뎌준 고마움 때문이기도 하다. 건물에는 붉은 칠이 세

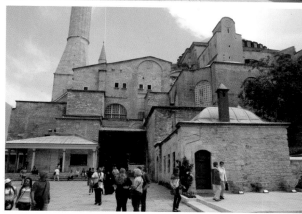

[상] 붉은 색이 바랜 소피아성당
[하] 소피아성당 박물관 외부 전경

월에 연하여 벗겨져 있었고 회색빛 돔의 중첩과 빛바랜 창문틀은 고대의 건물임을 실감나게 하였다. 처음 이곳을 방문하기 전에는 이 정도 규모라면 후대에 재건 혹은 증축이 되었을 것이라는 의문을 가졌지만, 나는 첫눈에 소피아의 속살을 이미 뚫어보았다. 곡선의 돔과 직선의 지붕이 가지는 절묘한 조화는 이 위대한 건물이 건축사의 한 획을 그을 만한 이정표가 될 만했다. 이 건물은 건립 이후에도 여러 차례 화재와 지진으로 인해

사각형 돔 안에 있는 물고기 그림은 익투스(Ιιχθυς)란 말로 '하나님의 아들 예수그리스도'란 뜻임. 이것은 비밀리에 열리는 기독교인의 예배 장소 이정표로 사용됨.

건물에 손상을 입게 되었지만 거대한 스케일이 손상될 정도는 아니었다. 유스티니아누스 황제는 동로마제국에 속한 모든 지방에 황제의 칙서를 보내 최고의 건축자재와 장인을 보내도록 독촉했다. 일부 대리석 벽화와 기둥은 아나톨리아와 시리아에서 가져왔고, 마르마라 섬에서 가져온 하얀 대리석은 포장 재료와 벽돌피복에 사용되었다. 핑크빛 대리석은 아프욘에서, 노란색 대리석은 북아프리카에서 보내온 것이다. 사용된 기둥도 에베소에 있는 아르테미스 사원에서 가져왔고 Semi-Dome 아래에 있는 8개의 반암기둥은 이집트에서 가져온 것이라 한다. 원래 서방의 교회는 바실리카라는 관공서의 건물을 교회의 초기양식으로 이용한 것에 비해, 소피아성당은 돔의 형태와 직선의 지붕을 겸하고 있는 것이 놀랍다. 물론 돔의 지붕은 당시 화려한 무덤인 영묘에서 사용해 왔지만 이를 이용해 바실리카의 직선형과 곡선의 돔을 결합함으로써 독특한 형태의 외형을 창안해

내게 된다. 영묘에서 사용하는 돔이란 원형의 바닥에 둥근 돔을 만드는 것이 일반적일 텐데 소피아성당의 돔은 아래 평면이 원형이 아닌 사각형의 형태를 가지고 있다. 즉 사각형의 모서리 부분을 역삼각형을 만들어 원형의 돔을 올리는 데 성공한다. 이를 펜덴티브 pendentive 라 한다.

수많은 돔이 점철되어 있는 문을 들어서는 순간, 포티코 Portico 라 불리는 주랑현관의 천정에는 그리스도의 얼굴이 우리를 반긴다. 1,500년 전 문화의 꽃을 피운 사람들의 영혼이 깃든 채색이 지금도 살아 있는 것이 놀랍다. 왜냐하면 730년 레오 3세 때부터 100여 년간 성화상이 무차별적으로 파괴되었고 우상숭배로 취급되었기 때문이다. 그렇다면 이 모자이크는 성상파괴주의가 완전히 퇴조한 843년 이후로 조성된 것으로 생각된다. 그래서 그리스도의 좌측에 무릎 꿇은 황제는 현명한 황제라 일컬어지는 레오 6세로 말해진다. 우측의 원에는 천사장 가브리엘이 있고 좌측에는 성모 마리아의 모습이 보인다. 오른쪽 외벽에는 성 모자상을 사이에 두고 두 명의 황제가 뭔가를 예수께 바치고 있다. 콘스탄티누스 황제는 콘스탄티노플을, 유스티니아누스 황제는 소피아성당을 예수께 바치는 모자이크다.

[상] 소피아성당 입구에 있는 초기 유적
[하] 소피아성당의 프레스코와 모자이크

건물 안으로 들어가면 양 측랑의 기둥으로 둘러싸인 거대한 공간에 압도된다. 곰곰이 생각해 보면 유럽의 고딕 건축에서도 이렇게 넓은 공간을 본 적은 없는 것 같다. 이곳을 설계한 사람이 엔지니어란 것을 알 수 있듯이, 중심의 돔을 기준으로 작은 돔과 직선형의 지붕이 외연을 확대하고 있었다. 양 측랑의 기둥 주두에는 양각기법을 사용해 아름답게 문양이 새겨져 있다. 그 위에는 6개의 회색기둥이 같은 형태로 나열되어 중층구조를 만들고 있다. 이곳에는 총 107개의 기둥이 있는데 그중 1층에 40개, 2층 갤러리에 67개가 있다. 이 성당이 건립된 날 황제는 "솔로몬이여, 내가 당신을 이겼소."라고 외친 일화는 이곳의 화려함이 어느 정도였는지를 잘 말해준다.

　　교회의 구조가 잘 이해되지 않는다면 십자가†를 생각해 보자. 십자가의 아래 부분을 포티코라는 주랑 portico 으로 생각하고, 십자가 하단에서부터 들어오는 방향이 신랑 nave 이 된다. 신랑은 양측의 기둥이 있는 측랑 aisle 으로부터 만들어진 장방형의 대공간이다. 신랑의 가운데 부분에는 12개의 작은 원이 커다란 원을 둘러싸고 있다. 이것은 그리스도와 12사도를

황제의 대관식이 이뤄졌던 원. 바깥의 12개의 원은 12사도를 의미한다.

가리킨다고 하는데 이 원안에서 황제의 대관식이 이뤄진다. 그런 의미에서 이 원은 바로 동로마제국의 중심점이 되는 셈이다. 십자가의 머리 부분은 후진 apse 이라 하는데 주로 사제석이나 제단이 만들어지는 곳이다. 따라서 이곳의 중앙 돔은 건물의 전체에서 보면 안으로 들어가 위치해 있다. 중앙 돔의 가장자리에는 수십 개의 광창이 뚫려 있다. 이 광창은 신을 위한 것이 아니라 인간을 위한 것일 게다. 원래 신은 빛을 필요로 하지 않으니까. 군데군데 벗겨진 모자이크들이 감춰진 세월만큼 더욱 아름다움을 발하고 있다. 금빛 찬란한 채색과 더불어 높다란 천정에 그려진 열정은 신앙의 극치미를 잘 표현한 걸작이다. 이런 것을 보면 건물의 내부는 초기 비잔틴시대에 만들어졌으리라는 것을 짐작할 수 있다. 이러한 모자이크가 다시 살아난 것은 1931년 미국인 조사단에 의해 벽면의 모자이크가 확인된 후다.

소피아 성당 박물관 내부로 올라가면 돔 아래에 있는 성모자상을 볼 수 있다.

소피아성당 돔 아래에 있는 성 모자상

전면에는 칼리프의 이름들이 나무기둥에 적혀져 있다. 다시 입구로 나가 이층 갤러리로 올라갔다. 구불구불 이어진 길을 올라가면 건물의 2층에 이른다. 현재 이곳은 갤러리로 사용되는데 이곳에서 발견된 모자이크의 사진 복제물을 전시하고 있는 곳이다. 아야 소피아의 내부를 살펴보기위해서는 이곳이 최적의 장소다. 십자군전쟁과 오스만투르크와의 전쟁에서 많은 모자이크의 도난과 프레스코에 손상을 입어 그나마 이 정도 보관된 것이 다행스러울 정도다. 이곳 천정의 모자이크의 대미를 장식하는 그림은 단연 성 모자상이다. 아래에서 볼 때와 위층에서 볼 때의 느낌이 판이하게 다르다. 양 옆에 있는 모자이크가 지워진 것을 볼 때 다른 추종자가 성 모자에게 경배를 하는 장면이 연상된다.

성상파괴운동의 본질은 신성을 표현하는 방법이 문제가 되었지만 이 논쟁이 끝난 후 신성과 인성은 문제가 되지 않았다. 그림에서는 보편적인 아

기의 모습을 취한 그리스도의 인성이 강조되었지만 내면적 신성은 위축되지 않았다. 마리아의 눈과 얼굴에는 그리스도의 어머니란 신성보다는 오히려 인간적인 슬픔과 우울함이 배여 있다. 다가오는 미래의 고통에 대한 심리적 표현으로, 이는 거룩한 이미지와는 대조적으로 자비의 어머니라 부르고 있다.

이곳에서 내려와 바깥에서 다시 본 소피아 성당은 시대에 따라 달리 세워진 장대한 이슬람의 미나렛에 둘러싸여 있지만 아직도 동로마 역사의 단면을 보는 듯 했다. 하기야 소피아 성당을 재건한 후, 비잔틴제국에는 이 이상의 건축은 결단코 존재하지 않았다.

part 8.
터키

오스만터키 왕조의
톱카프 궁전 박물관

🏛 **가는 길** : 술탄아흐메트에서 하차
🏛 **개관시간** : 09:30~19:00, 화요일 휴관이나 6~9월은 무휴
🏛 **입장료** : 30리라, 하렘 등 전시관에 따라 입장료 있음

소피아 성당을 바라보고 우측으로 돌면 술탄 메흐메드 2세가 비잔틴제
국을 정복한 뒤 짓기 시작하여 1478년에 완공한 톱카프 궁전이 나온다.
이곳은 19세기까지 술탄의 궁전으로 이용되었으나 1924년 공화국 선언 후
박물관으로 전용되었다. 이 왕궁에는 세 개의 문이 있는데 황제의 문과 경
의의 문을 통과하면 우측에 키친이 위치한다. 이 궁전에서 보고자 하는 것
은 술탄의 86캐럿짜리 다이아몬드도 수많은 여인들이 폐쇄된 곳에서 화
려한 숙명적 삶을 산 하렘도 아니다. 바로 입구에 있는 주방 건물에 있는
도자기 몇 점을 보고자 이곳에 체재하면서 두 번이나 이곳을 방문했다.
이곳이 주방인 것은 건물의 지붕에 솟아있는 많은 굴뚝을 보고 알 수 있

456
세계의 박물관 미술관 예술기행

다. 지금은 말이 주방이지 실은 최고급의 원, 명, 청대의 도자기와 일본도자기를 보관한 곳이니 보물창고라 불러도 될 것이다. 중국도자기는 약 1만여 점이 되는데 청자는 약 3,000점이 된다고 한다. 아마 중국이나 한국을 제외하고는 이 정도의 청자를 보관하는 박물관이 흔치 않을 것이다. 이 도자기들은 대부분

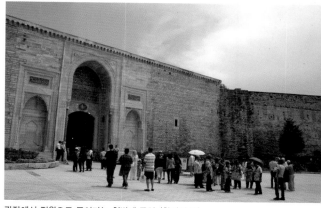

광장에서 정원으로 들어가는 첫번째 문인 〈황제의 문〉

현지에서 생산된 도자기가 아니라 동서 문화교류를 통해서 수입한 것들이다. 가장 먼저 눈이 간 것이 13세기에서 14세기에 만들어진 원나라 YUAN 대의 백자다. 원나라는 정복을 통해 국경을 넓힌 것뿐만 아니라 많은 개방적인 문화교류를 한 나라였기에 터키 술탄왕조에서도 청자와 초기 백자를 대량으로 수입하였다. 청나라가 중국과 조선을 압박할 때 일시적으로 징더전을 비롯한 도자기 생산이 중단된 적이 있었다. 동인도주식회사에서는 대체품으로 일본을 택해 많은 이마리 도자기를 수입하게 된다. 그때의 이마리 도자기들이 이곳에도 여러 점이 보이는데 이중 몇 점 정도는 세계 유수 박물관에 있는 것과 견줄만하다.

톱카프의 키친

　세 번째 지복의 문을 통과하면 넓은 뜰 건너편에 술탄의 하렘이 있다. 하렘은 정해진 시간에만 입장이 허용되어 이곳을 보기 위해서는 미리 예약을 하고 다른 곳을 관람하는 것이 유리하다. 하렘은 '숨기다 혹은 덮다'라는 아카드어에서 유래되었다지만 황실 여성들을 다른 남성들로 부터 격리시키는 제도이

톱카프의 하렘

다. 250여 개의 방이 있는 이곳은 엄격하게 환관들에 의해 감시가 되고 밤에는 누구도 이곳에 발을 들여놓지 못해 일종의 금남의 장소라고 볼 수 있다. 영국의 영사였던 조지 영은 하렘을 들어 "앵글로색슨족이 지구상에서 유일하게 발을 들여놓지 못한 곳"이라고 비아냥거린 곳이기도 했다. 그러나 이전에 있던 하렘에 대한 무수한 소문은 당사자에게서 전해진 것은 거의 없었으며 주로 여행자에 의해 전해진 것이 대부분이었다. 폐쇄된 공간에서의 향락과 사치는 오리엔탈리즘의 대명사로 서양사회에 소개되어져 오랫동안 타자의 공간으로 남아있었다. 앵그르의 그림에도 나오는 오달리스크는 하렘의 궁정하녀 오달릭을 프랑스식으로 발음한 것이다. 압둘아메드가 1856년에 완공된 돌마바흐체 궁전으로 옮겨가면서 일부 방이 공개되고 1909년 압둘아메드가 폐위된 후 완전히 대중에게 개방되었다. 건물의 본관에는 성물관이 있는데 술탄의 보물들이 보관되어 있다. 그 화려함과 정교함은 이슬람문화의 정수를 보여준다. 그 뒤로는 여러 채의 파빌리온들이 있는데 이곳에서 바라보는 보스포로스 해협은 과히 일품이다. 이곳은 기본적으로 유럽의 왕궁과는 그 구성과 형식에 있어 다르며 오히려 아시아 국가의 왕궁과 유사함을 볼 수 있다. 그런 점에서 터키의 전통적인 궁전을 이해하는 데는 톱카프 궁전만한 곳이 없다.

블루모스크

다음으로 이곳 술탄아흐메드 지역을 대표하는 술탄아흐메드 자미 ^{사원} 로

이동하였다. 이슬람 국가 곳곳을 다녀도 이정도 큰 이슬람사원을 보기는 쉽지 않을 것이다. 블루모스크란 이름을 가진 이 사원은 2만장의 푸른 색 이즈닉 Iznik 타일을 붙여 만들었다고 한다. 이즈닉 타일은 터키 건축의 대표적인 색채를 표현하는 타일이다.

이슬람 건축은 교의에 의해 인간과 동물의 조각과 성화에 의한 장식이 금지되어 있어 건축물의 실내는 기하학적인 문양과 추상적인 형태가 발전하게 되었다. 아라베스크라고 하는 문양의 중첩을 통해 신비적 경향을 증대시키는데 이것은 페르시아의 영향으로 당초문이란 이름으로도 유행한 문양이었다. 기존에 세워져 있던 성소피아 성당의 돔을 참고해 흡사하게 만들었다는 느낌이 들었다. 이곳에서도 다른 이슬람 사원과 마찬가지로 여자들은 머리에 히잡을 두르고 사원 안으로 들어갔다. 터키 카펫이 어떻게 발전했는지 궁금했는데 길게 늘어선 수돗가에서 발을 씻는 사람들을 보고 카펫의 중요성을 알 수 있었다.

블루모스크라 불리는 술탄아흐메드 사원

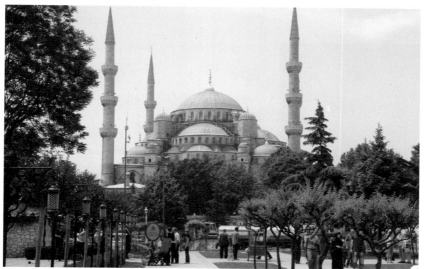

part 8.
터키

예레바탄 지하궁전

🏛 홈가는 길 : 술탄아흐메트
🏛 개관시간 : 09:00-19:00, 휴무없음
🏛 입장료 : 20리라

지하궁전에는 다양한 기둥이 존재한다.

술탄자미를 바라보는 방향에서 우측으로 가면 지하궁전 yerebatan 이 있다. 이곳은 수도교와 연결되어 지하에 많은 물을 저장하는 곳이다. 외세의 침략을 수없이 받은 동로마제국이 적에게 포위당했을 때 이용하기 위한 것으로 흑해에서부터 끌어왔다. 프랑스 고고학자가 이곳을 발견할 때까지는 이런 곳이 있는 줄 몰랐다고 한다. 한때 쓰레기장으로 전락한 예레바탄은 터키정부에서 몇 년간

정화하고 소독한 끝에 현재는 관광명소의 역할을 톡톡히 하고 있다. 원래 336개의 열주가 있었는데 현재 90개가 없어졌다고 한다. 그런데 지하궁전의 수많은 기둥은 모양이 제각각이다. 사람들에게 보이는 건축물도 아니면서 왜 각각의 형태를 가진 기둥을 만들었을까. 재활용일까? 비상시 지하에 물 저장을 위한 것으로 새롭게 기둥을 만들기 보다는 정복지의 기둥을 재활용

거꾸로 달린 메두사 머리 돌기둥

하는 편이 나았을 것이다. 장중한 음악이 흐르는 이곳은 메두사의 머리가 새겨진 돌기둥과 더불어 한 여름의 무더위를 식혀주는 곳이다.

동양과 서양을 가르는 해협, 보스포로스

지하궁전을 본 뒤 아래로 걸어 내려가면 신시가지로 이어진다. 알렉산더 대왕의 관을 소장한 고고학박물관을 지나 오리엔트 특급열차의 종착지인 시르케지 역에 이른다. 오리엔트 특급열차는 아가사 크리스티의 소설인 《오리엔트 특급 열차 살인사건》으로 유명세를 얻었지만 이곳에서는 그 흔적을 찾을 수 없다. 파리에서 이스탄불로 가는 열차에서 살인사건이 일어나긴 하지

오리엔트 특급열차가 있는 시르케지 역

만 시르케지 역과는 상관이 없기 때문이다. 그렇지만 이곳 역사의 한 구석에는 과거 운행했던 오리엔트 특급열차의 한 량을 전시하고 있다.

이곳을 지나면 보스포로스 해협이 눈앞에 보인다. 동양과 서양을 가르는 보스포로스 해협을 보지 않고는 이스탄불을 보았다고 하지 말라는 말이 있듯이 보는 것만으로도 가슴 뛰는 감동을 선사한다. 배를 타기 위해서는 에미노뉴 EMINONU 부두 터미널로 이동해야 한다. 일단 2시간짜리 보트투어를 끊어놓고 바로 앞에 있는 갈라타 대교로 간다. 갈라타 대교 바로 아래 고등어케밥 집에서 고등어를 넣은 햄버거를 먹는 것은 선택이 아니라 필수코스임을 잊지 말자.

에미노뉴가 있는 마르마라 해는 에게해와 연결되어 있다. 이곳에서 출발하여 배는 흑해로 1시간동안 올라간다. 배가 출발하면 잠시 후 돌마바흐체 궁전을 지나는데 이곳은 오스만투르크 술탄의 마지막 궁전이 된 곳이다. 백색의 성인 이곳은 보스포로스를 더욱 빛나게 하는 보물 같은 곳

보스포로스에서 바라본 이스탄불 시가지

세계의 박물관 미술관 예술기행

이다. 가다보면 루멜리 히사르라는 성이 언덕을 따라 길게 늘어져 있는 것을 볼 수 있다. 술탄이 콘스탄티노플을 함락하기 위해 상선들의 진입을 막는 성을 쌓은 이곳에서 동로마 멸망의 서곡이 시작되었다. 베네치아의 상선과 제노아의 지원을 봉쇄한 루멜리 성은 콘스탄티노플을 서방세계의 지원으로부

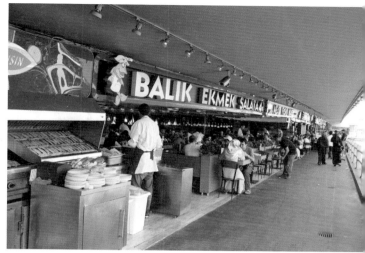

에미노뉴 부두의 고등어 케밥집

터 단숨에 고립시켰다. 술탄의 군대가 마르마라 해를 따라 성벽을 에워 쌓기 때문이다. 육전과 해전의 패배를 통해 콘스탄티노플은 완전히 함락되고 천년왕국은 마침내 끝이 났다. 아시아와 유럽을 잇는 지금의 보스포로스 해협은 과거의 기억을 삼키고 미래를 토해내고 있다.

네덜란드에서 시작한 글이 유럽과 아시아의 경계인 터키 이스탄불에서 대장정의 막을 내렸다. 이 글의 시작은 10여 년 전으로 거슬러 올라간다. 그때 짬짬이 메모와 감상을 적어 두었기에 마치 바둑의 복기처럼 지나온 시간여행을 되짚어 볼 수 있었다. 제대로 된 기록이 없을 때는 다시 찾아가기를 수차례 반복하면서 때로는 무의미한 작업이 아닐까도 생각했다. 하지만 기억의 편린들이 하나의 책으로 엮어지면서 이제 그 숱한 난관들도 보람으로 생각된다. 이 글을 적으면서, 박물관과 미술관을 함께 기술한 이유가 무엇인지 여러 차례 질문을 받은 적이 있다. 근대박람회를 거치면서 박물관이 분화되고 미술관으로 확장되었듯이 그 기저에는 기본적으로 전시라는 개념이 들어 있다. 여기에서 굳이 공동체의 역사성과 화가의 삶의 모습을 구분할 필요는 없을 것이다. 시간이 지나면 모든 것은 소장품이 되고 나름의 가치를 부여받는다. 그렇기에 시대를 뛰어넘는 소중한 삶과 작품의 상관관계에서 우리는 공감이라는 것을 느낀다. 때로는 비슷함을 넘

어서 소통의 단계에 접어든다. 이러한 것을 예술이 주는 진정한 감동이라고 할 것이다. 수천 년간 회자되어온 트로이전쟁도 왕자 파리스에게 아름다운 여인을 준다는 아프로디테의 말 한마디에서 나왔다. 그처럼 아름다움은 예술의 궁극적 가치였다. 세계의 박물관과 미술관 예술기행은 전시라는 공간속에서 자칫 고착화될 수 있는 미술사 지식을 여행가의 입장에서 그저 자유롭게 생각하고자 시도한 글이다.

예기에 나오는 '교학상장敎學相長'이란 말은 좋은 안주가 있어도 먹지 않으면 그 좋은 맛을 모르며, 지극히 좋은 도道가 있어도 배우지 않으면 그 가치를 모른다는 의미를 가지고 있다. 그처럼 이 책을 읽고 갑자기 사색과 배움의 공간인 박물관과 미술관에 가고 싶어진다면 필자가 이 책을 쓴 보람을 느끼는 순간일 것이다. 한 가지 다행인 것은 이번 개정판에 루브르와 오르세, 지베르니, 레드하우스를 포함한 것이다. 그러나 바티칸과 우피치 미술관을 싣지 못한 것은 아쉬움으로 남는다. 특히 사진의 화질이 고르지 못한 점에 대해 이 책을 읽는 분들에게 양해를 구한다. 수년간의 글을 재편집하고 새로이 관람을 하는 동안, 화소가 떨어지는 자동카메라를 이용하기도 하고 때로는 성능 좋은 DSLR을 사용했기 때문이다. 이 책을 만들면서 필자 못지않은 열정과 도움을 주신 분들에게 감사를 드린다. 사진과 다양한 자료를 제공해 준 회사의 동료들과 지인들이 무척 고맙다. 더불어 촉박한 일정에도 책의 편집과 디자인에 최선을 다해주신 편집팀에게 고마움을 표한다. 특히 갑작스런 전화 한 통에도 불구하고 책 커버 후면에 실을 추천사에 쾌히 응해주신 김영호 교수님과 박준헌 전시기획자에게 다시 한 번 감사의 인사를 드린다. 이 책을 탈고한 뒤 가족과 함께 다시 아프리카 케냐로 떠났다. 이 책으로 세계의 박물관과 미술관을 이해할 수 있다

는 지적유희를 누리고자 한 것도 아니고, 인류의 고향인 아프리카의 존재를 과신해서도 아니다. 그냥 아프리카의 별과 구름이 갑자기 보고 싶어졌고, 초원에 코끼리 떼가 무수히 있는 웅장한 킬리만자로가 뼈 속까지 그리워졌기 때문이다. 아마 고단한 몸을 이끌고 사진을 찍으러 먼 길을 돌아다니며 발품을 파는 동안 외로움이 무척 쌓였었나보다. 이제 본연의 자세로 돌아가 가족과의 오붓한 시간을 보내야겠다고 가슴속으로 생각하지만, 어느새 손은 카메라로 가고 신발 끈을 조이며, 머리는 쉴 새 없이 다음 여행지를 구상하고 있다. 이 기나긴 순례를 어쩔 수 없는 삶의 숙명으로 받아 드릴 수밖에 없다.

아시아, 미국편에서 못다한 미술 이야기를 이어가겠습니다.
이 책을 읽어 주신 모든 분들에게 무한한 경의와 감사를 드립니다.

올림푸스 12신

그리스	로마	영어	특징
제우스	유피테르	주피터	그리스신화 최고의 신
헤라	유노	주노	제우스의 아내. 결혼의 수호신
포세이돈	넵투누스	넵튠	바다의 신, 제우스의 형제
하데스	플루툰	플루토	제우스의 동생. 사자死者의 신
아테나	미네르바	미네르바	전쟁과 기예의 수호신
헤스티아	베스타	베스타	건강과 가정의 여신
헤르메스	메르쿠리우스	머큐리	제우스의 전령사
헤파이스토스	불카누스	벌컨	대장간, 불의 신, 다리를 절음 (헤라의 아들)
아르테메스	디아나	다이아나	야생동물의 수호신
아레스	마르스	마스	전쟁의 신
아프로디테	베누스	비너스	사랑과 미의 여신
아폴론	아폴로	아폴로	예술, 궁술, 의료의 신
테메테르	케레스	세레스	대지, 생산력의 수호신
디오니소스	바쿠스	바커스	술과 도취의 신

대지의 신들

그리스	로마	영어	특징
테메테르	케레스	세레스	대지, 생산력의 수호신
디오니소스	바쿠스	바커스	술과 도취의 신

 기타 자주 언급되는 그리스 신과 인물들

그리스	특징
에로스	사랑의 신
프시케	에로스의 부인. 밤에만 찾아오는 에로스를 믿지 못해 슬픈 운명을 가짐
무사	영어로는 '뮤즈'라 하며 학예의 여신
세이렌	'사이렌'이라고도 불리며 그리스 신화에서 여자의 얼굴과 새의 몸을 가진 괴물. 노랫소리로 뱃사람을 유혹해 배를 침몰시킴
판	목축의 신. 사티로스라고도 불리며 염소의 다리와 꼬리를 지니면서 연애를 즐겨 요정 님프를 괴롭힘. 때로는 반인반수의 모습으로도 나타남
다프네	그리스 신화에 나오는 아름다운 님프. 아폴론의 구혼을 피하다가 그녀의 몸이 월계수로 변함. 아폴론은 그녀를 추억하기 위해 월계관을 지님
님프	자연의 정령, 요정
페가수스	그리스 신화에 나오는 천마. 페르세우스가 고르곤을 죽인 피로 태어 남
페르세우스	제우스와 아르고스의 왕녀 다나에 사이에서 태어났지만 아르고스의 왕은 외손자에게 살해될 것이라는 신탁을 믿고, 다나에를 청동으로 만든 밀실에 가둠. 그러나 그녀에게 마음을 두고 있던 제우스가 황금비로 변해 페르세우스를 낳게 함
테세우스	크레타의 아리아드네가 테세우스를 사랑하여 미궁에 살고 있는 오빠(아버지가 다름)인 소의 머리를 한 미노타우로스를 죽이도록 칼과 실을 준다. 실패를 미궁의 입구에 매어둠으로써 복잡한 길을 잃지 않아 괴물을 죽인 뒤 아리아드네와 결혼을 하지만 헤어지는 아픔을 가짐
이카로스	크레타 왕 미노스는 왕비가 황소와 간음을 하여 미노타우로스를 낳자 이를 방조한 조각가 다이달로스와 이카로스를 감옥에 가둔다. 다이달로스가 이카로스에게 밀랍으로 새의 깃털과 날개를 만들어 주자 그는 하늘로 높이 날아 탈출하게 된다. 아버지의 경고에도 불구하고 이카로스가 태양 가까이 날아가자 밀랍이 녹아내려 에게해로 떨어지고 만다. 이를 '이카로스의 날개'라고 하며 미지의 세계에 대한 지나친 희망을 경계하는 의미로 사용됨

참고문헌

- 권태남, 「렘브란트 회화에 나타난 빛에 관한 연구」, 홍익대, 2006
- 윤다미, 「바니타스(Vanitas) 정물화의 현대적 모색」, 홍익대, 2008
- 김종진, 「요하네스 베르메르 회화에 나타난 공간적 특성에 관한 연구」, 한국실내디자인학회 논문집, 건국대, 2007
- 권종민, 「렘브란트 작품의 빛에 관한 연구」, 대구대,2002
- 박수진, 「위대한 회화의 시대 : 렘브란트와 17세기 네덜란드 회화」, 현대미술관연구 통권 제14집, 2003
- 이재희, 「17세기 네덜란드 미술시장」, 경성대, 2002
- 김학철, 「렘브란트, 성서를 그리다」, 대한기독교서회, 2010
- 박성민, 「게리트 리트벨트의 조형성에 관한 연구」, 협성대, 2002
- 이종선, 「리트벨트 작품의 형태구성을 통한 공간구성에 관한 연구」, 이화여대, 1996
- 윤정은, 「자화상을 통한 고흐의 자아表現 연구」, 인천대, 2002
- 김대호, 「판화예술의 변천을 통한 판에 대한 연구」, 목원대, 2001
- 이가은, 「한스 홀바인의 초상화 연구」, 이화여대, 2001
- E. H. 곰브리치, 「서양미술사」 예경, 2003
- 권영경, 「요한나 슈피리의 하이디, 독어교육 제50집」
- 한원영, 「로코코시대 인물상에 나타난 메이크업 특성과 색채에 관한 연구」, 홍익대 산업대학원, 2010
- 선영란, 「영국현대미술에서 나타나는 신체이미지의 특성에 관한 연구」, 경희대, 2008
- Tate Modern the Handbook

- 전원경, 「런던미술관 산책」, 시공아트
- 최고은, 「BI를 통한 현대미술관 브랜딩 전략연구」, 홍익대, 2011
- 윤정애, 「앙리마티스 색종이작업에 나타난 조형적 특성연구」, 계명대, 2005
- 윤난지, 「현대미술의 풍경」, 한길아트
- Tate, Demian Hirst
- 김혜영, 「리처드 롱의 작품에 나타난 도보」, 숙명대, 2004
- 최용국, 「요셉 보이스의 오브제에 관한 연구」, 단국대, 2000
- 곽윤수, 「후기 현대미술의 신체성 연구 – 사라 루카스의 작품」, 홍익대, 2007
- The Courtauld Gallery Masterpieces
- 전원경, 「런던미술관 산책, SIGONART」, 2010
- 베이징 대륙문화 미디어, 한혜성, 「생명의 강 티그리스와 유프라테스」, 산수야, 2010
- 토마스 H. 카펜터, 김숙, 「고대 그리스와 미술의 신화」, 시공사
- 존 보드만, 원형준, 「그리스 미술」, 시공아트
- J.D Hill, 「Masterpieces of The British Museum」, The British Museum Press
- 마이클 설리번, 현정희, 최성은, 「The Art of China(중국미술사)」, 예경, 2009
- 마크 콜리어, 빌 맨리, 하연희, 「대영박물관이 만든 이집트 상형문자 읽는 법」, 루비박스, 2005
- 존 플렌리, 폴반, 유정희 역, 「이스터섬의 수수께끼, 아침이슬」, 2000
- 홍태연, 「로지에 반 데르 바이덴의 성모를 그리는 성 루가」의 연구, 성신여대, 2008
- 에르미타쥐 화보집, 「Ivan Fiodorov Prining」, 2005
- 알레산드라 프레골렌트, 최병진, 「세계 미술관 기행 에르미타주 미술관」, 2005, 마로니에북스
- 서효정, 「살바도르 달리 회화에 나타난 편집병적 비판방법에 대한 연구, 2005, 영남대
- 김영숙 외, 「자연을 사랑한 화가들」, 아트북스, 2005
- 마순자, 「바르비종파 풍경화와 자연」
- G.W. 세람, 안경숙, 「낭만적인 고고학 산책」, 대원사, 1994
- 고바야시도시코, 이수경, 「5천 년 전의 일상, 수메르인의 평범한 이야기」, 북북서출판, 2010
- 제카리아 시친, 이근영, 「수메르, 혹은 신들의 고향」, AK, 2009
- 제카리아 사친, 이근영, 틸문, 「그리고 하늘에 이르는 계단」, 이른아침, 2008
- 스테판 로시니, 정재곤, 「이집트 상형문자 읽기와 쓰기」, 궁리출판, 2005
- 캐롤 도나휴, 「상형문자의 비밀」, 길산

- 이희철, 「터키 신화와 성서의 무대」, 리수, 2007
- 최현미, 「17세기 화란파 회화의 기독교적 표상」, 백석대, 2008박다은, 「르네상스의 원근 법 연구」, 창원대, 2007
- 정은경, 「벨라스케스 그림의 정신분석적 연구」경성대, 2010
- 박현숙, 「레오나르도 다빈치의 회화의 특성에 대한 연구」, 충북대, 2012
- 이상훈, 「클로드 모네 회화 작품연구」, 한남대 조형미술학과, 2005
- 신현영, 「클로드 모네의 회화 특성연구」, 동아대 미술교육전공, 2003
- 변광섭, 「지역문화 허브로서의 박물관·미술관 운영방안연구」, 경희대, 2007
- 성민선, 「독일 표현주의에서 키르히너와 놀데의 회화연구」, 관동대 2010
- 김선형, 「괴테의 '빌헬름 티시바인의 전원생활'연구」, 2004, 한국괴테학회
- 김보연, 「앤디워홀의 차용과 반복이미지에 관한 연구」, 2008, 홍익대 교육대학원
- 최정아, 「요하네스 베르메르의 풍속화 연구: 그림 속의 그림을 중심으로」, 2002, 이화 여대
- 박현욱, 「사실주의 풍경화 연구, 플랑드르 회화를 중심으로」, 경기대, 2005
- 박지은, 「신 플라톤주의적 관점으로 본 산드로 보티첼리의 여인상 연구」, 2001, 이화여대
- 서혜임, 「이브 클랭의 푸른색 모노크롬에 재현된 빗물질성 연구」, 2007, 서울대
- 최민령, 「바디 페인팅의 회화적 접근 방법에 관한 연구」, 2007, 건국대
- 홍태연, 「로지에 반 데르 바이덴의 〈성모를 그리는 성 루가〉연구」, 성신여대, 2006
- 리우이, 「중국 현대미술의 반투명한 문맥에 대한 고찰」, 청주대, 2009
- 조예인, 「라파엘전파에 나타난 여성의 신화」, 홍익대, 2008
- 최승일, 「초현실주의적 환상이미지 연구, 경기대, 2005
- 조은경, 「프란시스코 고야의 〈전쟁의 참화〉 연구」, 숙명여대, 2012
- 오은아, 「프라 안젤리코 〈수태고지〉 도상연구」, 이화여대, 2004
- 고종희, 「16세기 통치자의 초상화에 나타난 인간의 권력」, 한양여자대학, 2003
- 임재훈, 「파블로 피카소의 작품에 관한 연구」, 조선대, 1990
- 박홍규, 「작은 나라에서 잘 사는 길」, 휴먼비전, 2008
- 이덕형, 「이콘과 아방가르드」, 생각의 나무, 2008
- Tom Roberts | 네이버 백과사전
- 내셔널갤러리 사이트 http://www.nationalgallery.org.uk/

세계의 **박물관 미술관** 예술기행 -유럽편-

2013. 3. 30. 초 판 1쇄 발행
2015. 11. 10. 장정개정판 1쇄 발행

지은이 | 차문성
펴낸이 | 이종춘
펴낸곳 | BM 성안당

주소 | 121-838 서울시 마포구 양화로 127 첨단빌딩 5층(출판기획 R&D 센터)
 | 413-120 경기도 파주시 문발로 112(제작 및 물류)
전화 | 02) 3142-0036
 | 031) 950-6300
팩스 | 031) 955-0510
등록 | 1973.2.1 제13-12호
출판사 홈페이지 | **www.cyber.co.kr**
ISBN | 978-89-315-7859-1 (03600)
정가 | 20,000원

이 책을 만든 사람들
기획 | 최옥현, 한소영
편집·진행 | 이병일
본문·표지 디자인 | 想 company
홍보 | 전지혜
국제부 | 이선민, 조혜란, 신미성, 김필호
마케팅 | 구본철, 차정욱, 나진호, 이동후, 강호묵
제작 | 김유석

www.cyber.co.kr ★★★
성안당 Web 사이트

ⓒ The Andy Warhol Foundation for the Visual Arts, Inc. / SACK, Seoul, 2015
ⓒ Bruce Nauman / ARS, New York - SACK, Seoul, 2015
ⓒ Tony Cragg / BILD-KUNST, Bonn - SACK, Seoul, 2015
ⓒ 2015 - Succession Pablo Picasso - SACK (Korea)
ⓒ Salvador Dalí, Fundació Gala-Salvador Dalí, SACK, 2015

〈저작권 안내문〉
이 서적내에 사용된 일부 작품은 SACK를 통해 ARS, BILD-KUNST, Succession Picasso, VEGAP와
저작권 계약을 맺은 것입니다. 저작권법에 의하여 한국 내에서 보호를 받는 저작물이므로 무단 전재 및
복제를 금합니다.

Copyright ⓒ 2013~2015 by Sungandang Company All rights reserved.
First edition Printed 2013. Printed in Korea.

이 책의 어느 부분도 저작권자나 BM 성안당 발행인의 승인 문서 없이 일부 또는 전부를 사진 복사나 디스크
복사 및 기타 정보 재생 시스템을 비롯하여 현재 알려지거나 향후 발명될 어떤 전기적, 기계적 또는 다른 수단
을 통해 복사하거나 재생하거나 이용할 수 없음.

※ 잘못된 책은 바꾸어 드립니다.